Quatre faux Van Gogh d'Arles parlent

Du même auteur, sur la vie et l'œuvre de Vincent :

L'affaire Gachet, l'audace des bandits
Editions du Layeur, Paris, 1999 / KDP-Amazon, 2015

Vincent avant Van Gogh, l'affaire Marijnissen
Les Impressions Nouvelles, Bruxelles, 2003

Van Gogh : Original oder Fälschung ?- Der Streit um die Sammlung Marijnissen
Rogner und Bernhard Verlag, Hamburg, 2004

La folie Gachet – Des Van Gogh d'outre-tombe,
Les Impressions Nouvelles, Paris, 2009

Quatre faux Van Gogh d'Arles parlent, KDP-Amazon, 2014

Et Vincent s'est tu, KDP-Amazon, 2014

La fabuleuse histoire du Jardin à Auvers, KDP-Amazon, 2014

Un Van Gogh aux orties, KDP-Amazon, 2014-2019

Vincent et les mystagogues, KDP-Amazon, 2015

Toute ressemblance serait fortuite, KDP-Amazon, 2016-2018

Le petit chat est mort, KDP-Amazon, 2016-2018

Faux Van Gogh, prétendus experts, KDP-Amazon 2019

Vincent et les femmes suivi de *La mort de Vincent* 2019

La main du diable, 2019

Jan Hulsker et les van Gogh d'Auvers 2019

En collaboration avec Hanspeter Born :

– *Die verschwundene Katze*, Echtzeit Verlag, Bâle, 2009
– *Schuffenecker's Sunflowers & Other van Gogh Forgeries*, 2014.

Diverses documentations et présentations en vidéo résument les cas en litige on y accède à l'adresse suivante : www.vincentsite.com

Table des matières

Introduction — 3

1. L'oreille — 7

2. L'affaire des *Tournesols* — 65

3. Arlésiennes et *Arlésienne* — 111

4. Cherche *Berceuse* désespérément — 149

Alors ? — 170

Copyright © 2014-2025 Benoit Landais
All rights reserved. No part of this publication may be reproduced or transmitted in any form or by any means, electronic or mechanical, including photocopy, recording, or any information storage and retrieval system, without permission in writing from the author.

Couverture Céline Demay, maquette : Kevin Landais

Quatre faux Van Gogh d'Arles parlent

Benoit Landais

4e édition : révision, mai 2025

Les numéros qui suivent les citations renvoient à la nouvelle nomenclature de la Correspondance mise en ligne en 2009 (http://vangoghletters.org) et à ses commentaires ; précédés d'un b, à ceux des archives de la Fondation Van Gogh. Suivant la mention d'œuvres, ils renvoient aux nomenclature des catalogues indiqués, par défaut à celle du catalogue raisonné de Baart de la Faille.
Les propos de Vincent figurent parfois en italique. Les aléas d'orthographe ou de ponctuation qui semblaient sans intérêt n'ont pas toujours été maintenus. Les manuscrits en ligne permettent les vérifications.

*Truth —
Something
somehow
discreditable
to someone.*

H. L. Mencken

*Van Goghe n'est pas encore dangereux
pour la sécurité publique,
mais on craint qu'il ne le devienne.*

Commissaire d'Ornano
Arles, 27 février 1889

Introduction

La gloire de «Van Gogh» est universelle, mais comment admirer un artiste si l'on ne sait distinguer son art d'autre chose ? Comment apprécier un savoir-faire s'il se confond avec celui de médiocres suiveurs ? Toute la question est là.

S'il est un peintre dont l'étoile luit, c'est bien «Van Gogh». Imposture déjà autour du nom. Il a expressément réclamé d'être nommé : *tel que je le signe sur les toiles, c'est-à-dire Vincent et non pas Vangogh.*[589]

S'il est une période présumée connue de la vie d'artiste de Vincent, c'est bien celle de ses quinze mois arlésiens. Grandeur et déchéance. «Mais comme ta tête doit avoir travaillé et comme tu t'es risqué jusqu'à l'extrême point où le vertige est inévitable»[781], lui écrira Theo. Égaler ce qu'il sut faire à Arles fut très tôt une gageure, des doublures ont sévi.

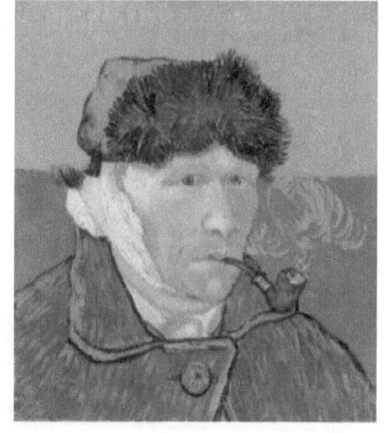

S'il est une image «arlésienne» incontournable après l'oreille coupée à la veille de Noël 1888, c'est bien le *Portrait à la pipe et à l'oreille bandée*. Malheureusement, les dés sont pipés, ce n'est pas un autoportrait, seulement un pastiche dérivant d'un *Autoportrait*.

Si, après celui de « l'homme à l'oreille coupée », un surnom désigne Vincent, c'est bien « le peintre des *Tournesols* ». Malencontreusement, le catalogue retient cinq grandes toiles de *Tournesols* « de Van Gogh ». Vincent en a peint quatre. La cinquième *toile de 30* connue pour avoir été, à la faveur d'une enchère à Londres en 1987, la toile la plus chère du monde, n'est qu'un posthume « d'après Vincent ».

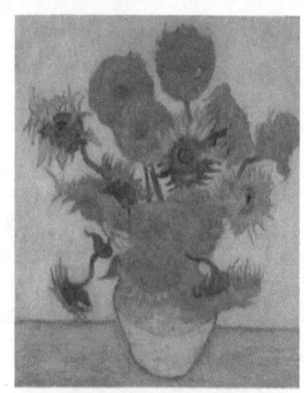

S'il est un exploit, « beau comme les grands Espagnols »$_{781}$, une leçon de peinture donnée à un grand rival, c'est bien le portrait de *Marie Ginoux en Arlésienne*, portrait sabré *en une heure* sous les yeux interdits de Paul Gauguin, invité de la *maison jaune*. Il en existe toutefois une réplique posthume, généralement préférée, conservée au Metropolitan Museum of Art de New York, figurant indûment aux catalogues des « Van Gogh ».

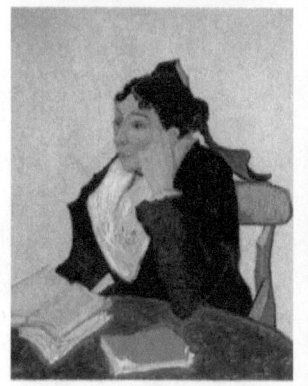

S'il est une toile que Vincent jugea novatrice – au point de la peindre cinq fois – c'est bien *La Berceuse*. Le premier catalogue en admit six. Lorsqu'une septième fit son apparition en 1934, on l'écarta, et puisque, correspondance oblige, il n'en fallait retenir que cinq. L'auteur du catalogue mit à l'index celle qu'il regardait comme la dernière de la série, devenue toile en trop. *La Berceuse* écartée est celle que Vincent jugeait *la meilleure* lorsqu'il l'offrit à Augustine Roulin, son modèle. Un faux a ainsi supplanté un brillant Vincent.

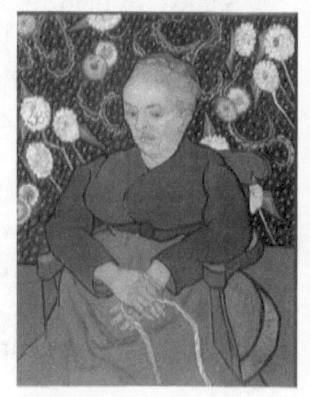

Il est de nombreux faux Van Gogh tenus pour authentiques, mais les icônes contrefaites que sont le *Portrait à la pipe*,$_{529}$ *Les Tournesols*,$_{457}$ *L'Arlésienne*,$_{488}$ ou *La Berceuse*$_{505}$ mènent toutes à Claude Emile Schuffenecker, artiste mineur que l'ambition minait. Il fut apparemment plus tôt suspecté qu'on le dit. En réponse à un courrier de son ami Daniel de Monfreid, Gauguin, sans qui Schuffenecker n'aurait probablement pas existé et qui, depuis les Tropiques, ne peut plus depuis longtemps rien savoir des agissements de « Schuff » croit pouvoir se porter garant : « Schuff est honnête… » Pauvre caution.

Il ne s'agit pas de peintures d'importance secondaire, mais d'œuvres de référence, scrutées, commentées, invitées dans les grandes expositions. Malgré diverses mises en garde, des dénonciations publiques ou la publication de démonstrations, ces médiocres répliques, un faux est par définition de mauvaise qualité, sont toujours présentées comme l'expression la plus achevée du talent de «Van Gogh», comme de purs «Van Gogh d'Arles», comme la marque du sceau du maître.

Vincent ne peignait pas ainsi. Les intruses doivent être écartées du corpus dans lequel une recherche, présentée comme toujours plus fiable et plus scientifique, s'applique à les ancrer davantage. Ainsi, après des années d'efforts non démentis, le Van Gogh Museum a usé de divers stratagèmes pour donner l'illusion que ces tableaux présentaient les qualités requises et qu'ils étaient munis d'un historique satisfaisant.

Indifférente aux évidences, la très officielle de la nouvelle édition des *Lettres,* pilotée par le musée, fait figurer trois des quatre intruses parmi les «œuvres mentionnées dans la correspondance».

Elles ont ainsi été «identifiées» dans des lettres qui, pourtant, les ignorent. Le *Portrait à la pipe* a ainsi été vu deux fois, ces *Tournesols* quatre et cette *Berceuse* à dix reprises. Non repérée dans les lettres, la réplique de

Concordance, lists, bibliography
Works of art mentioned in the letters (illustrated)

Vincent van **Gogh** - Self-portrait with bandaged ear and pipe (F 529 / JH 1658)

Vincent van **Gogh** - Sunflowers in a vase (F 457 / JH 1666)

Vincent van **Gogh** - Augustine Roulin ('La berceuse') (F 505 / JH 1669)

L'Arlésienne fait exception, mais son authenticité est garantie à la faveur d'une note qui la gratifie d'un historique emprunté à une autre toile.

Ces certifications – puisque l'identification d'une œuvre dans la *Correspondance* vaut brevet d'authenticité – se sont faites au mépris des règles que les éditeurs s'étaient eux-mêmes choisies pour éviter l'invitation de sulfureuses intruses, d'œuvres dont l'authenticité a été mise en cause : « *Works by Van Gogh mentioned in the letters have been identified as far as possible. If there is a consensus on the identification in the Van Gogh literature, we give the title and the numbers in the œuvre catalogues by Faille and Hulsker* ».

Hormis de façade, et malgré les assurances du contraire, il n'est pas d'accord sur l'authenticité de ces toiles, mais les mises en cause – qui ne sont assurément pas passées inaperçues – sont dissimulées et le *consensus* invoqué est une facilité qui consacre le déséquilibre entre les intérêts des donneurs d'ordres et les exigence de la connaissance.

Raison sans valeur en cette matière, l'argument d'autorité décrète et cela prévaut d'autant que les médias, peu armés pour investir ce champ qui réclame de nombreuses investigations et des compétences particulières parfois aiguës, s'en remettent aux conclusions officielles et, là comme ailleurs, offrent une formidable caisse de résonance à l'avantage des intérêts d'un pouvoir qui sait les utiliser. Les références erronées disent l'urgence à montrer ce qui fonde les doutes et conduit, dans ces quatre cas, à d'iconoclastes et dommageables certitudes.

.1

> *J'ai bien des oreilles pour ta proposition*
> *de venir avec Jo & le petit,*
> *car je me sens bien vidé*
> *& la campagne me ferait du bien*
> Theo à Vincent le 2 juin 1890

L'oreille

Vincent va avoir trente-cinq ans lorsqu'il descend du Paris-Lyon-Marseille, en gare d'Arles, le 20 février 1888. Il est fort de six années de peinture. Trois versements mensuels dont s'acquitte Theo, son cadet de quatre ans devenu directeur de galerie d'art, assurent son quotidien. Il perçoit ainsi l'équivalent d'un petit salaire en échange de l'essentiel de son travail, l'équivalent de ce que gagnait Guy de Maupassant commis au ministère de la Marine.

Les deux frères ont d'abord suivi la même filière népotique, débutant à seize ans – pour 30 florins mensuels – dans la principale maison internationale de commerce d'art, Goupil, firme dans laquelle leur oncle Vincent, «Cent», associé, a des intérêts. À la succursale de La Haye pour Vincent, à celle de Bruxelles pour Theo. Si Theo a rapidement gravi les échelons pour devenir, à moins de 30 ans, le respecté gérant de la succursale d'art moderne de la rue Montmartre, à Paris, Vincent a défroqué après six ans de loyaux services pour emprunter des chemins de traverse.

Il a vécu plusieurs années difficiles, au point de s'inscrire, infortuné descendant d'une famille de pasteurs, comme étudiant en théologie à Amsterdam en 1877 : *Le résultat a été pitoyable : ce fut une entreprise idiote, vraiment stupide. Il m'arrive encore d'en avoir froid dans le dos. Ce fut la pire époque de ma vie.*[154] Après le fiasco d'une tentative pour devenir évangéliste dans le

pays minier belge du Borinage – *En comparaison de ces jours-là, la vie difficile et pénible que je mène en ce pays miséreux, dans ce milieu sans culture, me semble désirable et séduisante.*~154~ – il est retourné à ce qu'il connaissait le mieux, l'art. Ayant troqué son chapeau de Monsieur pour une modeste casquette d'ouvrier, il y est revenu par la porte étroite, par l'entrée des artistes, des proscrits qui ne l'auront pas commode. Il espère d'abord devenir dessinateur, s'y attelle. Une boîte de couleurs lui est offerte et il s'écrie, à près de trente ans : *Peindre, c'est le début de ma carrière, n'est-ce-pas, Theo ? Ne trouves-tu pas, toi aussi, qu'il faut adopter ce point de vue ?*~265~

Depuis qu'il a entrepris de devenir artiste, chaque jour il *travaille*, tel est le maître mot de sa correspondance. Il travaille sans filet. Chaque jour – tout se joue toujours au départ – il a en tête, manger en dépend, ce qui lui avait inspiré les mots du pacte le liant à son frère, mots écrits pour le remercier de sa visite et fixant la limite de sa dépendance : *Sentir que je suis devenu un boulet ou une charge pour toi et pour les autres, que je ne suis bon à rien, que je serai bientôt à tes yeux comme un intrus et un oisif, de sorte qu'il vaudrait mieux que je n'existe pas : savoir que je devrai m'effacer de plus en plus devant les autres – s'il en était ainsi et pas autrement, je serais en proie à la tristesse et victime du désespoir. Il m'est très pénible de supporter cette pensée, plus pénible encore de croire que je suis la cause de tant de discordes et de chagrins dans notre milieu et dans notre famille. Si cela était, je préférerais ne pas trop m'attarder en ce monde [...] est-ce que cela ira mieux, est-ce que cela ne s'aggravera pas ? Nombreux sont ceux qui trouveront sans doute que c'est de la superstition, de croire encore à une amélioration. [...] Quand je compare les variations du temps aux variations de notre état d'âme et de nos conditions de vie, je garde un peu d'espoir : cela finira peut-être mieux que nous ne le pensons.*~154~

Ce pessimisme n'était que raisonnable. Onze ans plus tard, en octobre 1890, Theo est interné, deux mois et demi après avoir enterré son frère qui, peindre ou mourir, avait préféré ne pas s'attarder. Voyant ses moyens d'existence menacés, Vincent avait mis fin à la cohérence qui, jadis, lui avait fait parler de lui-même à la troisième personne : *Dès lors, je me refuse de le soupçonner d'exister sans disposer de moyens d'existence.*~156~ La syphilis qui ronge Theo l'a rattrapé, évoluant en paralysie générale, son esprit bat la campagne. Deux mois et demi encore et, le 25 janvier 1891, c'en est fait de lui.

Avant Arles, les deux frères avaient vécu ensemble à Paris deux années denses au plein cœur du centre mondial de l'art. Adulte et victorieux, l'Impressionnisme avait alors déplacé les repères. Dans l'ombre des pionniers, une jeune garde fourbissait ses armes. Theo avait un œil sur la

« nouvelle école », Vincent en était. Très haut connaisseur de la peinture, il avait vu ce qu'il pouvait voir, croisé qui comptait. Fin, sagace, cultivé, tenace, il était des plus avertis.

Fuir la ville-lumière et sa vie de bohème au pied de la butte Montmartre a d'abord été une mesure de sauvegarde personnelle. Il le confiera neuf mois plus tard dans une lettre à Paul Gauguin : *Quoi qu'il en soit lorsque j'ai quitté Paris bien, bien navré, assez malade et presqu'alcoolique, à force de me monter le coup alors que mes forces m'abandonnaient – alors je me suis renfermé en moi-même et sans encore oser espérer.*[695] Theo l'avait appris en termes voisins : *J'étais sûrement sur le droit chemin d'attraper une paralysie quand j'ai quitté Paris. Ça m'a joliment pris après ! Quand j'ai cessé de boire, quand j'ai cessé de tant fumer, quand j'ai recommencé à réfléchir au lieu de chercher à ne pas penser – mon Dieu quelles mélancolies et quel abattement ! Le travail dans cette magnifique nature m'a soutenu au moral, mais encore là au bout de certains efforts les forces me manquaient.*[603]

Arles n'était pas un but en soi. Peu endurant au froid, empêché de peindre en extérieur, Vincent visait la douceur méridionale, la lumière du Midi aussi. Il en avait formé le projet quelques mois auparavant. Les raisons du choix d'Arles, plutôt que, par exemple, Marseille où avait vécu Adolphe Monticelli qu'il vénérait, ou bien Martigues où *l'excellent maître Ziem*[638] avait son atelier, ne sont pas connues. Sur ce point, comme sur de nombreux autres, les commentateurs ont rivalisé d'imagination masquant parfois que nous en sommes réduits aux déductions « raisonnables » à partir du contenu de la *Correspondance*, source presque exclusive d'information.

La raison la plus probable du choix – cherchez la femme – est qu'il ne fut pas indifférent à la légendaire réputation de beauté des Arlésiennes. L'un des tout premiers mots fut en tout cas pour elles : *Les femmes sont bien belles ici, c'est pas une blague.*[464] Il y est ensuite fréquemment revenu : *Les Arlésiennes dont on parle tant n'est-ce pas, sais-tu ce qu'en somme j'en trouve ? Certes, elles sont réellement charmantes, mais ce n'est plus ce que ça doit avoir été. Et voilà, c'est plus souvent du Mignard que du Mantegna, parce qu'elles sont en décadence. N'empêche que c'est beau, bien beau, et ici je ne parle que du type dans le caractère romain – un peu embêtant et banal. Que d'exceptions !*[604] La déception est patente lorsqu'il dit s'être résolu à pousser la porte d'une maison de tolérance : *J'ai profité de l'occasion pour entrer dans un des bordels de la petite rue dite « des ricollettes ». – Ce à quoi se bornent mes exploits amoureux vis à vis des Arlésiennes.*[585] On le voit se consoler de son infortune et prendre son mal en patience lorsqu'il évoque les succès de son ami Paul Milliet, sous-lieutenant des Zouaves alors en

cantonnement : *Milliet a de la chance, il a des Arlésiennes tant qu'il veut, mais voilà il ne peut pas les peindre et s'il était peintre, il n'en aurait pas. Il faut que moi j'attende mon heure maintenant sans rien presser.*₆₈₆

Vincent ne détaille pas avec qui il aurait évoqué la perspective de rejoindre Arles, mais le passage d'une lettre, peu après l'oreille coupée, désigne Edgar Degas comme l'un de ses initiateurs : *La souffrance de ce côté-là à l'hôpital a été atroce et cependant dans tout cela étant bien plus bas qu'évanoui, je peux te dire comme curiosité que j'ai continué à penser à De Gas. Gauguin et moi avions causé auparavant de Degas et j'avais fait remarquer à Gauguin que De Gas avait dit ceci : « Je me réserve pour les Arlésiennes. » Or toi qui sais combien Degas est subtil, de retour à Paris dis un peu à De Gas que je l'avoue que jusqu'à présent j'ai été impuissant à les peindre désempoisonnées, les femmes d'Arles…*₇₃₅ Degas avait si peu de béguin qu'il envisagera de passer voir Gauguin qui y aura rejoint Vincent – « car il apprécie extrêmement, le travail de Gauguin, dit Theo, instruisant naïvement sa petite sœur Willemien, « Sont-ils heureux ! » a-t-il ajouté, « C'est ça, la vie ! ». Le peintre des danseuses n'avait pas eu ces velléités lorsque Gauguin était en Bretagne.

Parti pour se protéger, Vincent est seul en Arles. Le changement est brutal après l'effervescence de sa vie parisienne où il se passait « rarement un jour sans qu'on lui demande de venir dans les ateliers de peintres célèbres, ou qu'ils viennent le voir »[1]. L'homme est soudain invisible, Arlésien. Ses courriers vont lui permettre de maintenir les liens. Gauguin est au nombre des artistes avec qui il demeure en contact. Ils se sont rencontrés quelques mois auparavant à l'occasion d'une exposition organisée, en novembre 1887, par Louis Anquetin, Emile Bernard, Henri de Toulouse-Lautrec, Arnold Koning et Vincent (« une tentative de Van Gogh seul », selon Bernard) au Grand Bouillon, un restaurant parisien de l'avenue de Clichy. Ils ont aussitôt conclu un échange. Vincent a pris une *petite toile*, des « *Négresses* » peintes par Gauguin en Martinique. En contrepartie, il a remis deux de ses natures mortes de *Tournesols*. L'autre et l'un ont bon œil. Plus tard, Vincent écrira à Theo : *Je voudrais bien que tu eusses tous ses tableaux de la Martinique.*₆₂₃

Gauguin a pris le feu, la beauté pure. Des fleurs dans l'ingratitude de leur crépuscule, fanées comme on ne les représente pas, dans une disposition très calculée qui semble naturelle, comme abandonnées à la diable sur une table, quand, d'ordinaire, la fleur se glorifie dans un vase. Vincent était à

1, Theo à sa mère. Cité par Jan Hulsker, *Van Gogh in close-up*, 1993, p. 81

son affaire avec le « soleil », cette fleur âpre, trop grosse, envahissant la toile, mathématiquement belle avec ses graines en double hélice, ses feuilles distribuées en suite de Fibonacci, la rosace de sa tige coupée. Coloriste arbitraire faisant vibrer sa toile grâce au rythme de sa touche et de son dessin serré, soignant la subtile variété sinueuse des formes des pétales, il a inventé la flamme. Qui connaît ces formes étonnamment brisées distinguera entre tous ses *Tournesols* et bien d'autres de ses toiles. Une main de peintre n'oublie pas facilement ses grandes trouvailles. Quand Gauguin à court d'argent lâchera les *Tournesols* échangés, Degas aura tôt fait de se porter acquéreur de l'un des deux.

Avenue de Clichy, les peintures de Vincent envahissant les murs du *Grand Bouillon* avaient impressionné Gauguin, mais ces chercheurs d'or n'avaient pas eu le temps de devenir de proches amis avant de fuir la capitale, l'un pour Arles, l'autre pour la Bretagne, espérant y vivre chichement. Jadis employé par l'agent de change Louis Bertin, où il avait pour collègue Emile Schuffenecker, Gauguin avait connu l'opulence, il était désormais artiste *dans la dèche*, en quête du soutien d'un marchand.

Vincent n'est pas arlésien depuis deux semaines lorsqu'il adresse à son frère : *J'ai reçu ici une lettre de Gauguin, qui dit qu'il a été malade au lit durant quinze jours. Qu'il est à sec, vu qu'il a eu des dettes criardes à payer. Qu'il désire savoir si tu lui as vendu quelque chose, mais qu'il ne peut pas t'écrire de crainte de te déranger. Qu'il est tellement pressé de gagner un peu d'argent, qu'il serait résolu de rabattre encore sur le prix de ses tableaux. Pour cette affaire je ne puis de mon côté rien que d'écrire à Russell, ce que je fais et aujourd'hui même. Puis tout de même on a cherché déjà en faire acheter un par Tersteeg. Mais que faire, il doit être bien gêné. Je t'envoie un petit mot pour lui pour le cas où tu aurais quelque chose à lui communiquer, seulement ouvre donc les lettres s'il en vient pour moi, car tu sauras plus tôt le contenu ainsi faisant, et cela m'épargnera la peine de t'en raconter le contenu. Ceci une fois pour toutes. Oserais-tu lui prendre la Marine pour la maison ? Si cela se pourrait, il serait momentanément à l'abri.*[582]

Rien ne se serait sans doute passé entre Vincent et Gauguin sans la position de Theo : *en somme, en plein centre du commerce.*[679] Il était l'un des très rares marchands capables d'établir une cote pour Gauguin. Dans l'association des deux frères, Vincent endosse différents rôles. Il est le mentor, certes, mais il peut également se muer en sorte de rabatteur : « Tu peux, lui écrira son frère, si tu veux faire quelque chose pour moi, c'est de continuer comme par le passé et nous créer un entourage d'artistes

et d'amis, ce dont je suis absolument incapable à moi seul et ce que tu as cependant créé plus ou moins depuis que tu es en France».₇₁₃ Tenter de persuader, toujours.

Vincent ne peut agir directement, mais il n'est pas sans leviers. Il faut, par exemple, voir l'ombre de sa main dans nombre des choix de son frère, dans ses préférences artistiques ou dans les efforts qu'il déploie pour promouvoir la nouvelle école. Theo tente d'intéresser sa clientèle et ses collègues, surtout l'affligeant Hermanus Tersteeg, directeur de la succursale de la maison Goupil de la Haye, ancien chef des deux frères, factotum de l'oncle Cent, infatué qui aura fait de Vincent son âme damnée pour s'être mis en ménage avec Sien, une prostituée de rencontre à La Haye au début des années 1880. Le droit d'aînesse aidant, Vincent est un guide pour son cadet. Juste après l'oreille, croyant son frère «perdu», Theo le présentera à Johanna Bonger, avec qui il se fiance, comme son «berger», son «conseiller», «dans tous les sens de ces mots».ᵦ₂₀₂₂

Berger de son *frère et ami*,₄₀₁ Vincent est également l'«employé» de l'homme de parole qui lui a écrit sept ans plus tôt : «je me propose de te venir en aide dans la mesure de mes moyens, jusqu'à ce que tu réussisses à gagner ta vie.»₁₉₇ Theo déclinait ainsi à sa manière l'obligation morale faite au calviniste : contribuer au développement du don dont le prochain est pourvu. Leur «contrat» n'est pas écrit, mais la rudesse d'un échange en reflète la teneur : *Il va de soi que je t'enverrai tous les mois mes œuvres. Ces œuvres seront, comme tu le dis, ta propriété : je suis parfaitement d'accord avec toi que tu auras le droit absolu de ne les montrer à personne et que je n'aurais rien à redire s'il te plaisait de les détruire.*₄₄₀

L'œuvre est donc, en principe, intégralement achetée, au fur et à mesure de sa production, par le frère-client. Dans les faits c'est plus incertain. L'arrangement est bancal et leurs rapports demeurent fraternels, souvent complices. Avec *la dépense*, la dette enfle au fil du temps. Vincent, qui va dire : *Tu auras été pauvre tout le temps pour me nourrir mais moi je rendrai l'argent ou je rendrai l'âme*,₇₄₃ en est toujours plus inquiet. La peinture réclame beaucoup : *Jusqu'à présent j'ai dépensé plus pour mes couleurs, toiles &c. que pour moi.*₅₉₃ Certes, les tableaux s'accumulent, au point qu'à la mi-juillet 1889 Theo louera au marchand Julien Tanguy une pièce pour les entreposer, mais tant que la cote n'est pas établie, ceci ne compense pas cela. Lucide, averti de ce qu'elles lui ont coûté, Vincent n'a pas voulu brader ses œuvres : *Ce que je voudrais maintenant te conseiller, c'est ceci : ne perds pas de temps, laisse-moi*

travailler autant qu'il est possible, et, à partir de maintenant, garde chez toi toutes mes études. Je préférerais ne plus en faire une seule plutôt que de les voir entrer dans le circuit comme des tableaux et d'être obligé, plus tard, quand on aurait pu se faire un nom de les racheter.$_{492}$

Il sait ce qu'il vaut, il sait que travail acharné – *Laissez-moi travailler de toutes mes forces*$_{743}$ – et patience sont requis : *la seule chose qui me console, c'est que les gens d'expérience disent il faut peindre pendant dix ans pour rien.*$_{805}$ Pour rien ! …*ces 10 ans-là d'études malheureuses et mal venues.* Sans cesse, il progresse, espère, *A présent pourrait venir une meilleure période,* mais rien ne bouge. Il reste tributaire de la pension qu'il reçoit, faute de produire du *vendable* – *l'heure viendra où je t'enverrai ce que je t'ai dès le commencement promis*$_{743}$–, faute de parvenir à faire jeu égal : *Écoutez* – *ce que tu sais que je cherche moi c'est de retrouver l'argent qu'a coûté mon éducation de peintre, ni plus ni moins. Cela c'est mon droit, avec le gain du pain de chaque jour.*$_{741}$

L'obsession demeure – *cela nous cause tant de peine de causer de l'argent*$_{741}$ – tandis que Theo s'efforce généralement de relativiser la dépendance économique, comme en octobre 1888 : «Tu parles d'argent que tu me dois et que tu veux me rendre. Je ne connais pas cela. Là ou je voudrais que tu arrives cela serait que tu n'aies jamais la préoccupation. Il faut que je travaille pour de l'argent. Comme à nous deux, nous n'en avons pas beaucoup, il faut ne pas nous mettre trop sur les bras, mais cela pris en considération, nous pouvons tenir encore quelque temps même sans vendre quoi que ce soit.»$_{713}$ Mais, même lorsqu'il montre tant de bienveillance, tout aménagement est, cordons de la bourse faisant loi, soumis à son accord de «patron» qui ajoute aussitôt après : «Si tu sentes le besoin de travailler beaucoup *pour toi,* bon, dis le et je pense que nous pouvons marcher tout de même».$_{713}$ Cela sera dit dans une lettre écrite quatre jours après l'arrivée en Arles de Gauguin qui aura à son tour accepté la protection – une toile par mois contre quelque 150 francs. Vincent avait de son côté saisi l'occasion pour réclamer, pour lui-même, un alignement sur conditions consenties au nouvel embauché : *tandis que moi je serai aux mêmes conditions, je donnerai les études contre 100 francs et ma part de toile et de couleurs.*$_{694}$

Frère de marchand en vue n'est pas la place la plus avantageuse lorsque l'on a soi-même claqué la porte de la maison qui l'emploie. A Paris, il a frappé à l'huis d'autres officines. Ses œuvres ont été exposées par divers marchands, mais, autant que l'on sache, elles n'ont pas été vendues. Ne pouvant espérer vaincre sous son seul nom, Vincent songe – *il n'y a que*

*l'union qui fait la force*₅₇₅ –, pour contourner l'obstacle, à rassembler un petit groupe d'artistes : *Tu sais que je crois qu'une association des impressionnistes serait une affaire dans le genre de l'association des douze Préraphaélites anglais, et que je crois qu'elle pourrait naître.*₈₅₇ Artisan de la venue de Gauguin, il est conscient de la valeur de celui qui, ne parvenant à faire face, lui a déjà écrit deux fois, espérant, par ricochet, apitoyer son frère. Paul Gauguin est, dans la première, *malade, au lit, à sec*, couvert de *dettes criardes*, toujours *souffrant, agacé du manque d'argent* et se sent, dans la seconde, condamné à *la dèche à perpétuité*. Theo envisage de l'aider. Vincent imagine la combinaison qui va permettre que Gauguin puisse le rejoindre en Arles où il a déjà rencontré d'autres peintres, amis d'amis.

Conscient que Theo ne pouvait, «*en privé*», prélevant sur son salaire, entretenir l'un à Arles, l'autre en Bretagne, Vincent a esquissé un projet fin mai 1888 : *Mon cher Theo, J'ai pensé à Gauguin et voici – si Gauguin veut venir ici, il y a le voyage de Gauguin et il y a les deux lits ou les deux matelas, que nous devons acheter absolument alors. Mais après, comme Gauguin est un marin, il y a probabilité que nous arriverons à faire notre soupe chez nous. Et pour le même argent que je dépense à moi seul, nous vivrons à deux. Tu sais que cela m'a toujours semblé idiot que les peintres vivent seuls, etc. On perd toujours quand on est isolé. Enfin c'est en réponse à ton désir de le tirer de là. Tu ne peux pas lui envoyer de quoi vivre en Bretagne et à moi de quoi vivre en Provence. Mais tu peux trouver bon qu'on partage, et fixer une somme de disons 250 par mois, si chaque mois en outre et en dehors de mon travail, tu aies un Gauguin. N'est-ce pas que pourvu qu'on ne dépasse pas la somme, il y aurait même avantage ? C'est d'ailleurs ma spéculation de me combiner avec d'autres. Donc voici brouillon de lettre à Gauguin, que j'écrirai, si tu approuves, avec les changements que sans doute il y aura à faire dans la tournure des phrases. Mais j'ai d'abord écrit comme ça ! Considère la chose comme une simple affaire, c'est le meilleur pour tout le monde, et traitons-la carrément comme cela. Seulement étant donné que tu ne fais pas d'affaires pour ton compte, tu peux par exemple trouver juste que moi je m'en charge, et Gauguin se combinerait en copain avec moi. J'ai pensé que tu avais désir de lui venir en aide, comme moi-même j'en souffre de ce qu'il soit mal pris, chose qui ne changera pas d'ici à demain. Nous ne pouvons pas proposer mieux que cela, et d'autres n'en feraient pas autant. Moi, cela me chagrine de dépenser tant à moi seul, mais pour y porter remède il n'y en a pas d'autre que celui de trouver une femme avec de l'argent, ou des copains qui s'associent pour les tableaux. Or je ne vois pas la femme, mais je vois les copains. Si cela lui allait, faudrait pas le laisser languir. Voici ce serait un commencement d'association. Bernard qui va aussi dans le Midi, nous joindra, et sache le bien, moi, je te vois toujours en France à la tête d'une association d'impressionnistes. Et si moi je pourrais être utile*

pour les mettre ensemble, volontiers je les verrais tous plus forts que moi. Tu dois sentir combien cela me contrarie de dépenser plus qu'eux; il faut que je trouve une combinaison plus avantageuse et pour toi et pour eux. Et cela serait ainsi. Réfléchis-y bien pourtant, mais est-ce que ce n'est pas vrai qu'en bonne compagnie on pourrait vivre de peu, pourvu qu'on dépense son argent chez soi. Plus tard il peut y venir des jours où l'on sera moins gêné, mais je n'y compte pas. Cela me ferait tant plaisir que tu eusses les Gauguin d'abord.[616]

La mise au point de ce qui sera, au détour de trois lettres, appelé *l'affaire Gauguin*[640, 677, 691] prendra du temps. Vincent ne cache pas à son frère que l'arrangement n'est pas facile. Dans sa lettre suivante, il précise : *Il me faut faire des choses, qui puissent engager quelqu'un, comme Thomas par exemple, de se joindre à toi pour faire travailler ici ceux qui y iront. Alors Gauguin viendrait, je pense, à coup sûr,* avant d'ajouter, en *post-scriptum* : *Ce serait beaucoup risquer que de prendre Gauguin, mais c'est dans cette direction qu'il faut travailler.*[617]

La « *combinaison* » avec Gauguin était, d'une main, une association, espérée durable, d'égaux stricts : *sa venue augmenterait de cent pour cent l'importance de cette entreprise de faire de la peinture dans le Midi. Et une fois ici je ne le vois pas encore repartir car je crois qu'il y prendrait racine,*[691] de l'autre un pas vers le grand projet des deux frères : *Plus tard, si peut-être un jour tu serais à ton compte avec les tableaux impressionnistes, on n'aurait qu'à continuer et à agrandir ce qui existe actuellement.*[691]

Aussi n'est-il pas insistant, à la mi-juin, lorsque Gauguin se fait évasif. *En cas de doute mieux vaut s'abstenir, voilà je crois ce que je disais dans la lettre à Gauguin, voilà ce que je pense actuellement, ayant lu sa réponse. S'il revient à la proposition de son côté il est bien libre d'y revenir, mais on aurait l'air de je ne sais trop quoi, si on insistait pour le moment à lui faire dire oui. […] Et peut-être sur l'affaire avec Gauguin aussi. Voyons cela un peu : je pensais qu'il était aux abois, et je me fais des reproches d'avoir de l'argent, et le copain qui travaille mieux que moi, pas – je dis : la moitié est due à lui, s'il veut. Mais si Gauguin n'est pas aux abois, alors je ne suis pas excessivement pressé. Et je m'en retire catégoriquement, et la seule question demeure pour moi tout simplement celle-ci : si je cherchais un copain pour travailler ensemble, ferais-je bien, serait-ce plus avantageux pour mon frère et moi, le copain y perdrait-il ou est-ce qu'il y gagnerait ? Voilà ce sont alors des questions, qui certes me préoccupent, mais demandent la rencontre d'une réalité pour devenir des faits.*[625]

La décision viendra avec l'automne. *L'affaire* engagée, dupe de rien, à une semaine de son départ de Bretagne, Gauguin se confiera à son ami Emile

Schuffenecker : « soyez tranquille, tout amoureux de moi que soit Van Gogh, il ne se lancerait pas à me nourrir dans le Midi pour mes beaux yeux. Il a étudié le terrain en froid hollandais et a l'intention de pousser la chose autant que possible et exclusivement. Je lui ai demandé de baisser les prix pour tenter l'acheteur, il m'a répondu que son intention était au contraire de les hausser. »[2] Vincent, qui n'avait pas deux discours, a manifestement détaillé les avantages de la situation et s'est montré persuasif, si l'on en juge à la première lettre qu'expédie Gauguin d'Arles indiquant à Schuffenecker, détenteur d'une petite collection de ses œuvres, que le vent tourne : « Me voici arrivé en Arles […] Oui je suis désormais hors d'affaire et je crois en l'avenir. En outre de la vie matérielle assurée pour plus d'un an ici plus si c'est besoin, il est probable que plus tard les prix sont établis. Aussi Vincent vous recommande de ne rien lâcher à de vils prix. Du reste vous en causerez avec Van Gog lui-même qui veut établir un courant avec des prix relativement élevés. »[3]

Deux mois plus tard, il est de retour à Paris réfugié chez le même Schuffenecker et Vincent se lamente : *Ne doit-il pas lui, ou au moins ne devrait-il pas un peu commencer à voir que nous n'étions pas ses exploiteurs, mais qu'au contraire on y tenait de lui sauvegarder l'existence, la possibilité de travail et… et… l'honnêteté ?*[736]

Le bât a blessé là. La chose est d'autant plus douloureuse que le revers entame sa cohérence. Sa profession de foi païenne : *de toute façon, travailler sans désemparer ne saurait aboutir à une faillite complète*[480] s'est infirmée. Il ne peut que s'en vouloir d'avoir remis un pied dans le commerce dont il connaît avers et revers et qu'il tenait en si médiocre estime que Theo avait pu écrire à leur mère, le 28 février 1887 : « C'est regrettable qu'il ne semble pas vouloir gagner quelque chose, car s'il le désirait, il y parviendrait, ici, mais on ne saurait changer les gens ».

Theo a été fortement mis à contribution pour louer la « maison jaune », qu'il a fallu meubler, et l'ébauche de refuge d'artistes est sabordée après deux mois. Le premier pensionnaire du havre, est parti en catastrophe et il lui faut en prime régler ses débours : *Nous lui devons les dépenses faites par lui pour les meubles.*[729] Theo réglera. La chimère censée résoudre la question du nerf de la guerre est en miettes : *faillite déplorable et douloureuse.*[761] Défaite de vie, dégrisement de lendemain de fête après l'été le plus radieux de tous,

2 Paul Gauguin à Emile. Schuffenecker, 16 octobre 1888, Quimperlé,
3 Gauguin à Schuffenecker, 25 octobre 1888, Arles,

le réveil est saumâtre au moment où il aurait impérativement fallu que le relais soit pris.

Si tout se précipite le 23 décembre 1888, les jeux étaient faits. La *combinaison avec Gauguin* avait vécu. Imaginer, comme le fait le commentaire du Van Gogh Museum, que « la première attaque de la maladie a mis une fin abrupte à la collaboration avec Gauguin »$_{761-7}$ est intervertir l'effet et la cause. L'art, bien sûr était la foi commune, ou, si l'on préfère, le prétexte de leur rapprochement, mais cela ne pouvait suffire. Outre les divergences artistiques de deux prêcheurs nés, les ambitions autres, les caractères trempés à des forges différentes, les conceptions du monde éloignées, trop les opposait pour que l'arrangement fût durable. Le degré d'exigence morale n'était pas équivalent : *Je lui ai vu faire à diverses reprises des choses que toi ou moi ne nous permettrions pas de faire, ayant des consciences autrement sentant.*$_{571}$ L'opinion que chacun se faisait de lui-même n'était pas non plus semblable. Quand une fanfaronnade de Gauguin – « vous savez qu'en art j'ai toujours raison dans le fond »[4] – vient susciter les flagorneries de l'insignifiant Schuffenecker, Vincent répond à un élogieux compliment de Theo : *moi comme peintre je ne signifierai jamais rien d'important, je le sens absolument.*$_{768}$ Cinq ans avant que Gauguin n'écrive, depuis Arles, à Emile Schuffenecker en novembre 1888 : « le marché a besoin de motifs nouveaux », Vincent avait écrit à son ami Anton Van Rappard : « *Facilement vendable* » *est une expression affreuse. Je n'ai jamais rencontré un marchand qui n'en fût pas-saturé : c'est la peste ! L'art ne connaît pas d'ennemis plus terribles, bien que les managers des grands salons d'art aient la réputation de se couvrir de mérite en protégeant les artistes – Ils ne les protègent pas bien. L'affaire se présente en réalité ainsi : comme le public s'adresse à eux et non aux artistes, ceux-ci sont réduits à avoir recours à eux, mais il n'y a pas un seul artiste qui ne porte dans son cœur une plainte exprimée ou refoulée contre eux. Ils flattent les pires penchants, les penchants les plus barbares et le mauvais goût du public. Suffit.*$_{279}$ Tout cela et mille détails – la « scission humaine de fond » entre leurs natures, entrevue par Antonin Artaud – les ont éloignés et ont ruiné leurs espérances. L'argent aussi.

Le trop douloureux *exploiteurs* n'est que le fruit de la comparaison du salaire de petit employé que Theo verse à Gauguin, contre une toile par mois vendue : 300, 400 voire 500 francs. Il avait fallu que Gauguin s'acquitte de sa dette à l'auberge de Pont-Aven et la providence avait été la vente par Theo que Gauguin signale dans une lettre à Schuffenecker : « Je suis content d'être débarrassé de la dette Gloanec qui va être payée sous

4 Gauguin à Schuffenecker, 16 octobre 1888

peu avec le tableau de *Bretonnes* que vous connaissez (vendu 500 francs) celui que Quignon voulait pour 100 francs.»[5] Theo peut vendre jusqu'à cinq cents francs une toile qu'il obtient pour moins de la moitié du prix en assignant le producteur à résidence pour distraire son frère ? La réalité a rattrapé l'art pour l'art.

Le soir de la rupture, Vincent s'est coupé l'oreille. Scruté et re-scruté par les commentateurs de diverses disciplines, l'épisode a été récemment mis en doute dans une thèse de deux chercheurs allemands qui a pour maigre mérite d'être insolite.[6] Leur conte tient en deux mots. Armé d'un sabre sorti de la facétie romanesque (ou, qui sait, repris du glaive de saint Pierre frappant le serviteur du grand prêtre ?)[7], Gauguin aurait au débotté tranché net l'oreille de son rival après une dispute. Afin de couvrir le méfait, la thèse de l'automutilation aurait été inventée, qui aurait jusqu'ici berné le nigaud. Telle est la nouvelle raison de la rupture et du retour précipité à Paris d'un Gauguin coupable et honteux. Les éléments de conformation manquent ? N'importe, les découvreurs aveuglent. Ils affirment qu'un «pacte du silence» a été conclu entre les deux peintres… et que le tamisage du Rhône serait susceptible de permettre la découverte de l'épée effilée tranchant tel un rasoir.

Le principal intéressé, et, par force, seul témoin, a une autre version. Vincent a revendiqué ce petit crime : *La plupart des épileptiques se mordent la langue et se la blessent. Rey* [son médecin arlésien] *me disait qu'il avait vu un cas où quelqu'un s'était blessé ainsi que moi à l'oreille, et j'ai cru entendre dire un médecin d'ici,* [Saint-Rémy] *qui venait me voir avec le directeur, que lui aussi l'avait déjà vu.*[776] Le diagnostic d'épilepsie est alors acquis, posé à Arles, il sera confirmé à Saint-Rémy-de-Provence. Auparavant, il avait glissé : *J'ai carrément répondu que j'était tout disposé à me ficher à l'eau par exemple si cela pouvait une fois pour toutes faire le bonheur de ces vertueux bonshommes, mais que dans tous les cas, si en effet je m'étais fait une blessure à moi-même, je n'en avais aucunement fait à ces gens-là. &c.*[750]

Menteur ? Menteur pour couvrir un ami voyou ? C'est mal connaître cet homme. C'est aussi ignorer la structure du discours de qui ment. C'est ne pas discerner les accents sincères de ce passage poignant du malade devant sa maladie : *les souffrances d'angoisse sont pas drôles lorsqu'on est pris dans une crise. La plupart des épileptiques se mordent la langue et se la blessent. Rey me disait qu'il*

5 Gauguin à Schuffenecker, Merlhès, 1990, p. 126-127
6 Kaufmann et Wildegans, *Van Goghs Ohr, Paul Gauguin und der Pakt des Schweigens*, Osburg Verlag, 2009.
7 Evangile selon Saint Matthieu, sans date, c. 26 v. 51-54

avait su un cas où quelqu'un s'etait blessé ainsi que moi à l'oreille et j'ai cru entendre dire un médecin d'ici qui venait me voir avec le directeur que lui aussi l'avait déjà vu. J'ose croire qu'une fois que l'on sait ce que c'est, une fois qu'on a conscience de son état et de pouvoir être sujet à des crises, qu'alors on y peut soi-même quelque chose pour ne pas être surpris tant que ça par l'angoisse ou l'effroi. Or voila 5 mois que cela va en diminuant, j'ai bon espoir d'en remonter ou au moins de ne plus avoir des crises de pareille force. Il y en a un ici qui crie et parle toujours comme moi pendant une quinzaine de jours, il croit entendre des voix et des paroles dans l'écho des corridors, probablement parce que le nerf de l'ouïe est malade et trop sensible et chez moi c'était à la fois et la vue et l'ouie, ce qui est habituel, à ce que disait Rey un jour, dans le commencement de l'épilepsie. Maintenant la secousse avait été telle que cela me dégoûtait de faire un mouvement même et rien ne m'eut été si agréable que de ne plus me réveiller. A présent cette horreur de la vie est moins prononcée déjà et la mélancolie moins aiguë. Mais de la volonté je n'en ai encore aucune, des désirs guère ou pas et tout ce qui est de la vie ordinaire, le désir par exemple de revoir les amis auxquels cependant je pense, presque nul. C'est pourquoi je ne suis pas encore au point de devoir sortir d'ici bientôt, j'aurais de la mélancolie pour tout encore. Et même ce n'est que de ces tous derniers jours qu'un peu radicalement la répulsion pour la vie s'est modifiée. De là à la volonté et à l'action il y a encore du chemin.$_{776}$

Voilà pour le fond de la fantastique sornette «révolutionnaire» d'un Gauguin franc sabreur d'oreille. Frédéric Salles, le pasteur requis par Theo pour aider son frère, de par son métier fatalement rompu aux turpitudes des créatures de Notre Seigneur, juge franc comme l'or le Vincent qui lui explique non pas ce qu'on lui aurait fait, mais ce qu'il «a eu» : «Il a une pleine conscience de son état et il parle avec moi de *ce qu'il a eu* et dont il craint le retour avec une candeur et une simplicité touchantes.»[8] Le retour de Gauguin ?

Le *pacte du silence* ne vaut pas davantage. Il n'y en eut pas, puisque Vincent… en propose vaguement un, *après* le départ de Gauguin et ses premiers récits de l'incident. Les mots de la première lettre écrite après l'oreille commandent : *que vous vous absteniez, jusqu'à plus mûre réflexion faite de part et d'autre, de dire du mal de notre pauvre petite maison jaune.*$_{730}$ Pas de pacte donc, ni même la possibilité matérielle que les présumés conspirateurs du silence se soient accordés. Pour convenir de quelque chose, pour «s'entendre» *stricto sensu*, deux personnes doivent en trouver l'occasion et Vincent insiste pour dire qu'ils ne se sont pas revus : *Comment Gauguin peut-il prétendre avoir craint de me déranger par sa présence, alors qu'il saurait difficilement nier qu'il a su que*

8 Frédéric Salles à Theo, 19 avril 1889, Jan Hulsker, *Van Gogh in close-up*, Meulenhoff,1993, p. 174

*continuellement je l'ai demandé et qu'on le lui a dit et redit que j'insistais à le voir à l'instant.*₇₃₆ Mensonges et balivernes pour couvrir Gauguin ? Non. Vincent ne ment pas, ne cache rien. En homme dans son bon droit, au contraire, il proteste : *Quelque longue que soit maintenant cette lettre, dans laquelle j'ai cherché à analyser le mois, et dans laquelle je me plains un peu de l'étrange phénomène que Gauguin ait préféré ne pas me reparler, tout en s'éclipsant...*₇₃₆

Il n'y eut donc ni attaque ni pacte venant dissimuler cette attaque imaginaire. Gauguin a simplement été transformé en fine lame pour avoir emporté avec lui à Arles *masque et gants d'armes*, point de départ de la lubie des deux thésards. Ces « armes » dérisoires, que Vincent moque, les appelant *enfantillages*, ou les faisant, par hyperbole, terribles *engins de guerre*, comparées aux *mitrailleuses*, lorsque Gauguin lui réclame son attirail de protection, ne lui ont pas coupé d'oreille. *Heureusement Gauguin, moi et autres peintres ne sommes pas encore armées de mitrailleuses.*₇₃₆ L'attirail a si peu de rapport avec leur rupture qu'il a été oublié *dans le petit cabinet de ma petite maison jaune*₃₆ lorsque Gauguin a prestement bouclé sa malle, tandis que Vincent était pris à l'hôpital. Une arme aurait blessé Vincent que rien n'aurait été oublié et la restitution des accessoires n'eût pas été aussi banale et tardive qu'elle le fut.

Sous l'œil de Vincent, la forfanterie de Gauguin *assez irresponsable*₇₃₆ – au point de dire qu'il serait curieux de savoir ce qu'il en résulterait s'il s'adonnait à l'introspection ou se faisait *étudier par un médecin spécialiste* – est transparente. Il compare avec insistance *l'illustre copain* au Tartarin, ou l'habile en *petit tigre Bonaparte de l'impressionnisme*, caporal d'opérette *« abandonnant ses armées dans la dèche »*.₇₃₆ L'armée en question était le preux soldat Vincent. Un chasseur de lions imaginaires aurait ainsi tranché une oreille avec un jouet. Les découvreurs insistent, revendiquant « dix ans d'étude » ? Apprendre à lire aurait été du temps mieux employé.

Pour leur répondre, hôpital moquant La Charité, l'amicale des savants de Van Gogh a fait bloc, opposant son propre mythe d'automutilation *soft*, partielle, présentable, moderne. Les commentaires alternent « lobe tranché », « un morceau d'oreille », « une partie de l'oreille » ou « le bas de l'oreille » coupés. Ils se fondent sur le « *cut off a piece of his ear* » donné par la veuve de Theo dans l'introduction à la *Correspondance* qu'elle publie en 1914, un propos vraisemblablement reconstruit à partir de la lettre reçue de son fiancé, qui la ménage, juste postérieure à l'épisode : « il s'est blessé avec un couteau ».ᵦ₂₀₂₀

La querelle charcutière fait florès depuis qu'un journal médical a proposé, après la disparition des derniers témoins, le croquis, obligeamment griffonné de termes d'anatomie, dans lequel une flèche, apparemment indienne et bien droite, prétendait indiquer avec une précision chirurgicale où était passée la funeste lame du rasoir amputant du tiers. Fadaise encore ! Vincent n'aurait pas proposé de se faire poser une oreille postiche s'il n'en avait égaré qu'un morceau : *Moi avec ce petit pays-ci j'ai pas besoin d'aller aux tropiques du tout. Je crois et croirai toujours à l'art à créer aux tropiques, et je crois qu'il sera merveilleux, mais enfin personnellement je suis trop vieux et (surtout si je me faisais mettre une oreille en papier mâché) trop en carton pour y aller. Gauguin le fera-t-il ? Ce n'est pas nécessaire. Car si cela doit se faire cela se fera tout seul. Nous ne sommes que des anneaux dans la chaîne. Ce bon Gauguin et moi au fond du cœur nous nous comprenons, et si nous sommes un peu fous, soit, ne sommes-nous pas un peu assez profondément artistes aussi, pour contrecarrer les inquiétudes à cet égard par ce que nous disons du pinceau. Tout le monde aura peut-être un jour la névrose, le horla, la danse de Saint-Guy ou autre chose. Mais le contrepoison n'existe-t-il pas ? dans Delacroix, dans Berlioz et Wagner ? Et vrai notre folie artistique à nous autres tous, je ne dis pas que surtout moi je n'en sois pas atteint jusqu'à la moelle, mais je dis et maintiendrai que nos contrepoisons et consolations peuvent avec un peu de bonne volonté être considérés comme amplement prévalents.*₇₄₃

Pour un lobe, l'agent de police Alphonse Robert ne parlerait pas d'oreille et *L'Homme de bronze*, la feuille à ragots locaux qui ébruite l'affaire, pas davantage. Sans oreille, la jeune femme à qui il est allé porter son offrande ne se serait pas évanouie et elle ni personne n'aurait identifié le contenu de l'enveloppe avant que quiconque ait revu un Vincent sagement rentré dormir chez lui. Pour *a piece of his ear*, Gauguin – qui, certes, n'est pas témoin direct et ne revoit pas son ami – n'aurait pas dit ce qu'Emile Bernard consigne à chaud dans un courrier à son ami Albert Aurier : « Voici ce qui s'était passé. Vincent était rentré après mon départ, avait pris le rasoir et s'était tranché net l'oreille. »[9] Gauguin n'évoquerait pas non plus une oreille coupée « juste au ras de la tête » dans son récit plus tardif. Il sait que d'autres ont rencontré Vincent par la suite et ne peut romancer ce point sans risquer de passer pour un faux témoin.[10]

Pour une fraction auriculaire, l'interne Félix Rey, qui a accueilli le patient qu'il soigne à l'hospice, n'écrirait pas très officiellement à Theo le

9 E. Bernard à G.-A. Aurier, 30 décembre 1888.
10. A l'été 2016 après la découverte d'un (très tardif) dessin de Rey, le Van Gogh Museum a finalement renoncé au lobe. Il aurait été souhaitable d'expliquer pourquoi ses chercheurs n'avaient pas su déduire des documents probants.

30 décembre : «Lorsque j'ai voulu le faire causer sur le motif qui l'avait poussé à se couper l'oreille; il m'a répondu que c'était une affaire tout à fait personnelle».$_{b1056}$ L'administration de l'hôpital conserve également copie de l'adresse au maire d'Arles, peu susceptible de fantaisie, datée du 29 décembre 1888, en vue d'un internement d'office : «M. le Maire, J'ai l'honneur de vous adresser ci-joint le certificat de M. le docteur Urpar, médecin en chef de l'hôpital, constatant que le Sieur Vincent qui, le 23 du mois-ci, s'est enlevé l'oreille d'un coup de rasoir, est atteint d'aliénation mentale.»

S'il ne s'était agi que du lobe, Théophyle Peyron, le médecin de l'hospice de Saint-Rémy où Vincent sera hébergé ensuite, n'aurait pas consigné au dossier d'accueil : «Pendant cet accès il se coupa l'oreille gauche, mais il ne conserve de tout cela qu'un souvenir très vague et ne peut s'en rendre compte.» La réponse est nette et les faits sont têtus, il n'est nul moyen de les contourner, Vincent s'est coupé l'oreille, toute l'oreille, le reste est la déclinaison de très orthodoxes fariboles. Les partisans du lobe finiront d'ailleurs fini par capituler.

Quand, comment, pourquoi ? Si la réponse semble d'abord inaccessible, quelques repères semblent converger. Du moins est-il possible de rassembler le connu et peut-on tenter de cerner les hypothèses. Sans que l'on sache distinguer la poule de l'œuf, deux constantes marquent la personnalité de Vincent : voir loin et s'en inquiéter ou être particulièrement anxieux et s'efforcer de préparer l'avenir. Et l'avenir change. Son frère se fiance. De longue date, il a accepté la *théorie sur le mariage*$_{458}$ de Theo et ne peut être hostile à ses fiançailles avec Johanna Bonger, venue se cogner fortuitement à lui dans la rue pour ranimer la flamme qu'elle avait d'abord négligée. Vincent avait soutenu Theo lorsqu'il était allé se déclarer l'année précédente – s'offrant même à épouser la compagne abandonnée pour préparer le mariage bourgeois : *Toujours est-il, si vous y consentez, toi et elle, que je suis prêt à la reprendre, mais non à l'épouser, à moinsqu'un mariage de raison n'arrange mieux les choses.*$_{568}$

Un an plus tard, Theo se rappellera : «Je n'oublie pas que tu ais insisté beaucoup pour que je me marie».$_{862}$ Les frères n'ignorent pas que l'échéance sonnera le glas de leurs grands projets. Cela sera formulé quelques mois plus tard par un Vincent qui va devoir renoncer à marcher sur Rome : *Maintenant que tu es marié nous n'avons plus à vivre pour de grandes idées, mais, crois-le, pour des petites seulement. Et je trouve cela un fameux soulagement, dont je*

*ne me plains aucunement.*₇₆₈ Il sait que, bon an mal an, l'argent ira au ménage, creusant sa détresse : *Car songes-y bien, continuer à dépenser de l'argent dans cette peinture, alors que les choses pourraient en venir là qu'on manquerait d'argent de ménage, c'est atroce et tu sais assez que la chance de réussir est abominable. D'ailleurs cela m'a tant frappé que c'est une telle force majeure qui m'a contrarié.*₇₆₇ On ne saurait, pour autant, voir un lien de cause à effet direct et suffisant entre l'annonce des fiançailles juste reçue et la mutilation.

La question de l'annonce elle-même semble faire débat. La littérature déplore parfois de ne pas disposer de la preuve tangible que Vincent a été averti avant de se blesser : *It is not known when Theo wrote to Vincent about his engagement.*₇₂₈₋₂ Cela ne doit toutefois pas faire de doute. Le 22 décembre 1888, Theo a adressé une lettre à son frère l'instruisant du projet. La veille, il a averti leur mère de la rencontre fortuite ourdie par Johanna, date à laquelle il a aussi, très officiellement, demandé sa main à ses futurs beaux-parents. Depuis « quelques jours », il est alors sur un nuage d'amoureux. Seule une hostilité de Vincent aurait pu l'avoir retenu de l'avertir, mais, puisque nous le savons favorable à cette perspective, souhaitant auparavant que les fiançailles avec Johanna *aillent à la vapeur*, il n'est pas concevable qu'il lui ait dissimulé son sentiment de bonheur et ses intentions. Il avertit leur sœur Liesbeth, *Lies*, de son état « indiciblement heureux » le 24, mais son : « Tu es l'une des premières à apprendre ma grande nouvelle […] je suis fiancé à Jo Bonger », qui reflète l'acceptation familiale, ne doit pas donner à penser que Vincent, guide, confident et correspondant régulier n'aurait pas été préalablement averti des préliminaires et de l'accord.

La lettre faisant part n'a pas été conservée, mais son fantôme demeure dans les mots que Vincent trace à la hâte, ajoutant à une lettre qu'adresse le docteur Rey à Theo le 2 janvier : *Bonne poignée de main, j'ai lu et relu ta lettre concernant la rencontre avec les Bonger. C'est parfait.*₇₂₈ Outre le fait que Vincent ne remercie pas son frère d'une lettre toute récente, signe peu contestable qu'il n'en a pas reçu, il y a là-derrière une indication de date. Si la lettre de Theo avait été postérieure, l'objet nodal aurait cessé d'être *la rencontre avec les Bonger* pour devenir « les fiançailles ». La rencontre avec la future belle-famille, et la réconciliation, ou les retrouvailles, entre Dries et Theo qui s'étaient éloignés, sont antérieures au 21, puisque Theo les évoque dans la lettre à sa mère de ce jour-là : « je suis redevenu ami avec elle et son frère », après avoir signalé que Johanna craignait d'avoir été à l'origine de la rupture entre lui et Dries. *J'ai lu et relu…* ne renvoie pas à une lettre reçue après la mutilation, puisque l'on sait par ailleurs que les deux frères ont, le

25 décembre à l'hôpital, évoqué les fiançailles – même si l'état psychique de Vincent est alors incertain. Il faut lire au plus près du texte, *j'ai lu* (sous entendu : mais je ne te l'ai pas dit) et *j'ai relu* ensuite. On doit en déduire que Vincent a été, en tout cas, averti par son frère avant le fatidique 23 décembre au soir. Le matin même, en fait.

Vincent a accusé réception de la lettre chargée mais sans évoquer la grande nouvelle. Sa fut classée au 11 décembre.$_{724}$ On trouve la date de réception de cette lettre que Vincent n'a pas oubliée lorsqu'il fait ses comptes, répondant à Theo qui, faisant les siens avant son mariage, lui demande un budget prévisionnel. La lettre de Vincent du 17 janvier 1889 dit : *Le 23 décembre, il y avait encore en caisse un louis et 3 sous. Ce même jour j'ai reçu de toi le billet de 100 francs.*$_{736}$ Theo aura donc la veille, le 22, écrit à Vincent pour annoncer à son frère la réconciliation avec les Bonger et la perspective de fiançailles – adressant en outre un mandat de 50 francs à Gauguin, provision au cas où il maintiendrait son désir de départ.

Ce choc émotionnel affectant cet homme inquiet, sensible parfois exalté, et déjà malade, se greffe sur un grand échec, la faillite du projet en cours, l'inévitable départ de Gauguin, annoncé, différé, mais promis et imminent. De l'avis même de Gauguin rapporté par Emile Bernard, leur rupture a changé la donne : «Depuis que je devais quitter Arles, il était tellement bizarre que je ne vivais plus.» Quelques jours auparavant, la recrue avait rendu son tablier à Theo : «Je vous serais obligé de m'envoyer une partie de l'argent des tableaux vendus. Tout calcul fait je suis obligé de rentrer à Paris : Vincent et moi ne pouvons absolument vivre côte à côte sans trouble par suite d'incompatibilité d'humeur et lui comme moi avons besoin de tranquillité pour notre travail. C'est un homme remarquable d'intelligence que j'estime beaucoup et que je quitte à regrets, mais je vous le répète c'est nécessaire. J'apprécie toute la délicatesse de votre conduite vis-à-vis de moi et vous prie d'excuser la résolution».[11] Gauguin s'est, certes, ensuite repris, disant sa missive nulle et non avenue, mais ce n'était que fugace sursis – même si, dans une lettre presque concomitante à Emile Schuffenecker, le report semble *sine die* : «vous m'attendez à bras ouverts, je vous en remercie mais malheureusement je ne viens pas encore. Ma situation ici est très pénible : je dois beaucoup à Van Gogh et Vincent et malgré quelque discorde je ne puis en vouloir à un cœur excellent qui est malade qui souffre et me demande. Rappelez-vous Edgar Poe qui par suite de chagrins d'état nerveux, était devenu alcoolique. Un jour je vous

11 Gauguin à Schuffenecker, vers le 16 décembre 1888, Merlhès, 1990, p. 224

expliquerai à fond. En tout cas je reste ici, mais mon départ sera toujours à l'état latent… En tout cas motus pour tout le monde. »[12] Vincent utilise le solvant de Poe pour dissoudre son éprouvante lucidité, l'alcool.

A Paris, il buvait. S'il ne s'étend pas outre mesure sur ce travers, il n'en fait pas non plus mystère. A Arles, du moins au début, il se restreint : *Et pourtant je vais mieux qu'à Paris, et si mon estomac est devenu excessivement faible, c'est un mal que j'ai attrapé là-bas probablement en grande partie par le mauvais vin, dont j'ai trop bu. Ici le vin est aussi mauvais, seulement je n'en bois que fort peu.*$_{602}$ Le sevrage n'est apparemment pas absolu, puisque, dans une lettre à sa sœur Wil, après avoir fait, sans prosélytisme, l'éloge du café et salué le *soleil d'ici*, il porte un toast au guinguet local : *fait, pour une part au moins, avec du raisin écrasé.*$_{626}$ Il faut toutefois distinguer la ration de base du supplément après le travail : *la seule chose qui soulage et distrait, dans mon cas comme dans d'autres, c'est de s'étourdir en buvant un bon coup…*$_{635}$ C'est également dit à Theo et redit : *si l'orage en dedans gronde trop fort je bois un verre de trop pour m'étourdir.*$_{645}$ D'Auvers-sur-Oise, il écrira à Joseph et Marie Ginoux, les cafetiers arlésiens qui remplissaient son verre : *Il est d'ailleurs certain que depuis que j'ai cessé de boire j'ai fait du meilleur travail qu'auparavant et il y a toujours cela de gagné.*$_{883}$ Ginoux qui avait d'abord dépeint un client d'une sobriété exemplaire, avait fini par se raviser, fâchant le révérend Salles qui avait répercuté à Theo : « on dit qu'il boit beaucoup […], (le cafetier, son voisin, qui m'avait d'abord affirmé le contraire, a affirmé cela) ».[13] Ne plus boire ne signifiera pas avoir renoncé au minimum vital. A son entrée à l'hospice de Saint-Rémy-de-Provence où le pasteur Salles lui a trouvé refuge, Theo veille à ce que son frère n'y meure pas de soif. Peyron, le patron de la maison de santé a du savoir-vivre, il l'a rassuré le 29 avril 1889, avant même l'internement : « Il en est de même pour lui accorder du vin à tous ses repas, d'autant plus que tous mes malades en boivent tous les jours ».

Pilier de café sa journée achevée, Vincent a parfois bu à Arles au-delà de sa raison. Après peindre, et pas même lorsqu'il écrit. C'est à peine si l'on peut conjecturer qu'une ou deux de ses lettres qui le montrent étourdi n'ont pas été écrites tout à fait à jeun et les redites sont rares. Pris à l'hôpital après l'épisode de l'oreille, il glisse à son frère : *Ils me chicanent sur ce que j'ai fumé et bu, bon, mais que veux-tu, avec toute leur sobriété ils ne me font en somme que de nouvelles misères.*$_{750}$ Pas vraiment là de quoi fustiger un homme, d'autant que celui-là – qui reconnaîtra : *Maintenant tu comprends bien que si l'alcool a*

12 Gauguin à Schuffenecker, *22 décembre 1888*, Merlhès 1990, p. 238
13 Frederic Salles à Theo, 2 mars 1889 Hulsker, *Van Gogh in close up*, p. 172-173

certainement été une des grandes causes de ma folie, c'est venu très lentement,[760] – assure lui-même sa défense renvoyant les crédules à leurs divagations : *M. Rey dit qu'au lieu de manger assez et régulièrement, je me suis surtout soutenu par le café et l'alcool. J'admets tout cela, mais, vrai, restera-t-il que pour atteindre la haute note jaune que j'ai atteinte cet été, il m'a bien fallu monter le coup un peu. Qu'enfin l'artiste est un homme en travail, et que ce n'est pas au premier badaud venu de le vaincre en définitive.*[752]

Sans être négligeable, son abus d'alcool n'est pas nécessairement considérable – *un seul petit verre de cognac me grise ici, donc n'ayant pas recours à des stimulants pour faire circuler mon sang, quand même la constitution s'usera moins.*[594] Si l'alcool lui a manifestement nui, les témoignages le présentant alcoolique ravagé sont cependant à écarter sans égards.

Artiste de modeste envergure – « dont la bruyante, sèche et prétentieuse nullité » a exaspéré Octave Mirbeau – Paul Signac est l'un des nombreux faux témoins patents ayant travesti la mémoire de Vincent. A l'origine de la fable du lobe – avec Johanna Van Gogh et le fils du docteur Gachet – Signac a soutenu, trente ans après son unique rencontre avec Vincent, à Arles en mars 1889, l'avoir retenu lorsqu'il « voulut boire à même un litre d'essence de térébenthine ». Il précisait également que lorsqu'ils peignaient ensemble à Paris : « Ce qu'il buvait était toujours de trop... absinthes et cognacs... ». Contrairement à ce que recopient les ouvrages sur les néo-impressionnistes, toujours plus entichés du stérile épigone de Seurat, Vincent n'a pas rencontré à Paris cet inventif qui publiait, sous pseudonyme, des articles vantant sa propre peinture ; qui a poussé l'amitié jusqu'à peindre un simili Vincent (copieusement antidaté, lui permettant de se poser en précurseur) ou qui a consigné sur son journal que le seul intérêt de Vincent était son côté « phénomène fou ». L'illusion qu'ils avaient peint ensemble est déjà démentie par le fait qu'il n'avait croisé Theo qu'une fois, ainsi qu'une lettre arlésienne de Vincent l'établit : *j'étais bien content de ce que tu écrivais dans ta lettre d'aujourd'hui qu'il a fait sur toi une impression plus favorable que la première fois.*[585]

Si Vincent a vu ce que Signac exposait aux *Artistes Indépendants* et ailleurs, il n'a pas peint avec lui à Paris, ils ne se sont pas rencontrés. Vincent ne rencontrera Seurat qu'à la veille de son départ – *Seurat que je ne connaissais pas (j'ai visité son atelier juste quelques heures avant mon départ)*[695] –, mais n'a pas vu son faire-valoir. Il ne le connaît pas, du moins si l'on entend le sens des mots et que l'on admet que quelqu'un que l'on « connaît » est

une «connaissance». Lorsque Theo met à profit l'affabilité de Signac partant en villégiature à Cassis, pour un *pit stop* arlésien et pour glaner des informations sur les conditions de la réclusion de son frère à l'hôpital, Vincent dit que cela lui ferait plaisir de *voir Signac* – non pas de le «revoir». Il voussoie ce cadet de dix ans, parle de lui comme on évoque quelqu'un dont on a entendu parler et que l'on rencontre pour la première fois : *Je trouve Signac bien calme, alors qu'on le dit si violent, il me fait l'effet de quelqu'un qui a son aplomb et équilibre, voilà tout.*[752] Enfin, Theo, exposant à Johanna ce qu'il attend de son émissaire, néglige de le présenter comme un artiste et dit «une de mes connaissances» : «Signac, une de mes connaissances, va à Arles la semaine prochaine et j'espère qu'il sera en mesure de faire quelque chose, au moins de me mettre en contact avec le directeur et les médecins d'Aix»[b2050] Autrement dit, tout sauf un ami… de Vincent. Fi donc du témoignage qualifié sur l'ivrognerie parisienne.

Du même alliage, le témoignage arlésien de Signac sur la bouteille de térébenthine épargnée par ses brillants offices mérite le même traitement. Le rapport circonstancié du crochet arlésien qu'il adresse à Theo n'est pas silencieux sur la bouteille de térébenthine que Vincent aurait bue sans sa vigilance héroïque, il l'écarte. La lettre de Signac dit : «J'ai trouvé votre frère en parfait état de santé, physique et moral.» En si bonne santé que, peu après, Signac l'invite à le rejoindre à Cassis. «Votre frère», n'est évidemment pas «mon ami Vincent». Il n'est nulle formule affectueuse ou émotionnelle, et pas davantage dans la lettre de Vincent qui remercie à la façon dont il sied aux gens qui se sont vus une fois.

Petite ironie du destin, adolescent, Signac aurait adhéré à un groupe de potaches : «Les harengs-saurs épileptiques baudelairiens et anti-philistins». Vincent, qui, pré carré oblige, avait dit de Baudelaire : *qu'il taise son bec sur ce territoire, c'est des mots sonores et puis d'un creux Prenons Baudelaire pour ce qu'il est, poète moderne ainsi que Musset en est un autre, mais qu'ils nous fichent la paix quand nous parlons peinture,*[651] a, devenu épileptique, remercié le philistin de sa visite en lui offrant une nature morte… de *harengs-saurs*.

L'autre pièce du dossier d'alcoolisme instruit à charge date de l'époque de Saint-Rémy, juste après Arles. On a auguré que c'est en flagrant délit de se procurer à boire – ou de quoi se suicider – que Vincent est, à l'hospice, surpris tandis qu'il tente de soustraire du pétrole au garçon qui garnissait les lampes. Qui sait que Vincent était peintre ne verra qu'une tentative de

se procurer du matériel à bon compte, un diluant, certes incendiaire, mais fort utile à l'exercice de son métier de peintre.

On a également beaucoup glosé autour de «Gauguin lui a donné le goût de l'absinthe», mais il n'y a pour fonder ce mythe qu'une formule de Gauguin consignant, douze ans après l'oreille, que Vincent avait pris ce soir-là une «légère absinthe» avant de lui jeter au visage le verre et son contenu. Boisson légère, verre lourd, fleure trop la rhétorique pour s'y fier et il faut se contenter de retenir que Vincent, absinthe ou pas, a pu jeter *le contenu* de son verre à la figure de son ami. Ce geste, si geste il y eut, peut avoir été ce qui pousse Gauguin inquiet à aller prendre une chambre «dans un bon hôtel», pour sa dernière nuit arlésienne, tandis que se joue à son insu le drame qu'il apprendra au matin. L'autre élément irrecevable du récit tardif de Gauguin n'est qu'une épique galéjade qui s'évente à première lecture et ne mérite pas que l'on s'y arrête : Vincent l'aurait prétendument poursuivi en ville un rasoir ouvert à la main, artistique (et tardive) déclinaison de la première version : il s'est coupé l'oreille avec un rasoir.

Contre le mythe trop vite avalé d'un Vincent écluseur d'absinthe, il y a le même Vincent qui, à son arrivée à Arles, s'exclut du lot des consommateurs abusifs de fée verte : *Faut-il dire la vérité, et y ajouter que les zouaves, les bordels, les adorables petites Arlésiennes qui s'en vont faire leur première communion, le prêtre en surplus qui ressemble à un rhinocéros dangereux, les buveurs d'absinthe, me paraissent aussi des êtres d'un autre monde ? C'est pas pour dire que je me sentirais chez moi dans un monde artistique, mais c'est pour dire que j'aime mieux me blaguer que de me sentir seul. Et il me semble que je me sentirais triste, si je ne prenais pas toutes choses par le côté blague.*$_{588}$ Il faudrait qu'il en soit devenu dépendant par la suite, mais il ne saisit pas l'occasion d'une phrase, *je doute de plus en plus de la véracité de la légende Monticelli absorbeur de quantités énormes d'absinthe*, pour une allusion à son propre cas.$_{702}$ Il est au contraire de nouveau transparent et lucide avec : *Si j'étais sans ton amitié on me renverrait sans remords au suicide et quelque lâche que je sois je finirais par y aller. Là, ainsi que tu le verras j'espère, est le joint où il nous est permis de protester contre la société et de nous défendre. Tu peux être passablement sûr que l'artiste marseillais suicidé ne s'est aucunement suicidé par suite de l'absinthe, pour la simple raison que personne ne lui en aura offert et que lui ne doit pas avoir eu de quoi en acheter. D'ailleurs ce ne sera pas pour son plaisir uniquement qu'il aura bu, mais parce qu'étant déjà malade, il se soutenait ainsi.*$_{765}$ Compte tenu de son insistance – qu'il serait téméraire de regarder comme un signe du contraire –, l'aveu est ici le désarroi devant la maladie et la profonde inquiétude qui envisage le suicide pour remède.

Sans une nature morte parisienne au *Verre d'absinthe*₃₃₉, sans une référence à la fameuse marque Duval pour flétrir l'intoxication de croyants, sans surtout la bouteille d'absinthe – et non « de vin » – typique avec sa forme et son goulot gainé d'aluminium, peinte au premier plan de la *Nature morte à l'annuaire de la santé*,₆₀₄ tableau d'auto-dérision frondeuse peint après l'oreille coupée, on pourrait présumer que Vincent n'en aurait consommé que par exception et qu'on l'a rendu gros consommateur car la chose était commode, qu'elle est un facteur déclenchant de l'épilepsie tardive… et que son épilepsie rampe avant de se déclarer se déclare à Arles.

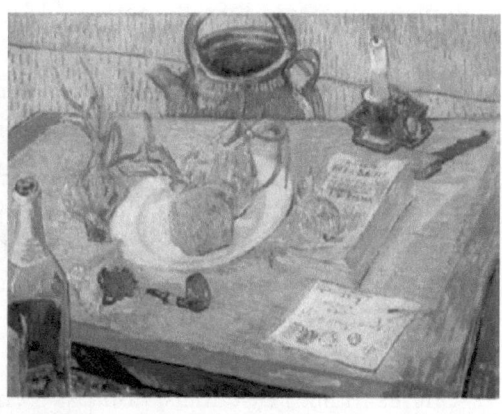

La survenue de cette maladie complexe aux formes multiples, parfois soudaine, parfois rampante, est imprévisible. La forme dont Vincent a souffert, selon la convaincante démonstration du docteur Henri Gastaut, souvent reprise, est une forme temporale. Les assauts soudains de ce mal incurable, largement ignoré, de mauvaise réputation et devant lequel la médecine d'alors est tout à fait démunie, terrifient qui en est atteint. Il n'y aura guère que le charlatan docteur Gachet pour confier à Theo qu'il saurait y remédier : *Il me disait quand je lui racontais comment se produisaient tes crises, qu'il ne croyait pas que cela avait quelque chose à faire avec la folie et que si c'était ce qu'il croyait, il répondait qu'il te guérirait.*₈₆₀

Vincent a été sur l'instant discret, mais les prodromes sont antérieurs à l'arrivée de Gauguin : *J'ai eu un moment un peu le sentiment que j'allais être malade, mais la venue de Gauguin m'a tellement distrait que je suis sûr que cela se passera.* »₇₁₂ Il a perdu connaissance, mais n'en fera état que quatre mois après l'oreille, dans une lettre à sa sœur Wil : *En tout j'ai eu quatre grandes crises où je ne savais pas le moins du monde ce que je disais, voulais, faisais. Sans compter auparavant que je me suis évanoui trois fois sans raison plausible et ne gardant pas le moindre souvenir de ce que je sentais alors.*₇₆₄ A son arrivée, Gauguin l'a trouvé « agité » et leur compétition artistique n'a pas calmé le jeu, ponctuée par leurs discussions tendues – *d'une électricité excessive, nous en sortons parfois la tête fatiguée comme une batterie électrique après la décharge,*₇₂₆ ainsi que Vincent le résume étonnamment à une semaine de la mutilation, comme s'il s'agissait d'aura. Il précisera plus

tard, *extrêmement fatigué et chargé d'électricité comme j'étais alors.*[801] Son caractère difficile à vivre, qui accable Gauguin après avoir désespéré Theo à Paris et bien d'autres de ses proches auparavant, a contribué à faire monter la tension.

Au soir du 23 décembre 1888, Vincent, dont l'avenir s'est assombri avec la perspective du mariage de son frère d'où viendront bientôt d'autres préoccupations et le départ imminent de Gauguin, est ivre. Non pas qu'un buveur doive être ivre pour que l'histoire soit lisse, mais car il l'était bel et bien. C'est sa dose d'analgésique qui lui évitera d'être terrassé de douleur une fois l'oreille coupée. L'alcool l'anesthésie et le dispense de chercher de l'aide. Elle lui permet de juguler l'hémorragie : *une perte de sang très considérable, une artère ayant été coupée,*[732] de s'habiller, de se rendre à la maison de tolérance, située à deux encablures de là, de voir Rachel, auprès de qui il a ses habitudes, de lui remettre son oreille enveloppée, de rentrer chez lui, de se coucher, pour s'endormir du sommeil de plomb que le commissaire de police interrompra, difficilement. Vincent a enduré sa première « grande crise ». En embuscade, la maladie n'attendait que l'opportunité propice. Tels sont les indices essentiels, non pas à choisir, mais à combiner pour tenter de comprendre.

Retenons, pour éviter de devoir de nouveau chercher la femme, que, *« tout ce qu'on voudra d'égaré »*,[736] il est allé à la maison de tolérance voir Rachel comme la poétique relation du fait divers nous en instruit. Une brave fille à qui Vincent ira ensuite dire ses regrets : *J'ai été hier revoir la fille ou j'étais allé dans mon égarement, on me disait là que des choses comme ça, ici dans le pays n'a rien d'étonnant. Elle en avait souffert et s'était évanouie mais avait repris son calme. Et d'ailleurs on dit du bien d'elle.*[745] Reste à essayer de saisir ce qui a pu faire dérailler un homme ivre qui courtoisement se rase, projetant d'aller s'offrir les charmes d'une jeune femme pour se rassurer dans ses bras.

> **Le Forum Républicain**
> 30 décembre 1888
>
> Dimanche dernier, à 11 heures ½ du soir, le nommé Vincent Vaugogh peintre, originaire de Hollande, s'est présenté à la maison de tolérance no 1, a demandé la nommée Rachel, et lui a remis.... son oreille, en lui disant : « Gardez cet objet précieusement. » Puis il a disparu. Informée de ce fait qui ne pouvait être que celui d'un pauvre aliéné, la police s'est rendue le lendemain matin chez cet individu qu'elle a trouvé couché dans son lit, ne donnant presque plus signe de vie. Ce malheureux a été admis d'urgence à l'hospice.

L'intéressé n'est pas disert sur son soudain désordre mental, pour l'excellente raison qu'il ne se souvient pas. L'épileptique ne se souvient pas des détails, et au-delà du vague, Vincent sait n'avoir plus fait la part des

choses : *tandis que dans les crises mêmes, il me semblait que tout ce que je m'imaginais était de la réalité.*₇₆₀ Il a été victime de l'une des *hallucinations intolérables* admises plus tard.₇₄₃ Nous n'en connaissons pas la réalité, mais, grand vigile de ses propres désordres, Vincent offre une piste : *Et je tiens à le répéter. Je suis étonné qu'avec les idées modernes que j'ai, moi si ardent admirateur de Zola et de Goncourt et des choses artistiques que je sens tellement, j'ai des crises comme en aurait un superstitieux et qu'il me vient des idées religieuses embrouillées et atroces telles que jamais je n'en ai eu dans ma tête dans le Nord.*₈₀₅

Comme en aurait un superstitieux ? Il faut donc chercher du côté de l'enfoui, de la perturbation de la mémoire, de courts-circuits neuronaux si typiques de l'épilepsie temporale. De deux choses l'une, ou bien l'oreille coupée et sa remise à la jeune femme sont des événements liés, ou bien il s'agit d'événements indépendants. La première branche de l'alternative semble dès l'abord plus séduisante. Sans la perspective d'offrande préalable, force serait d'admettre que l'oreille aurait été «recyclée» une fois coupée : qu'en faire maintenant qu'elle est tombée ? Cela ne semble pas pouvoir faire sens. Si, au contraire, les deux événements sont indissociables – l'oreille est coupée *pour* être offerte, parce qu'elle *peut* être offerte et *va* l'être – nous sommes dans un schéma qui peut prétendre à quelque cohérence. Pour être singulière, la logique de la déraison existe. L'ivrogne, l'homme hébété suivent, malgré les aléas et les affres de la confusion, ce qui leur semble être leur Raison.

La remise de l'oreille à la jeune femme paraît extravagante si l'on considère que l'on n'offre pas à quelqu'un ce qu'il possède déjà. C'est pourtant incontournable : elle a bien été remise *à la nommée Rachel,* priée de la conserver précieusement. Selon Emile Bernard – témoin distant et trop catholique pour s'y fier – censé rapporter avec exactitude, à une semaine du drame, les propos de Gauguin, la dimension mystique serait manifeste : «Alors il s'était couvert la tête d'un béret profond et était allé dans une *maison publique* porter à une malheureuse son oreille en lui disant : Tu te souviendras de moi, en vérité je te le dis. Cette fille s'est évanouie immédiatement».[14] «Rachel», ainsi que *la nommée Rachel* le dit à mi-mot, n'est pas simplement une femme, elle incarne *la prostituée*.[15] Cela suppose que dans la confusion de ce soir-là, l'imaginaire pétri d'angoisse de Vincent, embrouillé d'idées religieuses tenues pour réelles, ait pu «voir»

14 E. Bernard, à G.-A. Aurier, 30 décembre 1888
15. Le *Van Gogh's Ear, The True Story*, 2016, de Bernadette Murphy, qui entend montrer que Rachel n'était pas une prostituée, procède d'une série de méprises.

la prostituée privée d'oreille. Encore faudrait-il qu'il ait su que *la prostituée* avait été ainsi mutilée. Son apprentissage théologique à Amsterdam, qui l'a averti de l'histoire de la religion qu'il étudie et des hauts faits d'armes des guerres contre les hérétiques, a pu lui apprendre que le premier soin des vertueux Albigeois était de débarrasser les villes conquises de leurs repaires de débauche. Ils rassemblaient les prostituées, les attachaient à la halle, les tondaient et leur coupaient une oreille pour les marquer. Offrir une oreille « réparerait » alors une injustice, ou bien, ce qui revient au même, marquerait sa solidarité avec *la prostituée*, proscrite, mais consolante et dernier refuge, semblable, sœur, amie : *Etre exilé, rebut de la société, certes comme moi et toi artistes le sommes, « rebut » aussi, elle est certes notre amie & sœur conséquemment.*[655]

Ce marquage de l'exclu, du paria, du rebut n'est toutefois pas exceptionnel dans l'histoire du châtiment. Le vagabond anglais était ainsi amputé, la France des Croisés marquait de cette manière le voleur au premier larcin tandis que l'Ancien Régime attendait le second pour ces représailles et, tenace, coupait la seconde oreille à la troisième carotte, le Code noir en coupait deux pour un mois d'absence. La punition ancestrale figurait encore récemment dans des codes, l'avantage étant que le condamné portait sur lui la marque de sa condamnation, plus immédiatement lisible encore que le GAL qui marquait au fer rouge la chair du galérien condamné à vie, mais moins que les nez et les lèvres coupés par les aimables *conquistadores*.

Homme de peine proche des exclus – *il y a toujours tant d'esclavage sur terre*[153] – l'abolitionniste que Vincent était aura pu s'inspirer d'un sordide précédent. Sait-il, lui qui, un mois après l'oreille coupée, demande à Gauguin *avez vous déjà lu et relu la cabane de l'oncle Tom de Beecher Stowe*[739] que, peu après la parution du livre qu'il va bientôt relire attentivement, son auteur a reçu par courrier l'oreille coupée d'un esclave ? L'extrême brutalité du geste esclavagiste est de ceux qui hantent. On ne s'éloigne pas pour autant des filles perdues. Immédiatement après avoir recommandé la lecture *La Case de l'oncle Tom,* Vincent conseillait à Gauguin celle de *Germinie Lacerteux*, roman naturaliste des frères De Goncourt, consacré à la déchéance d'une femme.

Si Vincent, très tôt coupable de fréquenter les filles des rues, qui avait marqué sa solidarité en proposant d'épouser celle avec qui il vivait, si cet opposant déclaré à la barbarie religieuse et rescapé de l'enfermement sans pardon dans lequel l'intégrisme calviniste familial l'avait piégé a été averti des lâchetés commises contre les misérables, prostituées ou esclaves, nous

avons peut-être des bribes d'éclaircissement. Nul doute qu'il fut solidaire : *Moi, je comprends très bien la parole de Jésus, qui disait aux civilisés superficiels, aux honnêtes gens de son temps : les putains ont le pas sur vous.*[477] Fin 1881, éconduit par son oncle et sa tante Stricker qui lui refusaient la main de leur fille Kee faute de *moyens d'existence*, il avait lâché : *Et quand j'ai quitté Amsterdam, j'ai eu l'impression de sortir du marché aux esclaves.*[152]

Le nébuleux cocktail qui lui obscurcit l'entendement lui fait avoir *peur de la religion avec laquelle on l'a terrorisé* : Dieu voit tout et mieux encore le pêcheur ! Il s'en est affranchi, mais le traumatisme perdure. A vingt ans, plus il allait voir les filles, plus il épongeait sa culpabilité en s'enfouissant dans la Bible. Il n'est pas absolument seul à faire rimer filles et bible. L'été d'avant, quand son cadet de quinze ans Emile Bernard (qui s'entraîne sur sa propre sœur) lui narre ses prouesses de déniaisé, Vincent lui répond : *Mais comme je voudrais voir l'étude que tu as faite au bordel !*[628] Sa lettre suivante débute par : *Tu fais très bien de lire la Bible. Je commence par là, parce que je me suis toujours abstenu de te recommander cela. Involontairement, en lisant les citations multiples de Moïse, de Saint Luc etc., tiens, me dis-je, il ne lui manquait plus que cela, ça y est maintenant en plein... la névrose artistique.*[632] La lettre d'après cueille en vol le jeune coq accusé de moraliser à la fin de son poème dont les mots ont pu le toucher : *Tu fais de la morale à la fin. Tu dis à la Société qu'elle est infâme parce que la putain nous fait penser à la viande à la halle* et le renvoie à l'étude sur nature et à l'expérience: *Étudier, analyser la Société, cela dit toujours plus que moraliser. Rien ne me semblerait plus curieux que de dire par exemple : Voilà cette viande de la Halle; remarquez combien tout de même, malgré tout, elle reste électrisable momentanément par le stimulus d'un amour plus raffiné et inattendu.*[633]

Société voici ton crime.
Homme jette un regard clément
Sur la putain, cette victime. […]
Société tu es infâme
Quand tu courbes pour ton Désir
Des enfants au joug du Plaisir.
Emile Bernard, 19 juin 1888.

Pour Vincent, les filles sont des sœurs. Le sentiment est ancien : *Il m'est souvent arrivé d'errer dans les rues, tout seul, l'âme en peine, malade, en proie à la misère et sans argent : je suivais du regard et j'enviais les hommes qui pouvaient se permettre le luxe de suivre ces femmes, et j'avais l'impression que ces pauvresses étaient mes sœurs par leur situation sociale et leur expérience de la vie.*[193] Vivant avec Sien Hoornik, rencontrée dans la rue, *cherchant à gagner son pain de la façon que tu devines*,[192] il lâche : *Ah ! ceux qui considèrent toutes ces petites sœurs comme des voleuses, se trompent grandement et ne comprennent rien à rien.*[193] De Drenthe, après avoir rompu, il précise encore : *Je t'assure, mon frère, que je ne suis pas bon à la façon des pasteurs; moi aussi, je trouve les putains corrompues, pour le dire sans mâcher mes mots,*

*mais je vois néanmoins quelque chose d'humain en elles. Je n'ai donc aucun scrupule à frayer avec elles : je ne leur découvre rien de particulièrement méchant, je n'ai pas une ombre de regret des relations que j'ai ou que j'ai eues avec elles. Si notre société était plus pure et mieux faite, ah oui, on pourrait les qualifier de séductrices, mais à mon sens il faut plutôt les considérer comme des sœurs de charité.*₃₈₈ À Arles, il demeure abonné aux maisons. Curiosité toujours, sans mépris, mais avec dérision : *Ai vu un bordel ici le dimanche – sans compter les autres jours – une grande salle teinte à la chaux bleuie – comme une école de village. Une bonne cinquantaine de militaires rouges et de bourgeois noirs, aux visages d'un magnifique jaune ou orangé (quels tons dans les visages d'ici), les femmes en bleu céleste, en vermillon, tout ce qu'il y a de plus entier et de plus criard. Le tout éclairé de jaune. Bien moins lugubre que les administrations du même genre à Paris. Le spleen n'est pas dans l'air d'ici. Actuellement, je me tiens encore très coi et très tranquille, puisque je dois d'abord guérir un dérangement d'estomac dont je suis l'heureux propriétaire : mais après, il faudra faire beaucoup de bruit, car j'aspire à partager la gloire de l'immortel Tartarin de Tarascon.*₅₉₉

Dérision pour chasser les démons de sa «caboche», où survivent des ruines du mythe christique dont il fut jadis le zélateur, où se croisent héros et martyrs, où règnent l'homme humain, le mâle et l'homme sensible qui se juge en droit de protester contre la transformation de la société *une espèce d'asile d'aliénés, en un monde à l'envers – Ah, ce mysticisme !*₄₅₆ Et quand la maladie frappe, le mysticisme met la confusion à profit pour revenir au galop.

Dérision quand, le calme revenu, à son retour de l'hôpital, il peindra deux toiles : la *Nature morte à l'annuaire de santé* et son *Portrait à l'oreille bandée*,©527 toiles qu'il faut regarder avec en tête un : *ces toiles vous diront ce que je ne sais dire en paroles.*₈₉₈ Sorte de *private joke* – comme lorsqu'il rougit exagérément l'oreille du *Portrait du docteur Rey*₅₀₀ – du tout va bien, la nature morte aux couleurs du Midi montre, outre sa bouteille d'absinthe en coin, la cruche d'eau pour l'arroser, la pipe et le tabac, l'annuaire de la santé, l'enveloppe d'une lettre récemment reçue de Theo, une bougie, un bâton de cire à cacheter. Pied-de-nez à la chicane qu'on lui cherchait pour avoir fumé et bu, elle semble dire : «Voici ma vie !».

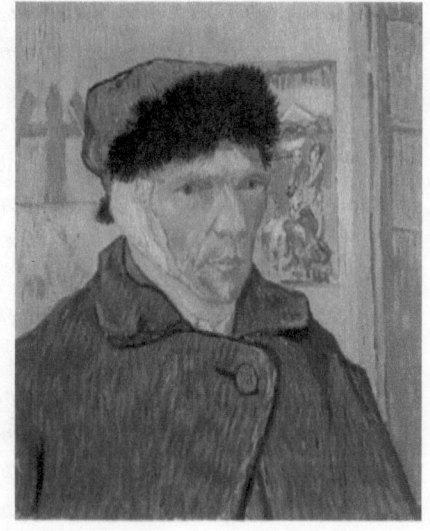

Second clin-d'œil à Theo, le *Portrait à l'oreille bandée* montre la toque de fourrure, *chapeau* acheté pour recouvrir le pansement masquant la mutilation dont tout Arles bruisse.₅₂₇ A l'arrière-plan, une estampe de Sato Torakiyo que Theo lui avait fait porter, à la faveur d'un voyage à Paris, par le sous-lieutenant Paul Milliet en garnison à Arles, commissionnaire chargé par un frère à l'aller, par l'autre au retour. Le choix de l'image en arrière-plan, dont il déplace la montagne, est tout sauf neutre, elle montre trois geishas dans un paysage, deux grues l'agrémentent. Des grues ? Vincent n'ignore rien du sens du mot. Quand Milliet avait été sur le départ, il avait glissé à Theo : *Avec cela qu'il n'a guère le temps vu qu'il aura à faire de tendres adieux à toutes les grues et grenouilles de la grenouillère d'Arles, maintenant que comme il dit, il y a sa pine rentrée en garnison.*₆₈₇

Salutaire auto-dérision, certes, mais seules les plaisanteries brèves sont bonnes. La page est bientôt tournée et il réclame la relégation aux oubliettes : *Je te prie donc d'oublier de parti-pris délibéré ton triste voyage et ma maladie.*₇₃₂ Il s'y tient, l'épisode sera oublié. L'oreille coupée ne sera plus un souci. Cela est si vrai que, lorsque Vincent invite son frère à passer le voir à Auvers, Theo peut répondre de la façon la plus anodine qui soit : « Il faut que j'y vienne une fois et j'ai bien des oreilles pour ta proposition de venir avec Jo et le petit, car je me sens bien vidé et la campagne me ferait du bien »₈₇₆ Lui-même, un mois après le drame, avait trouvé à la voix de son ami Roulin *un timbre étrangement pur et ému où il y avait à la fois pour mon oreille un doux et navré chant de nourrice.*₇₃₂

L'oreille a été vite oubliée – et l'intermède devrait s'arrêter là –, mais elle ne l'a pas été par tout le monde. L'abracadabrantesque épisode qui continue à régulièrement émoustiller la chronique autour des facéties de nouveaux prophètes a d'abord frappé les esprits du tout petit cercle.

La péripétie a profondément marqué Gauguin. Mal armé pour comprendre, partageant l'obscurantisme de son temps sur « la folie », il restait sous le coup d'une terreur rétrospective. Il avait cru pouvoir contrôler Vincent, « le calmer petit à petit », mais l'orage avait fini par éclater.[16] Par ricochet, le très impressionnable Schuffenecker avait entendu

16 Gauguin à Theo, 27 octobre 1888, *Correspondance* n° 175.

de la bouche du cheval de retour d'Arles le récit et ses répétitions. Il n'a su se retenir. Obsédé et première victime de la grande fascination de l'oreille coupée, il s'est pris à refaire un *Portrait de Vincent à l'oreille bandée*. S'inspirant d'une photographie en noir et blanc d'un original – auquel il n'a pas accès, car en sûreté aux Pays-Bas – il a d'abord réalisé un pastel assez ordinaire. Un modèle que le Van Gogh Museum, qui le conserve depuis son acquisition en 1974, présente comme une «réplique», une copie d'hommage. S'enhardissant, il en a ensuite tiré une peinture, plus dramatique encore, bleu sur orange, vert sur rouge, dans laquelle les yeux du personnage, rapprochés de plus du quart, semblent se toucher.

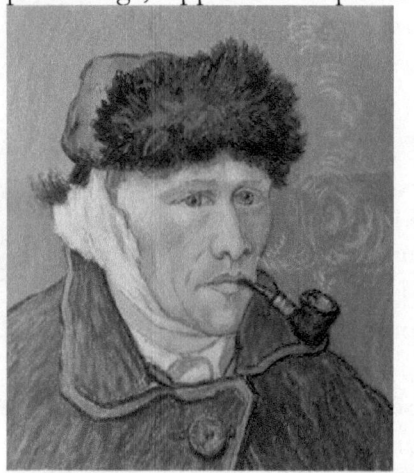 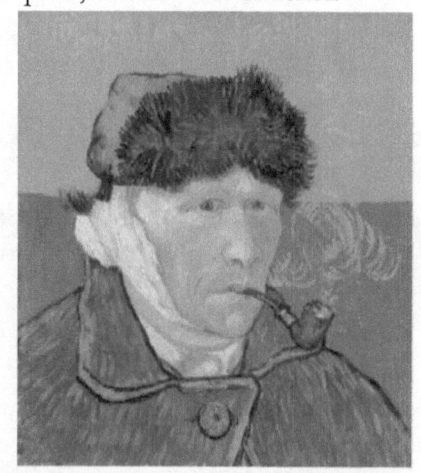

Chez Schuffenecker, qui avait lui-même les yeux peu distants l'un de l'autre – un signe d'imbécillité selon Gauguin et les opinions de l'époque – les yeux des personnages qu'il représente 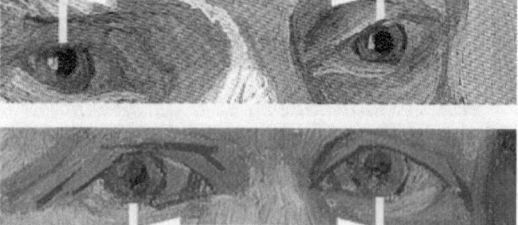 sont invariablement trop proches. Vincent au contraire les écarte, parfois très exagérément. Respectueux de l'échelle, le croquis illustre la différence de conception séparant les deux peintres. Qui souhaite une présentation dynamique se laissera porter par les images de la séquence des portraits présentée par l'astucieux monteur d'images Philip Scott Johnson et s'étonnera de trois secondes de violente distorsion autour de l'*Homme à la pipe*.[17] Une autre courte vidéo présente également ce *morphing* et souligne les similitudes avec le portrait de la *Parisienne*.[18]

[17] vimeo.com/2107922
[18] vimeo.com/85775062

La critique adule ce portrait devenu culte. Elle se figure cette reprise par Schuffenecker authentique et ne peut pas concevoir que l'on doute de l'effigie. L'idée de toucher à l'icône parmi les icônes des « autoportraits » relève du sacrilège. L'unanimisme des croyants tient lieu de vérité scientifique quand quelques gourous ont crié au chef-d'oeuvre. L'image partout s'affiche, de la couverture du magazine à celle du livre savant, jusqu'à une édition de la *Correspondance*, et le portrait est retenu comme toile d'appel des grands rendez-vous. Elle abuse le profane comme l'artiste – Francis Bacon l'a déclinée (en la massacrant toutefois) –, elle trompe l'expert. En 1990, le commentaire du musée Vincent van Gogh qui présentait cet «*Autoportrait*» à la grande exposition fêtant le centenaire de la mort de Vincent ne tarissait pas d'éloges.

La touchante naïveté de la notice du catalogue de 1990, présentant cette peinture insipide et raide comme une authentique réussite, dit le discernement. La mention de l'exposition de la toile à Toronto et à New York dit d'où les informations proviennent. Mal armés, les conservateurs du Van Gogh Museum n'ont simplement pas envisagé que le pastel de Schuffenecker qu'ils conservent puisse être l'esquisse préparant la peinture, en dépit des frottis des pastel au bas de la feuille qui témoignent du calcul de couleurs, garantissant qu'il ne les avait pas sous les yeux. Le nombre respectable de toiles de Vincent hébergés, dont six autoportraits, n'a pas retenu de se fourvoyer. Rien n'a attiré l'œil des experts et l'examen tout simple qui consiste à noter les différences et à en déduire l'ordre de réalisation n'a pas eu lieu.

> *In memoriam...* 1990
>
> 78, *Autoportrait*, janvier 1889,
> Toile, 51 x 45 cm. Non signé
> F 529, JH 1658, Collection privée.
>
> C'est probablement peu après sa sortie de l'hôpital, début janvier, que Van Gogh fit ce portrait particulièrement attachant. Il y obtient, avec des moyens extrêmement restreints, un résultat optimal. Ce tableau est une démonstration passionnée de sa foi en l'usage des couleurs complémentaires : bleu et orange, vert et rouge. Van Gogh s'était blessé à l'oreille gauche, mais son portrait le montre avec l'oreille droite bandée. Nous savons par cette inversion que le peintre a utilisé un miroir. [...] Le tableau daté de janvier était sans doute un exercice « pour retrouver l'habitude de peindre ».
> * Cat. exp. Toronto 1981, n° 32 ; New York 1986/87, n° 145

Quelques-unes de ces différences suffiront à montrer ici que le pastel est le modèle. On y

voit nettement la fumée sortir des narines, tandis que cela conduit à un cafouillage dans la toile. L'ombre à la base du bonnet est proche de celle de l'original de Vincent, mais, dans la toile, elle se confond avec la fourrure, enfonçant le bonnet sur la tête. Cohérent dans le pastel, le raccordement du tuyau de pipe à la hauteur de la bague est allongé et inepte dans la peinture. Le cerne des lèvres ou la lumière dans les yeux présents dans le pastel ne proviennent pas de la peinture qui les ignore. Nombre de traits libres, spontanés du pastel, ne se sont pas dans l'huile, cela est particulièrement net dans les contours de la toque, du manteau, de la compresse, etc.

Depuis sa première et glorieuse sortie pour la rétrospective Schuffenecker en 1935 – après sa mort comme il se doit en pareil cas – le pastel est regardé comme une (faible) réplique d'hommage à un Vincent (sublime). Cela aveugle. Un expert, dont la mansuétude commande de taire le nom, s'est même risqué à expliquer que l'éclatante infériorité de Schuffenecker dans le pastel et prouvait son incapacité à réaliser un faux Van Gogh susceptible de faire illusion.

A la filiation pastel-toile s'ajoute en bonne logique l'impossibilité matérielle de découvrir une date possible pour placer l'*Homme à la pipe* parmi les toiles peintes en janvier 1889. Faut-il croire que Vincent aurait dissimulé l'existence d'une réplique lorsqu'il dit, bien après avoir été débarrassé de son bandage, avoir *un* portait pour Theo ? Ses mots sont : *Suffit pour aujourd'hui. As-tu l'adresse de Laval l'ami de Gauguin, tu peux dire à Laval que je suis très étonné que son ami Gauguin n'ait pas emporté pour le lui remettre un portrait de moi, que je lui destinais. Je te l'enverrai maintenant à toi, et tu pourras le lui faire avoir. J'en ai un autre nouveau pour toi aussi.*[736]

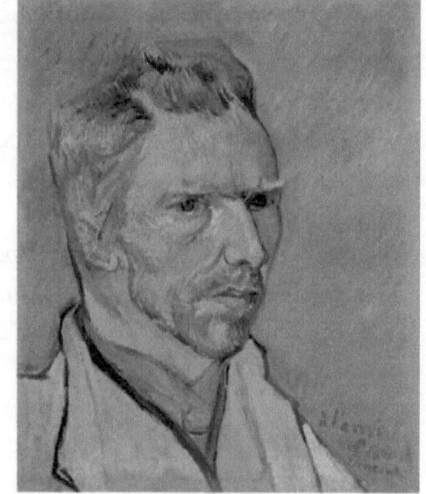

Il n'est pas de place, mais il est toujours possible d'en créer une. Multipliant les pains, les éditeurs de la *Correspondance* l'ont fait. Voici comment. La phrase *J'en ai un autre nouveau pour toi aussi* n'a pour Vincent qu'un sens, mais on peut lui en entrevoir trois. Le portrait pour Laval est, comme celui que Vincent destine à Theo, *nouveau*. Celui pour Theo est *nouveau,* contrairement à

celui pour Laval. Enfin Vincent, qui a déjà donné de ses portraits à son frère pourrait signaler qu'il en a un *nouveau*... pour lui. Le premier sens peut être écarté, car le portrait pour Laval, peint en remerciement d'un autoportrait, *extrêmement bien [...] très crâne, très distingué,* envoyé par Laval début novembre en réponse à la demande de Vincent du mois précédent, n'est pas *nouveau*/récent. Marquant l'ancienneté, Vincent écrit *que je lui destinais* et non *que je lui destine* et ne peut le présenter comme nouveau à Theo, puisqu'il précise qu'il était peint avant le départ de Gauguin et, par conséquent, que Theo aurait pu le voir durant sa visite à Arles. Reste donc une certitude : Vincent a, pour Theo, *un* nouvel autoportrait.

Les notes qui accompagnent la *Correspondance* vont donner l'illusion de l'existence de deux autoportraits récents avec la formule : *Vincent intended one of the two recent self-portraits for Theo*$_{736\text{-}28}$, la note 28 renvoyant à la note 5 de la même lettre qui fait correspondre l'*Homme à la pipe* à la formule : *j'ai déjà 3 études faites à l'atelier* – renvoi tout de même assorti d'un *«probably»*. Il serait bien candide d'accorder quelque crédit à cette identification fantaisiste : à sa sortie de l'hôpital, le 7 janvier, Vincent dit

> Correspondance : Lettre 736
> Note 28. Vincent intended one of the two recent self-portraits (see n. 5 above) for Theo, probably *Self-portrait with bandaged ear* (F 527/JH 1657)...
>
> note 5. These three studies were probably *Still life with onions and Annuaire de la santé* (F 604/JH 1656), *Self-portrait with bandaged ear* (F 527/JH 1657) and *Self-portrait with bandaged ear and pipe* (F 529/JH 1658).

avoir l'intention de commencer par *une ou deux natures mortes pour retrouver l'habitude de peindre,* pour ne retourner au portrait qu'ensuite : *je compte faire le portrait de M. Rey et possible d'autres portraits dès que je me serai un peu réhabitué à la peinture.* Il a pour habitude de distinguer études et portraits et le fait dans la lettre écrite dix jours plus tard : *J'ai néanmoins repris le travail et j'ai déjà 3 études faites à l'atelier plus le portrait de M. Rey que je lui ai donné en souvenir.* Enfin, quatre toiles, dont *Harengs,* réputées peintes à cette époque et pouvant s'apparenter à des exercices de remise en forme, sont de pressantes candidates.

On ne se fiera pas davantage à la liste approximative, aux identifications souvent fausses – quelques ratures s'imposent – proposée par les rédacteurs de la nouvelle édition de la *Correspondance* s'efforçant de cerner à l'aveugle la production du début de l'année 1889 période correspondant amèrement à : *Tu verras que les toiles que j'aie faites dans les intervalles sont calmes et pas inférieures à d'autres.*$_{751}$

Au 17 janvier, il y a trace d'un *Autoportrait à l'oreille bandée*, destiné à Theo et place pour aucun autre. Cela dispense de se poser la question que ne surmonteront jamais les défenseurs du « second ». Pour qui Vincent, qui se veut extrêmement discret sur l'incident, aurait bien pu peindre une réplique ? Pour des amis arlésiens, entend-t-on parfois, à croire que, le scandale n'y suffisant pas, Vincent aurait, malgré sa détestation du *bruit*, souhaité donner une meilleure publicité au glorieux épisode, sans doute afin de mieux marquer l'esprit des *vertueux anthropophages de la bonne ville d'Arles*.₇₈₂

> Correspondance : Lettre 751, note 2
>
> Between the various attacks of his illness, Van Gogh painted the following canvases in any case : *Still life with onions and Annuaire de la santé (F 604 / JH 1656), Self-portrait with bandaged ear (F 527 / JH 1657), ~~Self-portrait with bandaged ear and pipe (F 529 / JH 1658)~~, Félix Rey (F 500 / JH 1659), Blue gloves and a basket of oranges and lemons (F 502 / JH 1664), Sunflowers in a vase (F 455 / JH 1668), ~~Sunflowers in a vase (F 458 / JH 1667)~~* and three versions of Augustine Roulin *('La berceuse') ~~(F 505 / JH 1669, F 506 / JH 1670~~ and F 507 / JH 1672)*. He had also finished *Gauguin's chair (F 499 / JH 1636), Van Gogh's chair (F 498 / JH 1635)* ~~*and Augustine Roulin ('La berceuse') (F 508 / JH 1671)*. It is possible that in this period he also painted the three portraits of Joseph Roulin *F 435 / JH 1674, F 436 / JH 1675 and F 439 / JH 1673*; they definitely originated in the spring of 1889, but it is not known exactly when~~.

L'urgence de placer la toile dans la *Correspondance* avant le 17 janvier s'explique, levant un nouveau lièvre. Vincent ne porte évidemment plus alors de pansement étrangleur, à jugulaire et à compresse imprécise, maintenu, dans *L'Homme à la pipe*, par l'opération du Saint-Esprit. Déclarée «guérie» le 3 janvier, la plaie n'a pas posé de problème et, le 9 : *La blessure se ferme très bien*.₇₃₅ Elle a près d'un mois et le dernier pansement est vieux de dix jours. Les *infirmiers qui m'avaient pansé* ont été payés et il n'y aura plus de débours de cette nature. L'histoire est désormais ancienne, il n'y aura plus de possibilité que le sujet soit repris, aucune place pour, même si Signac prétend avoir vu Vincent la tête entourée de linges en mars…. Mais le portrait mort n'est évidemment pas peint d'après le modèle.

L'affaire est entendue, mais Schuffenecker ne pouvait prévoir que la *Correspondance* et ses dates viendraient un jour lui chicaner son exploit. Et s'il ne s'agissait que de dates ! La ferveur est telle que l'on ne voit nulle part la critique se demander pourquoi Vincent aurait bien pu avoir l'idée saugrenue de reprendre un ancien portrait réussi dans lequel il est peintre à son affaire devant son chevalet pour en faire une copie simplifiée et niaise où il n'est plus que consommateur de tabac, porteur de toque posant pour une publicité de bande Velpeau. S'interroger aurait fait vaciller la flamme.

Si Vincent avait voulu de nouveau se peindre, il n'avait nul besoin d'autre chose qu'un miroir. Schuffenecker était dans la même situation pour s'étudier, se dessiner et se peindre, mais pour peindre un Vincent dont il a beaucoup entendu parler mais qu'il n'a jamais croisé, il lui fallait bien partir d'une image. Et d'une image mythique avec les attributs connus, faute de quoi il n'y aurait pas eu de chance que son public reconnusse l'homme représenté.

Archétype du piège à pèlerins, la reprise de *L'Autoportrait à l'oreille bandée* n'est pas précisément pour surprendre. Dans les années 30, le faussaire Otto Wacker proposera un pastiche du Vincent conservé par le Courtauld Institute de Londres et de sa reprise par Schuffenecker et il prendra dans sa glu une belle brochette d'experts. Cela instilla la méfiance, mais la leçon épargna les falsifications anciennes.

Ayant saisi à la lecture de la *Correspondance* qu'il n'y avait pas place pour deux *Autoportrait à l'oreille bandée*, le fils de Theo (surnommé « l'Ingénieur Vincent Van Gogh » pour le distinguer de son oncle homonyme) s'était persuadé à la fin de sa vie que la toile originale de Vincent conservée au Courtauld Institute était la fausse ! Il n'a pas ménagé ses efforts pour tenter de l'écarter du catalogue et le flambeau de cette bien mauvaise cause fut ensuite tenu par Annet Tellegen qui avait jadis collaboré au catalogue raisonné officiel de l'État néerlandais. L'Ingénieur avait toutefois une sorte d'excuse, il traquait l'officine du docteur Gachet et des siens, grosse pourvoyeuse de Van Gogh posthumes. Il était particulièrement mécontent de s'être fait offrir par le fils du docteur une vilaine copie du *Parc de l'asile*. Les Gachet avaient récupéré l'estampe de Sato Torakiyo à la mort de Vincent ; tout devenait possible. Le mécompte qui menaçait d'exclure un Vincent sans défaut pour le remplacer par une platitude de Schuffenecker a, cette fois, fait long feu et on peut aujourd'hui avoir l'heureuse certitude que l'entreprise n'aboutira pas.

L'inventaire dressé après l'internement de Theo signale, sous le numéro 237 : *Portrait de Vincent (relevant de maladie)*.[527] Theo avait donc bien reçu le portait que Vincent lui destinait. Est-il besoin de préciser qu'il n'en

est qu'un de cette sorte dans cet inventaire ? La toile est vendue, sous ce numéro, par Johanna Van Gogh au marchand Ambroise Vollard en 1896, ses archives en témoignent. Ces frêles lignes d'archives suffisent à tenir l'original du Courtauld Institute à l'abri d'un déclassement, son format, «toile de 15», permet une identification d'autant plus certaine que «l'autre», toile de 10 points, a été repérée chez Schuffenecker... trois ans avant la vente à Vollard.

Étrangement, la défaite des spécialistes hostiles à l'authentique *Autoportrait de Vincent relevant de maladie*$_{527}$ n'a pas conduit à la mise en cause de la copie de Schuffenecker.$_{529}$ L'évidence que la *Correspondance* ne tolère pas de réplique est tombée dans l'oubli et le trop célèbre *Homme à la pipe* de Schuffenecker n'a pas été inquiété. Il a l'avantage incomparable de résumer l'épisode hors norme propre à marquer durablement l'imagination, cela dispense de regarder plus loin. Douter du Suaire de Turin a pris du temps et nombreux sont ceux qui veulent toujours y croire.

Mieux, quand les provenances furent passées en revue, on lui fabriqua des papiers, avec l'innocence qu'il faut. Le marchand de tableaux zurichois Walter Feilchenfeldt et son ami Roland Dorn, un ancien conservateur du musée de Mannheim, tandem dont les exploits certificateurs ont épisodiquement nourri la chronique, ont cru découvrir comment Schuffenecker avait acquis son *Homme à la pipe,* dont l'intitulé même, «l'homme» masque mal la fausseté. Peu retenus par leur discernement et empruntant comme à leur habitude la trace documentaire d'une autre toile, ils l'ont reconnu dans l'*Autoportrait* abandonné par Vincent à Arles chez les cafetiers arlésiens Joseph et Marie Ginoux qui le cèdent à Ambroise Vollard en 1896. Pour eux Vollard l'a ensuite vendu à Schuffenecker. Ils n'avaient évidemment pas de trace de cette cession à Schuffenecker, qui n'eut jamais lieu, ils devinaient, bouclant ainsi leur irrecevable «historique». L'*Autoportrait*$_{501}$ vendu par les Ginoux à Vollard (et jamais passé chez Schuffenecker) n'est pas *L'Homme à la pipe*, mais celui que Vincent avait dédicacé à Charles Laval, entendant le remercier ainsi de l'envoi du sien.$_{501}$ Il avait finalement été abandonné par Vincent à Arles chez les Ginoux, Gauguin ne l'ayant pas pris avec lui.

Il est certain que *L'Homme à la pipe*$_{529}$ n'a pas été cédé par les amis de Vincent, car les premières toiles vendues à Vollard par les amis arlésiens de Vincent – le docteur Rey inclus, qui cède les siennes en 1902 – le seront, sur l'intervention du «publiciste» Henry Laget. Bientôt intermédiaire, il prend contact le 13 juin 1895, avec la galerie : «Des possesseurs des toiles de

Van Gogh, anciens amis du peintre à Arles dont je parle dans mon article, étant disposés à prêter ces toiles à l'organisation de l'exposition de la galerie Vollard, je vous prie de me dire le nom de cet organisateur ou directeur de l'exposition et de me donner son adresse exacte, afin que je lui fasse part du désir des amis de Van Gogh. » En 1893, il s'en fallait d'un an, Vollard n'avait pas encore touché son premier Vincent, mais Emile Schuffenecker confiait son *Homme a la pipe*, tombé du ciel, à l'exposition des *Hommes du prochain siècle* à Paris.

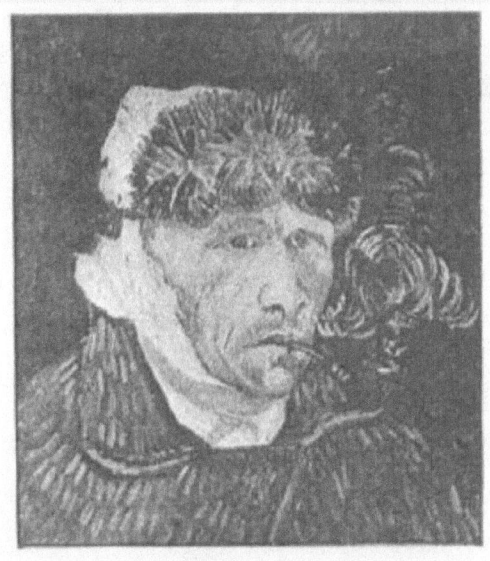

Le peintre Vincent van Gogh, né en 1853 à Groot-Zundert (Hollande), mort à Auvers-sur-Oise le 29 juillet 1890 ; par lui-même.

L'historique inventé de toutes pièces par les « experts en provenance » s'écroule et le dommage ne s'arrête pas en chemin. L'éventualité que Vincent ait dissimulé à Theo une réplique d'autoportrait parce qu'il l'offrait à quelque mystérieux ami local perd également tout fond. Il n'y a nulle place pour cette triste réplique que personne n'a possédée, ni vue, avant sa présentation comme un authentique Vincent en 1893, prêtée par « Schuff ».

La sortie au grand jour de l'*Homme à la pipe*, trois ans seulement après la mort de Vincent, retoque au passage l'argument couramment avancé par les soutiens de Schuffenecker pour tenter de blanchir leur dupeur. L'argutie veut qu'un artiste ne puisse être falsifié avant l'établissement de sa cote. Cette méconnaissance de la spéculation et des motivations du faussaire mû par la vanité a fait écran à la vérité. Les humiliations subies par un Schuffenecker, orphelin de père à deux ans, qui, à force de prévoyance, a réussi à devenir petit parvenu, sont mal connues. On peut toutefois faire confiance à la France stratifiée de la fin du dix-neuvième siècle pour avoir regardé ce fils de blanchisseuse venue d'Alsace comme un intrus. Condescendant petit-fils de Flora Tristan, Gauguin rudoyait fréquemment son ancien ami dans

ses lettres. Méprisant, il écrira : « la caque sent toujours le hareng » dans une lettre à Daniel de Monfreid.[19] On peut, sans risque, parier qu'il n'aura pas été le seul à faire sentir au « petit Schuff » sa « condition », son « extraction ». La même considération pour ce fatalement très inoffensif garçon, ce « benêt », rassure aujourd'hui la suffisance moderne. La Docte Critique, pourtant si copieusement roulée dans la farine, ne peut pas concevoir qu'un Schuffenecker ait pu la tromper, que si indigent petit bonhomme ait pu abuser « l'œil du connaisseur » en peignant les « Van Gogh » devant lesquels fine fleur et piétaille s'extasient. C'est bien mal voir les compensations que la frustration sait réclamer pour trouver dédommagement et circonvenir les outrecuidants faiseurs.

L'absence de reconnaissance artistique était d'autant plus insupportable à Schuffenecker qu'il s'était beaucoup démené, allant jusqu'à visiter la cour des grands. Fondateur du groupe des *Artistes indépendants* en 1884, admis à exposer avec les Impressionnistes pour leur dernière manifestation, faufilé dans le premier groupe symboliste, professeur de l'Archonte des Beaux-Arts, Schuffenecker est resté, en dépit de ses efforts de reconnaissance, un laissé pour compte.

Amer, il explose devant ses élèves du lycée de Vanves, disant avoir rêvé d'être Cézanne, Van Gogh ou Gauguin et se peint, à quarante-cinq ans, dans une simili confession, en « Cœur blessé ». Lui qui a toujours agi secrètement, qui a ourdi pour réussir, ne se départit pas de son habitude. Il se venge, en secret, de son délaissement par la critique. Sous son nom, il n'est rien, mais que l'une de ses copies ou que l'un de ses pastiches soient présentés comme des Vincent et la critique encensera le chef-d'œuvre. Cette inavouable vengeance, ce petit dédommagement en cachette rassasie un ego dévorant, lui garantissant *per se* qu'il est bon peintre. C'est absurde, il n'est pas bon peintre. Un Peintre est un artiste de caractère qui crée des choses nouvelles. Le parasite emprunte, l'envieux n'existe que par la mode, leurs produits convainquent des spéculateurs aveuglés par la perspective de bonnes affaires, des crédules qui se satisfont de l'identité de sujet ou de vagues similitudes. Des *Tournesols* feront un Vincent, un *Portrait à l'oreille coupée* et l'on criera au « Van Gogh ». Des couleurs complémentaires de bazar et la critique de voir style et panache, de dire son enthousiasme. Tout cela est vanité.

19 Cité par Merlhès, *De Bretagne en Polynésie, Paul Gauguin, Pages inédites*, p 97

S'il n'est pas créateur, Schuffenecker est un bon exécutant ordinaire. Il maîtrise la technique que maîtrise le peintre ordinaire, pas celle qui, en quelques gestes, sait donner l'illusion de la profondeur, éviter certaines fautes de lumière, décider de la couleur et du dessin, rendre les proportions, créer une image. Aucun des « Van Gogh » peints par Schuffenecker n'est une toile de qualité. De talent quelconque, il banalise Vincent, met son art d'exception à la portée des caniches, pour emprunter à Céline. Un chapitre ne suffirait pas à rassembler les innombrables hommages rendus au tellement adulé *Homme à la pipe*, qui ne fait pourtant pas exception à cette médiocrité. La toile ne résiste pas à l'examen.

La ressemblance physique avec Vincent fait défaut. Les données morphologiques sont rendues de manière sommaire ou grotesque. Les paupières sont raides, comme en carton, particulièrement l'arcade de l'œil droit, voûtée au mauvais endroit, avant que l'extrémité du trait rouge qui la souligne ne vienne se ficher… dans le nez. Au coin de l'œil gauche, la tache grise confond paupière et nez. Le nez est trop court et trop modeste. La cloison nasale particulièrement fine, la narine gauche atrophiée, en retrait et montante (ainsi que la narine droite), qu'un point orangé montre comme blessée, nous garantissent que l'extrémité du nez est le fait d'un piètre dessinateur. La virgule blanche entre nez et bouche, qui vient masquer la lèvre supérieure scolairement dessinée, dénonce une peinture d'atelier. La timide moustache duveteuse est en contradiction avec ce qui est connu de la pilosité de Vincent – et sa manière particulièrement franche de la rendre. Les lèvres, en bec pincé au centre, sont d'une maladresse qui confine au comique. La déformation de la lèvre supérieure par le tuyau de pipe (lui même écrasé) est d'une grande sottise. Les dents de la mâchoire supérieure, à la hauteur des lèvres, empêchent invariablement cette sorte de déformation qui, ici, donne le sentiment de dents manquantes, d'une impossibilité à mordre la pipe.

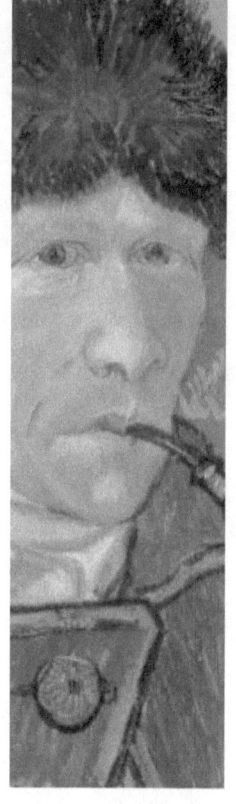

Le menton proéminent, rond et gras, n'est pas celui de Vincent. Mal dessiné, le contour du visage montre, sur la joue gauche, un renflement qui donne le sentiment d'une chique. Le cou est trop gras en comparaison

du visage. Les taches orangé et carmin sur la face, comme plâtrée, colorée de manière insipide, font songer à des séquelles de coups reçus. Les rides mollement sur-peintes font grimage et le timide verdâtre qui bave sous l'œil droit souligne l'erreur d'implantation du nez. La physionomie n'est pas simplement correcte. L'homme représenté ne ressemble pas à Vincent. Lisse, presque poupin, le visage n'est pas celui, marqué, que Vincent sut si fréquemment rendre. Il rappelle en revanche, la superposition est saisissante, le portrait de Jeanne Chazotte, madame Champsaur, en *Parisienne,* malgré sa robe citadine bigoudène qu'il peint en 1890 après plusieurs études préparatoires, dont une au pastel.

 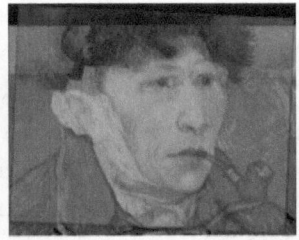 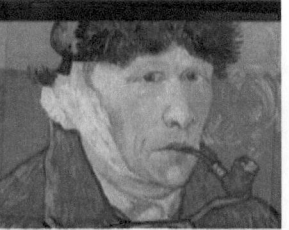

Le faux réalisme du vêtement n'est pas plus admissible. Posé dans un triangle raide, le bouton, qu'une laborieuse niaiserie décore, n'est pas fixé sur le pan du manteau. On cherchera vainement sur quoi il pourrait bien être cousu. Que l'on cherche semblable sottise dans un portrait de Vincent !

Un bord du col est interrompu derrière la pipe et l'autre, raide et sans forme, ne s'arrondit pas pour passer derrière la tête. Le double cerne du col témoigne d'une incompréhension manifeste de celui peint par Vincent. Vincent peint son portrait sous un soleil d'hiver qui lui éclaire le visage et distribue les ombres du col. Plus longue sur le manteau à gauche, elle est épaisse à gauche où le col est moins décollé. Revue par Schuffenecker, égaré par l'image en noir et blanc,

l'ombre devient partie du col qui atteint une épaisseur rare. Le trait de contour donne toutefois le sentiment d'un effet (irréaliste, mais) choisi.

Trop enfoncé, le bonnet est, par maladresse, asymétrique et son retour sur la nuque est si étique et mal fait (le bleu que Vincent avait mis pour montrer comment la toque descendait sur la nuque est passé à la trappe) que des cheveux folâtres paraissent s'en échapper. Le bleu (cobalt) de la partie en toile du bonnet fourré envahit la fourrure pourtant évidemment noire, mais indiscutablement mal comprise.

Le pansement tout propret est singulièrement mauvais. La compresse (ou la ouate) asymétrique est nettement trop bas placée pour se maintenir en place plus de quelques instants, mais aussi pour couvrir la plaie à l'oreille qu'elle est censée protéger ! En déséquilibre, elle ne peut être maintenue par le bandage qui rosit pour entrer sous le bonnet (sans ombre !) formant la marche centrale d'une sorte d'escalier blanc à trois marches, forme raide et brutale que l'on ne trouvera évidemment pas chez Vincent.

Difforme, la pipe est désalignée et l'anecdotique frelaté des seyantes volutes, invariablement proscrit de l'art de Vincent, ne peut qu'alerter.

La profondeur est réduite, les bandes orangé et rouge du fond, complémentaires de pacotille du bleu de la toque et du vert de l'habit, ne montrent ni subtilité ni imagination. Placée juste au-dessus des

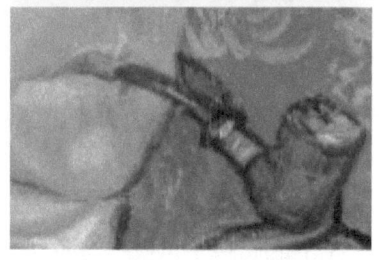

yeux, plus bas que dans le pastel, la ligne de leur frontière écrase le visage, amplifiant le sentiment de tête de chien battu.

Les erreurs de gestion de la lumière montrent que ce portait n'a pas été observé, mais fabriqué, donc faux et copié. Particulièrement nettes au front, sous l'œil droit dans l'ombre, sous la lèvre ou bien au col, les taches de lumière révèlent une lumière aléatoire, inconnue chez Vincent (les flèches

qui indiquent le sens présumé de la lumière devraient être toutes parallèles).

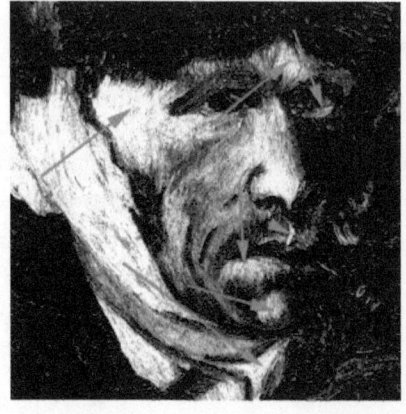

La fausseté est confirmée par l'évidence qu'il s'agit, non pas à proprement parler d'une peinture, mais bien plutôt d'un assez raide dessin colorié. Le chemin le plus court pour mettre en évidence le fossé qui sépare l'art de Schuffenecker d'un portrait de Vincent est de traiter l'image en seuil de luminosité. Le visage apparaît d'une exemplaire platitude. Il ne peut rien devoir à un Vincent qui, lorsqu'il se peint, sculpte rudement son visage à l'aide des ombres et dégradés de gris.

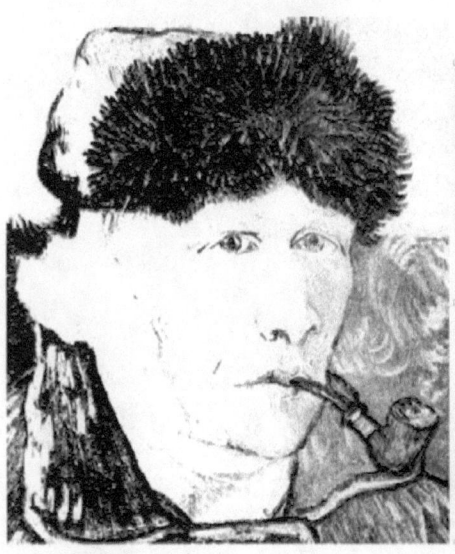
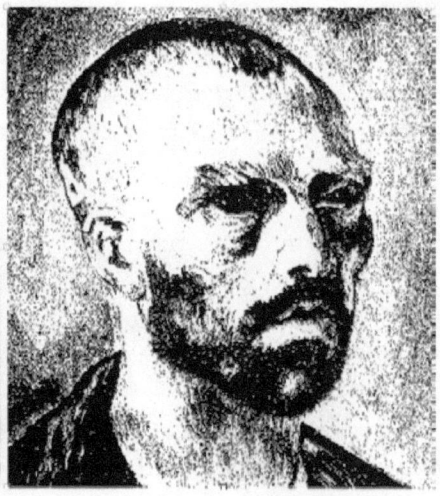

Il n'y a donc rien qui vaille et le joyau doit être déclassé. Si la mystification a pu aboutir, c'est que ce tableau est reçu comme une relique. Les historiens de l'art n'ont pas manqué de souligner que Vincent était mort la pipe au bec, comme dans cette toile… «prémonitoire!» La toile partout chantée est devenue l'indispensable invité des grandes célébrations.[20] Plusieurs ont salué un air farouche que leur sens abusés fabriquaient. A l'auberge espagnole de l'amour de l'art, la détermination et les qualités supposées de

20. http://www.ina.fr/art-et-culture/litterature/video/CAB90013426/ouverture-de-l-exposition-van-gogh-a-amsterdam-pour-le-centenaire-du-peintre.fr.html

Vincent lui ont été découvertes à longueur de flagorneries savantes. Autant de bavardages.

Dérivé du pastel qui remettait en couleur une photo en noir et blanc de l'original, le *Portrait à la pipe* est moins haut et plus large. Cette transformation a permis de modifier une mise en page d'abord trop ordinaire en remontant la tête et en la déportant. Il fut davantage étoffé avant que Schuffenecker ne change finalement d'avis et ne le retaille sur deux bords au moment de son montage sur châssis, petite astuce pour faire vrai et donner l'illusion que la toile a été maltraitée. L'illusion seulement. Il semble au contraire s'en être beaucoup soucié. La confrontation de la photographie de la toile réalisée en 1893 lors de l'exposition des hommes du prochain siècle à une photographie noir et blanc du portrait prise aujourd'hui semble indiquer, malgré les limites de cette sorte d'exercice, plusieurs reprises.

Mort en 1934, Emile Schuffenecker n'est plus là pour en revendiquer la paternité. On ne peut espérer des aveux comme ceux de Van Meegeren, De Hory et bien d'autres faussaires démasqués, souvent assez flattés d'avoir trompé leur monde. Il n'a pas, contrairement au fils du docteur Gachet par exemple, laissé de clefs pour qu'un beau jour on sache après lui[21] – peut-être par égard pour ses descendants. On peut cependant relire ce qu'il nous a abandonné avec l'idée que les mots du faussaire ravi de circonvenir ses pigeons sont tout sauf anodins, et moins que jamais le jour de la consécration : le jour où il vend.

Pour que sa prétention s'assouvisse – et certains masquent mal celle qui leur dévore les entrailles, comme une saillie de Gauguin excédé le reflète : « Il ne faut pas parler une seconde de cet abruti de Schuff. qui en est même méchant, déséquilibré par l'excès de vanité » –, le faussaire doit mener les choses à bien. Celui qui écrit : « ce qui nous tue, nous autres artistes, est l'excès d'ambition », ainsi que Schuffenecker l'a fait – tout en se croquant, en toute humilité, Créateur entre Christ et Bouddha – ; celui qui rêve « d'enfoncer tous les autres peintres », comme il en rêvait tout haut, ne sera satisfait, n'aboutira, que lorsque ses faux seront sortis de sa collection avec les honneurs indus, lorsqu'ils auront réellement fait illusion. Tel est le diplôme, la médaille que le marché délivre au mystificateur qui pourra en jouir en secret. Vendre est sa gratification, la condition pour qu'il puisse se figurer que son art est de qualité, s'imaginer qu'il fait aussi bien, voire mieux, que d'autres. Et continuer. Avant cela, il n'a pas réellement floué,

21 Landais *La folie Gachet*, Les Impressions nouvelles, Paris Bruxelles, 2009

il n'a pas encore la preuve, toujours à confirmer, qu'il peut réellement tromper, que son excellence équivaut celle de ceux qu'il jalouse et singe.

En 1903, Schuffenecker vend (très) cher, son *Homme à la pipe*. Il peut être fier de sa duperie. C'est non seulement le plus haut prix jamais atteint par un «Van Gogh», mais l'acheteur est un richissime héritier, conservateur de musée, artiste lui-même, collectionneur de fraîche date, presque la cible idéale pour le petit «Schuff». Gustave Fayet qui vient d'hériter de sa mère d'un négoce et d'un immense domaine viticole à Béziers est lui-même peintre amateur. Il devient rapidement grand collectionneur, 14 Van Gogh, et l'ami d'autres amateurs de l'Aude, le viticulteur Maurice Fabre ou le peintre Daniel de Monfreid, lequel fut le confident de Gauguin à la fin de sa vie. En 1901, Fayet s'est occupé de monter une exposition montrant notamment Paul Cézanne, Paul Gauguin, Odilon Redon ou Vincent dont il commence à collectionner les œuvres... comme Schuffenecker l'a fait à petits pas une décennie avant lui.

Immédiatement après avoir été abusé en acquérant la toile, Fayet reçoit de Schuffenecker un billet daté du 21 mars 1902, anodin en apparence, au premier abord superflu et dépourvu de sens, mais terrible de vengeance pour qui sait le portrait faux : «Mon pauvre homme à la pipe se trouvera chez vous en bonne compagnie et dans les mains d'un homme qui l'aimera, ce qui me console un peu. Je vous le recommande bien c'est quelque chose de moi-même dont je me sépare.»[22] L'exégèse accuse. Elle révèle la revendication tout juste voilée. La *chose* «de moi-même» revendique la paternité du portrait. Le sens figuré, une part de lui-même dont il serait pesant de se séparer, est une fausse piste manifeste qui fonctionne mal, un homme n'étant pas un assemblage de *choses*. Il faudrait, pour récuser cette lecture, soutenir que Schuffenecker aurait tracé ces mots par inattention. Il est cependant préférable de s'en tenir à ce qui est écrit, non à voir ce que l'on aimerait lire. D'autant que, tout à sa fausse piste, Schuffenecker a donné un autre indice, probablement par mégarde celui-là. S'il n'avait été que le détenteur provisoire du portrait, sa vente à son successeur aurait éteint sa qualité de propriétaire, *L'Homme à la pipe* aurait cessé d'être sien. Ce n'est pas ce que Schuffenecker pensait. Se projetant dans l'avenir, il écrit qu'une fois chez Fayet, «chez vous», dans les mains de son nouveau maître, le portrait va demeurer «mon... homme à la pipe». Il en était donc davantage que le propriétaire, l'auteur, c'est ce lien qui lui dicte ses mots. Quant à être <u>*pauvre* on voit mal</u> en quoi un Vincent aurait pu devenir *un pauvre homme*...

[22] Lettre de Schuffenecker à Gustave Fayet du 21 mars 1902, archives Fayet

dont Schuffenecker se soucie au point de bien le *recommander*. On devine en revanche aisément ce qui « console un peu » le vendeur. Les mots peuvent tromper, mais au fond ils ne mentent pas, la revendication est transparente.

Si, coup de pied à la lune, Schuffenecker peut s'autoriser à dire : *quelque chose de moi-même,* c'est aussi qu'il sait ne rien risquer. Seule l'usurpation de signature est réprimée et son portrait n'est pas signé. Au pire, l'acquéreur mal content retournera la toile. Ce genre d'affaires ne s'ébruite pas et personne ne peut jamais rien prouver. La *Correspondance* n'est pas publiée, ceux qui auraient pu avoir une idée sont morts ou partis. Surtout, presque dix ans ont passé depuis la première sortie publique de l'*Homme à la pipe*, la patine vaut tous les certificats. Peu nombreux étaient ceux qui se souciaient alors de cet art-là. De juillet à septembre 1893, Schuffenecker avait joué sur du velours lorsque son cher – mais « pauvre » – *Homme à la pipe* faisait sa première sortie.

Délicate entre toutes, la première présentation publique d'un faux peut paraître suspecte si le faussaire – qui n'a que le choix de sortir ses exploits de chez lui – multiplie les efforts pour faire admettre une toile inconnue. Cette fois, Schuffenecker n'était pas demandeur, il bénéficiait d'un concours de circonstances, on faisait appel à lui.

Trois joyeux drilles parisiens P. N. Roinard, rédacteur en chef des *Essais d'art libre*, le poète et critique d'art Julien Leclercq et le peintre Rodolphe Piguet, s'inspirant, au cours d'un déjeuner de bamboche, du titre d'une exposition organisée à la galerie Georges Petit, « Portraits des écrivains du siècle », ont imaginé d'exposer les « Portraits du prochain siècle ». Lieu à la mode, et fief du symbolisme, la galerie Le Barc de Boutteville accueille leur projet. Le *Portrait de Van Gogh par lui-même* [529] fait partie des effigies de quelques morts promus en prime pour attirer le chaland et faire mousser le vivant. Installé en bonne place, reproduit dans le compte-rendu et cité en second, après un portrait de Paul Cézanne, le portrait de l'homme à l'oreille coupée plastronne. Eloge de Roinard : « Ensuite, et par lui-même, le Van Gogh, aux yeux d'un vert clairvoyant. Oh ! Le beau et sauvage harmoniste de cette primitive barbarie d'art : la juxtaposition des *couleurs*… Est-ce que le soleil fait autrement ! C'est la première fois qu'en peinture, je vois *réussir* l'arc en ciel… La pauvre brute de génie que fut ce désespéré absorba la lumière tant que jamais avoir songé d'auréoles. »[23]

23 P.N. Roinard, *Les portraits du vingtième siècle*, La revue encyclopédique, 15 novembre 1893

Il serait amusant de savoir si, sourde revanche contre celui qui le tenait pour décidément sans facétie ni génie, Schuffenecker aurait, avec son *Homme à la pipe*, abusé Gauguin (lui-même deux fois en effigie sur les murs de l'exposition), mais l'histoire ne dit pas si son ami a trouvé le temps de passer chez Le Barc à son retour impromptu des tropiques. L'examen de passage de *L'Homme à la pipe* ne semble pas avoir suscité de quelconques objections.

La seconde grande épreuve dans la vie d'un faux est sa confrontation à l'original. Elle aura lieu trois ans plus tard. Marchand débutant, Ambroise Vollard avait organisé en 1895 une exposition Van Gogh. S'il existe, son stock de Vincent est alors des plus minces et il fait appel à quatre principaux prêteurs : Gauguin qui est prêt à se séparer des siens, Schuffenecker qui confie quelques-uns de ses « Van Gogh », une sœur du critique Gabriel-Albert Aurier, qui a poursuivi la collection amorcée par son frère mort trois ans plus tôt, et enfin Johanna Van Gogh avec qui il a pris contact. L'exposition n'est que peu visitée, mais Vollard ne se décourage pas et récidive fin 1896. Parmi les œuvres que Johanna Van Gogh lui confie, le *Portrait de Van Gogh relevant de maladie*$_{527}$ qu'il va lui acheter. Schuffenecker prête sa réplique. *L'Homme à la pipe* fait si bien illusion que Vollard se félicitera d'avoir pu, le premier, montrer ensemble les deux tableaux à l'oreille coupée. La fréquentation et le retentissement de l'exposition demeurent toutefois modestes.

Le troisième grand test pour une falsification est sa mise à l'honneur. Ce sera chose faite avec l'exposition chez Bernheim-Jeune de 1901. La galerie se contente d'héberger. L'organisateur est bicéphale : deux associés Julien Leclercq et Emile Schuffenecker ont, depuis trois ans, pour projet d'organiser à leur profit le commerce des Van Gogh délaissé par Vollard après le trop faible succès de ses deux expositions. Le premier est *public relation* et modeste prêteur, l'autre, dans la pénombre, est grand prêteur, financier et restaurateur. Un troisième mousquetaire reste en retrait, Amédée, le frère d'Emile se fait particulièrement discret, seulement prêteur.

L'exposition chez Bernheim est avant tout la promotion des tableaux qu'ils détiennent : d'une part la collection de Schuffenecker, plus nombreuse et plus ancienne est présentée comme confiée, pour partie, par Amédée Schuffenecker, cadet d'Emile et homme de paille en cette affaire, d'autre part celle, toute neuve, que constitue Julien Leclercq, acquéreur de six tableaux en six mois. A eux deux, à eux trois – ils viennent d'acheter

la bagatelle de douze « toiles de 30 » à Johanna Van Gogh – ils détiennent, toiles à vendre ou non, plus du tiers des œuvres exposées et n'ont pas montré tous leurs trésors – certains « Van Gogh » n'étant, pour des raisons qu'il n'est pas difficile d'entrevoir, pas encore tout à fait présentables. L'un de ceux qui brillent par leur absence est la copie$_{777}$, par Emile Schuffenecker, du *Jardin de Daubigny*$_{776}$ de Vincent. La faire apparaître à côté de l'original appartenant aux Bernheim aurait été un pari risqué, c'est du moins ce que nous dit l'exposition des deux toiles côte à côte à Berlin trente ans plus tard : tous les experts sollicités tombèrent alors d'accord sur un point : ces deux toiles ne sont pas de la même main.

Le catalogue que rédige Leclercq présente les autoportraits de Vincent comme les toiles phares et baptise la copie de Schuffenecker, en troisième place du catalogue : « L'homme à la pipe, Portrait du peintre par lui-même pendant une période de maladie. 1889 ». Leclercq en assure la promotion périphérique, écrivant, par exemple, le 29 mars, à Johanna Van Gogh : « Plusieurs personnes ont offert à Schuffenecker de lui acheter *L'Homme à la pipe* qui est une merveille. »$_{b4140}$ Trop brillant critique pour être dupe de la qualité, il ment.

A l'exposition – que Leclercq, se félicitant d'être complimenté, dit très visitée – personne ne se plaint de l'*Homme à la pipe* qui n'est pas à vendre. Au contraire, on le salue, tel Raymond Bouyer dans *La Chronique des arts* : « Chez Bernheim-Jeune [...] un hollandais qui cultivait le difforme et l'étrange. C'était l'homme à la pipe tel qu'il se devinait lui-même pendant une période de trouble, en 1889, dans sa naïve joie de peindre, en son rêve violent plein d'astres ».[24]

Malgré les trois Vincent qu'il possède, Gustave Fayet n'est pas au nombre des prêteurs, mais il visite l'exposition à laquelle son ami Fabre a confié ses six toiles, et il rencontre les organisateurs.

Restait, afin que la promotion fût souveraine, à exposer *L'Homme à la pipe* à l'étranger. Pour Leclercq, qui a resserré ses contacts avec les marchands allemands lors de l'exposition universelle de 1900 où il tenait le pavillon d'Auguste Rodin, la chose est facile. Démarché, il renvoie ses interlocuteurs chez les frères Schuffenecker et l'*Homme à la Pipe* est expédié à Berlin pour la IIIe sécession. Prudence de nouveau, la toile n'est toujours pas à vendre. Le cirque aurait dû se prolonger ensuite par une exposition prévue chez

24 *La Chronique des Arts* et de la curiosité, 1901, p. 98-99

Paul Cassirer. Leclercq a rencontré à Paris ce marchand berlinois et tout est en place, mais il meurt le 30 octobre 1901, privant l'épopée d'intéressants développements. Le commerce des Van Gogh, divers et variés se fera désormais sans lui.

Les Schuffenecker ont perdu leur brillant joker, mais Leclercq avait pu approcher Gustave Fayet à l'exposition chez Bernheim-Jeune en mars et, le 15 juin, il lui avait vendu le *Jardin de Daubigny*$_{776}$ de Vincent, que Schuffenecker venait d'agrandir et de retoucher, faisant au passage disparaître son chat. Il avait échangé la toile avec les Berheim à l'exposition pour la rendre méconnaissable, afin que la copie de Schuffenecker, réalisée des années plus tôt, passe pour l'original décrit par Vincent.[25]

Leclercq est remplacé au pied levé par Amédée Schuffenecker qui délaisse le négoce des boissons alcoolisées pour celui de l'art frelaté et le soin de la collection que les pinceaux d'Emile ne cessent d'enrichir. Division du travail oblige, Emile demeure en retrait. En 1902, leur collection de «Van Gogh» est, pour Fayet, à vendre, Amédée en est le vendeur-représentant-placier. L'épouse d'Emile réclame le divorce, la collection qu'il faut mettre hors d'atteinte peut être proposée à regrets, les ventes n'attireront pas l'attention. Fayet s'est montré enthousiaste pour le *Portrait à la pipe*.

Quelques mois plus tard, le critique allemand Julius Meier-Graefe recensera les «Van Gogh» des collectionneurs qu'il visite, souhaitant les recenser dans sa pionnière *Entwicklungsgeschichte der modernen Kunst*.[26] Elle enregistre chez «Gustave Fayet, Château Védilhan près de Moussan (Aude)», parmi «6 tableaux importants» : «Le fameux autoportrait avec la tête bandée quand il s'était coupé l'oreille droite : *L'homme à la pipe, Arles.*» La grave cécité du critique met le train sur les rails. Nul ne doute, et ne doutera, de l'authenticité de *L'Homme à la pipe*… «de Van Gogh».

Meier-Graefe lui préfère toutefois une copie peinte par Judith Gérard d'après l'*Autoportrait en bonze*$_{476}$ que lui montre Emile Schuffenecker, qui en a retouché le fond. Il la regarde comme le «chef-d'œuvre des autoportraits».$_{630}$ Par hommage à la fière sagacité du premier historien d'art promoteur de faux Van Gogh, voici son compliment sur la reprise par Judith Gérard de l'*Autoportrait en bonze* peint pour Gauguin dont le corpus mettra… quarante ans à se défaire après la dénonciation de son auteur[27] : «Le chef-d'œuvre de

25 Born, Landais : *De verschwundene Katze*, Echtzeit, Bâle, 2009.
26 Meier-Graefe, *Entwicklungsgeschichte der modernen Kunst*. Stuttgart, 1904,
27 *Comœdia*, jeudi 10 décembre 1931 Gaston Poulain, *Dans le maquis des faux*

ses autoportraits est chez Schuffenecker. Jamais on n'oubliera cette tête fantastique au front carré, aux yeux écarquillés, aux mâchoires désespérés. Autour du cou profondément échancré, pend un symbole païen, un grand bijou scintillant d'or. Au-dessous, les encres rouge-bleu foncé s'enfoncent dans la veste et, sur le fond de papier-peint criard, elles font songer à des tons d'exquises chenilles sur des rochers dénudés. Il est d'une si terrible magnificence de ligne, de couleur et de psyché qu'on en perd le souffle et 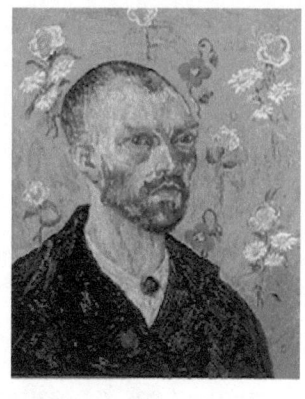 on ne sait plus si on est ahuri par la monstrueuse escalade de la beauté ou bien ahuri par la folie menaçante de ce visage qui l'a inventée.»

Expert halluciné, bévue des temps reculés, erreurs en série qui ne pourraient exister de nos jours, dira-t-on ? En rien. Pourquoi si beau métier aurait-il fait faillite ? Les experts modernes sont également fiables, ils valident des faux et écartent des œuvres authentiques. En témoigne l'étonnante promotion de la dramatique copie du *Portait du docteur Gachet*$_{754}$ du musée d'Orsay, celle de la copie des *Deux enfants*$_{754}$ ou encore celle de l'ahurissante eau-forte de *L'Homme à la pipe*$_{1664}$ – dénoncée dès 1912 par Johanna Van Gogh – dont les tirages, par dizaines, polluent les collections publiques ou privées.

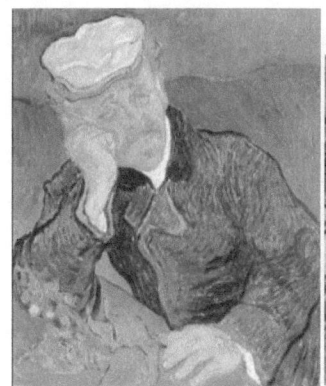

Et que dire de la *Vue d'Amsterdam* ?$_{114}$ Ce seul «Van Gogh» jamais acquis par le musée éponyme résista un demi siècle après sa première dénonciation avant d'être écarté, quand il n'y eut plus d'autre solution que d'admettre la méprise ? Ce fut réglé comme on le suppose en toute discrétion. La presse empressée s'imposa un tacet sur cet éclairant désordre et personne n'évoqua

le montant d'une transaction dont on se dispensa de réclamer l'annulation malgré l'utilisation du denier public.

D'autres faux contestés sont ardemment promus tandis que des tableaux authentiques, d'abord admis au corpus, sont menacés ou récusés.

Depuis le début des années 1990, faute d'en connaître la provenance, Walter Feilchenfeldt et Roland Dorn tentent d'obtenir l'exclusion du corpus de trois *Autoportrait* de Vincent, malgré leurs qualités évidentes et des peintures en sous-couche ou au verso. La récente découverte de la provenance de l'un des trois condamnés à tort, l'*Autoportrait*$_{365v}$ conservé au Metropolitan Museum of Art, organisera sans doute la défiance à l'endroit de ces censeurs. Il ne serait que temps.

L'illusion de leur compétence leur a permis d'obtenir du Van Gogh Museum le déclassement de deux irréprochables natures-mortes parisiennes de Vincent droit venues de la collection de Theo. *Deux pains et un croissant*$_{253a}$ («*Nature morte avec boudin, pain et pain entamé*» selon un catalogue) et *Pain, vin et fromage*$_{253}$ astucieux pastiche d'un *Gobelet d'argent* de Chardin.

Par quel artifice ? Le pire qui soit. Combinant leurs fantasmes, une offre d'échange de Vincent à Arnold Koning que Theo héberge à Paris et qui lui réglerait son loyer en tableaux, la confusion qui règne à la mort des deux frères, l'ignorance de Johanna, ils ont déduit qu'il ne pouvait pas ne pas avoir eu des mélanges et que des tableaux négligemment attribués à Vincent polluaient, à l'insu de tous, la collection de la famille. Comme de juste, ils en ont trouvé ! Bien incapable de défendre ses Vincent, le Van Gogh Museum les a expédiés en réserves.

L'œil à bascule des experts du musée a cependant parfois des conséquences aussi heureuses qu'inattendues.

Ainsi, une gausse de rapin, un *Portrait de Gauguin*[546] brossé à la diable d'après une photographie et issu de la collection de Theo, longtemps récusé pas ses experts amstellodamois a été authentifiée en regardant... le dos. Il est peint sur un morceau de jute utilisée à Arles. Le verbe haut, les dessillés firent grand bruit de cette opportune découverte, peu avant l'exposition Van Gogh/Gauguin en 2002. Cadeau de la Providence, la rectification permettait d'établir un postulat propre à ravir l'amoureux d'art : «jute + Arles = mauvais Van Gogh». Cette équivalence allait être d'une grande utilité pour certifier des très vilains *Tournesols* peints sur jute, malheureusement faux.

Une vue du *Moulin de Blute-fin* que le musée avait précédemment rejetée et dont il ne voulait plus entendre parler connut la même rédemption pour des raisons voisines : sauvée du cachot grâce à un tampon au dos de la toile, semblable à celui qui avait été remarqué au revers d'un autre Vincent. On trouva les deux fois le moyen de se prévaloir d'innombrables années de recherche et l'on fit preuve d'une extrême discrétion sur l'aveuglement de la veille.

Ces miraculées du revirement expert – un *Coucher de soleil à Montmajour* ou un *Bouquet*, furent également réhabilités – ne doivent pas faire oublier

la petite cohorte, qu'il n'est matériellement pas possible de détailler ici, de celles qui ont été ou demeurent victimes de la défiance experte pour les pires des raisons : l'insensibilité artistique des préposés. Quelques exemples suffisent.

La Glaneuse,[23] très beau tableau que Vincent brosse en 1883, pour laquelle sa compagne a posé, fut éjectée du catalogue pour cause de « signature ajoutée ». Les analyses de pigments démentent cette hallucination d'une sommité de jadis, mais ses suiveurs continuent de ferrailler contre elle. C'est pour eux sans choix, leur rejet à conduit à sa vente pour rien, à Amsterdam, comme : « faux Van Gogh ».

Le jeu de massacre ne cesse pas et de temps à autre de nouvelles conclusions font les unes de la presse. Ainsi l'agitation de deux bruyants aveugles anglais se fiant à une lubie du professeur Ronald Pickvance opportunément publiée dans le *Burlington magazine* a obtenu le rejet du très fin *Portrait d'artiste*[209] du musée australien Victoria de Melbourne, peint par Vincent à Paris, mais sans provenance recensée. Les organisateurs de l'exposition l'ont mis en danger en le présentant sans savoir le défendre contre la nouvelle barbarie. A l'été 2007, le Van Gogh Museum, érigé juge impartial, l'a décrété, dans un dossier particulièrement vide : peint par « un contemporain de Van Gogh ». Le mal est moindre pour qui sait que Vincent vivait en même temps que lui-même, mais il serait souhaitable d'ôter la faculté de nuire à ceux qui semblent faire profession de se méprendre. On peut toutefois espérer que le rejet ne tiendra pas bien longtemps. L'homme représenté est le peintre russe Ivan Pokhitonov qui vivait à un jet de pierre de chez Vincent à Montmartre et qui était en contrat chez Goupil. Une photo de Pokhitonov prise en 1880 et deux portraits peints en 1882, par Nicolai Kuznetsov et Ilia Repin, ne laissent aucun doute sur l'identité du modèle.

Ajoutons, pour montrer quelle sorte de Vincent est tenue à l'écart par l'œil expert, la séduisante nature morte parisienne de *Poires, pomme et marrons*

du musée de la Légion d'honneur de San Francisco. Elle n'est pas (encore) reconnue digne du corpus bien qu'elle ait été offerte par la famille Van Gogh à Emile Bernard et que la trace demeure, enregistrée sous le numéro 42, dans l'inventaire dressé lors de l'internement de Theo, mais son intitulé à été affecté à une autre toile montrant… des raisins, *anything goes* ! Bonne nouvelle, elle est devenue après d'écriture de ce paragraphe un véritable Van Gogh.

Déclassées par le Van Gogh Museum en 2010, deux natures mortes du musée de Wuppertal, *Chope à bière et fruits*$_{1a}$ et *Cafetière, vase, plat et fruits,*$_{287}$ sont également, à n'en pas douter, d'authentiques Vincent.

Abusé par la réputation des spécialistes d'Amsterdam, le Von der Heydt-Museum avait eu l'insouciance de leur demander un avis sur ses toiles que

des sourcils froncés suspectaient et la peur du faux a joué. Jadis le baron Von der Heydt avait acquis un faux, alors… Dans le doute on compte la faute. Une bête semble malade et on sacrifie le troupeau.

Combien d'autres victimes des éclipses de l'œil expert ? Légion.

Calomnie, tissu serré de calomnies, penseront nécessairement les sceptiques, les croyants plutôt, les sceptiques iront à la vérité, les croyants se ravissent de leurs chimères. Les preuves à discrétion, ils s'attacheront à leurs fausses certitudes. Ils ne peuvent concevoir qu'on a pu les tromper, leur vendre de la pacotille. Tentons encore un geste.

Il est bien dit, plus haut, que la genèse de l'*Homme à la pipe* de Schuffenecker est un faux Van Gogh, une copie du pastel du même sujet et que ce pastel est lui-même inspiré de la photographie en noir et blanc de l'*Autoportrait* du Courtauld Institute peint par Vincent pour Theo sur lequel une pipe empruntée à une nature morte a été ajoutée. Pour que cette affirmation soit fondée, il faudrait une preuve simple, accessible à tous. Nous en convenons, mais nous n'en détenions d'autres que celles que nous avions fournies lorsque ces lignes ont été écrites.

Voyant le chercheur à la peine, le destin s'en mêle parfois et il lui envoie ses archanges. Il a été particulièrement généreux à l'été 2016 en remettant l'*Homme à la pipe* sur la table. Le point de départ du revirement est un dessin fait par le docteur Rey quarante ans après l'oreille coupée, exhumé par Benadette Murphy qui l'a obtenu des archives d'Irving Stone, romancier de Van Gogh.[28]

Le dessin et le commentaire disent que toute l'oreille a été coupée. Immense nouvelle, ce qui avait été écrit partout au départ, qui était confirmé par le mot de Vincent imaginant de se faire poser *une oreille en papier-mâché* était vrai. Les savants, qui s'étaient fiés à Signac, le fils Gachet et Johanna Van Gogh, trois témoins que j'ai ici ou là dénoncés comme faux témoins à divers propos, avaient été trompés, s'étaient trompés et avaient trompé à leur tour en garantissant que seul le lobe avait pâti du fil du rasoir.

Le dessin de Rey, qui n'en est assurément pas une, fut déclaré « preuve définitive » par les prêtres d'Amsterdam tout prêts à réciter leur acte de contrition. Mais en fanfare, en prenant les devants, comme lorsqu'ils n'ont que le loisir de changer d'avis, ils ne pouvaient laisser madame Murphy qui préparait un ouvrage annoncer une tellement grande découverte.

Ils décidèrent de noyer l'affaire dans une exposition qui promettait d'être d'autant plus excitante qu'il était possible de monter un revolver retrouvé dans un champ à Auvers-sur-Oise, et qui avait sans doute craché la funeste balle bientôt fatale. Revisiter la folie de Van Gogh avait également l'avantage de reprendre la main sur une autre bévue déjà un peu corrigée. Fascinés par la machine à réécrire Naifeh & Smith qui avait produit *The Life* une imbuvable biographie d'un Van Gogh imaginaire en tout point conforme à la culture américaine, qui promettait d'être le *best-seller* qu'il fut, les savants du musée avaient montré quelque bienveillance pour le *happy*

28. Irving Stone, *Lust for Life*, Longmans, New York, 1934

end : Van Gogh ne s'était pas suicidé. Il avait reçu une balle tirée à distance par le jeune Secrétan. Pan! Les invraisemblables propos de ce doux dingue, imposteur bernant son interviewer l'abreuvant d'anecdotes controuvées inventées sur le tard pour lui donner l'illusion qu'il avait connu Vincent, s'éventent à première lecture, mais Naifeh & Smith, formidable coup médiatique ont arrangé un salmigondis à leur sauce : un vieux monsieur, ancien champion de tir, se confessait à demi d'avoir tué Van Gogh. La sottise avait séduit plusieurs chercheurs du musée qui avaient lâché un semblant de bénédiction qu'il fallait reprendre. Résoudre la folie de Van Gogh en rédigeant une nouvelle doxa dans le catalogue de l'exposition tombait à pic. Ainsi fut fait.

Image choc, pour appeler le visiteur qui permet de revendiquer l'autorité dont on nous accable, le pastel de Schuffenecker. Il appartient au musée depuis 1974 et peut d'autant mieux passer pour une image de Van Gogh qu'il ressemble beaucoup à l'*Homme à la pipe*. Fort averti de la dénonciation de l'huile par la première version de cet opuscule qui figure dans sa bibliothèque, le musée faisait une excellente affaire en affichant son soutien à Schuffenecker. Il mettrait aussi un peu de Gachet et montrerait ainsi quel cas il fait des manants qui viennent lui disputer ses conclusions.

Voilà donc ces gens partis avec leur Schuff en drapeau et mettant aimablement une image en haute définition du pastel à la disposition de la presse, priée d'assurer la réussite de l'entreprise en parlant d'oreille coupée de revolver et en illustrant avec du sous Van Gogh de contrebande. C'était un mauvais calcul, car Schuff, à qui il est décidément déraisonnable de faire confiance, a lui même fait un assez mauvais calcul.

Personne ne pouvait le voir sans l'agrandissement, mais la chose est désormais flagrante, Schuffenecker n'a pas eu d'emblée l'idée de dessiner le pastel avec la pipe. En recyclant l'image en noir et blanc du Courtauld institute, il a d'abord dessiné la bouche comme elle l'était sur l'image, close.

Ensuite seulement, il a décidé d'ajouter une pipe fichant, sommairement et trop haut, son tuyau. C'est ballot, mais c'est ainsi, si la pipe a été ajoutée dans le pastel, le pastel n'est donc pas une copie de l'huile. Qu'on ne dise pas qu'il s'y serait simplement mal pris, le gaillard était professeur de dessin et était un très honnête copiste. S'il a dessiné une bouche close, c'est qu'il copiait une bouche close et cette bouche close est celle du Courtauld une scrupuleuse confrontation trait à trait, ombre à ombre, rend la chose

certaine, jusqu'à la retouche recouvrant la mise en place venant bomber la lèvre, sans doute jugée trop fine et mal peinte.

Inconcevable certes, mais la rude réalité des choses n'en a cure, la pipe ajoutée sur le pastel est la confirmation du scénario dont nous avons désormais toutes les preuves. Beaucoup de temps est nécessaire pour construire le raisonnement décrire le scénario, vérifier les hypothèses, débusquer les mille petits indices qui annoncent que l'on est sur la bonne voie, mais dix secondes suffisent pour voir que la pipe du pastel a été ajoutée sur une bouche close, en remarquant que transparaissent sous son tuyau la lèvre supérieure ou le trait qui clôt les lèvres.

Si la pipe est ajoutée, le pastel est le modèle de l'huile et l'huile de l'*Homme à la pipe*, chef-d'oeuvre de Van Gogh, est également un exploit

de ce Schuffenecker qui ne mentait donc pas en le vendant, annonçant se séparer de « quelque chose de [lui]-même ». *Indeed!*

2

> *Le public, oui, il est mécontent à certains égards,*
> *mais il applaudit quand même au spectacle de la réussite*
> *matérielle. Il ne faut pourtant pas oublier que ces*
> *applaudissements-là ne sont que feu de paille;*
> *ceux qui applaudissent aiment surtout faire du bruit.*
> *Il y aura un grand vide et un véritable silence,*
> *le lendemain de la fête, et beaucoup*
> *d'apathie après tout ce tintamarre.*
> Vincent, 11 décembre 1882

L'affaire des Tournesols

L'affaire des *Tournesols* demeurera à jamais exemplaire. Le plus improbable des scénarios s'est produit. Sous les feux des projecteurs, Emile Schuffenecker – et non pas « Van Gogh », comme on a pu en donner l'illusion – est devenu, en mars 1987, le peintre le plus cher du monde, lorsque sa copie$_{457}$ du *Bouquet de 14 tournesols*$_{454}$ a été adjugée, par Christie's à Londres, pour quelque 40 millions de dollars. Le dysfonctionnement du marché de l'art, qui, par ironie subsidiaire, a conduit à vendre le faux à une compagnie d'assurances, constituait en soi une imposture indépassable, mais le vertigineux était à venir.

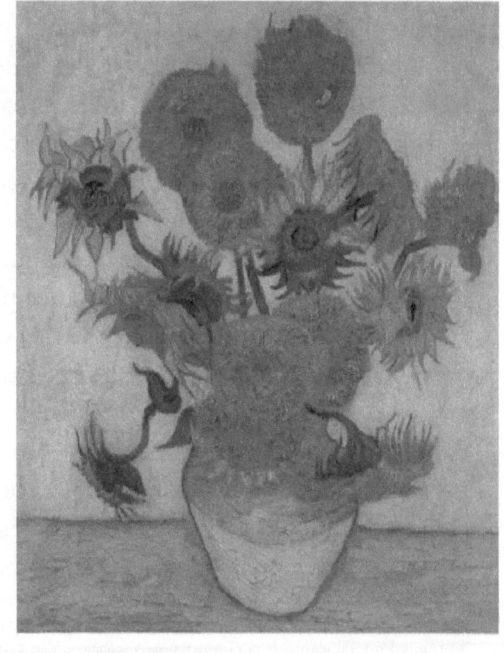

Lorsque la contestation est devenue publique, la réplique a été défendue becs et ongles par les gardiens du temple. L'infortuné acquéreur, la *Yasuda*

Fire and Marine Corporation, désormais Sompo, était entre-temps devenu le sponsor du Van Gogh Museum d'Amsterdam. L'assureur lui avait offert, sans autre raison apparente, de financer la construction d'une nouvelle aile pour quelque 20 millions de dollars. Bien des péripéties plus tard, la toile a reçu du musée un certificat d'authenticité sous la forme d'une «étude»,[29] suivi d'un opuscule, édité en six langues parachevant l'illusion que tout était plus lisse que lisse.[30] En 2014, la National Gallery (qui avait exposé la copie durant dix années et préfère s'imaginer qu'elle ne s'est pas fourvoyée) et le musée Van Gogh ont exposé leurs versions à Londres. Un raout mondial a ensuite créé une exposition conjointe, sur web, des cinq-versions-des-grands-Tournesols-de-Van Gogh. A l'été 2019 enfin, un «livre savant» de plus de 250 pages, impliquant plus de 30 chercheurs internationaux, avec toutes les investigations imaginables en utilisant le matériel le plus onéreux a épuisé le sujet pour toujours. Circulez!

L'affaire est verrouillée, la polémique est officiellement close par arrêt des arbitres impartiaux qui se trouvent être à la fois juges et parties, avocats et garants, accusés, obligés et principaux acteurs de la florissante industrie des *Tournesols* de «Van Gogh» aux inestimables retombées.

Par la magie de toutes ces études, les *Tournesols* de Schuffenecker sont devenus un authentique «Van Gogh». Leurs papiers sont en règle. Les plus en règle de tous. De toute l'histoire de la peinture, aucune toile n'a jamais fait l'objet d'aussi pressante complaisance. Les qualités étaient consignées dans les conclusions rédigées fin 2001 par Louis Van Tilborgh et co-signées par Ella Hendriks, conservateurs au Van Gogh Museum, «au terme de cinq ans d'étude». Ce qui avait renvoyé les deux préposés à leurs médiations était annoncé en termes choisis: «Le débat autour de cette oeuvre a été initié en 1997 par Benoit Landais, qui a déclaré dans *Le Journal des Arts* qu'il regardait l'attribution comme hautement douteuse». Dix-huit ans d'investigation acharnée plus loin, avec «*Van Gogh's Sunflowers Illuminated*, Art Meets Science», on se gargarise, il n'est plus question de polémique, on a même réussi à supprimer les noms, les écrits et les arguments des opposants, l'expertise est redevenue le beau fleuve tranquille dans lequel se font les ablutions. Nulle surprise devant si beau viatique partout délivré, du moins pour qui connaît la formule de Paul Eudel qui, jusqu'à sa mort en 1911, s'est efforcé, trente ans durant, de lutter contre les falsifications: «Le faux tableau est comme l'escroc, il a toujours ses papiers

[29] http://www.vangoghgauguin.com/home/content/en/achtergrond/zonnebloemen/doc/sunflowers.doc
[30] Louis Van Tilborgh, *Van Gogh and the Sunflowers,* Van Gogh Museum, 2008.

en règle, s'il ne les a pas, on les lui fabrique ».[31] Après ma dénonciation de 1997, il était apparu que les papiers avaient été hâtivement confectionnés. L'entreprise de blanchiment de 2001 avait trouvé de nouveaux biais hâtifs et la précipitation (dans le mur) est toujours aujourd'hui à l'oeuvre.

Dans la réalité – si l'invoquer en cette fantastique affaire n'est pas incongru – il s'agit d'une mauvaise copie posthume dont on peut montrer les handicaps par mille biais, persuadant même qui ne se soucie pas d'art. On peut croire la copie authentique, prétendre qu'elle l'est, la certifier, l'exposer, mais on ne peut pas apporter de preuve de son authenticité. Toutes les tentatives de ceux qui, de Christie's à Dorn, de Welsh-Ovcharov à Van Tilborgh et Hendriks en passant par Dorn, Feilchenfeldt, Pickvance Riopelle, Roy, Bakker, Vellekopp et associés ont tenté de le faire ont échoué. On peut en revanche sans difficultés apporter les preuves certaines qu'elle n'est pas de la main de Vincent, elles abondent.

La fausseté de cette réplique – peinte fin 1900 début 1901 – peut, par exemple, se résumer en deux phrases. Son modèle est le tableau de *14 Tournesols*$_{454}$ que Vincent peint à la toute fin janvier 1889, alors à la disposition d'Emile Schuffenecker qui le « restaure ». Elle est peinte sur jute, support trop médiocre que Vincent a alors définitivement abandonné en 1888. Cet accul la condamne.

Proprement passionnante, la saga, désormais plus que séculaire, des différentes versions des *Tournesols* et l'avènement de l'œuf de coucou méritent d'être contés. Aucune histoire de faux tableau ne l'égalera jamais.

Quand Vincent meurt, son cercueil est inondé de fleurs jaunes. Des tournesols plantés fleurissent aussitôt sa tombe, Emile Bernard les y verra. On ne les oubliera plus. Un mois plus tard, le docteur Gachet offre un dessin de *Tournesols* de son cru à Theo dont il recherche l'amitié. Les proches le savent, le monde entier le saura, le suicidé est à jamais le peintre des *Tournesols* : *'la' fleur*. La chose n'aurait pas été pour le fâcher, une lettre à Gauguin avait revendiqué cette paternité : *moi en effet j'ai pris avant d'autres le tournesol.*$_{739}$

Sans Gauguin, sans l'admiration de Gauguin pour ses fleurs, le *soleil* ne serait peut-être pas devenu l'emblème tôt choisi. Les *Tournesols* étaient à la mode et Vincent les avait remarqués en Hollande, il les avait également

31 Paul Eudel, *Le Truquage*… (divers titres et éditions de 1884 à 1910).

peints sur pied, dans un vase ou simplement posés sur une table, fanés, en 1886 et 1887, lorsqu'il était à Paris. Devenu brillant peintre de fleurs, il était à son affaire. Un troc avec Gauguin, dès leur rencontre fin 1887, lui indique qu'il est dans la bonne voie. Contre une toile martiniquaise, il lui échange deux des natures-mortes de sa première série, l'une sur *fond rouge*$_{375}$ l'autre sur *fond bleu*$_{375.}$ Elles sont aujourd'hui respectivement conservées à Berne et à New York. Ces deux-là seront vues, il les signe et les date.

Ses œuvres ne se vendent pas, mais, averti de la valeur de son travail, Vincent en mesure la qualité. Tant que sa cote n'est pas établie, vendre supposerait d'accepter de brader. Il dédaigne, mais le troc, avec des artistes dont il reconnaît le talent, qu'il aimerait influencer ou avec qui il est en fraternité de lutte, lui convient. Il proposera des échanges à plusieurs, mais Gauguin sera celui avec qui l'échange initial aura le plus de conséquences.

A la fin juin 1888, à court d'argent, Gauguin a de bonnes chances de venir à Arles. Sa lettre acceptant le marché proposé est perdue, mais celle qu'il adresse à Theo le 6 juillet confirme : «Cher Monsieur Van Gog, Je vous ai écrit il y a déjà quelque temps une lettre en réponse catégorique et affirmative sur la proposition que vous me faisiez d'aller à Arles...»$_{GAC4}$

 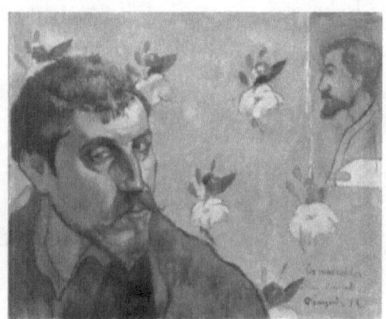

Le troc reprend après l'été. Un nouvel échange, par correspondance, exceptionnel dans l'histoire de l'art, celui de deux autoportraits, avec panache : Vincent s'est peint en *simple adorateur du Bouddha éternel*$_{476}$, Gauguin en Jean Valjean.

La perspective de se retrouver est acquise, mais la venue de Gauguin est différée. N'importe, l'un à Pont-Aven, l'autre en Arles, tous deux sont assez occupés cette année-là. Leurs échanges de lettres et les envois d'œuvres resserrent leurs liens et le jeune Emile Bernard – «en voilà un qui ne redoute rien», écrit Gauguin – sert de trait d'union.

Le rôle de Bernard, avant la mort de Vincent, ne saurait être ignoré, mais il a été artificiellement gonflé. Au contraire de ce qui se recopie, boursouflant des chapitres entiers de l'histoire de «Van Gogh à Paris», Vincent et Bernard, peut-être mis en contact par Toulouse-Lautrec qui prit des portraits des deux peintres, n'étaient pas alors très proches. Ils se sont rencontrés en 1887 et se sont vus quelques fois, dont une, virant âpre, qui a pu, en retour, sceller leur amitié : *je sens le besoin de te demander pardon de t'avoir lâché si brusquement l'autre jour.*$_{575}$ Le contenu de cette seule lettre parisienne montre, malgré le tutoiement, qu'ils ne sont pas réellement familiers, puisque Vincent se sent obligé, pour se faire pardonner de l'avoir *engueulé*, de lui préciser des fondamentaux que tout ami de Vincent devait connaître : refus du sectarisme et méfiance vis-à-vis du *truc* cher aux ateliers : *on se trouve obligé d'apprendre à vivre comme à peindre sans avoir recours aux vieux trucs et trompe l'œil d'intrigants.*$_{575}$

Ils ont échangé trois ou quatre peintures, quelques crépons japonais et exposé ensemble sur les boulevards, au Grand Bouillon, ou restaurant du Chalet. Vincent est allé une fois chez ses parents et Bernard lui a donné la main pour mettre de l'ordre dans ses affaires et arranger l'appartement de Theo qu'il quittait pour Arles, mais il n'y eut guère davantage. La photographie représentant Bernard à Asnières avec «Van Gogh de dos à califourchon sur

une chaise» est un faux témoignage. L'homme de dos n'est pas Vincent. Un papier kraft collé masque parfois l'inscription manuscrite de Bernard : «mon portrait en 1886», formule qui suffit à crier au faux. Leur rencontre a eu lieu chez Tanguy en 1887, comme l'écrit Bernard qui publie quelques lettres dans *Le Mercure de France*, en avril 1893.

Une autre évidence d'une amitié peu établie se déduit des lettres que Bernard adresse à ses parents, lorsque la correspondance entre les deux artistes devient dense entre Saint-Briac et Arles où l'autre et l'un passent l'été 1888. Elles assurent qu'ils n'étaient pas amis intimes. Bernard n'a pu alors regarder Vincent comme un maître de l'écriture et recopier des extraits de ses lettres – contrairement aux conclusions d'une substantielle bévue des glossateurs de la *Correspondance* présentées comme une grande découverte$_{595-6}$. Avant son départ pour la Bretagne, le 23 avril 1888, il a reçu une unique lettre de son ami et s'il a pu faire lire autour de lui celles reçues ensuite, il ne les a pas recopiées cette année-là. La formule de l'une de ses lettres atteste l'amitié débutante : «c'est en somme un très bon ami».[32] On ne saurait devenir ce que l'on est *en somme*.

Les lettres suivantes, près d'une par mois, resserreront leurs liens au fil d'une correspondance de deux ans, Vincent endossant un rôle de grand frère, bienveillant envers son cadet de 15 ans. Apprenti rapin en équipée bretonne, Bernard avait buté, un jour de l'été 1886, sur un chevalet de peintre planté à Concarneau. Emile Schuffenecker, le peintre, l'avait envoyé à quelque dix lieues de là, à Pont-Aven où Gauguin avait rassemblé plusieurs disciples. Deux ans plus loin, imitant en cela Schuffenecker qu'il n'aura pas l'heur de croiser, Vincent conseille à son tour au jeune prodige de rejoindre celui qui signe alors P. Go : *Gauguin s'embête aussi à Pont-Aven, se plaint comme toi de l'isolement. Si tu allais le voir !*$_{630}$ A Pont-Aven, Gauguin lira les lettres que Bernard apporte de Saint-Briac. Ils vont bientôt recevoir de nombreuses missives et des dessins d'Arles.

Les tournesols font leur réapparition à Arles aux derniers jours de juillet 1888 dans une *étude de jardin d'un mètre de large*.$_{653}$ Un mois plus tard, Vincent met la fleur en pot, en rafale : *Bouquet de 3 tournesols, Bouquet de 5 tournesols, Bouquet de 12 tournesols, Bouquet de 14 fleurs*. Il l'écrit, le répète, détaille et y revient encore. Il n'est aucun moyen de confondre, le plus assidu falsificateur du sens des mots se cassera les dents, quatre toiles et

[32] Lettres Bernard, Dr Harscoët-Maire, *Le pays de Dinan,* Tome XVII, 1997 p.62, 26 avril 1888

aucune autre, douze lettres l'établissent.[33] Les deux dernières de la série sont des toiles de 30 points (*i. e.* ± 92 x 72 cm), le format le plus prisé. Ce sont elles que nous retenons ici, les deux autres n'étant pas concernées par la querelle. Elles sont décrites comme : *Douze tournesols sur fond bleu vert*[456] et *un bouquet de 14 fleurs sur fond jaune vert.*[458, 669]

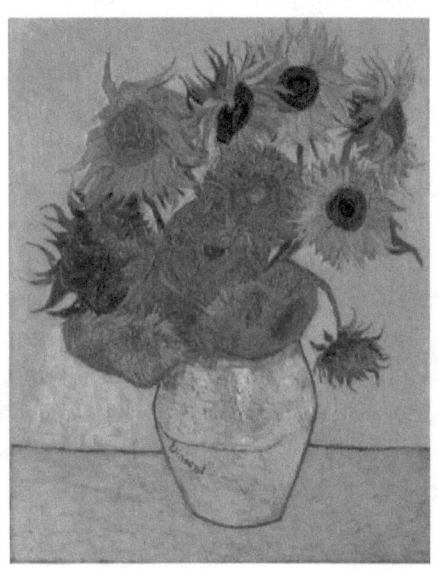 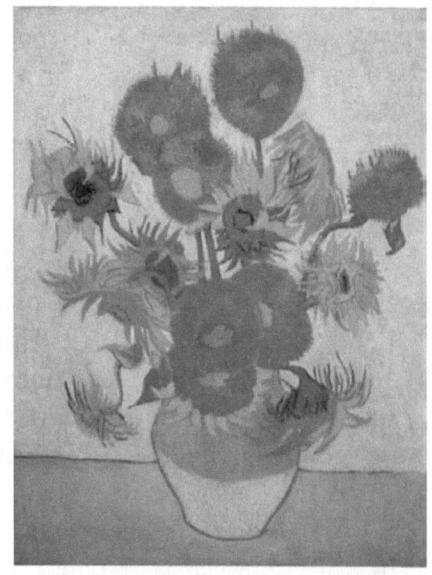

La première est à Munich, la seconde à Amsterdam. Les 26 et 27 janvier 1889, Vincent copiera chacune des deux pour les proposer en échange à Gauguin qui lui avait demandé celle «sur fond jaune».

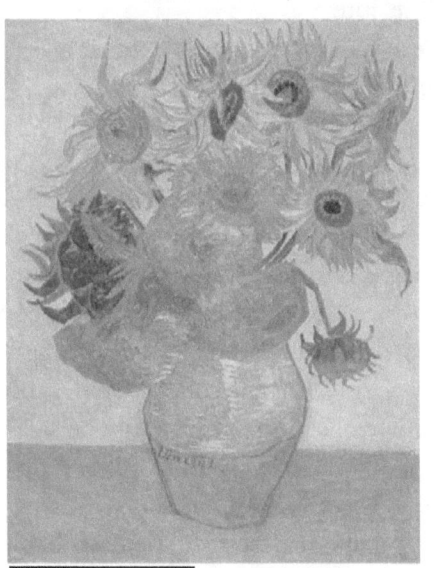 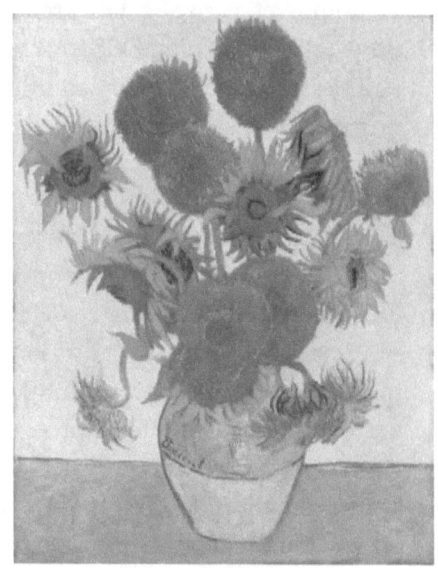

33 Voir lettres 665-666, 668-671, 674, 677-678, 683, 691, 703

La réplique des *14 Tournesols* est conservée à la *National Gallery* de Londres[454,] celle des *12 Tournesols* sur fond bleu est aujourd'hui au musée de Philadelphie.[455]

L'identification est sans équivoque. Si l'on préfère ranger les deux paires par sujet, on dira que les *12 Tournesols*[456,] peints en août 1888 sont la toile aujourd'hui à Munich et que sa réplique,[455] peinte pour le troc avec Gauguin fin janvier 1889, est à Philadelphie, des données documentaires l'établissent. Pour les *14 tournesols*, le fond *jaune vert* désigne clairement les *14 Tournesols*[458] conservés au Van Gogh Museum d'Amsterdam comme l'original de 1888. La toile de Londres[454] devient sa réplique. Dix arguments précis confirment.

Reste la toile vendue en 1987, désormais «japonaise». Les *Tournesols* de Londres étant son modèle peint fin janvier, elle date au plus tôt de février 1889, mais, on l'a dit, son support de grosse toile de jute, à l'adhérence trop médiocre définitivement abandonnée par Vincent à la mi-décembre de 1888, la prive de cette date. Amsterdam l'a admis en 2001 «la date de 1889 s'est révélée fausse». Si les prémisses sont inviolables – et nous allons montrer de diverses manières qu'elles le sont – il faudra en déduire que, faute de place pour elle, la «réplique de la réplique des *Tournesols*» ne saurait être authentique. Le jute tue la toile, démasque la supercherie et établit son caractère élaboré. On peut également poser la pyramide sur sa pointe et écrire, à l'inverse, que le jute prouve l'authenticité, l'inconvénient est qu'il faut rester là pour tenir ladite pyramide et penser à bien s'écarter lorsqu'elle cherra.

> Tilborgh & Hendriks 2001
> *"The fact that the Tokyo picture is painted on precisely the same kind of cloth provides compelling if not conclusive evidence of its authenticity."*

Très avertie de l'infranchissable contradiction date/jute, la bulle alambiquée du Van Gogh Museum, qui béatifiait cette copie en 2001, s'est ingéniée, comme dans les tours de magie, à intervertir l'ordre d'exécution des toiles d'Amsterdam et de Londres, transformant l'original en copie et réciproquement. C'était là, et c'est toujours à en croire le monde savant, remise en circulation d'une opportune erreur canonique. L'artifice permettait de saisir le faux prétexte de la réalisation par Gauguin de *Vincent peignant les Tournesols* pour caler la copie au «début décembre 1888»… juste avant l'abandon définitif du jute. Et quelle copie ! «On ne sait si Van Gogh était satisfait de la peinture achevée, mais cela semble peu probable», concédaient, avec l'humour qu'il faut, Tilborgh et Hendriks. Ils savent son

style « boueux » indéfendable, mais font, magie encore, comme si Vincent avait pu la voir. Et de contourner les obstacles en construisant des faits alternatifs comme cela se fait désormais à foison quand on entend imposer un point de vue faux.

La précision de Vincent sur le fond *jaune vert* de son original est disqualifiée, au prétexte qu'il ne l'a qu'une seule fois ainsi exactement décrite : *just once*. Comme si le fait que Vincent ait, par la suite, dit ses *14 tournesols* d'août 1888 *sur fond jaune* – évoquant ainsi, par raccourci, leur couleur dominante – pouvait infirmer la certitude : le fond des *14 Tournesols* d'août 1888 est nécessairement *jaune vert* : chrome + émeraude, pour être précis ou chrome et « *veroneesgroen* » selon une lettre plus tardive de Vincent.[740]

L'objection soulevée dans l'étude du musée apparaîtra d'autant plus frêle et spécieuse que ses rédacteurs se réfèrent eux aussi, tout naturellement et à leur insu, à la dominante pour distinguer les toiles. Pour évoquer l'autre original d'août 1888, franchement *bleu vert*, que Vincent décrit (seulement) comme « *douze fleurs sur fond bleu vert* »,[670] l'étude parle de « fond bleu » : « *still life with a blue background* » ou « *According to his correspondence, the still life with a blue background contained 12 sunflowers* »… Just twice!

Un travail d'aiguille assez grossièrement bâti venait ensuite disputer la couleur du fond de la toile de Londres. Il serait imperceptiblement vert : « *the London work, whose background is (light) yellow with a barely perceptible greenish-yellow overlay.* » L'artifice du zeste de citron vert s'écarte de diverses manières. Le peintre haut en couleur qu'était Vincent n'évoque évidemment pas ce qui ne se perçoit pas. Il n'a pas imperceptiblement recouvert son fond, d'une part parce qu'il ne fait jamais de choses inutiles de cette sorte, d'autre part parce qu'il n'a *pas encore* tout à fait achevé sa toile lorsqu'il en décrit le fond, ce qui exclut toute retouche globale : *Les tournesols avancent, il y a un nouveau bouquet de 14 fleurs sur fond jaune vert.*[669]

Les tournesols avancent il y a un nouveau bouquet de 14 fleurs sur fond jaune vert c'est donc exactement le même effet

Il n'y a donc pas, au moment où Vincent décrit son bouquet, de possible ajout de couleur en surface. Seul demeure une malice que la *Correspondance* et l'examen des toiles se chargent de désavouer.

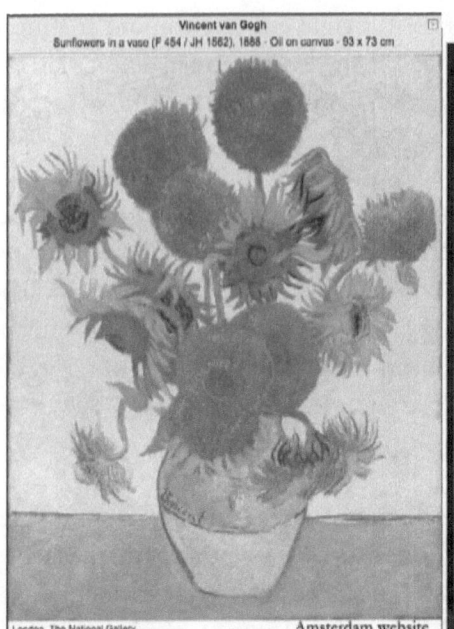
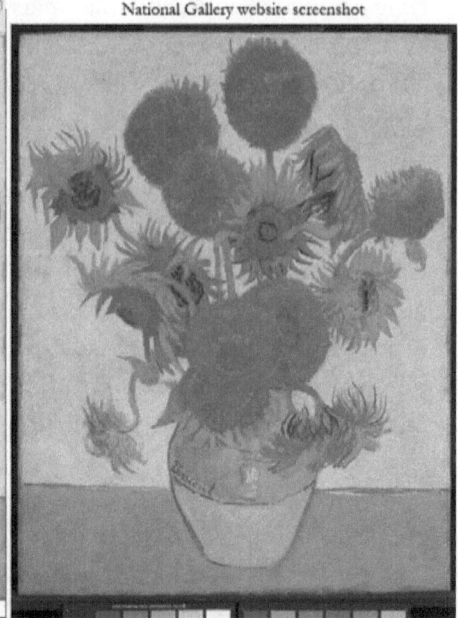

Ceux que rire amuse auront la curiosité d'aller voir sur le site de la National Gallery la reproduction de la toile de Londres et de la comparer à la reproduction de cette même toile sur le site de la *Correspondance* éditée par le musée Van Gogh. Verdir une reproduction est l'enfance de l'art. Au Van Gogh Museum les images peuvent être arrangées pour éviter que les balivernes de ses oracles n'apparaissent trop flagrantes.

Dans l'ouvrage de 2019 (à l'exception de la reproduction de la page 90 qui jaunit outrageusement la toile d'Amsterdam, les couleurs sont respectées. La toile de Londres a son fond jaune, celle d'Amsterdam son fond jaune vert sur lequel on disserte à loisir, le seul absent est la trop embarrassante formule de Vincent disant que le fond de son original est *jaune vert*. La dissimulation est tout un art et désormais également une «science».

Ces modestes manœuvres s'assortissent d'autres. A en croire la note 19 de l'expertise de 2001, je serais seul à me fier aux mots de Vincent et à penser que le *jaune vert* du fond désigne la toile d'Amsterdam comme l'original d'août 1888. Il suffit d'avoir lu la note 11 du même texte pour mesurer mon isolement sur ce point. Elle renvoie à un article publié en novembre 1998 dans *Jong Holland* par Jan Hulsker, passage qui se termine par la désignation de la toile d'Amsterdam comme l'original d'août 1888 : «Un seul possède un fond jaune vert, les

> Tilborgh & Hendriks 2001
> «*Only Landais thinks that the Amsterdam still life was the first version; see 'Pour le rejet,' cit. (note 7), p. 42.*»

Tournesols du Van Gogh Museum d'Amsterdam, ce tableau doit donc dater d'août »[34]. L'auteur du dernier catalogue ne s'est peut-être pas rallié à ma conclusion sans raisons.

Se prévaloir de la tradition et de l'ancienneté de l'erreur pour continuer à placer en août 1888 la copie que Vincent peindra en janvier 1889 comme le fait l'expertise de 2001 n'est pas davantage acceptable : « *It has traditionally been thought that the still lifes painted in late August 1888 are the works now in London and Munich...* » Le procédé ne mérite que le blâme d'un *perseverare diabolicum*. L'ordre de réalisation « traditionnel » des *Tournesols* arlésiens de Vincent était tout sauf juste... et, au vrai, fort peu traditionnel. Quand Vincent décrit précisément quatre toiles de *Tournesols* en août 1888 et deux répétitions en janvier 1889, Jacob Baart de la Faille, dont la compétence ne laisse de surprendre, en place... huit dans son premier catalogue raisonné – toutes en août 1888 – et il les numérote à sa façon de F 452 à 459 (le dernier, ci-contre, aujourd'hui détruit).

Si l'on reprend la nomenclature Faille, en écartant le F 452 qui est une toile parisienne de *Tournesols*, et F 457 (réplique de la réplique qui n'a rien à faire dans un catalogue de l'œuvre de Vincent), les six *Tournesols*, à l'exclusion de tout autre, décrits par Vincent et peints par lui à Arles, l'ont été dans cet ordre : 453, aux trois fleurs, puis 459, le tableau au rude fond *bleu de roi* détruit, puis les deux toiles de 30 : 456 puis 458, en août 1888.

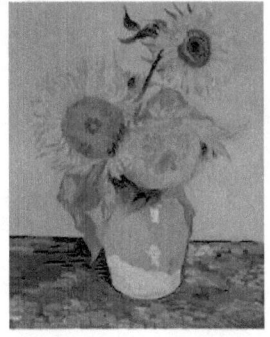
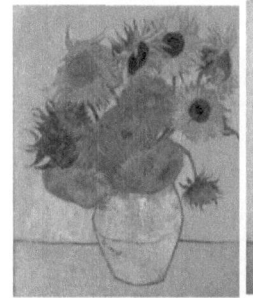
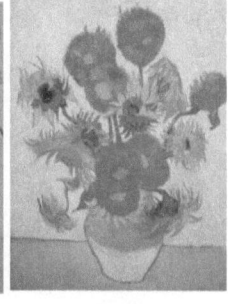

34. « *Slechts één ervan heeft een geelgroene achtergrond, en dat is de Zonnebloemen uit het Van Gogh Museum te Amsterdam, zodat dit het schilderij uit augustus moet zijn.* »

Enfin, 454 et 455, les deux répétitions identiques et pareilles, plus calmes et plus douces, achevées le 28 janvier 1889.

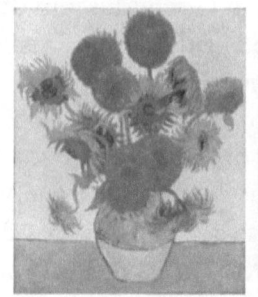 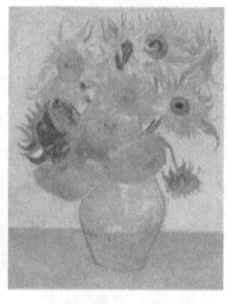

L'invocation d'une *tradition* que l'on sait non établie et erronée, le fils de Theo a toujours classé le toile d'Amsterdam comme l'original de 1888, est un bien déconcertant procédé scientifique. Il a fallu cela et bien des méandres, dont l'éparpillement et la troncature des citations, pour égarer le lecteur et parvenir à dissimuler que les très nombreux mots que Vincent consacre à ses *Tournesols* excluent, quand que ce soit, jute ou pas, décembre ou pas, ordre de réalisation ou pas, l'éventualité d'une toile supplémentaire de ce sujet : quatre grandes toiles de 30, deux originaux, deux répétitions pour Gauguin, rien d'autre. L'exercice de réhabilitation butait toutefois sur un constat livré à reculons : « *From this it may be concluded that the work in Tokyo is not mentioned in the artist's correspondence* ». La vérité vraie n'est pas tout à fait celle-là. Elle est que, soumise à une exégèse serrée, la *Correspondance* exclut fermement et définitivement l'éventualité d'une toile supplémentaire de ce sujet.

Le scénario échafaudé par Amsterdam sera repris par divers auteurs et amélioré par les glossateurs de la *Correspondance* publiée par le musée. Ces rédacteurs, qui visaient alors une embauche par le Van Gogh Museum, dégageaient derechef leur responsabilité en écrivant : « *In this identification we are following Van Tilborgh and Hendriks 2001, pp. 21-22.* »[668/2] Se déclarer épigones leur permettait de s'en tenir à l'identification erronée de la toile de Londres comme l'original, mais l'interversion présente l'inconvénient majeur d'entraîner, sauf erreur de décompte, une bonne trentaine de fausses identifications dans les très intempestives gloses, ici biffées. Ce volume de commentaires dit en passant la matière qu'offre la *Correspondance* pour identifier avec

vangoghletters.org

Lettres : 668, notes 2 & 4 ; 669, note 1 ; 670, note 11 ; 674, note 8 ; 677, note 8 ; 678, note 3 ; 683, note 6 ; 689, note 10 ; 703, note 9 ; 704, note 9 ; 715, note 3 ; 721, note 16 ; 734, note 1 ; 736, note 12 ; 739, notes 3 & 4 ; 740, note 9 ; 741, note 4 & 11 ; 743, note 1 ; 744, note 2 ; 745, note 8 ; 751, note 2 ; 765, note 32 ; 765, note 32, note 1 ; 767, note 1 ; 774 note 7 ; 776, notes 5 et 6 ; 783, note 9 ; 792 notes 8, 10, 11 ; 818 croquis B ; 819 note 10 ; 820, note 2 ; 821, note 2 ; 825 note 5 ; 827, note 5 ; 830, note 20 ; 850, note 6 ; 853, note 14 ; 854, note 7 et 16.

certitude les *Tournesols,* rendant à chaque fois plus chimérique l'invention d'une copie peinte « en décembre ».

Poussant leur avantage, les intrépides rédacteurs trouveront, dans quatre lettres, prétexte à invoquer la copie de Schuffenecker que la bonne volonté de Van Tilborgh et Hendriks n'avait pas osé y trouver.

Leur identification clignote de manière distrayante : d'abord un « *probably* »$_{765.32}$, puis la chose devient certaine$_{767.1}$, puis de nouveau seulement « *likely* »$_{774.7}$, pour être enfin de nouveau certaine.$_{783\text{-}9}$ Tout zélés qu'ils fussent, les exégètes y ont cependant parfois perdu leur latin. Un instant oublieux du devoir de soutenir la très fausse expertise de leurs futurs collègues, ils écrivent bel est bien, cette fois comme les lettres le disent, qu'il n'existe *pas* de cinquième toile à la fin janvier 1889. En effet, pour eux, après la réalisation des deux répliques pour Gauguin, il existe en tout et pour tout quatre grandes toiles de *Tournesols* : « *Van Gogh had meanwhile finished six canvases : two of* Berceuses *and four of* Sunflowers. »$_{743.6}$ Est-ce pour ne pas être trop en désaccord avec Roland Dorn qui, s'efforçant de voler au secours du musée empêtré de l'avoir suivi, écrivait, dans un article du *Van Gogh Museum Journal* de 1999 consacré à la « cinquième » toile : « *In connection with Van Gogh's earlier statements, these remarks allow us to conclude that in the period leading up to 28 January 1889 the artist executed only the two replicas in addition to the four versions of August* ». Deux répliques des originaux d'août 1888, donc, à la fin janvier 1889, pas davantage.

Qui se trompe ? Vincent ? Le Van Gogh museum ou le Van Gogh museum et ses amis ? Hendriks et Van Tilborgh ou bien Leo Jansen, Hans Luijten et Nienke Bakker qui signent les notes de la *Correspondance* ? Ou bien encore l'inquisiteur Roland Dorn, d'ordinaire si prompt à promettre le bûcher à l'hérétique, désormais silencieux tandis que ses théories, qui ont fait des *Tournesols* désormais japonais son bébé lors de la vente de 1987, sont désormais intégralement au rebut ?

Les glossateurs peuvent d'autant moins ignorer la question cruciale du nombre de *Tournesols* impliqués par la *Correspondance* qu'un minuscule incident au symposium londonien de 1998, en principe consacré aux *Tournesols,* mais dont il avait fallu noyer l'ordre du jour en catastrophe après l'écroulement de la thèse officielle, avait fait toussoter la salle. Malmené par d'épineuses questions, le *chairman* se tourne vers le duo spécialiste de la *Correspondance* pour lui demander ce que disent au juste les lettres de

Vincent sur le nombre de toiles de *Tournesols*. L'un regarde l'autre, chacun cédant à l'autre la politesse de répondre. Luijten déclinant ferme, Jansen, pieux mensonge, répond que, heu… malheureusement, ils n'ont *pas encore lu ces lettres-là*. Dix ans plus tard, ils les auront lues, relues et commentées et leurs annotations limitent le nombre des grandes toiles à quatre, deux pour Theo, deux pour Gauguin, là où les lettres le crient, mais, moderne science infiniment extensible, ils en tolèrent ailleurs, cinq, découvrant même au passage trace de la *cinquième*… où elle n'est assurément pas. La vérité ne saurait pourtant être à géométrie variable ni la recherche sous influence. Oublions les trompeuses assiduités à éclipses pour nous en tenir à ce que dit véritablement la *Correspondance* elle-même. Vincent était plus averti que ses contempteurs appointés.

Présentée dans l'ordre chronologique, la correspondance dit beaucoup de choses qu'il a été et qu'il est toujours bien téméraire de dissimuler. Le 27 août 1888, est écrit pour Theo : *Les tournesols avancent, il y a un nouveau bouquet de 14 fleurs sur fond jaune vert, c'est donc exactement le même effet – mais en plus grand format, toile de 30 – qu'une nature morte de coings et de citrons, que tu as déjà, mais dans les tournesols la peinture est bien plus simple.*$_{669}$ Wil, leur petite sœur, est simultanément avertie : *Aussi moi j'ai déjà prêt exprès un tableau en plein jaune de Tournesols (14 fleurs dans un vase jaune et sur un fond jaune, c'en est encore un autre que le précédent avec douze fleurs sur fond bleu vert).*$_{670}$ Cela est repris trois jours plus tard : *J'ajoute ici une commande qui est pressée. Maintenant j'en suis au quatrième tableau de tournesols.*$_{668}$ Le 9 septembre les *Tournesols* sont prêts à être accrochés dans la chambre des invités : *La chambre où alors tu logeras, ou qui sera à Gauguin, si G. vienne, aura sur les murs blancs une décoration des grands tournesols jaunes […] Mais tu verras ces grands tableaux, des bouquets de 12, de 14 tournesols, fourrés dans ce tout petit boudoir avec un lit joli, avec tout le reste élégant.*$_{677}$ Trois semaines plus tard, le 28 septembre, la raison de l'abandon de la série un mois plus tôt est fournie : *J'avais encore voulu faire des tournesols aussi mais ils étaient déjà finis.*$_{691}$ Le 13 octobre, à huit jours de l'arrivée de Paul Gauguin, Vincent limite à deux le nombre de ses toiles de 30 : *C'est cinq toiles que j'ai mises en train cette semaine, cela porte je crois à quinze le nombre de toiles de 30 pour la décoration… 2 toiles de tournesols…*$_{703}$ Les compliments de Gauguin tardent. Ils sont d'abord modestes, le 29 octobre, près d'une semaine après son arrivée : *Ce que pense G. de ma décoration en général, je ne le sais pas encore, je sais seulement qu'il y a déjà quelques études qu'il aime réellement, ainsi le semeur, les tournesols, la chambre à coucher.*$_{715}$ Plus précise, la lettre du 12 novembre recèle le compliment des compliments : *Gauguin me disait l'autre jour, qu'il avait vu*

de Claude Monet un tableau de *Tournesols dans un grand vase japonais très beau, mais il aime mieux les miens. [...] Si à quarante ans je fais un tableau tel que les fleurs dont parlait Gauguin, j'aurai une position d'artiste à côté de n'importe qui. Donc, persévérance.*[721] Au 12 novembre, il n'y a donc pas de nouveaux *Tournesols* : *les miens, les fleurs dont parlait Gauguin,* sont supposés connus de Theo.

Les deux amis se brouillent le 23 décembre, sans que la *Correspondance* ne nous renseigne davantage sur les *Tournesols*, et Gauguin quitte Arles le lendemain. Vincent demande à Theo de le prier de lui écrire, puis écrit lui-même aux alentours du 12 janvier 1889. Gauguin lui demande en retour, manifestement pour un échange : « Vos tournesols sur fond jaune que je considère comme une page parfaite d'un style essentiellement Vincent. »[734] Vincent n'accède pas à la requête et détaille ses raisons pour son frère le 22 janvier : *J'ai veine et déveine dans ma production, mais non seulement pas déveine. Si par exemple notre bouquet de Monticelli vaut pour un amateur 500 francs et il les vaut, alors j'ose t'assurer que mes tournesols pour un de ces écossais ou américain vaut 500 francs aussi. Or pour fondre ces ors-là, et ces tons de fleurs, le premier venu ne le peut pas, il faut l'énergie et l'attention d'un individu tout entier. [...] J'ai dit que je ne voulais pas y revenir* [chez Goupil] *avec un tableau trop innocent. Mais si tu veux, tu peux y exposer les deux toiles de tournesols. Gauguin serait content d'en avoir une, et j'aime bien faire à Gauguin un plaisir d'une certaine force. Alors s'il désire une de ces deux toiles, eh bien ! j'en referai une des deux, celle qu'il désire.*[741]

Ce passage dit de la manière la plus nette que *mes tournesols* sont deux toiles et que ceux réclamés par Gauguin sont *une de ces deux toiles*. Il vient confirmer que Gauguin, Vincent et Theo savent qu'il n'existe qu'une toile de *Tournesols sur fond jaune*. Il y a donc ruse lorsqu'il est dit que la *Correspondance* ne permet pas de trancher et ruse encore quand il est donné à croire qu'elle tolérerait, avant la fin janvier 1889, deux toiles de *Tournesols* sur *fond jaune*.

Dans une lettre postérieure au 22 janvier, mal datée et mal placée dans la nouvelle édition de la *Correspondance*, Gauguin est averti du refus d'échange des *14 tournesols* de sa chambre et de

Tilborgh & Hendriks 2001
Se dispensant de citer le passage qui accable leur thèse, les auteurs de l'étude écrivent : « *He did not mention the work* [la copie de Schuffenecker] *to Theo and the following January, when Gauguin asked to be given what was probably the London picture, he did not offer him this repetition but instead opted to paint a new version -- the work in Amsterdam.* » Non. Vincent n'a pas *this repetition* ni aucune autre, il dit : *« je ferai un effort pour en peindre deux exactement pareils... »*, preuve certaine, pour qui sait lire, qu'il n'en pas encore fait *l'effort d'en peindre deux exactement pareils* et seul moyen pour que Gauguin puisse, malgré tout, posséder la sienne. Sa copie sera la toile de Londres.

l'offre de copie : *Vous me parlez dans une lettre d'une toile à moi les tournesols à fond jaune, pour dire qu'il vous ferait plaisir de la recevoir. Je ne crois pas que vous ayez grand tort dans votre choix – Si Jeannin a la pivoine Quost la rose trémière moi en effet j'ai pris avant d'autres le tournesol. Je crois que je commencerai par retourner ce qui est à vous en vous faisant observer que c'est mon intention après ce qui s'est passé de contester catégoriquement votre droit sur la toile en question. Mais comme j'approuve votre intelligence dans le choix de cette toile je ferai un effort pour en peindre deux exactement pareils. Dans lequel cas il pourrait en définitive se faire et s'arranger ainsi à l'amiable que vous ayez la vôtre quand même.*~739~ Ce passage, que plusieurs n'ont pas su lire, et que d'autres ont scandaleusement tronqué, redit l'unicité de la *toile à moi, les tournesols à fond jaune* et l'atteste par un nouveau biais. Il garantit absolument que Vincent n'a *pas encore* fait *l'effort* de copier ses *Tournesols,* écartant une fois de plus sans appel la fadaise d'une copie peinte sous les yeux de Gauguin.

Précisons ce que nous entendons par « passage que plusieurs n'ont pas su lire ». Quand, en 2019, l'art rencontre la science, on lit sous la plume de Nienke Bakker, maintenant senior curator of paintings at the Van Gogh Museum, et Christopher Riopelle, Neil Westreich Curator of Post 1800 paintings and the acting curator of eigtheenth-century French paintings at the National Gallery, London, après la citation de Vincent s'engageant reprendre les *Tournesols à fond jaune* et à un effort « pour en peindre deux exactement pareils » : « Avec ceci, il n'entend pas deux nouvelles versions de la

Tilborgh, Hendriks & *Correspondance.* « *comme j'approuve votre intelligence dans le choix de cette toile je ferai un effort pour en peindre deux exactement pareils* » « *By this he meant not two new versions of the coveted still life with a yellow background, but rather repetitions of both that work and the still life with a blue background.* » Non. Les deux interprétations avancées sont également ineptes. Vincent ne s'exprime certes pas ici très clairement, et l'objet de sa lette n'était pas de lever les ambiguïtés pour ses futurs exégètes, mais cela n'empêche pas de saisir très précisément le sens de son propos. Il a le projet de réaliser *une* copie à l'identique de l'original afin que la demande de Gauguin soit malgré tout satisfaite et qu'il ait « *la* » sienne. Vincent disant cinq fois qu'il s'agit d'une seule toile (*une toile de moi ; la recevoir ; la toile en question ; le choix de cette toile ; vous eussiez la vôtre*) il faut lire : je ferai un effort pour en peindre une seconde à l'identique (il aura ainsi, comme il l'écrit, *fait l'effort d'en peindre deux exactement pareils*). Il est donc dit clairement qu'il n'a pas de copie, car il n'a pas encore fait cet effort-là.

La traduction en anglais dans la *Correspondance* est erronée (*I'll make an effort to paint two of them, exactly the same*)~744~ il aurait fallu écrire *two exactly alike* pour respecter les mots ou bien *a second one* pour rendre le sens. *In any case* aurait dû être préféré à *all the same* dans « *so that you could have your own all the same* ».

toile en question, mais des répétitions des deux toiles de tournesols qui avaient été accrochées dans la chambre de Gauguin». Eh, non! Si c'est «la toile en question» comme l'écrivent les exégètes et qu'elle est copiée afin que Gauguin ait la sienne, comme Vincent le lui dit, Vincent s'engage à *une* copie, comme il le dit à Theo (le lendemain, selon la chronologie de Madame Bakker) : «*j'en referai une des deux, celle qu'il désire* »,$_{741}$ c'est que Vincent va faire l'effort d'une copie. L'incident ne serait rien – sauf à rappeler qu'il est prudent d'apprendre à lire avant de dispenser ses lumières – si l'exégèse erronée ne masquait pas, une fois de plus, qu'il n'existe pas de copie au moment où Vincent annonce à Gauguin l'intention de se répéter pour satisfaire sa demande de *Tournesols sur fond jaune*, autrement dit qu'il n'a *pas encore* fait l'effort d'en *peindre deux exactement pareils*. Une fois qu'il aura fourni cet *effort*, il possédera «*2 épreuves*», comme tous les gens qui possèdent deux exemplaires d'un objet. Deux exclut absolument trois.

Le 28, une nouvelle lettre annonce en effet à Theo que les deux toiles de 30 de la chambre d'amis ont été copiées : *Lors de ta visite, je crois que tu dois avoir remarqué dans la chambre de Gauguin, les deux toiles de 30 des tournesols. Je viens de mettre les dernières touches aux répétitions absolument équivalentes et pareilles.*$_{743}$ Mieux, Vincent ajoute aussitôt à propos de la *Berceuse* : *De celle-là je possède également aujourd'hui 2 épreuves.*$_{743}$ *Egalement deux*, 2 comme pour *les deux toiles de 30 des tournesols*. Il n'en a pas d'autre.

Cafouillant avec autant de maladresse que leurs amis, Bakker et Riopelle remarquent bien que quelque chose cloche quand il leur faut jongler avec les quatre dont Vincent parle et les cinq qu'on lui colle avec constance. Ils écrivent, (page 36) « *He always thought in pairs of Sunflowers the version on jute that he painted in December is not included among them* ». Cette formidable percée dans le cerveau de Vincent se traduit en gros, par « Il a toujours pensé toujours par paires de *Tournesols*, la version qu'il a peinte sur jute en décembre [la fameuse toile japonaise] n'est pas comprise parmi elles ». Déclinons leur jolie chanson : Quand Vincent peint sa première toile arlésienne de *Tournesols*, il pense par paire / quand il peint la troisième, la toile de *Munich*, il pense par paire / quand, soi disant, il peint une et unique copie sur jute en décembre, ainsi qu'on nous l'assène, il pense par paire / quand il dit à Theo qu'il va copier pour Gauguin son original à fond jaune, il pense par paire / quand il dit à Gauguin qu'il va faire le nécessaire pour qu'il ait la sienne, il pense par paire / quand on nous garantit, en toute iniquité, qu'il y a cinq grandes toiles de 30 arlésiennes, sept *Tournesols*

arlésiens de Van Gogh, parmi onze représentations recensées, il pense par paire…

Deux jours encore et, le 30 janvier, une nouvelle confirmation tombe : *Lorsque Roulin est venu,* [lundi 28 janvier] *j'avais juste fini la répétition de mes tournesols et je lui ai montré les deux exemplaires de la Berceuse entre ces quatre bouquets-là.*[744] Quatre toiles en tout, donc, deux originaux répétés chacun une fois, *mes tournesols*, dans une même répétition, « la » *répétition de mes tournesols*. Décompter autrement est sans conteste frauduleux.

Bakker et Riopelle qui n'ont toujours pas appris à lire autrement que mot à mot se surpassent. Le nez sur le texte écrit au fil de la plume, ils n'ont pas bien compris que Vincent a montré à Roulin deux triptyques, chacun avec une *Berceuse* au centre flanquée d'une toile de *Tournesols* de chaque côté, ainsi qu'un croquis plus tardif les montrera et qu'une phrase expliquera : *Il faut encore savoir que si tu les mets dans ce sens ci : soit la berceuse au mittant et les deux toiles des tournesols à droite & à gauche, cela forme comme un triptique*. Ils se figurent que Vincent a accolé deux *Berceuses* et ajouté deux *Tounesols* sur chaque flanc. Il est vrai que madame Bakker a été, en 2016, le commissaire de l'exposition *On the Verge of Insanity, van Gogh and his Illness*, tout peut lui paraître possible. Évidemment, aucun peintre disposant de deux ensembles assortis, ne les mélange pour présenter (trois fois) original et copie côte à côte.

Quand, rêvant, Vincent envisage d'étoffer ses triptyques en ajoutant deux ou trois toiles de chaque côté afin de constituer des ensembles de sept à neuf toiles Bakker et Riopelle pensent aussi que les *candélabres* imaginés seraient composées exclusivement de *Berceuse* et de *Tournesols*. Cela est déjà en soi assez croquignolet, mais devient franchement drôle quand on sait qu'avant même d'envisager ses *lampadaires* les toiles censées les composer ont des destinataires distincts, empêchant qu'elles soient jamais rassemblées dans « le tout ». Seul un fou envisagerait de montrer neuf toiles ayant pour caractéristiques d'être « identiques et pareilles ». L'absurdité du commentaire serait cette fois encore sans incidence si ce n'avait été l'occasion, pour Bakker et Riopelle, d'ajouter au pot des *Tournesols* putatifs, ce qui est toujours bon pour soutenir celui qu'il y a en trop. : « *he was evidently thinking about painting more sunflowers to make three tiptychs* », soit : « il pensait évidemment peindre davantage de *Tournesols* pour réaliser trois triptyques ». C'est ainsi, penseur par paires, Vincent pensait aussi, que trois fois trois pouvait faire, au choix, sept ou neuf. Oublions.

L'offre d'échange des deux toiles avec Gauguin date du 3 février : *Ainsi je voudrais seulement qu'en cas que Gauguin qui a un complet béguin pour mes tournesols, me prenne ces deux tableaux, qu'il te donne à ta fiancée ou à toi deux tableaux de lui pas médiocres mais mieux que médiocres. Et s'il prend une édition de la Berceuse à plus forte raison, il doit de son côté aussi donner du bon.*[745]

Limpide, la *Correspondance* nous apprend donc par plusieurs biais qu'il n'existe pas de copie des *Tournesols* lorsque Gauguin demande *vos Tournesols sur fond jaune*. Voilà pourquoi Vincent avait sans hésitation identifié *celle qu'il désire* et s'était engagé, faute de réplique, à faire *un effort* pour répéter l'exploit qui a déclenché le *complet béguin* de son ami.

Ajoutons, pour que la coupe déborde, que, ne pouvant évidemment réclamer deux toiles en demandant «*une* page parfaite», Gauguin sait qu'il n'existe pas de copie – il aurait, sinon, dû préciser quelle version *sur fond jaune* faisait l'objet de sa convoitise. Si Vincent peignait encore sur jute, la lettre de Gauguin qui demande la toile suffirait en outre à l'en dissuader. Elle précise : «*Les vendanges* [peintes sur jute] sont en totalité écaillées par suite du blanc qui s'est séparé»,[734] avant de brosser un tableau dantesque du ré-entoilage à chaud. Il ne peut plus dès lors y avoir de *Tournesols* sur jute, l'étau broie encore.

Avant l'expertise du Van Gogh Museum fin 2001 – alors soutenu par l'*Art Institute* de Chicago avec lequel il est en relations d'affaires – personne n'avait jamais pu seulement soupçonner l'existence d'une copie vieille d'un mois, mais il est possible de montrer pourquoi le petit détachement d'experts, qui se voyait «*task force*», a inventé «début décembre» pour la réalisation de la réplique.

Peu après son arrivée, Gauguin avait acheté un rouleau de 20 mètres de grosse toile à sac. Les deux peintres l'ont couvert à peu près équitablement jusqu'au 12 décembre, jour où ils apprennent que la peinture s'écaille rendant les toiles invendables. Après cette date, Vincent, soucieux d'art durable, n'y touche plus et il est clair qu'il n'a pu souhaiter reproduire sur le médiocre support, devenu inutilisable et abandonné, le haut chef-d'œuvre par lequel il dépasse, selon Gauguin, l'immense Monet et qu'il prise lui-même 500 francs.

Comment *la maison jaune* a-t-elle été avertie de l'indigente adhérence sur le jute ? Gauguin a prié un de ses amis d'aller regarder les toiles arlésiennes

qu'il venait d'adresser roulées à Theo. L'ami s'est exécuté et a rendu compte dans une lettre du 11 décembre 1888 : «Vous avez fait vos dernières études sur de la grosse toile. La peinture s'en va par écailles, c'est fort ennuyeux et rend les toiles momentanément invendables». L'ami empressé n'est autre qu'Emile Schuffenecker. Contentons-nous de noter ici, malgré l'angélisme dont on l'harnache, que ce monsieur «sait», au cas où il lui prendrait la facétie de peindre de faux *Tournesols,* qu'il lui faudrait les peindre sur une pièce de jute afin de donner l'illusion qu'ils ont été peints à Arles.

Placer «en décembre» les *Tournesols* que la *Correspondance* récuse est aussi le dernier avatar de l'acharnement à caler le faux dans le calendrier de Vincent après que toutes les dates proposées par la diligence experte ont été invariablement récusées – août 1888, septembre 1888, janvier 1889, février 1889, mars 1889. Toutes ont été tentées par des experts rivalisant d'imagination et à l'affût du moindre *blank spot* afin d'y caser un faux qu'ils n'ont pas su démasquer et dont leur impéritie a cautionné l'exposition et la vente. Petit monde, le conservateur de la *National Gallery,* qui avait hébergé la toile avant et après la vente, sera recruté comme directeur du Van Gogh Museum, poste soudain vacant au départ de la polémique. De manière amusante, il se défendra d'être spécialiste de Vincent, ce qui l'autorisera bientôt à discourir et à publier.

Que la *Correspondance* récuse l'éventualité de la réalisation d'une copie sous les yeux de Gauguin, ne retient pas les commentateurs de prendre argument de son *Vincent peignant les Tournesols* rapporté d'Arles, offert à Theo et conservé au Van Gogh Museum. Certes, Gauguin réalise cette toile, s'inspirant vaguement des *Tournesols* d'Amsterdam, mais il n'a pas davantage «vu», au creux de l'automne, les tournesols qu'il représente dans un vase qu'il n'avait vu *Jacob* et *l'Ange* se chamailler sur le vert émeraude du gazon breton. Gauguin combine, Gauguin conçoit, il compose et achève, tout début décembre, «le peintre des *Tournesols*» parce que son génie artistique lui suggère de représenter le peintre du soleil peignant «*la*» *fleur*. S'il n'a jamais vu Vincent copier des *Tournesols,* il semble

en revanche raisonnable de supposer que sa demande d'obtenir la toile dont il s'est inspiré lui apparaît comme la contrepartie du portrait remis à Theo dès le retour à Paris (ce que Vincent ignore).

Un mot encore sur la toile de Gauguin, puisque sa seule existence conduit toujours les experts à tenir pour probable que Gauguin ait vu Vincent exécuter une (absurde) répétition (pour personne!) Riopelle et Bakker, qui étaient là ou retournent les tarots, croient savoir que Vincent a réalisé sa copie peu auparavant. Ils savent que le bouquet et son vase sont « une invention », savent que la scène est imaginaire, puisque Gauguin n'a pas vu Vincent peindre ses fleurs, mais il aurait eu l'imagination limitée au point d'avoir eu besoin de voir Vincent les copier... pour le représenter en train de peindre sur nature, résultat qui est, nous dit-on, une critique d'un Vincent bêta, réduit à travailler d'après nature. On aurait pu faire l'économie de cette hardiesse que rien ne soutient et qui ne fait pas avancer le schmilblik d'un quart de pouce. La seule chose qu'il aurait été intéressant d'explorer aurait été de chercher savoir si la toile que produit Gauguin peut porter trace de la peinture à laquelle elle fait allusion.

Si l'on veut bien considérer qu'en 1894, dans le souvenir de Gauguin les *Tournesols* de sa chambre à Arles (et non dans son « atelier » comme l'écrivent Bakker et Riopelle, qui profitent de leur méprise pour l'accuser d'affabulation) les « yeux » des *Tournesols* à fond jaune de sa chambre étaient, comme il le dit, « pourpres », on est en droit de s'intéresser à la couleur de ceux qu'il peint. Seule fleur possiblement concernée, le tournesol nanti d'un oeil en haut de son bouquet. On y trouve du bleu et du rouge. Trouverait-on du bleu et du rouge dans les yeux des *Tournesols* qui étaient pendus dans sa chambre ? Un oeil bleu et un oeil rouge dans la toile d'Amsterdam. Dans la toile de Londres, une couleur sombre et indécise que l'on dit « pourpreuse ». Rien ne semble d'abord convenir, mais le professeur Hendriks a été fière de signaler qu'après qu'un petit point rouge lui avait mis la puce à l'oreille, elle

a découvert que le bleu franc de l'oeil d'Amsterdam n'apparaît bleu que du fait de la disparition du rouge de Vincent instable à la lumière au départ mélangé au bleu. Le mystère de l'oeil pourpre recule.

Hors la nécessité de caser la toile en surnombre – toile que le Van Gogh Museum avait imprudemment cautionnée lors de sa vente en 1987, couvrant l'audacieuse provenance de Roland Dorn, lequel avait dans son historique, transmué Schuffenecker en Johanna Van Gogh – il n'y a évidemment pas le plus petit indice pour suggérer la réalisation d'une copie «en décembre 1888», mais on joue sur les mots puisque Vincent a écrit : *As-tu vu ce portrait qu'il avait fait de moi peignant des tournesols.*[801] Un raisonnement par défaut s'est efforcé de donner l'illusion d'avoir trouvé «la» solution. Martyrisons encore cette invention en insistant une nouvelle fois sur l'ordre de réalisation qui demeure le plus implacable des arguments, le plus élégant aussi.

Entreprise de la dernière chance à l'époque, l'expertise du musée soutenait que la toile d'Amsterdam était une copie de celle de Londres en affirmant que son style et celui de la réplique des *12 Tournesols* de Philadelphie se marieraient, comme le l'original des 12 de Munich serait assorti à la toile de Londres. Cela est très faux. Faux pour l'exécution : le bouquet est partout peint avant le fond pour Amsterdam et Munich. Faux pour la douceur de la main : Londres et Philadelphie témoignent de la même. Faux pour le cerne : seuls Amsterdam et Munich montrent des contours auréolés. Faux pour les couleurs poussées, plus choisies, plus libres dans les répliques personnalisées pour plaire à Gauguin. Faux pour la recherche, la simplification et le rythme : devant ses originaux Vincent, qui *démêle la nature,* hésite, tandis que son rythme triomphe dans ses répliques – ce qui fait d'ailleurs dire aux auteurs de l'expertise que la toile de Londres est la plus franche réussite de toutes, et signifierait que, pour eux, Vincent ferait moins bien en se copiant ! Faux encore pour la vitesse d'exécution, la toile d'Amsterdam a réclamé bien davantage qu'une journée de travail. Les radiographies sont formelles et viennent dire leur mot, la toile d'Amsterdam montre de bien plus nombreuses touches que celle de Londres et un artiste observateur qui se répète dépense nécessairement moins d'énergie dans une réplique que lorsqu'il s'efforçait de *démêler* ce qu'il avait sous les yeux.

Bien évidemment, en 2014 comme en 2019, l'illusion que la toile de Londres montrerait plus de réalisme serait plus conforme à la peinture sur nature que celle d'Amsterdam, réputée plus stylisée, a fait florès, faute de remarquer que la joliesse est un affinage (le joli reflet sur le vase de Londres,

qui supposerait que Vincent s'est placé entre la lumière et son bouquet n'aide pas). On aurait trouvé un argument de poids. Sous la peinture d'Amsterdam du fusain, ce fusain a servi à la mise en place. Réponse immédiate : alors c'est l'original, d'août 1888. Vincent y a eu recours, cela est dit en creux, car trois semaines plus tard il change de méthode et écrit victorieusement à son frère : *Mais j'y suis arrivé maintenant de parti pris de ne plus dessiner un tableau au fusain. Cela ne sert à rien, il faut attaquer le dessin avec la couleur même pour bien dessiner.*[683] Le difficile passage de la nature en trois dimensions à son illusion sur une toile en deux dimensions demeure un exercice délicat. Pas du tout, nous disent les savants. Le fusain est la marque de la répétition, bien que, concèdent-ils l'examen de la *Chambre à coucher*, trois fois peinte, montre effectivement que l'inverse est vrai. A l'appui de cette pirouette, trois fleurs de la toile de Londres auraient été ajoutées en cours de route. Une nouvelle fois les reporters devaient être sur place. Comment savent-ils que les trois fleurs ont été ajoutées ? C'est simple, elles sont peintes sur un fond déjà couvert. En bonne logique Vincent qui, dans ses originaux, peint son sujet avant son fond qu'il sera toujours temps d'accorder, perd un temps précieux à remplir les interstices et laisse des manques, peut, sachant où il va peindre son fond en premier. C'est tout l'inverse, nous expliquent les savants qui s'accrochent à leurs fleurs décrétées « ajoutées » dans la toile de Londres. La théorie est aussi boiteuse que la précédente qui ne voyait qu'une fleur ajoutée, ce qui visait à expliquer la disparité entre les 14 fleurs annoncées par Vincent et les 15 que l'on décompte sur sa toile (faute de remarquer que Vincent dénombrait les fleurs qu'il distinguait des boutons). Avec trois fleurs ajoutées (nombre impair) rien ne va plus. Si Vincent a bien ajouté les deux fleurs en bas à droite et la fleur en bas à gauche, comme c'est dit, nous sommes en droit de les retirer de la composition pour voir à quoi pouvait bien ressembler le bouquet qu'il avait agencé pour le peindre.

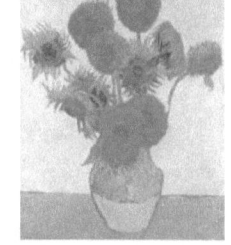

Devant le ridicule de la chose (encore plus énorme si on la compare aux trois premiers *Tournesols* arlésiens ou à ses dizaines de bouquets) on répondra en confiance que les ajouts en cours de route sont une nouvelle méprise. Sous couvert de science, on a de nouveau déguisé interprétation hasardeuse, une supposition, en « science ».

La touche marbrée de la fleur en bas à gauche dit simplement l'impatience d'un Vincent qui, ayant logiquement peint son fond en premier dans sa réplique et négligeant d'attendre voit sa brosse déraper et emporter la

couleur du dessous. Il ajoute de la pâte pour que sa fleur se détache malgré tout du fond, dans un joyeux chaos tranchant sévèrement avec l'application mise dans la réalisation de la toile d'Amsterdam... son modèle.

Les savants ont manqué un point qui les contredit encore. La peinture est affaire de lumière. D'imagination on calcule. Un peintre sur nature à l'oeil aussi photographique que celui de Vincent, scrupuleux observateur épris de vérité qui trouve le tableau tout prêt dans une nature qu'il s'agit de démêler, peint – pour aller vite – ce qu'il voit. Ce qu'il voit est une échelle de gris et de la couleur. Supprimons la couleur et examinons l'échelle des gris. Les *Tournesols* ont beau avoir été peints sans ombres portées, ils portent 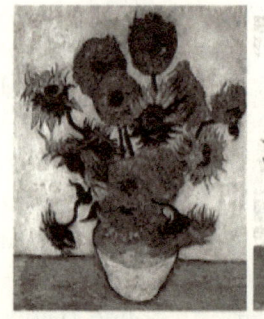 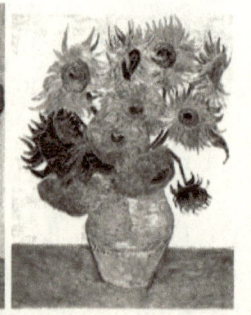 la trace de la lumière qui baigne le modèle, on sait donc d'où la lumière venait en traitant l'image en seul de luminosité. Que dit cet examen (qui ne peut être montré ici car dynamique, mais que chacun peut vérifier à l'aide d'un logiciel de traitement d'image offrant cette faculté) ? Que la lumière de la toile d'Amsterdam vient d'en haut à gauche tandis que dans celle de Londres elle vient d'un peu partout, signe peu contestable qu'elle n'a pas été peinte sur nature. Le sort s'acharne !

Le tissu d'incohérences qui transforme un original en copie aura un prix. S'il est possible de confirmer que la toile de Londres est la reprise de l'original d'Amsterdam, il sera du même geste établi que le Van Gogh Museum et la National Gallery savent présenter un original de Vincent comme une réplique et attribuer à un peintre dont ils sont censés défendre la mémoire un faux dénoncé de toutes parts, alors même que l'on dispose des toiles jumelles pour comparer. Montrons aussi cela.

Petite parenthèse préalable. Il est toujours assez déplaisant de devoir contester soi-même son argumentaire, mais c'est le lot du chercheur s'apercevant qu'il a été trompé et a trompé à son tour en développant des arguments, mais c'est parfois ainsi. La question du tasseau non recouvert de toile, cloué et boulonné en haut de la toile d'Amsterdam est une question délicate. Selon qu'il est, ou non, l'oeuvre de Vincent les déductions changent. Je m'en étais d'abord remis aux conclusions du musée Van Gogh, disant le tasseau ajouté par Vincent pour étendre sa

toile,³⁵ pour dire que cette sorte d'avatar est inhérent à la création, pas à la copie et que cela prouvait que la toile d'Amsterdam était fatalement l'original. C'est démenti. Les deux originaux entourés de baguettes faisant « *un avec la toile* »$_{718}$ que Vincent enverra sur châssis étaient fatalement du même format « *de même grandeur* »$_{743}$ comme c'est dit et comme l'assure leur évocation en « volets »$_{776}$ de triptyque ou encore en « pendants ».$_{820}$ Pas de tasseau mal aligné et pas de tasseau du tout. La nécessité d'ajouter un tasseau vient du fait que la fleur la plus haut placée touche le bord de la toile (comme d'ailleurs dans la répétition de Londres, ce qui indique au passage qu'il n'a pas « corrigé » dans sa répétition, donc qu'il ne l'avait pas fait dans l'original tôt bordé de baguettes). Cela ne pose aucun problème particulier tant que les baguettes bordent. En les envoyant à l'exposition du groupe des XX à Bruxelles, Theo s'en accommode et les conserve : « C'est un beau choix que tu as fait pour Bruxelles. J'ai commandé des cadres. Pour les *Tournesol*, je laisse le petit bord de bois qui est autour et un cadre blanc autour. »$_{825}$ Le problème surgira le jour où il s'agira de se débarrasser des baguettes et de l'ancien cadre pour préférer un cadre à recouvrement masquant inévitablement la fleur. Le restaurateur trouvera la parade. Il ajoutera : un tasseau amovible, qui pourra être ôté sans dommage à condition de ne pas déplier le rabat de toile, puis de le recouvrir d'un jaune assorti (qui aujourd'hui jure). Amsterdam, qui ne veut pas entendre parler de tout cela et tient à la fois à ce que sa toile soit la répétition de 1889 et que Vincent ait cloué le tasseau, a trouvé, en 2019, une échappatoire. Vincent aurait envoyé trois et non deux des grands *Tournesols* sur châssis.$_{765\text{-}32}$ Il n'en est évidemment rien. Les répétitions de *Tournesols* « *dignes d'être mis sur châssis* » n'étaient pas une toile, il n'y avait que deux *Tournesols* entourées de baguettes et Theo n'a pas hésité pour l'envoi à Bruxelles.

L'instructif devenir des *Tournesols* offre encore une autre manière de trancher le débat sur le nombre de toiles indépendamment la question de l'ordre de réalisation.

Trois semaines après l'envoi de tous les *Tournesols* arlésiens, Vincent écrit à son frère depuis Saint-Rémy le 22 mai : *Gauguin, s'il veut l'accepter, tu lui donneras un exemplaire de la Berceuse qui n'était pas monté sur châssis,*$_{506,507}$ *et à Bernard aussi comme témoignage d'amitié; mais si Gauguin veut les Tournesols*$_{454,455}$ *ce n'est absolument comme de juste qu'il te donne en échange quelque chose que tu*

35 Cette opinion sera toujours maintenue :"*Van Gogh's wooden extension that was nailed to the original stretcher…*", in :*Van Gogh's Sunflowers Illuminated, Art Meets Science*, p. 182. Le chassis est d'illeurs bricolé, des baguettes ont été cloués pour l'agrandir.

aimes autant. Gauguin lui-même a surtout aimé les tournesols plus tard, lorsqu'il les avait vus longtemps.{456,458} Il faut encore savoir que si tu les mets dans ce sens ci, soit la berceuse au milieu et les deux toiles de tournesols à droite et à gauche, cela forme comme un triptyque. Et alors les tons jaunes et oranges de la tête reprennent plus d'éclat par les voisinages des volets jaunes. Et alors tu comprendras, ce que je t'en écrivais, que mon idée avait été de faire une décoration comme serait par exemple pour le fond d'une cabine dans un navire. Alors le format s'élargissant, la facture sommaire prend sa raison d'être. Le cadre du milieu est alors le rouge.{508} Et les deux tournesols qui vont avec sont ceux entourés de baguettes.{456,458} Tu vois que cet encadrement de simples lattes fait assez bien et un cadre comme ça ne coûte que bien peu de chose. Ce serait peut-être bien d'en entourer les Vignes vertes et rouges...{475,495,776} Quatre Tournesols, donc, deux paires. L'existence d'un cinquième aurait contraint Vincent à préciser lequel n'avait pas vocation à *triptyque*.

A la fin de l'année, Vincent saura que Theo a bien envoyé les originaux, donc la toile d'Amsterdam, l'exposition des XX et deux mois après, le 10 ou le 11 février 1890, quand Vincent sait Gauguin de retour de Bretagne, il renouvelle son offre d'échange : *Dites-lui* [à Gauguin] *surtout bien des choses de ma part et s'il veut il prendra les répétitions de* Tournesols [évidemment deux toiles excluant une troisième] *et la répétition de la* Berceuse *en échange de quelque chose de lui qui te ferait plaisir.*{854}

Il est donc, par ce détour, encore certain que Vincent – qui, faute de modèle, ne pourra plus toucher aux *Tournesols* de cette série – a peint quatre toiles de 30 de *Tournesols* à Arles et non cinq : deux originaux offerts à Theo et à Johanna (les toiles de Munich et d'Amsterdam expédiées sur châssis, identifiées à réception, pourvues de baguettes et bientôt exposées) et deux répliques, *les répétitions de tournesols* – toutes les répétitions de *Tournesols* – mises à disposition de Gauguin pour un échange... qui, toutefois, n'aura pas lieu. Vincent, qui n'a plus six mois à vivre, n'évoquera plus sa fleur fétiche dans ses lettres. Quand, le 29 juillet 1890, meurt le peintre des *Tournesols*, ces quatre toiles de 30 de *Tournesols* existent et aucune autre. Toutes à Paris, chez Theo et chez Tanguy.

D'autres confirmations sont à venir. Après l'internement de Theo, au moment de son transfèrement dans une clinique à Utrecht à la mi-novembre 1890, Dries Bonger, son beau-frère, dresse un catalogue des œuvres de Vincent restées à Paris, relevé indispensable au contrat d'assurance qu'il souscrit. Pour le lever, il est assisté d'Emile Bernard. Leur liste n'est pas ordonnée et enregistre les toiles comme elles viennent, s'efforçant

simplement de les ranger en grandes périodes et d'inscrire les numéros au dos. Parmi elles, quatre et seulement quatre grandes toiles de 30 de *Tournesols*, les deux originaux un à fond bleu, 12 fleurs, un à fond jaune, 14 fleurs, et deux répétitions semblables à chacun des originaux. toiles à fond bleu, deux à fond jaune. L'identification n'avait rien d'évident sauf pour la toile de Munich, numéro 94 incontestablement documentée. Les numéros récemment lus grâce à la réflectographie infrarouge au dos des toiles de Londres 194 et (apparemment) 195 au dos de la toile d'Amsterdam ont déjoué nombre de pronostics et permettent de déduire que la seconde toile à fond bleu était fatalement le numéro 119.

Bien incapable de contester cette identification qui assigne un numéro aux quatre toiles détenues par Theo qui n'en vend aucune, l'étude du Van Gogh Museum de 2001, l'avait contournée. Jonglant avec les numéros, elle avait fait disparaître les *Tournesols* de Philadelphie et proposé une alternative trouvant deux places possibles pour la toile japonaise. L'enjeu était d'expliquer ce qui s'était passé en 1900.

Les prémisses sont connues. Hormis une vingtaine de toiles de l'inventaire confiées au marchand Julien Tanguy, la collection est partie, début 1891, peu après la mort de Theo, aux Pays-Bas chez Johanna qui vit désormais à Bussum. Elle a reconstitué sur ses murs son salon parisien. Elle ne se séparera pas des *Tournesols* d'Amsterdam que Theo avait accrochés chez eux : « Un des tournesols j'ai mis dans notre salle à manger contre la cheminée. Il fait l'effet d'un morceau d'étoffe brodé de satin et d'or, c'est magnifique ».[792] Fond jaune donc. Johanna ne montre la toile que par grande exception, comme lors de la rétrospective d'Amsterdam en 1905 où la quasi totalité de la collection est présentée pour la première fois, puis de nouveau avec la toile de Londres, en mai 1911, à une galerie de Laren où elle n'est pas à vendre. Premier ambassadeur, la toile de Munich,[456] envoyée à de nombreuses expositions, est vendue en 1905.

Les répétitions pour Gauguin n'ont pas été conservées ensemble. Si l'une, la toile de Londres, demeure dans le grenier de Bussum jusqu'en juin 1900, les très doux *Tournesols* de Philadelphie sont toujours restés à Paris chez Tanguy. Le marchand a fait de son mieux en confiant ces « *Soleils* » à une exposition organisée par Emile Bernard à Paris chez Le Barc de Boutteville en avril 1892. Astucieusement, en hommage à la façon dont Vincent avait présenté son *bouquet de 12*, Bernard à qui Johanna a confié une partie de la *Correspondance,* leur donne le numéro 12 de son catalogue

minimaliste. Les montrer leur vaudra un compliment, qui, au passage, les identifie de nouveau : de « radieux soleils fleuris étonnent et charment de leur douceur ». Camille Mauclair, pourtant peu favorable à l'art de Vincent, le dit. Cet éloge n'est assurément pas adressé à la très hirsute, heurtée et bancale copie japonaise que l'on dit pourtant avec aplomb « chez Tanguy » pour donner l'illusion qu'elle appartenait à Johanna et qu'elle allait être bientôt vendue par elle.

En février 1894, le vieux marchand, qui en réclamait six cents francs, meurt sans les avoir vendus. Au lendemain de sa mort un collectionneur à l'affût fait le siège de sa veuve, laquelle le renvoie à la veuve de Theo.

L'amateur écrit une lettre habile dissimulant l'identité de la toile qu'il guigne. Pour la mieux banaliser, il la nomme pudiquement « les fleurs », comme il appelle « paysage » le *Jardin de Daubigny*,[776] autre toile qu'il espère acquérir : « Pour les tableaux, écrit le collectionneur, je vous offre 300 francs pour les fleurs et 200 francs pour le paysage qui est plus petit, ce qui fait 500 francs pour les deux ».[b1427] Il obtient l'ensemble à demi prix, à quart de prix sans doute, puisque cet ancien boursier, spéculateur proprement dit, reconverti professeur des écoles a réclamé de payer à tempérament et il ne demeure pas trace des termes. Il se dit saigné : « Comme je vous le dis dans ma lettre, cette somme modique est pour moi un sacrifice, mais vous savez quelle est mon admiration pour les œuvres de votre grand beau-frère ».[b1427] Depuis trois ans, Emile Schuffenecker, dispose des revenus de l'immeuble de rapport qu'il a fait construire 14 rue Durand-Claye dans le XIVe arrondissement et dont Jill-Elyse Grossvogel a publié les avantages : 550 mètres carrés répartis en onze appartements sur trois étages d'une valeur locative de quelque 20 000 francs annuels pour l'ensemble. D'abord bienveillant, mais bientôt dessillé, Gauguin, avait alors cessé d'être la dupe des tartufferies de son ancien collègue à la Bourse, geignard à la notoire pingrerie. Il glisse, dans diverses lettres à Daniel de Monfreid, des remarques désabusées sur la prétendue gêne de *Schuff* : « Dire qu'avec sa fortune est ses appointements, Schuff est toujours dans la panne à crier misère », ou encore : « Lui qui a des appointements et une maison de 100 000 francs se trouve sans ressources », mais déjà il lui avait glissé en 1888 : « Les rentes, après tout, la majorité des brutes en possède ».

Le courrier du 15 mars 1894 de Schuffenecker à Johanna Van Gogh précise que la cession des deux toiles s'effectue pour « 250 francs » auxquels il faut ajouter « soixante-quinze francs de commission » à remettre

à la veuve de Julien Tanguy. Le solde de 200 francs y est annoncé sous « peut-être deux ou trois mois ». Une promesse spontanée est attachée à la transaction : « Les toiles de votre cher grand beau-frère seront chez moi en bonne compagnie, Gauguin, Cézanne, Redon, Bernard, Filliger etc. et traitées avec l'honneur qu'elles méritent ».$_{b1427}$ Elle fut bientôt trahie.

Mme Bogomila Welsh avait supposé, en 1998, que les *Fleurs* que l'on remarque bientôt chez Auguste Bauchy étaient ces *Tournesols*. L'hypothèse avait des dehors séduisants. Le patron du *Café des variétés*, boulevard Montmartre, tentait d'obtenir à son tour d'aussi favorables conditions pour enrichir sa collection. Il offrait « 290 francs »$_{b1206}$ pour un grand paysage montmartrois,$_{350}$ la plus grande des toiles demeurées chez Tanguy. Johanna n'ayant pas donné suite, on pouvait supposer une revente immédiate par Schuffenecker, travers classique du collectionneur de l'époque : céder une partie de ses acquisitions réalisant des opérations blanches, afin que sa collection ne lui coûte rien. D'autant que lors de sa première visite à la veuve de Tanguy, Schuffenecker comptait n'acheter qu'une toile : « Monsieur Chauffenecker est venu me voir et il désirerai avoir un tableaux de Mr Vincent ».$_{b1446}$ Gustave Fayet, l'« archi-millionnaire » selon Gauguin, se targuera un jour d'être parvenu à constituer une collection qui ne lui a strictement rien coûté. Sachant que Bauchy a cédé plusieurs Vincent à Ambroise Vollard via le marchand Georges Chaudet et que Vollard cédait, à Noël 1896, la toile de Philadelphie, au comte Antoine de La Rochefoucauld, ami et élève privé de Schuffenecker,[36] la boucle semblait se boucler. Une autre liste des Vincent de Bauchy met cependant à mal cette construction, les « Fleurs » de Bauchy étaient des « Roses ».$_{681}$ Fin de l'implication de Bauchy, la toile de Philadelphie est achetée par Schuffenecker en avril 1894 est cédée par Ambroise Vollard, à la toute fin 1896, au comte de La Rochefoucauld.

L'expertise du Van Gogh Museum de 2001 était venue chercher mauvaise querelle pour contester la revente rapide des *Tournesols* de Philadelphie : « La notion de Landais gagnerait en plausibilité s'il était découvert d'autres peintures que l'artiste aurait vendues peu après les avoir acquises. Aucun exemple n'a été toutefois été trouvé jusqu'ici. » Vendues ? Non, hors quelques exemples épars. Les archives de Schuffenecker ont disparu empêchant de dater, mais, en 1900, il n'achètera à Johanna van Gogh *que* pour revendre. Huit toiles, acquises trois mois plus tôt, apparaissent sans

36 Archives Vollard, J.P. Morel & D. Cooper. Voir surtout les conclusions (à paraître) de Mariane le Morvan.

nom de propriétaire sur le catalogue de l'exposition de 1901, car à vendre. Dans une lettre à Maurice de Vlaminck, Leclercq en évoque quatre confiés par un ami disposer à les céder, «ami» dont l'identité est transparente. Les frères Schuffenecker font la liste de leurs toiles à vendre, une a survécu, mais n'est pas accessible; ils organisent des expositions; vendent, et vont, après des ventes, acheter de nouveau à Amsterdam en 1906 quand ils espèrent pourvoir le riche prince de Wagram. On appelle ça des marchands en chambre et la revente des *Tournesols*, qui n'avait nul besoin de la preuve que les Schuffenecker étaient des marchands, gagne en *plausibilité*.

Au moment de l'Exposition universelle de 1900 à Paris, Julien Leclercq a obtenu de Johanna, en juin, le prêt de huit toiles. Parmi elles, le numéro 194 de l'inventaire de la famille, *Zonnebloemen, Tourne-sol*, ex-répétition pour Gauguin et future toile de Londres, dont c'est la première sortie expédiée roulée.

Pour tenter d'annihiler cette trop éclairante mise à portée des pinceaux de Schuffenecker du modèle de Londres, l'expertise du Van Gogh Museum laissait entendre qu'il s'agit de la toile d'Amsterdam. La peine était perdue puisque Leclercq avait reçu la toile roulée, son témoignage[37] et celui de Judith Gérard confirment.[38]

La toile de Londres montre un réseau de craquelures caractéristiques et des écailles qui ont parfois dérivé, comme des icebergs quittant la banquise, avant d'être recollées. La toile envoyée à Leclercq, 194 de l'inventaire, était bien celle de Londres et non celle d'Amsterdam que l'on avait identifiée à coups de « probablys ».

Johanna van Gogh a bien envoyé à Leclercq la toile aujourd'hui à Londres, numéro 194 du premier inventaire.

Peu sagace, lors de l'envoi de ses *Tournesols* à Leclercq, elle a fixé son prix à 1200 francs. Leclercq ne lui trouve pas de client, mais, en novembre 1900, lorsque son impatience, la faible adhésion de Johanna à ses projets mirifiques et l'argent de Schuffenecker le poussent à changer de stratégie – passer d'intermédiaire commissionné à propriétaire – il se déclare intéressé.

Y allant d'un de ses petits stratagèmes, il invente la soudaine nécessité du ré-entoilage d'une toile qui jusqu'alors semblait assez bien se porter pour

37. Julien Leclercq à Johanna van Gogh, lettre b4135, archives musée Van Gogh
38 Judith Gérard, *Le crime de Julien Leclercq* 1951 [anc. Arch. Bengt Danielssohn].

qu'on la laisse en paix. Il estime la réparation à 200 francs, escomptant par là une ristourne d'autant : « si vous voulez aussi me laisser les *Soleils*, je veux dire les *Tournesols* à 1000 francs, j'achèterais, je crois, celui-là ».b4130 Se taire aurait été préférable, l'arroseur est arrosé. Ferme sur son prix, et pragmatique, Johanna ajoute le prix du ré-entoilage allégué et répond que ces *Tournesols* sont à prendre pour 1400 francs.

Leclercq lui réclame d'autres toiles afin que Schuffenecker et lui puissent choisir à leur aise. Leur choix est promptement arrêté. Ils sont les premiers à payer si cher chaque toile et à s'engager à dépenser tant : plus de douze mille francs à eux deux, pour douze toiles de 30. Leur sélection faite, ils retournent cinq des six toiles qu'ils n'ont pas retenues : « Je vous renvoie demain samedi en grande vitesse les cinq toiles suivantes… »

Mais, mais, mais… traitement de défaveur ou rancune, la sixième est d'autorité retenue à Paris : «… Je garde à vous encore les *Tournesols* à 1400 francs que je vais faire rentoiler, ce qui coûtera moins cher que je vous l'avais dit [allusion aux 200 francs] si le restaurateur n'est pas obligé de faire un travail trop difficile, ce qu'il ne sait pas encore. »b4130 Fautive pour avoir roulé ses toiles la peinture à l'intérieur, en mauvaise posture pour protester, Johanna reste silencieuse. Les *Tournesols* de Londres restent chez Leclecrq.

Schuffenecker va pouvoir se mettre à l'ouvrage. Petite précaution, Leclercq, qui enverra à Johanna de très régulières (fausses) nouvelles de ses *Tournesols*, prendra le soin constant de distinguer « le restaurateur », parfois nommé « le réparateur », de son ami Schuffenecker. Sa pathétique application est piquante. Il ne faut à aucun prix que Johanna soupçonne ce que fricote celui qui était encore il y a peu : « notre ami Schuffenecker, qui admire Vincent toujours davantage et qui est venu chez moi voir souvent les toiles que vous m'avez confiées ».b4130 A lire les lettres de Leclercq, qui

évoquent parfois simultanément l'un et l'autre, le «réparateur» pourrait être n'importe qui au monde excepté une personne : Emile Schuffenecker.

Las ! Sans égard pour la mascarade, le témoignage de Judith Gérard – la voisine de Leclercq, qui a vu ces «deux margoulins» à l'oeuvre, mais qui est cependant loin d'entrevoir ce qui se joue – évente un volet du complot en livrant l'identité du restaurateur officiant chez Leclercq : «il était allé en Hollande chez la veuve de Theo Van Gogh, et avec un flair incroyable, il en avait rapporté la chambre jaune, les oliviers, les cyprès, les nuits étoilées, les toits rouges, le jardin d'Auvers, des soleils.... Les toiles avaient été roulées, la peinture en dedans, par des mains inexpertes et elles s'écaillaient par endroits. Leclercq eut recours à un technicien : il fit appel à Emile Schuffnecker, professeur de dessin dans les écoles de la Ville qui venait chaque jour moyennant une modeste rétribution et muni d'une grosse boite à couleurs, mastiquer les trous et recoller les écailles».[39] Chaque jour ! Voilà pourquoi les couches se succèdent sur la copie japonaise.

Une phrase de Leclercq à Johanna dit pratiquement la même chose... à l'identité maquillée du «réparateur» près : «Les *Tournesols* ne peuvent pas être rentoilés. Le réparateur se livre sur eux à un travail sans danger mais très minutieux et très long : il injecte avec une petite seringue de la colle sous les parties qui se décollent [détachent] et il attend qu'un coin sèche bien pour en reprendre un autre. Mais comme nous avons déjà 3 *Tournesols* (un à Schuffenecker$_{458}$, un à Mirbeau$_{453}$ et un au comte de La Rochefoucaud$_{527}$) il n'est pas bien nécessaire d'exposer celui-là. Je n'ai pas vu Schuffenecker depuis 15 jours...»$_{b4134}$

Un à Schuffenecker ! Tel est l'humble bulletin de naissance, daté du 16 février 1901, de cette copie que les experts et son père cherchent à toute force à coller à Vincent et à placer à Arles treize ans trop tôt. Voilà toute l'affaire ! La toile boueuse de Schuffenecker fait du tort à Vincent ! Il n'est *pas bien nécessaire* de montrer un chef-d'œuvre quand il s'agit de faire de la place à un rogaton gribouillé par un singeur, pardon, un pasticheur notoire.

Les *Tournesols* de Johanna ont été copiés et Leclercq donne à croire qu'ils ne pourront être exposés chez Bernheim. A chaque mensonge son office. Les *Tournesols* de Johanna seront exposés. Il fallait, pour commencer à fabriquer un passé pour la copie, encore immortable faute d'être

39 Judith Gérard *idem*

suffisamment sèche, donner l'illusion que la toile exposée appartenait à Schuffenecker.

Maître du jeu, du catalogue et de l'exposition, Leclercq saisit sa chance. Il accroche la toile de Johanna et son catalogue donne Schuffenecker pour propriétaire. Trois petits tours de passe-passe assez triviaux participent de ce bon tour. D'abord le glissement des intitulés des divers *Tournesols* montrés, jouant sur la couleur des fonds pour mieux brouiller les cartes, un mélange tel qu'un commentateur se figurera que Leclercq est daltonien ! Non, il mélange à dessein. Le second bon tour est une excuse toute trouvée pour rendre l'impondérable responsable et éloigner les curieux : « Le catalogue contient beaucoup de fautes. Mon absence m'a empêché d'en surveiller l'impression. »$_{b4138}$ Enfin, dernière embrouille – peut-être afin de se prémunir pour le cas où un œil avisé se souviendrait avoir vu la toile de Johanna exposée –, écrire, en parfaite invraisemblance, qu'elle a finalement été montrée *in extremis,* deux jours avant la clôture de l'exposition ! L'annonce est suivie d'un miroir aux alouettes faisant scintiller l'argent. Le prix des *Tournesols* a doublé en six mois et la ritournelle sur « ceux de Schuffenecker » reprend : « Les Tournesols sont exposés depuis deux jours. Puisque vous en vouliez 1800 f. net pour vous, il faut les mettre à 2400 ce qui fait 25% pour le vendeur. Mais je ne crois pas qu'on les vende, car ceux de Mirbeau leur font un peu de tort et aussi ceux de Schuffenecker. »$_{b4140}$

Johanna ne sera pas tentée de chercher à vérifier, l'exposition ferme quand elle reçoit cette trop insolite « information ». La farce fut ainsi jouée. Les *Tournesols* de Schuffenecker ne faisaient plus de tort à ceux de Vincent, ils vivaient à côté d'eux, semi-clandestinement encore, certes, mais parmi eux. Ils sont médiocrement et lentement peints, mais la comédie dure depuis un siècle sonné.

Après l'exposition Bernheim, il n'est bien évidemment pas davantage question de retourner à Johanna sa toile. Non que le « restaurateur » en ait encore besoin pour de dernières touches *identiques et pareilles*, mais, lorsque l'on a fabriqué un faux, s'assurer la maîtrise de son modèle est une sage précaution pour opérer les substitutions souhaitées et éviter que les deux toiles ne se croisent, tant un télescopage pourrait se révéler funeste.

Pour éviter de restituer la toile, Leclercq va imaginer de nouvelles manœuvres dilatoires, sans manquer de se contredire. Extraordinairement même, emporté qu'il est par l'élan de son bluff. Dédaignés six mois plus

tôt, les *Tournesols* de nouveau l'intéressent – malgré la hausse et bien qu'il ait le loisir de voir à sa guise «l'autre», prétendument supérieur, chez Schuffenecker.

A n'en pas douter contrarié par la grande faiblesse du faux, il transfère sa tare à l'original. Tout à sa manigance, il écrit : «Avant l'exposition, mais trop tard pour changer au catalogue, j'avais acheté le *Jardin de Daubigny*$_{776}$ aux Bernheim. C'est une des plus belles œuvres qu'il ait fait à Auvers mais comme il en existe deux exemplaires et que je peux voir l'autre quand je veux chez Schuffenecker$_{777}$, j'aimerais cependant mieux posséder les *Tournesols* qui sans être aussi beaux que ceux de Mirbeau et ceux de Schuffenecker sont cependant différents. Je vous demande donc si vous voulez bien accepter 300 francs et le *Jardin de Daubigny*$_{777}$ pour les *Tournesols*.$_{454}$ Dans ce cas-là, je garderai à ma charge les frais de restauration de cette toile qui sont de 50 fr. Il a fallu remettre un peu de couleur aux endroits du fond qui étaient tombés, mais cela a été bien fait et il y faut faire grande attention pour s'en apercevoir. On ne pouvait pas faire autrement. Si vous n'acceptez pas, je vous prie de me laisser le temps de vendre le *jardin de Daubigny*$_{776}$ pour pouvoir vous acheter les *Tournesols*.$_{454}$ Je vous envoie cependant aujourd'hui 350 fr que je vous dois, c'est à dire 400 fr moins la réparation. Si vous acceptez l'échange, je vous enverrai 300 plus 50 fr en même temps que *les Astres*$_{612}$ et le *Jardin de Daubigny*.$_{777}$»$_{b4041}$

Le mécanisme est turpitude d'illusionniste à l'état brut, sport dont l'ésotérique Leclercq a fait profession dans quelque livre. Aveugler avec l'argent, proposer d'offrir ce qui est convoité et payer en monnaie de singe, ajoutant quelques piécettes pour que le compte y soit. Il n'est évidemment pas question de remettre à Johanna le *Jardin de Daubigny*$_{776}$ acheté aux Bernheim et aujourd'hui à Hiroshima, mais sa copie prise par Schuffenecker,$_{777}$ aujourd'hui à Bâle et toujours abusivement présentée comme un «Van Gogh».[40] Ils cherchent à se défaire de cette réplique, si indigente et si fausse, si pleine d'erreurs qu'ils n'avaient pas osé la présenter aux côtés du modèle de Vincent à l'exposition chez Bernheim. Quant à l'échange «avant l'exposition», une lettre de Leclercq à Johanna et une lettre de Maurice Fabre à Gustave Fayet se liguent pour garantir que c'est là mensonge subsidiaire.

Leclercq enverra finalement à Johanna une autre «version» du *Jardin de Daubigny*, également de Schuffenecker, mais un pastiche cette fois, tout aussi

40 Born et Landais *op. cit.*

faux que la copie : *Le jardin à Auvers*.$_{814}$ Cette toile restera un temps dans la collection de Johanna avant d'être vendue à Cassirer pour un Vincent et de connaître une carrière de patate chaude, jusqu'à un jour de décembre 1996 où personne n'a enchéri lors d'une tentative de vente à Pris, malgré de très obligeants certificats.[41]

Leclercq souhaitait-il alors acheter les *Tournesols* ? Assurément non, il épuisait simplement les moyens évitant de les restituer. Trois semaines avant sa gymnastique d'échange, le jour de l'ouverture de l'exposition Bernheim, sachant fort bien que la fausse excuse du «restaurateur» lambin allait devenir sous peu caduque – acheter ou vendre, c'est tout un – il fourbissait un autre prétexte : «Avant de vous le renvoyer, je ferai la tournée des amateurs et je verrai ceux qui, à l'exposition, se seront montrés admirateurs de Vincent. Je crois que la vente va devenir presque facile. Cette exposition d'ailleurs, m'a mis en rapport avec tous les grands amateurs de Paris. Il y a trois mois, j'avais proposé les *Tournesols* à Bernheim. Il n'en a pas voulu.»$_{b413}$ Confondant boniment encore ! Trois mois plus tôt, il était, lui, client, avant de changer d'avis et de retenir les *Tournesols* sous le chimérique prétexte d'un indispensable «rentoilage» bientôt oublié.

Johanna Van Gogh ne récupérera ses *Tournesols* qu'un an plus tard, à la faveur de la mauvaise grippe qui emporte Leclercq le 31 octobre 1900 et à l'issue de leur exposition chez Cassirer à Berlin, manifestation dont il était la cheville ouvrière. Le cadre commandé pour l'exposition de ces *Tournesols* chez Bernheim restera en revanche à Paris. Trop exigu pour les *Tournesols* de Schuffenecker, il sera remis à La Rochefoucauld et habillera ses «*12 Tournesols sur fond bleu*», jusqu'à leur entrée au musée de Philadelphie en 1963, malgré son cartouche : «*Tournesols sur fond jaune*» (la toile de Philadelphie rend à celle de Londres un centimètre en hauteur et un demi en largeur).

Limpides, les faits contredisent les habiletés du Van Gogh Museum qui exactement cent ans plus tard, inventait de toutes pièces un retour, en mai 1901, des *Tournesols* prêtés à Leclercq par Johanna. Dressant la liste des toiles pour l'exposition Cassirer que Leclercq devait récupérer à Paris et convoyer à Berlin, elle n'avait pas manqué d'y ajouter ses *Tournesols*. La toile de Londres étant toujours à Paris chez Leclercq, elle avait été dans l'impossibilité d'inscrire le numéro figurant au dos. Van Tilborgh et Hendriks avaient mis cette carence à profit pour «découvrir» une toile de *Tournesols* «sans numéro» dans la collection de Johanna. Bingo ! A la faveur

41 Landais *La fabuleuse histoire du Jardin à Auvers* & Landais, *Le petit chat est mort*.

de ces artifices la toile japonaise devenait (presque)authentique, puisque la famille avait possédé cinq grandes toiles de *Tournesols* les quatre numérotées, plus la toile sans numéro.

Cette construction reposait sur l'invention d'un second envoi *Tournesols* à Leclercq. D'abord l'envoi du numéro 194 en juin 1900, la toile d'Amsterdam selon Hendriks et Van Tilborgh, puis d'une toile sans numéro en octobre 1901, la toile de Londres selon les mêmes savants. Sauf qu'il y eut, en mars 2019, le petit hic qui a flanqué à terre le gros bobard. Associée au docteur Constanza Milliani pour l'occasion, le professeur Ella Hendriks, révèle que le numéro 194 figure au dos de la toile de Londres. C'est l'indiscutable preuve que les *Tournesols* de Londres ont bien été envoyés à Leclercq.[42] Enfin !

Bottant en touche, les deux spécialistes concluent leur papier en disant que cela va contribuer à établir une grand part des premières restaurations de *Tournesols*, sans évoquer la grosse catastrophe que la découverte implique. Elles ne disent évidemment pas que cela confirme mes conclusions ; ni qu'il n'y eut pas de retour des *Tournesols* par Leclercq ; ni de second envoi, puisque c'est la toile de Londres qui part à Berlin; ni bien sûr que le décompte des *Tournesols* de la collection de Theo retombe à quatre et qu'il n'a donc jamais détenu la toile japonaise que Johanna van Gogh n'a

S'efforçant de placer les *Tournesols* japonais chez Johanna Van Gogh, l'étude Tilborg & Hendriks risque : *In a list of 19 works sent to Leclercq on 8 October 1901, all the paintings have a Bonger list number except the 'sunflowers' noted under number seven. When the paintings were actually dispatched Jo rechecked the numbering and made several corrections; however, the listing for the sunflower picture was left unchanged, from which one can only conclude that the work did not actually have a number, as otherwise Jo would surely have added it.* L'idée est généreuse, mais la manœuvre échoue. Comme le *fac-simile* l'indique, lorsque Johanna a trouvé des toiles sans numéro, ou qu'elle a d'abord été incapable de les relever, elle a écrit « *geen n°* » (pas de numéro). Le « *one can only conclude* » est donc abusif. Les *Tournesols* de la liste étaient à chercher parmi les toiles numérotées. La toile étant déjà à Paris, Johanna ne pouvait relever son numéro et le consigner sur ce qu'elle nomme sa « liste de prix ».

42. *Van Gogh's Sunflowers Illuminated, Art Meets Science*, page 19.

jamais vendue, contrairement à ce qui est soutenu depuis qu'il a été dit écrit, répété (et prouvé) que la toile japonaise est tout à fait fausse.

L'avantage de n'avoir pas (encore) tiré les conclusions qui s'imposaient est que l'imposture peut perdurer. En dépit de la certitude, avec la disparition de « la toile sans numéro », qu'il n'y eut jamais de cinquième toile dans la collection de la famille Van Gogh, on écrit sans ciller dans le même ouvrage, à la page 44, Nienke Bakker du musée Van Gogh et Christopher Riopelle de la National Gallery sont cette fois à la manoeuvre : « Quand Van Gogh mourut, Theo possédait toujours les cinq grandes natures mortes de *Tournesols*... »[43]

Eh, non. Le nombre des toiles de 30 retourne à quatre, pour quatre produites, quatre envoyées, quatre enregistrées, quatre conservées, trois vendues avant la cession de la dernière à l'Etat néerlandais, et les quatre *Tournesols* du premier inventaire identifiés. Ne demeure que d'assez grossières tentatives de fabrication de faux papiers, grignotés à mesure. On s'amusera du flou artistique qui entoure la dispersion de la collection de Johanna, telle que la narrent Riopelle et Bakker. Prendre toile par toile et date à date la sortie des « cinq » toiles de la collection de Johanna van Gogh aurait été trop susceptible de démentis cinglants, ils préférèrent résumer en disant que quatre des peintures sont passées chez des collectionneurs influents et dans des musées avant d'ajouter que c'est aussi le cas de la toile d'Amsterdam.[44] Personne ne leur a dit que quand c'est flou il y a un loup, un gros méchant loup, cette fois. Trois cessions, 1894 (Philadelphie), 1905 (Munich), 1924 (Londres) et finalement la toile d'Amsterdam 1962, ce qui fait, en tout, quatre grandes peintures de *Tournesols*. Personne n'a jamais montré ni ne montrera jamais, sauf par fraude, que la toile japonaise vient de la famille Van Gogh.

Jamais vue auparavant, car peinte en 1901, la « cinquième » toile est promue par les frères Schuffenecker durant près de dix ans avant de quitter leur collection pour devenir, en 1909, le nouveau « Van Gogh » le plus cher du monde. Désormais patiné, le tableau est équipé pour la gloire. Judith Gérard n'avait pas compris que Leclercq et Schuffenecker transformaient leurs créations en « Van Gogh douze ans d'âge », vieillissant artificiellement les toiles, lorsqu'elle raconte dans *Le crime de Julien Leclercq* l'étrange spectacle

43. « When Van Gogh died, all five large sunflowers still lifes were still in Theo's possession... » page 44.
44. « *From the collection Theo's widow Jo van Gogh-Bonger four of the paintings found their way, directly or via other owners, to influential collectors or museums* » *Van Gogh's Sunflowers illuminated*, op. cit. p. 44.

auquel elle a assisté : « C'est sur le perron de ce pavillon qu'il se livrait avec Schuffnecker à la réfection de Van Gogh à grands renforts d'eau chaude, de savon noir et d'une brosse à ongles. » Ainsi affinés au noir de fumée, les *Tournesols,* et autres réussites du même bois, devenaient hors d'âge, présentables.

En 1903, Meier-Graefe n'y voit que du bleu et adoube *Le pot avec les grands tournesols*$_{457}$ qu'Emile Schuffenecker lui présente avec quelques autres faux, comme autant d'authentiques Vincent. Nanti de ce viatique, après la publication à Stuttgart 1904 de *Entwickelungsgeschichte der modernen Kunst*, la toile va pouvoir tenter sa chance dans l'*Eldorado* que Leclercq visait : le marché allemand. La période est des plus propices et la promotion soutenue. Dans un essai publié en février 1906, Meier-Graefe, lié à Cassirer et s'adonnant lui-même sporadiquement au commerce, écrit dans le *Sozialistische Monatshefte* : « plus rapidement qu'en France où ses peintures ont mis dix ans à passer des plus petites échoppes à celles de taille moyenne, plus rapidement que dans son propre pays où seulement les dernières ventes aux enchères et expositions (particulièrement la présentation de quelque 500 œuvres au musée municipal d'Amsterdam l'été dernier a créé une certaine popularité), Van Gogh a conquis l'Allemagne. Je parle du petit cercle réceptif aux choses de l'art et m'abstiens de mettre en cause sa sincérité ».

Censément « collectionneurs », mais marchands en chambre depuis toujours – ouvertement depuis 1901 – les frères Schuffenecker ont continué à enrichir leur fond afin d'y mieux noyer les productions d'Emile. Comme pour moquer la fable d'un Emile angélique et d'un Amédée « maquereau de première classe », selon Gauguin, « mouton noir » pour d'autres, à la mi-avril 1906, Emile, en congé exceptionnel du Lycée de Vanves, flanqué de son aimable frère, se transporte à Amsterdam chez Johanna Van Gogh pour « inspecter la collection » et acquérir huit nouvelles toiles, pour quelque 16 000 francs : « Les deux messieurs Schuffenecker sont venus ici et ont achetés quelques tableaux à des prix très raisonnables – leur visite ne m'a pas fait plaisir du tout, c'était purement faire une affaire – rien de plus. »$_{b213}$

L'année suivante, ils joignent quelques-unes de leurs nouvelles acquisitions à l'envoi, à Mannheim, de quatorze de leurs « Van Gogh », ancienne et nouvelle fabrique – dont les (faux) *Tournesols* : 1072 *Blumen (Sonnenblumen)*$_{457}$ et le (faux) *Jardin de Daubigny,*$_{777}$ (1082) – pour l'imposante Exposition Internationale d'Art. De retour à Paris, les toiles étaient

montrées du 6 au 17 janvier 1908 à la galerie d'Eugène Druet, qui sait fort bien les Schuffenecker faussaires et supplie à genoux Judith Gérard de ne rien révéler lorsqu'elle vient, dans sa boutique rue Royale, revendiquer la paternité de « l'Autoportrait de Van Gogh », une copie qu'elle a peinte, qui a été maquillée par les Schuffenecker et que Druet vendra bientôt.

Le snobisme de ce commerce voulait alors que rien ne se vende aux expositions en Allemagne, et que les Allemands achetassent à Paris, comme le remarque Félix Fénéon dans une lettre à Karl Osthaus. La clé du succès était dans le va-et-vient.

Les frères Schuffenecker montrent de nouveau une partie de leurs trésors à Munich chez le marchand W. Zimmermann – où Carl Sternheim, juste marié à une riche héritière, achète l'*Arlésienne*$_{489}$ pour 13 000 marks –, puis ils sont exposés, en 1909 à Paris, chez Druet qui s'affirme comme le marchand en vue.

Immédiatement après la fermeture de l'exposition, Druet envoie à Mannheim, deux toiles soigneusement choisies par Julius Meier-Graefe : *Les vacances* de Pierre Bonnard et les *Tournesols*.$_{457}$ Elles doivent être montrées à la toute jeune *Kunsthalle* qui dispose de 150 000 marks pour jeter les bases de sa collection d'art moderne. Depuis leur précédent passage à Mannheim quelque quatorze mois plus tôt, leur prix a crû, passant de quinze à trente-cinq mille francs. Fritz Wichert, le directeur de la *Kunsthalle*, leur préfère cependant une autre toile de *Tournesols,* plus modeste et à moitié prix : *Vase avec roses et Tournesols*$_{250}$ et retourne la toile des Schuffenecker à Paris.

L'année suivante, les *Tournesols* sont montrés par Roger Fry à Londres aux Graffton Galleries avec deux cents peintures, dont le tiers est emprunté à Druet. Ils sont exposés, mais ne sont pas prêtés par Druet. Leur prêteur, qui honore l'engagement pris par Druet, est Paul Von Mendelssohn-Bartholdi, banquier berlinois qui les a achetés deux mois plus tôt, sans les voir, via J. H. de Bois – la cruauté de l'ironie est sans bornes –, directeur de la succursale de la Haye de la firme de Cornelius Marinus Van Gogh, l'oncle de Vincent.

Le prix payé par Bartholdi n'est pas connu, mais, sachant que Druet, qui réclamait 35 000 francs, a maintenu son prix, il n'est que d'y ajouter la commission de De Bois qui avait d'abord annoncé à Bartholdi un prix de 60 000 francs. Schuffenecker ne pouvait manquer de se féliciter de ce nouveau

sommet. Profitant du flot, ses *Tournesols* avaient «conquis l'Allemagne» et nantis du double label «ancienne collection Bartholdi» et «acquis chez C. M. Van Gogh», ils connaissaient la gloire. Il y avait peu de chances que personne n'en doute jamais, un sans faute !

Mais le crime parfait... En copiant les *Tournesols* de Londres sur un morceau de jute, Schuffenecker avait élaboré un faux savant. Cette astuce censée valider sa copie la condamne, mais sert toujours de prétexte à son maintien au catalogue, en vertu du postulat exceptionnellement faux : jute & *Tournesols* valent Arles & Vincent. Il a été dit à plusieurs reprises, et c'est toujours répété, que le jute était celui utilisé par Vincent et Gauguin en Arles, voire que le morceau provient précisément de ce rouleau. Cela n'est pas certain, d'autres déclarations disent qu'il serait seulement «du même type» et les relevés du décompte du nombre de fils de chaîne et de trame varie. Si la chose avait été tellement évidente, le Van Gogh Museum n'aurait peut-être pas fait venir à Amsterdam, en grand secret, la toile de son munificent sponsor pour l'inspecter et la soumettre à des spécialistes du jute – conclusions non publiées – avant son exposition à Chicago en 2002.

Quand bien même il serait établi que la pièce centrale de la toile (les bandes ajoutées sur les bords laissent deviner que le morceau était trop petit pour y peindre une toile de 30 et en rabattre les bords sur le châssis) provient du rouleau arlésien, cela ne validerait nullement ce tableau. Le rouleau de jute d'Arles était une pièce de vingt mètres acheté par Gauguin dont le dernier coupon connu est utilisé lorsque le même Gauguin, de retour à Paris, y peint un *Autoportrait*.$_{W297}$ On est donc fondé à penser qu'il a emporté avec lui le reliquat de cette toile à l'adhérence médiocre dont Vincent n'avait désormais

Christie's 1987 (not in notice)
Along the bottom edge of the canvas, there is a pattern of ondulations caused by a strip of cloth inexpertly added to extend the edge of the picture. There are similar strips of added cloth at the sides but these have been fitted out without causing any distortion of the canvas. At the top edge there is a 6 cm strip of canvas added and this cloth is of a different texture.

plus que faire. Sachant que Schuffenecker attendait Gauguin «à bras ouverts», qu'il l'héberge et met son atelier à sa disposition afin qu'il puisse y entreposer ses affaires, si le jute était bien strictement du même rouleau, l'énigme serait en peau de chagrin. Après onze ans, la chute abandonnée aurait été reprise pour tromper... par la seule personne au monde alors avertie de tous ces menus détails.

Il y a bien davantage de preuves concordantes, mais elles ont été abondamment publiées dans la presse ou de précédents écrits et il est superflu de les reprendre.[45] Celles ici rassemblées sont acquises et suffisent au rejet. Le lecteur curieux se délectera des acrobaties des conciliateurs de l'impossible expliquant doctement pourquoi Vincent aurait perdu son rythme et égaré son talent, cafouillé, cassé une tige, laissé une tige transpercer une feuille, peint un vase bancal et autres abominations picturales de cette veine dans cette « répétition libre de la toile de Londres »[46]

Il aurait été également possible, pour contrer la fadaise, de détailler, un à un, d'autres moyens indépendants permettant d'établir que la toile d'Amsterdam est l'original, ce qui suffit à condamner la thèse de la dernière chance, mais cela est par trop fastidieux.

Plus fastidieux encore serait d'exposer en détail comment le Van Gogh Museum a jonglé avec les numéros d'inventaires, les interprétations, les « probablement », les « selon notre interprétation » et autres artifices venus, par dizaines, faire coller ce qui ne collait pas et ne saurait coller. Contournant les mots écrits et travestissant leur sens, discréditant les inventaires, occultant les certitudes, inventant des faits, les expertises de 2001 et de 2019 sont à la fois rideaux de fumée et faux documents savants, comme confus à dessein et ainsi tenus hors de portée de la critique. Cette sorte de procédé permet de gagner du temps, mais ne change rien au fond. Aucun élément discriminant en faveur de l'authenticité de la copie n'a jamais été avancé et l'unique argutie qui, en 2001, prétendait « prouver » est risible.

Ce qui tentait d'innocenter Schuffenecker qui n'a disposé que de la toile de Londres et censément, « *nullifies the forgery theory once and for all!* » est que la copie de Tokyo dériverait à la fois des toiles d'Amsterdam et de Londres. La preuve se pulvérise de jolie manière. En tout état de cause Vincent n'a pu « en décembre 1888 », s'inspirer des deux toiles. Au moment où on l'accuse d'avoir peint le faux, seul l'original d'août existe. Rien ne va jamais.

Il faut, pour éviter que l'herbe ne pousse, revenir toujours et encore sur le mirage *made in Amsterdam* visant à donner l'illusion que cinq grandes toiles de *Tournesols* authentiques avaient été présentes dans la collection de la famille Van Gogh. A seule fin de réserver la possibilité d'une partie de bonneteau avec les numéros d'inventaires, l'étude de 2001 a inventé une

45 voir not. *Le Figaro*, 1-7-97, 5-7-98 *Le Journal des Arts* 4-7-97, 8-7-1998, Brochures *"Pour le rejet..."* (symposium Londres 1898) *A Schuffenecker Forgery* Born & Landais, (Symposium 2003) etc…
46. Riopelle and Bakker, in *Van Gogh's Sunflowers illuminated, op. cit.* p. 31.

imaginaire restitution par Leclercq de la toile en mai 1901 : «*the still life was probably returned to her in early May*», ou, en note : «*Leclercq probably brought the painting with him during a visit to Jo in early May, when he travelled via Amsterdam to Berlin*» Il n'y eut pas de voyage de Leclercq aux *Pays-Bas* « en mai » donc pas de retour des *Tournesols*. La précaution des deux *probablys* empêchent cependant de dire qu'il y a là mensonge et fraude. Ce n'est plus cas quand le *probably* disparaît dans une note calculée : «*the Amsterdam still life had just returned from a long stay in Paris*» Mais il est vrai que cela était pour de rire. Sublime, l'étude prenait le soin de préciser : «*According to our interpretation of the evidence*». Amsterdam interprète donc, à sa guise, ses preuves, les fabrique aussi, un peu. Pour défendre son interprétation de l'épisode de l'échange *Tournesols*/*Jardin de Daubigny* et fabriquer le chapeau d'où elle sortira le lapin d'une toile de *Tournesols* inconnue en jonglant avec les numéros d'inventaire (et donner l'illusion que Schuffenecker n'aurait pas disposé de la toile de Londres pour peindre le faux), l'« étude » a besoin d'avancer de plus d'un mois le passage de Leclercq à Amsterdam le 20 juin. Sur scène, cela s'appelle de la prestidigitation, dans un document réputé scientifique, on appelle cela de la fraude. Rétablissons les faits, il faut traquer sans relâche et une à une les ombres dans lesquelles les bonimenteurs noient toujours tout.

Leclercq est à Paris en mai 1901, il n'a pas envoyé à Johanna Van Gogh le *Jardin de Daubigny* de Vincent qu'il a repris aux Bernheim, même s'il le prétend. Schuffenecker le maquille presque aussitôt, faisant disparaître son chat et ajoutant une bande de tissu au sommet, et Leclercq le fait équiper d'un nouveau cadre : « Leclercq a fait rentoiler, encadrer... cette toile. »[47] Cela prend du temps. Le maquillage achevé, Leclercq a proposé le *Jardin* à Fabre au plus tard le 12 mai 1901. Le calendrier et les diverses correspondances démentent ainsi le voyage à Amsterdam en mai et le retour des *Tournesols*. On peut faire à ce vil escroc tous les griefs de la terre, mais on ne peut lui enlever d'avoir été brillant critique, ni lui disputer son amour pour les formidables *Tournesols* de Londres que seule la mort a su lui arracher.

Le funeste galimatias qu'est l'étude de 2001 du musée à laquelle on continue de se référer est dépourvu de pouvoir de conviction. Personne d'averti ne saurait relire ses conclusions, les vérifier et y adhérer. *Exit* donc sans rémission ce faux débat, les preuves sont là, les *Soleils* de Vincent ont été fatals à la médiocrité imitatrice de Schuffenecker. Il n'est pas mauvais copiste, mais reprendre du Vincent sans se mélanger les pinceaux une

47. Lettre autographe de Maurice Fabre à Gustave Fayet, [Paris, 28 mai 1901], archives Fayet.

touche sur deux était hors de sa portée. Sa réplique pouvait à la limite vivoter dans l'ombre, elle s'est mise à suer sous les feux des projecteurs lors de sa vente en 1987. Puis elle a fondu.

Les efforts du musée Van Gogh et de ses alliés ne changeront rien au cours de l'histoire. Il était, certes, possible de chercher à valider la toile du sponsor à Van Gogh-Gauguin, en la plaçant au centre du monde de « Van Gogh », mais à quoi bon de telles manoeuvres ?

Instrumentaliser des médias ignorants que l'on berne, comme en témoigne la présentation de l'exposition de 2002 : « Pour la première fois les trois versions réunies... », est une bien piètre victoire. Pour la première fois deux Vincent encadrent un faux de même sujet et personne ne voit rien. L'ennui est que les images restent.[48]

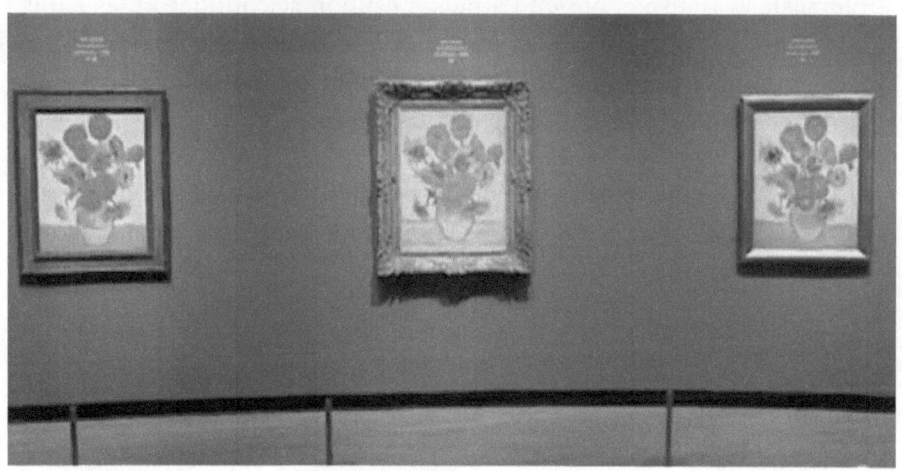

Si cette copie – qui a gagné un tiers de siècle de sursis depuis sa mise en cause publique par Antonio de Robertis dans le *Corriere de la sera*, en 1994 avec, il est vrai, de bien fausses raisons – met du temps à mourir, c'est que l'acharnement thérapeutique est à l'œuvre. Les experts, ou plutôt ceux qui en tiennent lieu, une kafkaienne bureaucratie dépourvue des compétences requises, se sont d'abord fait prendre. Ils ne peuvent reconnaître leur méprise sans tout perdre. Il n'en va pas simplement de leur propre prestige, mais de la cohérence de l'édifice qu'ils coiffent, défendu par une affable garde rapprochée, soutenu par des dupes singulièrement peu épris d'éthique. Comment ne pas regarder comme suspectes de partialité les conclusions

48. http://www.ina.fr/art-et-culture/musees-et-expositions/video/1939550001045/exposition-gauguin-van-gogh.fr.html

d'un musée qui a accepté vingt millions de dollars du propriétaire d'une toile contestée ? Au conflit d'intérêt déjà patent s'ajoute l'évidence que les attributions d'un musée ne sauraient inclure l'expertise de biens détenus par des tiers.

Lorsque ce suaire de Turin sera regardé pour la misère qu'il est, il sera du même geste admis que Schuffenecker a été le peintre le plus cher du monde à la barbe de tous, du fait de l'ignorance de clercs rassemblés autour d'un musée sorti de ses prérogatives et de ses missions pour s'être institué arbitre du marché. La manière d'agir a été, comme dans les autres secteurs où les conflits d'intérêt travestissent le savoir pour forcer la marche du monde, aux antipodes de ce qui devrait être et que Jacques Testart résume d'une phrase : « Une bonne pratique éthique, scientifique et démocratique de l'expertise devrait être à la fois contradictoire, multidisciplinaire, pluraliste et transparente ».[49] La fausse caution scientifique et les habiletés apparaîtront pour ce qu'elles furent et le discrédit rejaillira durablement sur l'ensemble des intervenants d'un secteur qui ne saurait vivre sans la confiance indispensable à sa survie qu'il réclame.

L'ignorance des experts lors de l'exposition 1990, explique qu'ils se sont fait prendre, ce qui les conduit à s'entêter. Revue de leur savoir d'alors.

In memoriam... 1990

Dix des erreurs commises dans la présentation des *Tournesols*, dans la notice du catalogue de l'exposition de 1990 au Rijksmuseum Vincent Van Gogh, montrent la très faible maîtrise des rédacteurs. Cette dramatique insuffisance explique ce qui les avait conduits à se méprendre, puis à défendre l'indéfendable. La défense de « trois répliques » sonne comme une invitation au propriétaire de la « troisième »,... lequel propose son aide financière l'année suivante.

La notice : « Il les [les toiles de « *septembre* 1888 »] enroula pour les envoyer à Theo en mai 1889, recommanda un châssis, et plus tard un cadre de minces lattes »
– Les *Tournesols* datent du mois d'août (non de septembre), l'envoi à Theo est fin avril, les originaux sont envoyés montés sur châssis : « *Et les deux tournesols qui vont avec sont ceux entourés de baguettes. Tu vois que cet encadrement de simples lattes fait assez bien* ». Vincent ne « recommande » rien pour ces toiles.

La notice : « Entre temps, Vincent avait peint trois répliques de ses deux chefs d'œuvres, répliques qu'il qualifia de « répétitions absolument équivalentes et pareilles » 574 F »
– Vincent a peint une réplique de chacune des toiles et a qualifié ainsi ses *deux* répliques. On lit : « *Lors de ta hâtive visite, tu dois avoir remarqué dans la chambre de Gauguin les deux toiles de 30 des tournesols. Je viens de mettre les dernières touches aux répétitions absolument équivalentes et pareilles.* » Puis, deux jours

49 Jacques Testart : *Qui expertisera les scientifiques ?*, Le Monde diplomatique, décembre 2010

plus tard : *"Lorsque Roulin est venu, j'avais juste fini la répétition* [B.L. : «*la*» garantit qu'il n'y en a pas eu d'autre *répétition*] *de mes Tournesols* [B.L. : *la répétition de mes Tournesols* garantit qu'il y a deux répétitions] *et je lui ai montré les deux exemplaires de la Berceuse entre ces quatre bouquets-là*» [B.L.: deux originaux et deux répétitions à l'exclusion de toute autre toile de 30 du sujet]. Le musée Vincent van Gogh certifiant par là l'authenticité de la toile japonaise, on peut comprendre que son propriétaire ne peut craindre d'être mal accueilli l'année suivante quand il approche le musée qu'il couvre d'or, «sans rien demander en échange…» insisteront les conservateurs.

La notice : «Deux d'entre elles sont signées, celle du Musée de Philadelphie et celle du Musée Van Gogh».
– La toile d'Amsterdam est un original et non une réplique. La toile non signée est la toile de Tokyo et la question de savoir pourquoi Vincent ne l'a pas signée ne se pose pas, elle n'est pas de lui. Les deux répliques sont signées car destinées à un échange avec Gauguin.

La notice : «il envisagea d'utiliser ces répliques, en plus des originaux, pour composer un polyptyque dont la *Berceuse* devait former le panneau central»
– Vincent n'a jamais, évidemment jamais, imaginé de mettre quatre, et moins encore cinq toiles de *Tournesols*, dont quatre identiques deux à deux (ou trois toiles semblables pour la notice), dans un polyptyque. Cette fantaisie est une erreur de la lecture de la phrase : «*Je m'imagine ces toiles* [les Berceuse] *juste entre celles des tournesols, qui ainsi forment des lampadaires ou candélabres à côté de même grandeur, et le tout se compose de sept ou neuf toiles.*» Vincent envisageait une extension du triptyque *Tournesol-Berceuse-Tournesol* en polyptyque, agrégeant sur chaque flanc deux ou trois toiles (qu'il n'indique pas, car elles n'existent pas).

La notice : «On ne sait pas exactement si les toiles furent créés spécialement dans ce but ou si, comme on le suggère parfois, elles étaient destinées à Gauguin»

– Sauf à contester les lettres, la question est tranchée depuis toujours, Vincent dit : «*Mais comme j'approuve votre intelligence dans le choix de cette toile, je ferai un effort pour en peindre deux exactement pareils*», (*i.e.* une seconde identique à la première, comme le confirme : «*que vous ayez la vôtre quand même*»). Il décide ensuite de copier aussi l'original des *12 Tournesols*, les confirmations sont multiples comme le seront les offres d'échange des deux répétitions avec Gauguin.

La notice : «Gauguin désirait posséder une de ces natures mortes et Van Gogh était prêt à lui envoyer une copie d'un des originaux, en échange d'une œuvre de son collègue»
– Gauguin désirait la toile sur fond vert jaune d'Amsterdam que le musée ne sait identifier. Vincent était d'abord prêt à «*peindre*», une copie, non à lui en *envoyer* une, car il n'a pas de copie, d'où la nécessité d'un *effort*. Il enverra cependant *deux répétitions à Theo*, une de chacune de ses toiles de 30, avec la *Berceuse* en vue d'un échange contre *deux* toiles de Gauguin : «*je voudrais que Gauguin* [...] *me prenne ces deux tableaux*» en échange de *deux toiles* : «*qu'il te donne à ta fiancée ou à toi deux tableaux de lui pas médiocres mais mieux que médiocres.*»

La notice : «Il voulait probablement, au cas où les difficultés financières se feraient menaçantes, pouvoir vendre ces œuvres tout en gardant les originaux pour Theo.»
– Il ne saurait avoir été question de vente, puisque Vincent, on l'a vu, a, dès le départ, destiné ses répétitions à un troc avec Gauguin, et puisqu'il a maintenu son offre d'échange : «*qu'il* [Gauguin] [...] *me prenne ces deux tableaux*». Que l'échange n'ait pas abouti est une autre question. Quant aux originaux, Vincent disait à Theo qu'il pouvait les montrer chez Goupil s'il le souhaitait, mais… «*Mais je te conseillerais les garder pour toi, pour ton intimité de ta femme et de toi*».

La notice : "La nature morte montrée ici [*14 Tournesols* d'Amsterdam] est la réplique de la toile de Londres, probablement la plus importante des deux œuvres originales. Van Gogh voyait en elle son premier essai de peinture «clair sur clair»"

– L'original est Amsterdam, la copie est Londres. Vincent parle de *clair sur clair* à propos d'une peinture de *12 Tournesols*, donc ni Londres ni Amsterdam qui n'existent pas encore «... *douze fleurs et boutons dans un vase jaune (toile de 30). Le dernier est donc clair sur clair et sera le meilleur j'espère.*»

La notice : «Van Gogh se soumet à un nouvel exercice de tonalités désormais plus convaincant [qu'une nature morte arlésienne, de mai 88, aujourd'hui à Otterlo], dans sa *Nature morte aux tournesols* de Londres et ensuite la réplique - un peu moins spontanée - du musée Van Gogh.»
– Amsterdam est l'original, Londres la réplique. Ce qui est pris ici pour «moins spontané» est la recherche, le travail de Vincent sur son original, au résultat fatalement moins fluide.

La notice : «... la *nature morte aux Tournesols* [de Londres] est une réussite. Van Gogh réunit ici, avec un excellent sens du contraste, deux styles très différents : le «travail de la brosse sans pointillé ou autre chose, rien que la touche variée» et un style décoratif, inspiré d'«espèces d'effets de vitraux d'église gothique».
– Les mots cités de Vincent évoquent la toile d'Amsterdam. Celle de Londres est une plus grande réussite... car c'est une reprise. Vincent s'améliore en se copiant et non l'inverse. Les *vitraux d'église gothique* renvoient au cerne ou contour, dont Vincent parle en août. Le procédé, systématiquement présent sur la toile d'Amsterdam, n'est qu'elliptique dans la répétition londonienne plus hâtive, plus lisse, avec en de nombreux endroits le fond peint avant le sujet. Ayant tout résolu, sachant où il va, Vincent peut ainsi gagner un temps précieux sans devoir remplir les interstices qui laissent toujours, à la lisère, des manques comme ceux que l'on remarque sur la toile d'Amsterdam.

3

> *Aussi, Vincent vous recommande
> de ne rien lâcher à de vils prix.*
> Gauguin à Schuffenecker, 25 XII 1888

Arlésiennes et *Arlésienne*

S'il est un coup d'éclat de Vincent dans le duel pictural qui l'oppose à Paul Gauguin, c'est bien l'*Arlésienne*. Une femme ! Juste retour des choses, dira-t-on, puisque Vincent avait gardé en tête la formule d'Edgar Degas souhaitant *se réserver pour les Arlésiennes*, préférence peut-être pas étrangère au choix du départ pour Arles.

Vincent reconnaissait à Degas le talent de rendre *le corps vrai et senti dans son animalité.*[649] Pour autant, dans un courrier à Emile Bernard, il ne fait pas du peintre un *bel ami* et y va d'une théorie à laquelle il n'a pas dû croire trop fort lui-même, mais qui avait l'avantage d'une chute tempérant les ardeurs de son correspondant de vingt ans : *Pourquoi dis-tu que Degas bande mal ? Degas vit comme un petit notaire et n'aime pas les femmes, sachant que s'il les aimait et les baisait beaucoup, cérébralement malade, il deviendrait inepte en peinture. La peinture de Degas est virile et impersonnelle justement parce qu'il a accepté de n'être personnellement qu'un petit notaire ayant en horreur de faire la noce. Il regarde des animaux humains plus forts que lui bander et baiser, et il les peint bien, justement parce qu'il n'a pas tant que ça la prétention de bander. Rubens ? ah ! voilà ! il était bel homme et bon baiseur, Courbet aussi. Leur santé leur permettait de boire, manger, baiser... Pour toi, mon pauvre cher copain Bernard, je te l'ai déjà prédit ce printemps : mange bien, fais bien l'exercice militaire, baise pas trop fort, ta peinture en ne baisant pas trop fort n'en sera que plus couillarde.*[655]

Vincent semble avoir espéré rencontrer une compagne en Arles mais il en est allé autrement. La peinture d'abord. Sa première Arlésienne peinte, première œuvre citée après son arrivée le 20 février 1888, est le portrait d'une femme âgée dont on ignore l'identité. Cette *Vieille Arlésienne,*[390] fichu noué sur la tête, toile de 10 de facture classique, est conservée au Van Gogh Museum.

Le vide ensuite, jusqu'à : *J'ai profité de l'occasion pour entrer dans un des bordels de la petite rue, dite : « des ricolettes ». Ce à quoi se bornent mes exploits amoureux vis-à-vis des Arlésiennes.*₅₈₅ En guise d'amours arlésiennes, Vincent n'aura connu que cet exutoire. Il trouve les femmes charmantes, mais semble déçu. Il évoque la perspective d'un peintre de l'avenir pour les peindre, un *coloriste* comme il l'est lui-même, mais : *Ce peintre de l'avenir, je ne puis me le figurer vivant dans de petits restaurants, travaillant avec plusieurs fausses dents, et allant dans des bordels de zouaves comme moi.*₆₀₄

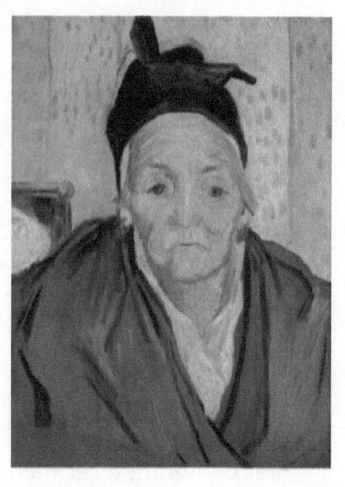

Sic transit, le peintre et son modèle ne lui sera pas plus avantageux. Une jeunesse fera défection après avoir commencé à poser : *Malheureusement je crains que la petite Arlésienne me posera un lapin pour le reste du tableau. Candidement elle avait demandé l'argent que je lui avais promis pour toutes les poses d'avance, la dernière fois qu'elle était venue, et comme je ne faisais à cela aucune difficulté, elle a filé sans que je l'aie revue. Enfin un jour ou un autre elle me doit de revenir, et ce serait un peu fort si elle manquait tout à fait.*₆₇₁

Philosophe devant sa misère sexuelle, il vivra ses amours par procuration, jalousant vaguement les succès de zouave de Paul Milliet, sans doute rencontré en maison, avec qui il a fait copain : *Milliet a de la chance, il a des Arlésiennes tant qu'il veut, mais voilà il ne peut pas les peindre et s'il était peintre, il n'en aurait pas. Il faut que moi j'attende mon heure maintenant sans rien presser.*₆₈₆

La venue de Gauguin lui offre une nouvelle occasion... de compter les points : *Gauguin a déjà presque trouvé son Arlésienne, et je voudrais vouloir déjà en être là, mais de mon côté je trouve très facilement le paysage ici et assez varié. Donc enfin mon petit travail va son train. C'est égal lui comme moi aime pourtant ce qu'il voit et surtout est intrigué, par les Arlésiennes...*₇₁₄ ou l'espoir de poursuivre ses études : *nous avons lui et moi l'intention d'aller très souvent faire flanelle dans les bordels pour les étudier.*₇₁₅ Plus tard, il précise, contre mauvaise fortune bon cœur, avant un méchant constat : *Du moment qu'en attendant il ait du succès dans les Arlésiennes, je ne considérerais pas cela comme absolument sans conséquences. Il est marié et il ne le paraît pas beaucoup, enfin je crains qu'il y ait incompatibilité de caractère absolue entre sa femme et lui, mais il tient naturellement davantage à ses*

enfants, qui d'après les portraits sont très beaux. Nous autres ne sommes pas malins là-dedans.[723]

La lettre, au tutoiement vite réprimé, proposant à Gauguin le contrat d'association avait annoncé le programme. Elle décrivait la condition de soldat de la peinture à Arles : *se résigner de vivre comme un moine qui irait au bordel une fois par quinzaine.*[616] Un sous-entendu, pour Bernard, le décrivait toutefois un peu moins continent : *Ai vu un bordel ici le dimanche – sans compter les autres jours –*[559] Il rectifiera le tir : *la peinture va lentement; faudrait tâcher de te faire un tempérament dur à cuire, tempérament à vivre vieux, faudrait vivre comme un moine qui va au bordel une fois par quinzaine – cela je le fais, c'est pas très poétique, mais enfin je sens que mon devoir est de subordonner ma vie à la peinture.*[632]

Les amours parisiennes qu'il avait confiées à sa petite sœur Wil étaient alors loin : *Pour ma part, je connais encore constamment les aventures amoureuses les plus impossibles, et très peu convenables, d'où je ne sors, en règle générale, qu'avec honte et dommage. Mais je n'en ai pas moins grandement raison à mes propres yeux, car je me dis qu'autrefois, au cours des années où il eût été normal que je fusse amoureux, je m'embarquais dans des histoires de religion, de socialisme et d'art, et que je tenais l'art pour plus sacré que je ne le tiens aujourd'hui. Pourquoi si sacrés, la religion, la justice ou l'art ?*[574] A Arles, c'est sans mystère, il n'a *guère vu que des espèces de femmes à 2 francs, originalement destinées à des zouaves,*[659] même s'il s'était pris à rêver d'un meilleur sort en louant la maison jaune : *En tout cas l'atelier est trop en vue pour que je puisse croire que cela puisse tenter aucune bonne femme, et une crise juponnière pourrait difficilement aboutir à un collage. Les mœurs d'ailleurs sont, il me semble, moins inhumaines et contre-nature qu'à Paris. Mais avec mon tempérament faire la noce et travailler ne sont plus du tout compatibles, et dans les circonstances données, faudra se contenter de faire des tableaux. Ce qui n'est pas le bonheur, et pas la vraie vie, mais que veux-tu ? Même cette vie artistique, que nous savons ne pas être la vraie, me paraît si vivante et ce serait ingrat que de ne pas s'en contenter.*[602]

Après la pétition d'un voisinage effrayé par la mutilation qui a conduit à son internement d'office, il réclamera qu'on lui fiche la paix : *Tout ce que je demanderais, serait que des gens que je connais même pas de nom (car ils ont bien eu soin de faire ainsi que je ne sache pas qui a envoyé cet écrit en question) ne se mêlent pas de moi quand je suis en train de peindre, de manger ou de dormir ou de tirer au bordel un coup (n'ayant pas de femme).*[651]

Contrairement à Milliet, Vincent put cependant peindre une Arlésienne. Tenancière avec son époux Joseph du Café de la gare jouxtant la maison

jaune, Marie Ginoux accepta un jour de poser, vêtue du légendaire costume, corsage blanc, épingle, châle sur les épaules et coiffe à ruban. Face à elle, deux peintres. L'un soigne particulièrement un grand dessin dont il tirera ensuite une toile, l'autre, l'autre… tombe une toile de 30 : *j'ai enfin une Arlésienne, une figure (toile de 30) sabrée dans une heure, fond citron pâle, le visage gris, l'habillement noir, noir noir, du bleu de prusse tout cru. Elle s'appuie sur une table verte et est assise dans un fauteuil de bois orangé.*[717]

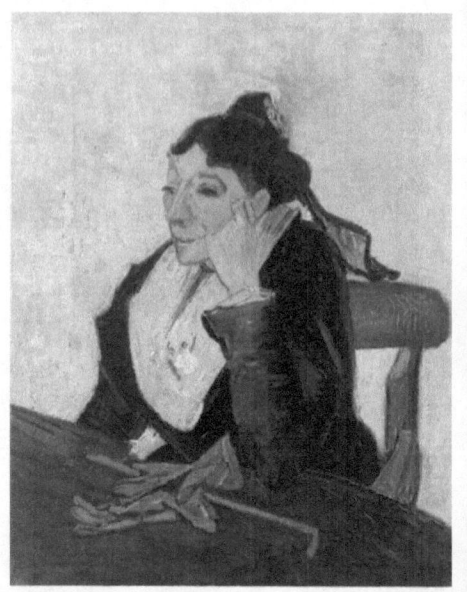

Vincent y reviendra : *C'est là un portrait peint en trois quarts d'heure.*[741] Tel est l'exploit. Peu auparavant, il espérait abattre une toile de 30 *tous les deux, trois jours*[689] ou confiait, dans une lettre à son ami Eugène Boch, être parfois parvenu à en tomber une en une journée : *J'ai plus d'une fois fait une toile de 30 dans la journée, mais alors c'était que, dès le matin, jusqu'au coucher du soleil, je n'ai bougé de la séance que pour manger un morceau.*[693]

Sa toile respecte l'équilibre des complémentaires, l'habit et le fond se répondent, le corsage est rose et vert, l'ombrelle rouge sur table verte, le fauteuil orangé compense le bleu, tout en subtilités coloristes. Il n'est pas de faute de dessin, hors peut être le dossier du fauteuil qui baisse à gauche. Posés à la diable, les gants sont proprement diaboliques, et il les reprendra en janvier 1889 dans une *Nature morte.*[502] Le traitement de la lumière venue de la gauche est partout rigoureusement juste, jusqu'à s'amuser sur la main jaunie pour souligner le gris du visage.

Près de vingt ans après les glorieuses *Lettres de mon moulin*, une Arlésienne accoudée a surgi, pensive, sans artifice, d'une extrême simplicité. Au-delà de la ressemblance photographique, il campe la femme et *le type du Midi* devant témoin – et quel témoin ! L'exercice le plus difficile qui soit, leçon de peinture s'il en est.

La pose n'est pas rétribuée. Cela ne se peut pas. Vincent est devenu un pilier du bar que tiennent les Ginoux. Ils trinquent, son ami Joseph Roulin

plus ou moins buveur et lui. Gauguin les a rejoints pour lever le coude. Voilà les Ginoux payés. Déjà, en peignant son *Café de nuit*, il disait, de manière amusante, avoir trop dépensé chez eux : *J'avais engueulé le dit logeur, qui après tout n'est pas un mauvais homme, et je lui avais dit que pour me venger de lui avoir tant payé d'argent inutile, je peindrais toute sa sale baraque d'une façon à me rembourser. Enfin à la grande joie du logeur, du facteur de poste que j'ai déjà peint, des visiteurs rôdeurs de nuit et de moi-même, 3 nuits durant j'ai veillé à peindre, en me couchant pendant la journée.*[676]

Vincent ne répète pas le portrait dont il est fier. Il est à l'hôpital lorsque Theo, averti par un télégramme de Gauguin, descend en Arles pour une journée et rencontre ses proches. Theo voit son frère égaré et l'heure est trop grave pour parler peinture. Ils échangent quelques mots sur le futur mariage de Theo que Vincent a approuvé, se contentant d'une remarque disant que «le mariage ne devait pas être le but principal dans la vie»[b2022]. Reclus, il n'a pu lui montrer ses dernières réussites, mais, attendant visiblement des compliments en retour, son *Arlésienne* est l'une des trois toiles, avec les *Tournesols*, dont il demande bientôt à son frère s'il les a remarquées : *As-tu vu lors de ta hâtive visite le portrait en noir et jaune de M*^{me} *Ginoux ?*[741]

La réaction à chaud de Theo n'est pas connue – la quasi totalité de ses courriers à son frère n'ayant pas été conservée –, mais on trouve un peu plus tard, dans l'une de ses lettres qui ont survécu, un reflet d'admiration tierce particulièrement sagace : «j'aime beaucoup aussi la figure de femme en hauteur, il y avait ici un nommé Polack qui connaît bien l'Espagne et les tableaux là-bas. Il disait que c'était beau comme un des grands Espagnols.»[781] Vincent y répondra, se fendant au passage d'un excès d'humilité, auto-réflexe devant le compliment appuyé : *ainsi que tu dis, il s'en est trouvé un autre qui avait trouvé quelque chose dans la figure de femme jaune et noir. Cela ne m'étonne pas, quoique je croie que le mérite en est au modèle et non pas à ma peinture.*[782]

Deux lettres postérieures de Theo signalent en outre l'enthousiasme d'Auguste Lauzet, le lithographe d'Adolphe Monticelli que les deux frères admirent également. La première, le 23 janvier 1890 : «D'abord Lauzet est revenu pour voir tes nouvelles toiles et son exclamation après avoir vu quelques toiles était : "Comme c'est bien la Provence". Lui qui est de là-bas connaît le pays et déteste les choses sucrées qu'en rapportent les Montenard et autres. Du reste tu vas pouvoir causer avec lui-même car samedi dernier il est parti pour Marseille pour une quinzaine de jours et

à son retour il fera son possible de passer chez toi. »[843] Un impondérable empêchera la rencontre, mais, le 15 juin, après qu'il aura eu l'*Arlésienne* sous les yeux, le compliment tombera : « Lauzet est venu hier matin voir tes tableaux, il est très occupé avec ses Monticelli qui vont paraître dans une dizaine de jours. Il aime beaucoup le portrait de femme que tu as fait à Arles. »[888]

Dans l'entremise, Vincent n'aura évoqué son portrait que pour situer Marie Ginoux dont l'état de santé le tourmente : *Je m'arrête là – je suis un peu inquiet d'une amie qui est toujours paraît-il malade, et où je désirerais aller : c'est celle dont j'ai fait le portrait en jaune et noir et elle était tellement changée. C'est des crises nerveuses et complications de retour d'âge prématuré, enfin fort pénible. Elle ressemblait à un vieux grand-père la dernière fois, j'avais promis de revenir dans la quinzaine et ai été repris moi-même.*[850]

Peu après, Vincent extirpe de ses cartons le dessin préparatoire de Gauguin, abandonné un an plus tôt, de la toile aujourd'hui au musée Pouchkine, le reprend et le met en couleur. Il peint ce qu'il appellera, dans une lettre plus tardive à Gauguin : *une synthèse d'Arlésienne*, averti qu'il était de la passion « synthétique » de son ami. Il peindra ainsi quatre exemplaires d'après Gauguin : un pour Marie Ginoux, un pour Gauguin (c'est bien le moins, puisqu'il travaille d'après lui et qu'il en a décidé sans lui demander son avis), un pour son frère (qui paie la toile et les couleurs), un enfin pour lui-même qu'il récupérera à Paris et emportera avec lui à Auvers, afin de pouvoir montrer son savoir faire : *Or pour avoir des clients pour les portraits, il faut pouvoir en montrer différents que l'on a faits.*[877]

Bien que la perspective de travailler de nouveau avec Gauguin paraisse se ranimer, ce n'est pas le catalyseur qui l'a décidé à peindre le nouveau portrait de Marie Ginoux. Qu'il écrive à sa sœur Wil, vers le 20 janvier : *J'ai en train un portrait d'Arlésienne où je cherche une expression autre que celles des Parisiennes*[856] ne dit pas davantage pourquoi il a soudain souhaité peindre ce portrait – d'autant que, peintre sur nature, il regrettera, dans une lettre plus tardive à Theo, de ne plus disposer du modèle : *J'aurais encore à ma disposition le modèle qui a posé « La Berceuse », et l'autre dont tu viens de recevoir le portrait d'après le dessin de Gauguin, que certes j'essayerais à exécuter en grand, cette toile,* [la résurection de Lazare] *les personnalités étant ce que j'aurais rêvé comme caractères.*[866] Il est également indifférent que Marie Ginoux ait offert des olives au reclus de Saint-Rémy, qu'elle soit mal-portante, qu'elle ait eu la gentillesse de lui dire *quand on est amis on l'est pour longtemps*[842&871] ou bien

encore que la perspective de remettre le portrait fournisse prétexte à une virée en Arles.

Tout compte, certes, mais *la* raison qui, à la fin février 1890, décide Vincent à peindre ce portrait-là est la plus prosaïque des raisons : il entend faire des Ginoux ses obligés. La chronologie parle. Il va avoir besoin de leur concours pour expédier son *fourbi* à Auvers où il est désormais pratiquement acquis qu'il se rendra. La question n'est pas d'offrir une toile, Vincent a tout ce qu'il faut pour des cadeaux ou du troc, mais de faire un cadeau personnel astreignant. Selon toute vraisemblance, les Ginoux ne sont pas comme les amateurs d'art très avertis que nous sommes tous devenus avec la hausse de la cote. Vincent aura pensé qu'un flatteur portrait de la dame ferait l'affaire. Peindre d'après le dessin de Gauguin s'est imposé parce qu'il n'avait pas offert *le portrait en jaune et noir* – formule qui le dit à chaque fois unique. Il avait négligé de le copier et l'ayant envoyé à Theo, il était désormais dans l'impossibilité de le faire.

Rien ne dit que Marie Ginoux fut grande lectrice, mais la présence des deux livres doit être regardée comme un double reflet : celui *des scrupules de conscience, une crainte que cela ne soit du plagiat* (il faut ajouter quelque chose pour éviter la copie servile), celui d'un lien au « modèle ». Juste avant de quitter Arles, Vincent avait relu *La case de L'oncle Tom* et *Les Contes de Noël*. Il aura partagé avec Marie Ginoux son enthousiasme,[850] comme il l'a fait avec sa sœur Wil : *J'ai relu avec une attention extrême L'oncle Tom de Beecher Stove, justement parce que c'est un livre de femme, écrit, dit-elle en faisant la soupe pour ses enfants, et puis aussi avec attention extrême les* Christmas Tales *de Ch. Dickens.*[764] En partant, il lui aura laissé les deux livres désormais sans usage.

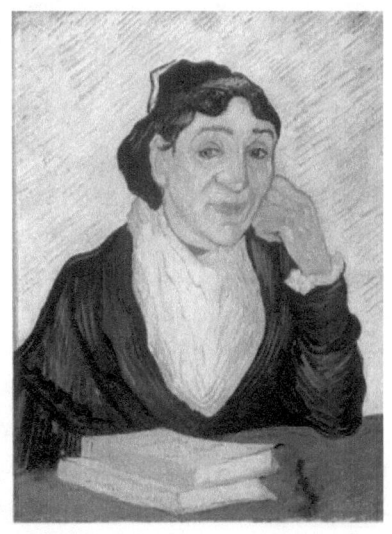

Vincent va quitter l'hospice de Saint-Rémy qu'il ne supporte plus. Theo n'avait pas immédiatement souscrit à son vœu

émis en septembre : *je n'y verrais pas d'inconvénient à envoyer à tous les diables l'administration d'ici et de revenir dans le Nord pour plus ou moins longtemps.*[800] Devant l'insistance, il a cependant fini par donner un feu vert que Vincent, trop content, lui présente comme à son initiative : *Maintenant tu le proposes et je l'accepte de revenir plus tôt dans le Nord.*[865]

Trouver de bonnes conditions d'atterrissage prend du temps. Il s'agissait de *connaître le médecin, pour qu'on ne tombe pas en cas de crise dans les mains de la police, pour être transporté de force dans un asile.*[808] Début octobre, Camille Pissarro, sollicité pour l'accueillir, s'est défaussé, indiquant à Theo le docteur Gachet : « Après quelques jours, il m'a dit que chez lui ce n'était pas possible, mais qu'il connaît quelqu'un à Auvers qui est médecin et fait de la peinture dans ses moments perdus. »[807] L'idée fait son chemin, même si Theo, peu empressé, ne rencontre qu'à la fin mars 1890 : « le Dr Gachet, ce médecin dont Pissarro m'avait parlé ». Opinion favorable : « Il a l'air d'un homme qui comprend bien les choses ».[860]

Sans les meubles, déménager serait une formalité pour Vincent qui n'aurait que sa malle et quelques paquets à transporter. Les meubles restés à Arles – et tout ce dont il n'avait pas l'usage à Saint-Rémy, comme quelques toiles qu'il avait dédaigné d'envoyer à son frère pour une raison ou une autre – sont un lancinant souci. Depuis leur acquisition pour meubler la maison jaune en 1888, et les achats complémentaires de Gauguin, ils feront une trentaine de fois l'objet de mentions dans la *Correspondance*. Ils ont été remisés à Arles dans une chambre louée, pour laquelle il doit, chaque trimestre, régler par avance 18 francs de loyer. Leur devenir va le tourmenter six mois encore, jusqu'à qu'ils arrivent à Auvers-sur-Oise, à trois semaines de sa mort.

Amis et voisins, les Ginoux étaient, hormis le pasteur Salles, les seuls sur qui il pouvait espérer compter à Arles depuis le départ des Roulin. Il ne se privera pas de le leur rappeler au moment du départ : *Mais je vais retourner dans le Nord et donc, mes chers amis, en pensée je vous serre la main [...] comme me dit Mme Ginoux, que quand on est amis on l'est pour longtemps [...] Veuillez adresser les lits : Monsieur V. Van Gogh, Paris. Petite vitesse, en dépôt en gare.*[871] Adepte du troc – *Mais moi qui n'ai pas le sou, dans ce cas-ci je dis toujours que l'argent est une monnaie et la peinture en est une autre*[745] –, Vincent s'est assuré de leur collaboration en les payant d'avance, en peinture, de leur peine, afin de s'offrir le luxe de cet « ordre ».

Tout sauf inconséquent, il devait s'assurer de l'expédition avant de quitter la Provence, depuis qu'il avait finalement renoncé à tout vendre. Theo avait d'abord été partisan de bazarder : «Pour les meubles j'ai peur que le transport coûtera au moins ce qu'ils valent et je me demande s'il ne vaudrait pas mieux les vendre à Arles.»₈₄₃ Il s'en était cependant remis aux arguments de son frère : *Lorsque j'irai à Arles il me faudra payer 3 mois de loyer de la chambre où sont mes meubles, ce sera en février. Ces meubles – il me semble – serviront sinon à moi pourtant toujours à un autre peintre qui voudrait s'installer à la campagne. Ne serait-il pas plus sage de les expédier en cas de départ d'ici à Gauguin, qui passera probablement encore du temps en Bretagne, qu'à toi, qui n'auras pas de place où les mettre ? Voilà encore une chose à laquelle il faudra réfléchir à temps. Je crois qu'en cédant deux très vieilles commodes lourdes à quelqu'un, je pourrais m'exempter de payer le reste du loyer et peut-être les frais d'emballage. Ils m'ont coûté une trentaine de francs. J'écrirai un mot à Gauguin et De Haan pour demander s'ils comptent rester en Bretagne et s'ils ont envie que j'y envoie les meubles, et alors s'ils veulent que j'y vienne aussi. Je ne m'engagerai à rien, seulement dirai que très probablement je ne reste pas ici.*₈₃₉ Un moyen terme fut trouvé : *Provisoirement je laisserais mes meubles en plan à Arles. Ils sont chez des amis et je suis persuadé que le jour où je les voudrais, ils les enverraient, mais le port et l'emballage seraient presque ce que cela vaut. Je considère cela comme un naufrage – ce voyage-ci, on ne peut pas alors comme on veut et comme il le faudrait pas non plus.*₈₆₅

Le 22 février Vincent ira à Arles remettre à Marie Ginoux son portrait. On peut même deviner les mots servis au moment du cadeau, par un Vincent qui n'avait pas deux discours, en recopiant ceux qu'il écrit à sa sœur quand il évoque ce portrait (et les meubles…) : «*Ce n'est pas qui plaît le plus aux amateurs mais un portrait est quelque chose de presqu'utile et parfois agréable, comme les meubles qu'on connaît cela rappelle des souvenirs longtemps.*»₈₅₆ Les trois autres versions seront, avec d'autres tableaux, expédiés à Theo le 30 avril, à l'occasion de son anniversaire : *allant un peu mieux, je n'ai pas voulu tarder pour te souhaiter une heureuse année, puisque c'est ta fête, à toi, à ta femme et à ton enfant. En même temps je te prie d'accepter les divers tableaux que je t'envoie avec mes remerciements pour toutes les bontés que tu as pour moi, car sans toi je serais bien malheureux. Pour le portrait d'Arlésienne, tu sais que j'en ai promis un exemplaire à l'ami Gauguin et tu le lui feras parvenir.*₈₆₃

Soucieux de la réaction de Gauguin, il interrogera son frère depuis Auvers : *Qu'est-ce qu'a dit Gauguin du dernier portrait d'Arlésienne, qui est fait sur son dessin ?*₈₇₇ Theo répondra à côté, confondant les *Arlésienne* entre elles,

Gauguin et Lauzet, mais une lettre de Gauguin rassurera Vincent : «J'ai vu la toile de Madame Ginoux. Très belle et très-curieuse je l'aime mieux que mon dessin».₈₈₄ Il n'est pas possible de dire laquelle des deux versions détenues par Theo a mérité ce compliment. Vincent lui en saura gré et, ne sachant guère comment justifier le procédé cavalier qui l'avait fait copiste, il invoquera une curieuse curiosité remarquable : la rareté des synthèses d'Arlésienne... si on veut ! Le brouillon conservé de sa lettre dit : *Et cela me fait énormément plaisir que vous dites que le portrait d'Arlésienne, fondé rigoureusement sur votre dessin, vous a plu. J'ai cherché à être fidèle à votre dessin respectueusement et pourtant prenant la liberté d'interpréter par le moyen d'une couleur dans le caractère sobre et le style du dessin en question. C'est une synthèse d'Arlésienne si vous voulez : comme les synthèses d'Arlésiennes sont rares, prenez cela comme œuvre de vous et de moi, comme résumé de nos mois de travail ensemble.*ᴿᴹ²³

Gauguin négligera de prendre la toile offerte, mais, fin mars 1894, il réclamera à Johanna «les tableaux de Vincent qui m'appartenaient». Trois toiles en souffrance, dont : «une tête d'Arlésienne faite d'après un dessin de moi»⁵⁰. Johanna conservera le dessin, aujourd'hui au Fine Art Museum de San Francisco, le vendra seize ans plus tard comme un dessin de Vincent, mais elle enverra une *Tête d'Arlésienne* à Gauguin.

Toiles particulièrement distinguées – *Tu finiras par voir, je croirais, que cela est une des choses les moins mauvaises que j'ai faites*₈₇₇ – L'*Arlésienne* d'après Gauguin sera encore une fois vantée, depuis Auvers, pour Wil, la plus jeune sœur, en de longues lignes que Vincent égaie d'un croquis : *ils ont* [Theo et Johanna] *dans leur appartement aussi un nouveau portrait d'Arlésienne [...] Le portrait d'Arlésienne est un ton de chair incolore et mate, les yeux calmes et fort simples, le vêtement noir, le fond rose et elle est accoudée à une table verte avec des livres verts. Mais dans l'exemplaire qu'en a Theo le vêtement est rose, le fond blanc-jaune et le devant du corsage ouvert de la mousseline d'un blanc qui tourne sur le vert. Dans toutes ces couleurs claires les cheveux seuls, les cils et les yeux font des taches noires.*₈₇₉

L'exemplaire emporté par Vincent à Auvers excitera l'appétit du docteur Gachet : *décidément enthousiaste de ce dernier portrait d'Arlésienne [...] il revient lorsqu'il vient voir les études tout le temps sur ces deux portraits* [Autoportrait aux flammèches et Arlésienne] *et il les admet en plein, mais en plein, tels qu'ils sont.*₈₇₉

50 Gauguin à Johanna van Gogh-Bonger, GAC 43, 29 mars 1894

Le recoupement des diverses données d'inventaires permet d'établir – de rétablir plutôt, tant l'écheveau a été embrouillé – le début de l'historique des quatre toiles d'après le dessin de Gauguin.

Johanna qui conservait deux exemplaires cédera en 1907, à la Galerie Bernheim-Jeune,[543] celui que Theo avait accroché chez eux à Paris (numéro 168 de son inventaire). En 1894, elle avait adressé à Gauguin[542] le second, aujourd'hui au *Museu de Arte* de São Paulo, qui n'avait pas été monté sur châssis. Gauguin a aussitôt confié sa toile à Georges Chaudet, son mandataire, qui la vend comme *Tête d'Arlésienne* à Ambroise Vollard le 8 janvier 1896. Vollard la conservera cinq ans avant de la revendre, à la Galerie Bernheim-Jeune. Elle est ensuite repérée chez Auguste Pellerin, Alexandre Berthier, alias le Prince de Wagram, et le marchand Paul Cassirer.

La troisième,[540] emportée par Vincent à Auvers, a été prélevée par Emile Bernard avant l'inventaire dressé après l'enfermement de Theo auquel elle échappe. Bernard la cédera ensuite à Vollard qui la vendra, comme la précédente à Bernheim-Jeune début 1901.

La quatrième,[541] celle que Vincent avait remise aux Ginoux, a été cédée, le 17 octobre 1895, par le couple au publiciste arlésien Henry Laget, qui agissait pour le compte d'Ambroise Vollard. Vollard la confie à la galerie d'Adrien Hébrard, (8 rue Royale) qui la lui retourne le 16 août 1896.

Ces quatre toiles sont aujourd'hui respectivement en mains privées[543] vendue par Christie's le 2 mai 2006, conservées à São Paulo[542], à Rome[540] et au musée Kroller-Müller d'Otterlo.[541]

Comme il est de règle, lorsqu'existent des toiles aux intitulés semblables, les catalogues ont joyeusement mélangé les provenances, mais ce qui a survécu des livres d'Ambroise Vollard permet de démêler l'imbroglio.

Le marchand cède coup sur coup, les 21 et 23 février 1901, deux portraits d'*Arlésienne* à la galerie Bernheim-Jeune. L'un vient du critique Charles Morice et du peintre Emile Bernard vendu selon toute vraisemblance à Vollard le 1er mars 1895. L'autre vient de Georges Chaudet, mandataire de Gauguin, qui lui a cédé cette *Tête d'Arlésienne* le 8 janvier 1896. Leurs dimensions sont respectivement 50 x 60 et 64 x 54 et leur fond est décrit comme «rouge». Cela permet de les identifier avec certitude comme les versions de Rome[540] et de São Paulo.[542]

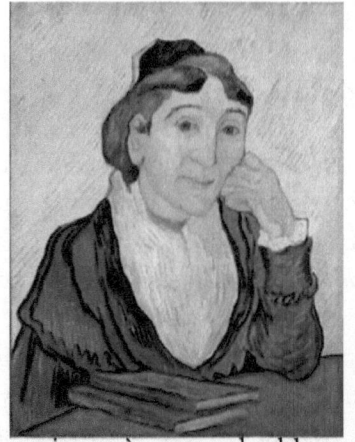 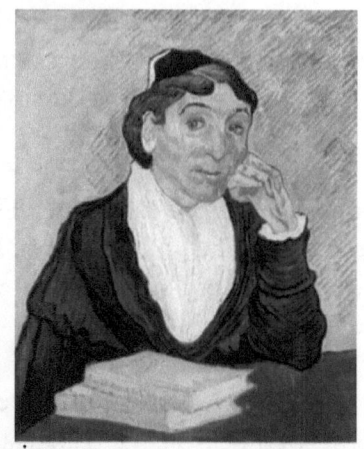

Deux mois après cette double cession, Vollard prête, pour l'exposition organisée chez Bernheim-Jeune, une troisième *Arlésienne*, sur « fond rose »,$_{541}$ nécessairement l'exemplaire que lui ont cédé les Ginoux. Il sera plus tard propriété d'une sœur du critique Gabriel-Albert Aurier, puis, vendu par ses héritiers, il passera au musée Kröller-Müller d'Otterlo en 1914.

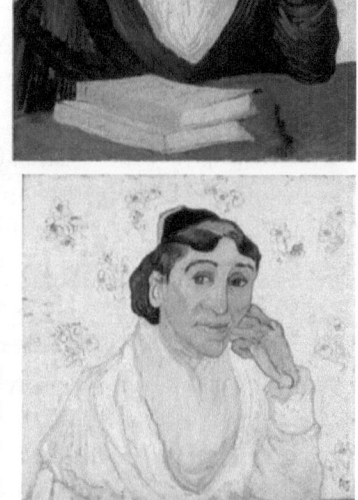

Enfin, la version$_{543}$ qui n'est pas encore à Paris et sera cédée par Johanna Van Gogh aux Bernheim, pour 1000 francs, en 1907, (n°115 du catalogue de 1905) toujours restée en mains privées. En 2006, sera offerte aux enchères à New York chez Christie's où elle atteindra 40,3 millions de dollars.[51]

Tel est l'essentiel du devenir des quatre *Arlésienne d'après Gauguin* sur lequel il était indispensable de se pencher pour aborder l'historique de l'*Arlésienne* de Vincent… et celui de sa doublure.

L'*Arlésienne*$_{489}$ qu'il a peinte à Arles, sur la grosse toile de jute achetée par Gauguin, aujourd'hui au musée d'Orsay, a été cédée par Theo à Emile Schuffenecker en septembre 1890. Selon son habitude, Schuffenecker a réclamé de payer à tempérament.

[51] http://www.christies.com/presscenter/pdf/03102006/1655_1656_1658_031006.pdf

Ce petit arrangement lui fut profitable. L'enfermement de Theo l'a dispensé de régler les échéances auxquelles il s'était engagé. La lettre que Theo écrit à sa sœur Willemien le 27 septembre 1890 signale ainsi la vente de deux toiles : «J'en ai vendu deux pour 300 francs, payables à tempérament, à un artiste chez qui beaucoup les verront. Nous avons pensé que ce serait une bonne chose qu'il y en ait quelques-uns en circulation et de faire ainsi que les gens parlent de lui».

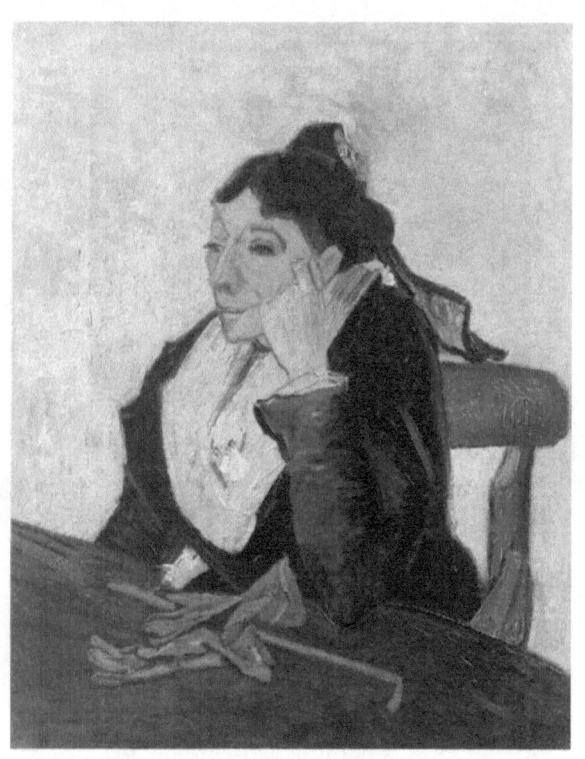

Schuffenecker n'aura pas oublié. En 1934, il se félicitera – devant Charles Kunstler qui le publiera dans l'*Intransigeant* – d'avoir été le premier collectionneur payant de Vincent mort et précisera avoir obtenu deux toiles pour moins que le prix d'une : «Je suis le premier à avoir acheté des Van Gogh : deux toiles de 30 pour 300 francs». La seconde n'est pas connue, plusieurs toiles sont candidates. Il conservera longtemps la toile que son frère Amédée prête encore en 1908 à une exposition parisienne chez Eugène Druet.

Sacrifiant à son penchant, Schuffenecker put en prendre copie tout à son aise. Il réalisa d'abord un modeste croquis préparatoire qu'il négligea de détruire et dont la trace fut retrouvée dans les archives de la galerie Anthony d'Offay à Londres

par Jill-Elyse Grossvogel, compilateur du catalogue raisonné de son œuvre officiel. Le dessin trahit les difficultés – ombrelle figurée d'un trait, châle ou coiffe – qu'il ne saura surmonter en peignant son huile.

Pour ses amateurs, *L'Arlésienne* de Schuffenecker est une haute réussite de Van Gogh, elle fait les délices du *Metropolitan Museum of Art* qui la présente comme son « Van Gogh » majeur, mais, d'un point de vue artistique, et singulièrement du point de vue de l'art de Vincent, cette toile est une authentique catastrophe.

Ceux à qui tout paraît toujours normal ont été indifférents, mais beaucoup se sont inquiétés du dédoublement du « Van Gogh ». De manière amusante, si l'on peut présenter les choses ainsi, ceux qui ont dit leur préférence ont invariablement vu la supériorité de la copie de Schuffenecker, certains affirmant, en public ou en privé, que la toile de Vincent d'Orsay était fausse. William Scherjon et Jos de Gruyter, deux marchands néerlandais prétendant établir la nomenclature de la *Great Period* avaient, par exemple, en 1937, évincé la toile de Vincent pour ne conserver que la copie de Schuffenecker. Il ne leur était pas venu à l'idée de recouper ce que leur dictait leur sensibilité artistique et les mots choisis par Vincent pour décrire la couleur de l'habit de son *Arlésienne en jaune et noir : noir noir noir, du bleu de Prusse tout cru*.[717]

Ignorant ces mots, Schuffenecker a, dans sa copie, remplacé le bleu tirant sur le vert par un bleu, cobalt ou outremer, tirant sur le rouge. Peut-être « le carreleux de Van Gogh », le présomptueux correcteur de tout et de tous, lui qui pensait mieux savoir, pensa-t-il qu'une variante ainsi colorée serait plus seyante ?

Reste que s'il faut se débarrasser de l'une des deux toiles, autant se défaire de celle que Vincent ne décrit pas et rectifier l'erreur experte trop partagée.

A tout seigneur tout honneur, la palme revient à Jacob Baart de la Faille, auguste compilateur du premier catalogue raisonné

Catalogue Faille 1928
La toile de Vincent :
489. *L'Arlésienne* (Mme Ginoux). « Elle est assise, vue de trois quarts à gauche, dans un fauteuil brun orangé, devant une table vert anglais, sur laquelle elle appuie le coude. Sa robe est noire et bleu outremer foncé. Sur les épaules un large fichu vert réséda clair orné d'une fleur rose pâle. Son visage est terre verte naturelle. Sur les cheveux ramenés au sommet de la tête est posée une coiffe bleu outremer. Sur la table sont jetés une paire de gants cinabre vert jaune et une ombrelle vermillon de chine. Fond jaune citron et jaune de Naples vert.

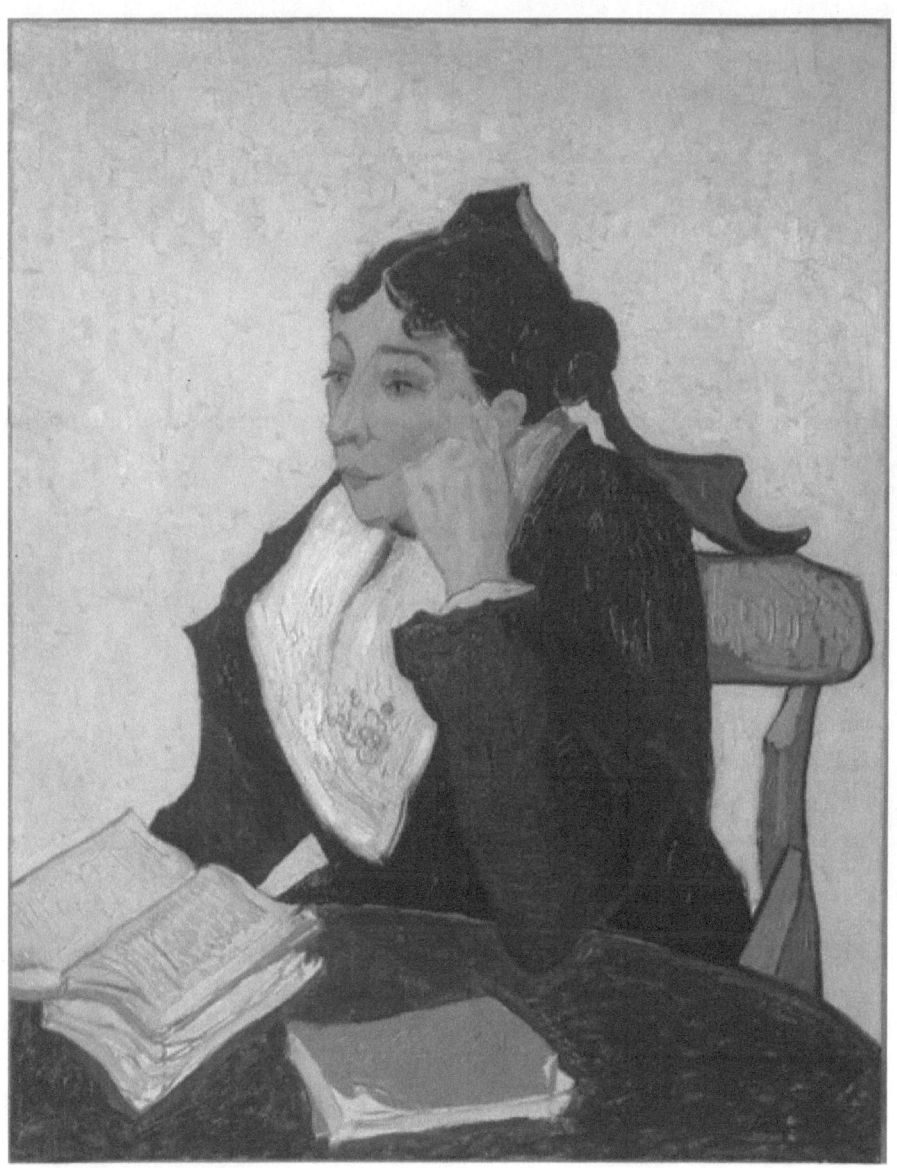

en 1928. Son catalogue retient l'*Arlésienne* de Schuffenecker qu'il identifie comme un «Van Gogh», et enregistre sous le numéro F 488. Il affecte le numéro 489 à la toile de Vincent, qu'il tient pour une reprise.

A l'en croire, Schuffenecker serait donc le modèle de Vincent ! Une toile réalisée sur un temps infini est ainsi réputée sabrée en trois quarts d'heure ! Sachant que ses notices fournissent dans les deux cas, la même référence à deux lettres de Vincent,$_{559\&573}$ évoquant une unique *Arlésienne*, il suffit de

recopier les deux passages qu'il retient pour évaluer sa sagacité à établir la correspondance entre les œuvres et les mentions dans les lettres.

La lettre des alentours du 6 novembre 1888 disait : *j'ai enfin une Arlésienne, une figure (toile de 30) sabrée dans une heure...*$_{559}$ Ainsi, quand Vincent dit «un», Baart de la Faille admet «deux». La lettre du 22-26 janvier 1890 interroge pourtant clairement Theo : *As-tu vu lors de ta hâtive visite le portrait en noir et jaune de Mme Ginoux ?*$_{741}$ Ainsi quand Vincent dit *le portrait,* son recenseur lit : «les portraits».

Nombre des déboires de l'auteur d'un ouvrage parfois surnommé : *La Bible sur Van Gogh* viennent donc de son égale aptitude à lire et à compter. Il montrait davantage d'adresse pour noyer les poissons. En marge des notices de son catalogue il note les numéros d'autres lettres de Vincent se référant, ou non, à l'*Arlésienne*, mais c'est pour les raturer, une fois à tort. Les lettres parlent, mieux vaut ne pas ouvrir la boite de pandore.

Catalogue Faille 1928
La copie de Schuffenecker 488. «L'arlésienne (Mme Ginoux). Elle est vue de trois quarts à gauche, assise à une table vert de chrome sur laquelle sont posés un livre ouvert, dont les pages sont vert de cobalt pâle, et un autre livre à couverture vermillon. Elle est assise dans un fauteuil à dossier rouge de Pouzzolle, et rouge anglais, et repose sa tête sur sa main gauche. Elle est vêtue d'une robe bleu outremer très foncé et d'un fichu vert de cobalt pâle orné d'une fleur laque de garance rose. Sur ces cheveux noirs est posée une coiffe bleu d'outremer. Fond jaune citron.»

Comment Vincent présume-t-il que son frère devrait avoir reconnu une Marie Ginoux que ses lettres n'ont jusqu'alors jamais nommée ? Parce qu'il sait que Theo a rencontré ses logeurs le 25 décembre 1888 quand il est descendu à Arles pour visiter son frère hospitalisé. Bien. Vincent ne précisant pas où Theo aurait pu/dû voir *le* portrait en jaune et noir de

Marie Ginoux – à l'atelier ou, pourquoi pas, chez elle – force est d'admettre qu'il y a, pour Vincent, à Arles, en janvier 1889, un unique portrait de Marie Ginoux et partant, que de la Faille ne savait pas non plus dater, puisque, selon lui et ses suiveurs les deux portraits dateraient de « novembre 1888 ».

Savait-il faire le lien entre les lectures qu'il recommandait et les œuvres qui lui étaient soumises ? Vincent dit que l'habit de madame Ginoux est : *bleu de Prusse tout cru*. Quelle est, selon Baart de la Faille, la couleur de l'habit des deux *Arlésiennes* qu'il décrit et accepte ? Celle de Schuffenecker ? « Elle est vêtue d'une robe bleu outremer très foncé ». Celle de Vincent : « Sa robe est noire et bleu outremer foncé. » Sans distinguer un bleu tirant sur le vert d'un bleu tirant sur le rouge, il est délicat d'expertiser la peinture d'un amateur de complémentaires. Le corsage blanc de *L'Arlésienne* de Vincent est verdi en raison du jeu bleu de Prusse-jaune. Si l'on rougit le bleu, il faut aussi renoncer à la résultante verte, mais les interprètes ne maîtrisent pas toujours cette sorte d'accord…

Vincent dit : *fond citron pâle*, que voit Baart de la Faille ? Du *jaune citron* dans la copie de Schuffenecker, *donc* c'est la première, et pour celle de Vincent un « fond jaune citron et jaune de Naples » ce qui ne correspond pas à la description de la *Correspondance*. Baart de la Faille ne savait donc pas que Vincent, artiste et écrivain méprisant la trivialité du compte rendu de comptable rend l'*effet* d'un fond, d'un habit, d'un orangé.

Comment ne pas faire la différence coloriste entre les deux toiles ? L'une est tout en subtilités, le dos de chaise répond à l'ombrelle – et pourquoi dire « brun orangé », pour l'une, et « vermillon de Chine », pour l'autre, puisque la couleur est la même ? Le *visage gris* reçoit la lumière de la table qui n'est pas « vert anglais » (*alias* ocre vert), mais *Véronèse*, couleur partout présente et déclinée tantôt avec le jaune comme pour les gants (« cinabre » dont Vincent avait quatre « *mauvais* » petits tubes six mois plus tôt), tantôt avec le blanc sur le corsage, tantôt avec le bleu de Prusse comme pour l'habit. Rappel de la commande de tubes à la veille de l'arrivée de Gauguin : *30 tubes de blanc zinc et argent, 15 des deux jaune de chrome, 5 de bleu de Prusse, 10 de laque géranium, 10 de Veronese.*[710]

Muni de son nuancier Ripolin – nombre des couleurs qu'il donne en sont issues – l'inspecteur Baart de la Faille ne fournit pas des informations sur l'art de Vincent, qui, peintre coloriste, fabriquait ses nuances – *un jardin naturellement vert, est peint sans vert proprement dit, rien qu'avec du bleu de*

Prusse et du jaune de chrome[683] – mais des informations de basse police sur les teintes, cela afin de tenter d'enrayer le commerce des faux Van Gogh, qu'il place pourtant dans son catalogue par dizaines ! Telles sont les erreurs de départ qui ont forgé les croyances d'aujourd'hui. Il n'est pas d'espoir de les réformer et il faut délaisser l'impasse.

La terrible chose de Schuffenecker ne saurait rivaliser – tant pis si ses amateurs ont le sentiment d'être rudoyés en voyant l'objet de leur admiration flétri, mais le beau ne se superpose pas à l'amour éprouvé. La toile s'efforce de reprendre l'exploit de Vincent, mais sa brutalité est dramatique. Le fond jaune uniforme, qui pourrait faire la fierté d'un peintre en bâtiment, ne reçoit plus la lumière de côté et pousse tout vers l'avant.

La table hurle sous les livres. La pile à gauche en déséquilibre instable coiffé d'un livre ouvert tordu est incompréhensible. Le livre plat à couverture vermillon au centre, valant école de Pont-Aven, tue l'orangé de la chaise et fait apparaître plus vert d'eau encore des pages du livre ouvert qui, fond et incidence obligent, ne devraient renvoyer que du jaune et qui n'en reflètent que là où il est impossible d'en recevoir : sur les tranches.

Bigrement vert, le corsage est regardé comme un fichu ! Il a la raideur d'une pièce d'armure et est en déséquilibre. Trop clair à gauche, il semble s'avancer. Sous l'habit, *le devant du corsage,* dont Schuffenecker ne pouvait que difficilement comprendre la forme du fait de l'empressement à peindre de Vincent – mais que le dessin de Gauguin rend nettement – s'est mué en sorte de fichu-jabot… recouvrant l'habit ! Le châle est tout aussi rigide.

Le rouge des paupières – Schuffenecker était peu friand de visages verdis – donne le sentiment que le modèle a beaucoup pleuré (on peut le comprendre). Aucune couleur ne soutient l'autre, aucune transition n'est adoucie, il n'y a ni cohérence ni émotion, tout est jeté là, plat. De

Vincent un visage monochrome et plat ? Tout est sec et clinquant, sans lien. Le vert ajouté au bord des cheveux, sur l'oeil et les sourcils est de l'ajout. Et qu'est cette différence de couleur entre main et visage sinon une exaspération du choix de Vincent ?

« Mais dans l'exemplaire qu'en a Theo, le vêtement est rose, le fond blanc jaune et LE DEVANT DU CORSAGE OUVERT *de la mousseline d'un blanc qui tourne sur le vert. »*[879]

Caractère vincentesque de la couleur ? Introuvable ! Pire, si l'on passe en échelle de gris et que l'on durcit l'image à mesure, on voit, plus clairement encore, que la lumière, en conflit avec elle-même, surgit de trois endroits

tandis que le modèle de Vincent était, de ce point de vue, comme ses études sur nature, l'harmonieux sans faute que son œil photographique lui permettait.

Baart de la Faille ne fut pas plus sensible au dessin. Il n'a rien vu, tandis que les nombreuses erreurs de copie montrent que son original est une reprise et que le répétiteur était vaniteux autant qu'inintelligent.

Sans rien savoir des lettres ou de l'art de Vincent, ni de la manière de Schuffenecker, ce diagnostic peut être posé après stricte comparaison. La joue de l'accoudoir de la chaise, du fauteuil plutôt, recouvre le montant. Dans la réplique, la joue a disparu – le montant descend jusqu'à ce que la table le masque – et une sorte de planchette fort peu ébéniste lui est substituée. L'erreur de copie livre ainsi l'ordre de réalisation.

Dans l'original, un accident de palette mal raclée, un petit surcroît de pâte posée sèche, courant chez Vincent, a provoqué un écart du pinceau venu cerner le contour de l'index de la main gauche et «décoller» la main du visage. Le déraillement est repris dans la copie, comme s'il s'agissait d'un effet de style, mais l'effet sans sa cause révèle la singerie. L'oreille nettement descendue ou le pouce ne sont pas moins accusateurs.

Le châle posé sur les épaules déforme le contour de la silhouette, brusquerie liée à la précipitation de Vincent. Cela n'est pas compris dans la réplique et provoque de fort ridicules pointes hérissées et la disparition des différences de densité du ton, pourtant lisibles dans l'original. Au-dessous Schuffenecker ne sait comment finir.

Le bras gauche, tout juste lisible dans l'original, est devenu, dans la copie, une sorte de jambon en suspension, ne pouvant, du fait de son angle, trouver appui sur la jambe.

Le coude, qui était posé et très attentivement ancré sur la table, «vole» dans la copie. Ce sentiment est induit par l'éclaircissement du vert de la table à son pourtour, classique «crainte du bord» du peintre besogneux.

Singée, la subtile ligne fendant des lèvres donne lieu, dans la copie, à un coup de pinceau particulièrement malencontreux et les lèvres, de couleur égale, deviennent celles d'une poule fardée. Une série d'erreurs de traitement mutilent la lèvre inférieure.

Le trait figurant les cils de la paupière de l'œil droit (remonté) doublé semble être rendu cohérent dans la copie, mais on voit clairement ce qu'il «corrige».

La substitution des livres en déséquilibre résulte de la difficulté, hors de portée du copiste de reproduire les pourtant tellement nécessaires attributs d'Arlésienne que sont les gants et l'ombrelle. La couleur emprunte (mal et pour partie) aux objets escamotés et cela signe non plus une copie, mais bien un pastiche de faussaire averti ayant disposé de l'original pour commettre son forfait.

Nul doute que les livres des versions d'après le dessin de Gauguin ont déteint et cela date le pastiche : peint en tout cas « après février 1890 ». Cela innocente Vincent depuis longtemps séparé de l'original... que Schuffenecker achète en septembre de cette année-là.

Que l'on considère l'épaisseur de la pile que forment les deux livres bancals et l'on ne pourra réprimer une mimique de navrement. Partout le dessin est incomparablement plus faible, la bouche méritant les plus extrêmes compliments.

Peut-être, pour couper court, aurait-il suffi de signaler, preuve définitive à elle seule, que le copiste n'avait pas idée des coiffes arlésiennes. Apprenti sorcier inventant sa science à mesure, il n'a pas compris le ruban qui tombe naturellement *derrière* les cheveux dans la toile de Vincent. Funeste méprise disqualifiant l'exercice, Schuffenecker l'a fait sortir *de l'intérieur du chignon !*, croyant discerner cet arrangement sur l'orignal. L'augmentation de la saturation permet de mettre en évidence ce montage.

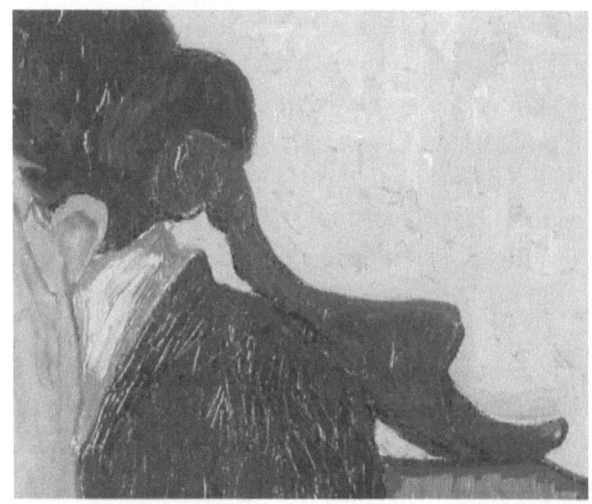

Niveau zéro de la peinture, mais star de la billetterie, l'indéfendable copie de Schuffenecker ne vaut que parce qu'on se la figure de la main de « Van Gogh ». Elle est chantée car il est artistiquement correct d'aimer ce que l'on croit être « de Van Gogh », l'un des plus grands peintres de tous les temps, génie ignoré par un temps précédent, et pas si lointain, qui n'avait pas su reconnaître l'éclatant talent, tandis que nous avons aujourd'hui pléthore de prêtres de son culte qui l'ont tellement bien compris et qui font partager leur confondant savoir à des fidèles singulièrement dociles.

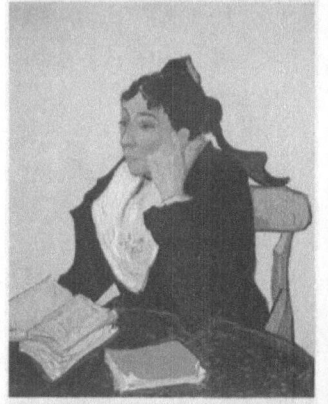

Les qualités intrinsèques du pastiche n'y étant pour rien, force est de se retourner sur les erreurs que toujours commettent les historiens d'art. Incorrigibles, drapés dans l'esthétique – discipline dont ils peuvent tout ignorer et qui ne leur a été enseignée que par grande exception –, éventuellement rétifs à la sensibilité artistique, ils butent toujours sur les mêmes : identité de sujet, foi dans des provenances fausses, ancienneté, besoin de croire et de se tromper ensemble.

Cela a fait du pastiche de Schuffenecker le clou du *Metropolitan*, le *« van Gogh top work »* universellement apprécié. Il est la toile phare de l'exposition *Van Gogh in Arles* en 1984 et est l'invité de marque des grandes messes vangoghiennes modernes. Le relevé du *Metropolitan*, qui manque la première chez Vollard où il fut vendu, décompte trente-sept expositions. Déjà clou en 1981 à Amsterdam pour « *Van Gogh et ses amis français* », exposition au titre prémonitoire, il l'est de nouveau pour l'exposition du centenaire à Amsterdam et encore pour *Van Gogh - Gauguin*, à Chicago et Amsterdam, de 2002 (pour ces expositions, montré à côté de la toile de Vincent sans que cela ne chagrine un quelconque œil expert, malgré les mises en cause publiées).

Il était toile d'appel de l'exposition *Face to Face, The Portraits*, montrée à Detroit, Boston et Philadelphie en 2000 et 2001 et polluait alors, dans le catalogue édité par la *Bibliothèque des Arts*, la quatrième de jaquette, tandis

que le gracieux *Homme à la pipe* s'était réservé la première. Tout faux ! Vincent enveloppé dans du Schuffenecker, voilà où nous en sommes.

Il était encore de la fête à l'exposition *Ambroise Vollard, un marchand d'art à l'avant-garde*, à New York et Paris en 2007, etc. Il est aussi choisi en dos de couverture pour brochure éducative : «*What makes a... Van Gogh*» du Metropolitan, pour ne citer que le plus remarquable de dizaines et dizaines de mentions qu'il sera périlleux de gommer. Plus de cent cinquante l'ont montré, cité, vanté, exposé, mentionné, «fait». Il est encore le clou de *Répétitions* à Washington et Cleveland.

La provenance que Baart de la Faille connaît de la réplique, au moment où il rédige son catalogue en 1928, débute à Berlin en 1914, mais, pour comprendre son itinéraire, il faut d'abord s'intéresser au devenir de l'original de Vincent, pour lequel le même catalogue donnait «Amédée Schuffenecker» pour premier détenteur connu.

Amédée peut-être, mais en tous cas les frères Schuffenecker, qui se partagent les rôles, en sont les prêteurs à l'exposition qu'organise Druet en sa galerie en janvier 1908. De la Faille découvrira plus tard que la toile de Vincent provient de la «Galerie d'art du père Tanguy» et le notera au crayon en marge de la notice de son catalogue, On ne sait comment il a obtenu cette information, mais elle est exacte.

Theo ne l'a pas vendue directement, son livre de compte montre qu'il a réglé à Julien Tanguy 15 francs de commission sur les 100 francs reçus de Schuffenecker lors de sa vente en septembre 1890. L'émergence d'autres pièces d'archives permet aujourd'hui de préciser les deux historiques.

They Made It

PROVENANCE – EXHIBITION HISTORY – REFERENCES

Lin Arison, Matthias Arnold, Matthias Arnold, Matthias Arnold, Luisa Arrigoni, Kurt Badt, Martin Bailey, Martin Bailey, Martin Bailey, Martin Bailey, Anna G Barskaya, Kunsthalle Basel, James Beck, Klaus Berger, Museum of Fine Arts, Boston, Stephan Bourgeois, Stephan Bourgeois, Stephan Bourgeois, Margaret Breuning, Hans Bronkhorst, Georg Brühl, The Burlington Magazine, Ettore Camesasca, John Canaday, Paul Cassirer, Paul Cassirer, Paul Cassirer, Art Institute of Chicago, Art Institute of Chicago, Art Institute of Chicago, Cleveland Museum of Art, Chronik, Hollis Clayson, Helen Comstock, Gustave Coquiot, Pierre Descargues, Anne Distel, Roland Dorn, Roland Dorn, Roland Dorn, Douglas Druick, Ann Dumas, Ann Dumas, Théodore Duret, Frank Elgar, Fritz Erpel, Alice Ruben-Faber, Jacob Bart de la Faille, Jacob Bart de la Faille, Jacob Bart de la Faille, Jacob Bart de la Faille, Vanity Fair, World's Fair, Sally Falk, Walter Feilchenfeldt, Walter Feilchenfeldt, Walter Feilchenfeldt, Fogg Art Museum, Nancy Forgione, William Gaunt, Waldemar George, Curt Glaser, Ludwig Goldscheider, Julius Meier-Graefe, Bernt Grönvold, Jos De Gruyter, Abraham Hammacher, Renilde Hammacher, Abraham Hammacher, Paul Hefting, State Hermitage Museum, Sjraar van Heughten, Sjraar van Heughten, Cornelia Homburg, Jan Hulsker, Jan Hulsker, Jan Hulsker, Jan Hulsker, René Huyghe, Alpheus Hyatt-Mayor, Wladyslawa Jaworska, Edward Alden Jewell, Fiske Kimball, Georg Klusmann, Stefan Koldehoff, Stefan Koldehoff, Albert Kostenevich, Kunsthaus Zürich, Albert G. Kostenevich, Knoedler & Co, Alfred Kuhn, August Kuhn-Foelix, James Lane, Paolo Lecaldano, Fred Leeman, Samuel Lewisohn, Samuel Lewisohn, Adolph Lewisohn, Samuel Lewisohn, Jean Leymarie, Jean Leymarie, Tomás Llorens, Laurence Madeline, Frank Jewett Mather, Naomi Margolis Maurer, Teio Meedendorp, Andreas Meier, Ake Meyerson, Museum of Modern Art, Museum of Modern Art, Museum of Modern Art, Museum of Modern Art, Museum of Modern Art, Museum of Modern Art, Museum of Modern Art, Museum of Modern Art, Van Gogh Museum, Neue Nationalgalerie, Art News, Carl Nordenfalk, Musée de l'Orangerie, Musée d'Orsay, Robert Allerton Parker, Kurt Pfister, Philadelphia Museum of Art, Ronald Pickvance, Ronald Pickvance, Ronald Pickvance, Ronald Pickvance, Louis Piérard, Mary H Piexotto, James S. Plaut, Griselda Pollock, Marian Bisanz-Prakken, Jonathan Pascoe Pratt, Jonathan Pascoe Pratt, Pushkin State Museum of Fine Arts, Der Querschnitt, Rebecca Rabinow, Elisabeth Ravaud, John Rewald, Daniel Catton Rich, Daniel Catton Rich, Mark Roskill, Mark Roskill, Royal Academy of Arts, Margaretta M. Salinger, Margaretta M. Salinger, Cynthia Saltzman, Meyer Schapiro, Karl Scheffler, Willem Scherjon, Fritz Schön, Guillermo Solana, Lauren Soth, Susan Alyson Stein, Susan Alyson Stein, Charles Sterling, Judy Sund, Judy Sund, Judy Sund, Judy Sund, Peter C. Sutton, Edith von Térey, Giovanni Testori, The Metropolitan Museum of Art, The Metropolitan Museum of Art, The Metropolitan Museum of Art, The Metropolitan Museum of Art, The Metropolitan Museum of Art, The Metropolitan Museum of Art, The Metropolitan Museum of Art, The Metropolitan Museum of Art, The Metropolitan Museum of Art, The Metropolitan Museum of Art, The Metropolitan Museum of Art, The Metropolitan Museum of Art, The Metropolitan Museum of Art, The Metropolitan Museum of Art, Denis Thomas, Museo Thyssen-Bornemisza, Hans Tietze, Louis van Tilborgh, Gary Tinterow, Gary Tinterow, Rosemary Treble, Wilhelm Uhde, Evert van Uitert, Lionello Venturi, Lionello Venturi, Lionello Venturi, Aukje Vergeest, Robert Verhoogt, Lamberto Vitali, Ambroise Vollard, Robert Walser, Robert Walser, Robert Walser, Jayne Warman, Vojtech Jirat-Wasiutynski, Forbes Watson, Forbes Watson, Forbes Watson, Mid-Week, Werner Weisbach, Bogomila Welsh-Ovcharov, Bogomila Welsh-Ovcharov, Hope Benedict Wernesg, Paul Westheim, Wildenstein & Co, Reginald Wilenski, Reginald Wilenski, Wings, Moritz Winter, Anne Stiles Wylie, Peter Kort Zegers, Carol Zemel, Carol Zemel.

La toile de Vincent ne quittera que tardivement la collection d'Emile Schuffenecker où on la remarque à plusieurs reprises. Elle est reproduite en 1893 pour un en-cartage dans la revue ésotérique *Le Cœur*, créée cette année-là. Elle est ensuite prêtée, chez Vollard en 1895, puis, en 1901, chez Bernheim-Jeune. Elle est vue par Meier-Graefe en 1903 dans la collection d'Emile, puis est réputée appartenir à Amédée, associé et complice, chez qui on la voit en 1908.

Ce début d'historique est riche d'un enseignement. La détention physique de l'original ayant été impérative pour réaliser la singerie, force sera d'admettre qu'Emile Schuffenecker est le copiste/pasticheur désigné s'il est possible d'établir que la réplique a surgi avant que l'original ne quitte sa collection qu'il ne partagera avec son frère Amédée qu'à partir de 1904 pour éviter certains chagrins collatéraux liés à son divorce. Il est avant cette date l'unique détenteur de l'original, après Vincent, puis Theo qui l'ont conservé deux ans. Et la toile du Metropolitan est sur le marché parisien en 1897...

L'historique du pastiche se remonte. Les archives d'Ambroise Vollard signalent, en mai 1897, la vente d'une *Dame jaune* à «Madame Faber», qui est Alice Ruben ou encore Alice Hannover (l'historien d'art danois Emil Hannover ayant été son premier époux). Aussitôt partie au Danemark la *Dame jaune* pastiche passera des années plus tard à l'artiste norvégien Bernt Grønvold qui la vendra à un Paul Cassirer d'abord plus que suspicieux, mais qui réalisera une excellente affaire en se ravisant. Selon les chiffres données par Walter Feilchenfeldt et ceux rassemblés par le *Metropolitan*, la toile achetée par Grønvold 3000 marks *bought in Copenhagen for DM 3,000* est revendue 100 000 à Cassirer qui la revendra en 1917 pour 33 000 de mieux. Elle sera reprise en dépôt et vendue deux ans plus tard 200 000 marks.

Nous avons donc ainsi le départ de Paris et les premiers mouvements. Resterait à établir la sortie de chez Schuffenecker. Il n'est pas d'espoir de trouver de traces dans ses archives expurgées de toute empreinte de ce commerce-là, mais on remonte à son entourage. Vollard n'a pas acheté de *Dame jaune,* ses archives sont muettes. N'ayant pas non plus sorti cette *Arlésienne* de son chapeau, il a simplement donné un nom à une toile qu'il avait acquise «sans titre», faute de connaître son intitulé original et faute de pouvoir reprendre l'*Arlésienne,* intitulé déjà affecté aux trois exemplaires de celle peinte d'après le dessin de Gauguin qu'il détient alors.

La piste s'arrête malheureusement là. Vollard achète trop souvent des «Van Gogh» pour espérer cerner. Ceux qu'il achète le 12 décembre 1896. à Georges Chaudet marchand peu actif, ami de Gauguin et de Schuffenecker pourraient l'abriter mais il n'y a pas de certitude. Ajoutons simplement en passant que, s'il est admis qu'un peintre collectionneur compulsif et faussaire copie plus souvent une œuvre plutôt tôt que tard, un indice pourrait prendre de l'importance. Selon un relevé du catalogue

de l'exposition Van Gogh-Gauguin, *L'homme à la pipe*$_{534}$ et *L'Arlésienne*$_{488}$ sont tous deux peints sur une toile de trame 12 x 12 fils au cm². Sachant que l'une apparaît en 1893, l'autre en 1895, il se pourrait qu'elles soient contemporaines, très tôt peintes.

Par où qu'on la prenne, la piste mène encore et toujours à Emile Schuffenecker. L'esquisse préparatoire, l'aplomb du pastiche, la date de mise sur le marché sept ans avant que l'original ne quitte sa collection – en disent plus long que bien des discours sur ce foyer faussaire.

Un faussaire de ce bois ne fait pas une seule fois cette sorte de plaisanterie. Et quel plaisantin Schuffenecker était ! Peut-être chagriné de voir ses divers « Van Gogh » passer si facilement pour authentiques – malgré quelques avatars comme le recalage d'une petite répétition fragmentaire de la *Ronde des prisonniers,*$_{669}$ une autre des *Cyprès,*$_{717}$ reconvertie en « hommage » etc. –, il se fendit d'une copie réduite et sur carton, mais presque honorable, du tableau *Oliveraie*$_{585}$ et écrivit au dos « Hommage à Vincent, E. Schuffenecker, 1915 ». Jill-Elyse Grossvogel a eu le bon goût de le mettre en couverture du second volume du catalogue raisonné qu'elle lui a consacré. Sa notice rappelle que Schuffenecker a acheté le modèle en 1906, pour le vendre au Prince de Wagram bien avant que le modèle lui soit tout à fait hors de portée en 1912. Il y avait de bonnes raisons de postdater cet hommage *stricto sensu* intempestif. Le faux *Faucheur*$_{628}$ (aujourd'hui disparu), que les lettres de Vincent suffisent à balayer, peint d'après le *Faucheur*$_{617}$ que possédait Schuffenecker, apparaîtra dans la collection de son ami Bauchy qui le vendra, en 1912, à la galerie Bernheim qui le cédera à son tour à la Nationalgallery de Berlin.

L'original de l'*Arlésienne* et son pastiche se retrouvent côte à côte à l'importante exposition qu'organise Paul Cassirer à Berlin en juin 1914 et la critique s'enthousiasme. Selon Karl Scheffler, le rédacteur de *Kunst und Künstler* : « les deux peintures dominaient la salle principale : la première peinture, appartenant à Karl Sternheim a apparemment été peinte sur nature, tandis que la seconde version, appartenant à Bernt Grønvold, a été « stylisée » de la plus admirable manière. La seconde version a un effet puissant, mais du point de vue de la performance artistique, comme exemple de la pure peinture la première doit être préférée. » Scheffler pensait néanmoins que « l'Arlésienne aux livres avait la qualité d'une peinture d'ancien maître, remplie de cette cruelle vérité dont seule la faim de symbolisme est capable. » Le romancier suisse Robert Walser fut ému

par la réplique au point de lui consacrer un essai dans *Kunst und Kunstler* dès qu'il la vit. Il la considérait comme «pleine d'énigmes, pleine de grandeur, pleine de belles questions profondes et également pleine de majestueuses et profondes réponses. C'est une merveilleuse peinture et on doit être étonné qu'un homme du dix-neuvième siècle ait pu la peindre, car elle est peinte comme si un des premiers chrétiens et un maître l'avait produite. Elle est grande car elle est simple : aussi émouvante que calme, aussi humble qu'enchanteresse. Par moments, c'est le portrait d'une femme en tant que tel, puis de nouveau, c'est une peinture sur la cruelle énigme de la vie. Tout dans la peinture a été peint avec les mêmes catholique/festif, sans pitié/bonheur, sérieux et amour strict : la manche et le fichu, la chaise et l'œil souligné de rouge, la main et la tête. Mais ensuite de nouveau ce n'est que le tableau d'une femme dans la vie quotidienne et ce fait très secret est grand, émouvant et choquant. En regardant le portrait de cette femme souffrante on se sent comme si l'on voulait caresser ses joues émaciées : on sent dans son cœur que l'on ne doit pas rester devant cette peinture la tête couverte mais que l'on doit retirer son chapeau comme lorsque l'on rentre dans une église sacrée. »

Cruelle énigme de la vie, nul ne soupçonne alors une réplique parisienne qu'un détour de près de vingt ans au Danemark a blanchie. Bien qu'il fût de bon ton de dire son amour de «Van Gogh», les sourcils berlinois se seraient peut-être froncés s'il avait été su que cette niaiserie venait de chez Schuffenecker. Mais l'homme était vigilant, comme ses héritiers le furent, la trace des ventes des nombreux faux qu'il a écoulés, seul ou avec diverses complicités, n'a pas été conservée. Son commerce était subreptice et le chercheur en est réduit aux recoupements pour montrer ce qui est sorti de la première collection en importance, après celle de la famille Van Gogh. Beaucoup ont su, mais *l'omerta* a prévalu, même s'il a été sussuré ici où là, voire dit à haute et intelligible voix, comme le fit sous serment Meier-Graefe, que Schuffenecker avait peint des faux.

La garde rapprochée de la fausse *Arlésienne* criera à l'hérésie, toute persuadée que la toile vient droit de Marie Ginoux elle-même, à qui Vincent l'avait offerte. Dégât des croyances, cette prétendue provenance est une construction qui s'appuie sur une désastreuse partie de *master blind* d'emblée viciée, par l'erreur d'interprétation d'archives qui la fonde.

Lorsque Vincent part porter aux Ginoux le portrait de Marie d'après le dessin de Gauguin, il revient sans. Ce n'est que de juste, puisqu'il l'a

peint pour les leur remettre… et puisqu'il qu'il les leur a remis. Mais voilà ! Vincent s'est attardé à Arles. Théophile Peyron, le directeur de l'asile, a aussitôt dépêché ses deux meilleurs limiers pour récupérer son avenant patient… évidemment sans sa toile.

Le 24 février 1890, il a écrit à Theo pour rendre compte : « Il avait emporté avec lui un tableau représentant une *Arlésienne* et on ne l'a pas retrouvé. » L'administration de l'asile était-elle sotte au point d'imaginer que le doux dingue qui s'obstinait à faire de la peinture serait allé montrer sa dernière réussite aux fameux amateurs d'une Arles tout juste connectée au réseau ferré ? A-t-elle cherché le tableau ? Aurait-elle questionné Vincent qu'il ne se serait sans doute pas montré plus coopératif que lorsqu'il avait opposé au docteur Félix Rey que le tranchage d'oreille était « une affaire tout à fait personnelle »[b1056] ou que, lorsqu'il répondra aux gendarmes à Auvers, l'origine de la balle qu'il a dans le ventre ne regarde que lui.

Que Peyron dise avoir « été obligé d'envoyer deux hommes avec une voiture pour le prendre à Arles » ne dit rien, hormis un incident signalé ou l'absence constatée de Vincent justifiant d'envoyer les gardiens pour y mettre fin. Peyron se plaint : « et l'on ne sait pas où il a passé la nuit de samedi à dimanche ». Gageons que l'usager sans mystère de l'amour tarifé savait fort bien où il avait passé sa nuit d'escapade, mais cela était chose privée. S'il y en eut, il ne s'est pas soucié de répondre aux questions des janissaires de Saint-Rémy ou à celles de leur vizir. Ancien médecin militaire, Peyron était seulement à demi dupe sur l'excursionniste de la rue des Ricolettes : « je ne crois pas qu'il se livre à aucun excès lorsqu'il est libre de ses mouvements, car je l'ai toujours vu sobre et réservé, mais je suis obligé de reconnaître que chaque fois qu'il fait une petite excursion, il devient malade. » Aux herméneutes qui ont vu là trace d'un égarement de Vincent – « *he suffered an attack* » – la lecture d'une lettre du même Vincent, alors en compagnie de Gauguin, indiquera le sens de la pudique litote choisie par Peyron : *Maintenant ce qui t'intéressera – nous avons fait quelques excursions dans les bordels et il est probable que nous finirons par aller souvent travailler là.*[716] « Virée » aurait eu, ici, le même sens. Si Peyron ne sait pas où Vincent a passé la nuit de samedi à dimanche, il ne sait pas non plus qu'il a donné sa peinture en arrivant à Arles (précaution nécessaire car il la portrait toute fraîche, ce qui a d'ailleurs permis à Peyron de savoir qu'il s'agissait d'un « portrait d'Arlésienne. »)

Voilà donc la preuve de pacotille exhibée ! *Jumping to conclusions* : *une Arlésienne a été perdue!* Et de déduire que Vincent a peint cinq versions d'après Gauguin (au lieu de quatre) et de se tâter le pouls pour savoir, le dos tourné à la réalité, à qui il aurait bien pu destiner cette planète imaginaire.

«*Nobody knows*, risquait le toujours divertissant Roland Dorn, *to whom Vincent wanted to give the painting (as the Ginoux already had their share, it may have been for Roulin and his family), and it never surfaced again*», lors de la vente, par Christie's en 2006 de la version de Theo,₅₄₃ où sont évoquées les «*five oil paintings based on Gauguin's 1888 portrait drawing*».[52] Pile l'inverse. Pas plus que son mari, Marie Ginoux, n'avait son portrait, c'est justement pour cela que Vincent en peint pour elle, il n'y eut pas de toile perdue (sauf dans l'esprit de Peyron qui interprète) et simplement quatre. Quant à porter à Arles une peinture pour Roulin que sa famille a rejoint à Marseille *à la Saint-Michel*, cela témoignerait assez du côté simplet ou très vagabond de Vincent. Avant qu'un commentateur n'oppose que les titres écrits en anglais sur les tranches des livres ne conviennent pas pour Marie Ginoux, prière de noter que le titre de *La case de l'oncle Tom* est en français en couverture. Plus court en anglais, il tient mieux sur la tranche.

Se copiant et se recopiant à merci, la critique reprend la chanson. Qu'il soit permis de biffer les mentions erronées de dernière mouture de l'École de Roland Dorn dans l'édition officielle de la *Correspondance*.

Par le truchement de cette méprise qui prive rétrospectivement les Ginoux de la toile que Vincent leur a portée, une provenance s'est libérée. Le pastiche de Schuffenecker hérite

Nouvelle édition de la *Correspondance*, Lettre 863, note 8. «*Van Gogh had ~~four~~ versions of Marie Ginoux ('The Arlésienne'); ~~the fifth had been lost during his visit to Arles (see letter 857, n. 1)~~. He ~~must have~~ sent ~~at least~~ three to Theo, ~~because~~ letter 877 reveals that in Auvers he still had one himself ~~(though he could have~~ taken it along from Paris). Theo kept the portrait of the Arlésienne in pink clothing (F 543 / JH 1895); see letters 877 ~~and 879. F 541 / JH 1893 came into the possession of Albert Aurier, presumably as a present from Vincent or Theo. See cat. Otterlo 2003, pp. 341-343.~~ That Gauguin did in fact receive a version of the Arlésienne emerges from ~~RM23 and~~ the correspondence between Gauguin and Jo Van Gogh-Bonger from March-May 1894. See Gauguin lettres 1983, pp. 330-341 (GAC 43-45). Provenance research has shown that Gauguin received F 542 / JH 1894, and that F 540 / JH 1892 came into the possession of Bernard. See Feilchenfeldt 2005, pp. 118-119.*»

52 V. Catalogue de la vente Christie's & le cat. Otterlo 2003 (avec l'*Arlésienne* en couverture).

du morceau d'historique rendu disponible et le voici muni des papiers qui lui faisaient tellement défaut.

Au gré de bavardes facéties, d'autres sont présentés, dans diverses publications, comme ceux à qui Vincent aurait à toute force voulu coller la «cinquième version» qui n'a assurément jamais existé ailleurs que dans des citrouilles d'exégètes. Bien qu'il n'ait eu que de modestes chances de les croiser entre Saint-Rémy et le bordel d'Arles, sont proposés Emile Bernard – avec qui Vincent est pourtant alors en froid – ou Gabriel-Albert Aurier – qu'une toile de *Cyprès* remerciait de sa peine et priait de se taire, après son papier flagorneur, inspiré par son ami Emile Bernard.

Mais, bonnes gens, puisque Vincent avait peint ce portrait *pour* le donner à Marie Ginoux, *parce qu'*il avait besoin de s'assurer de sa collaboration et qu'il l'avait emporté *pour* le lui remettre, s'il l'avait perdu (et comment ?) et qu'il en avait eu, selon vous, un «en trop», peint pour personne, que ne lui aurait-il fait parvenir un autre exemplaire ? Ose-t-on encore prétendre que cet homme d'une lucidité, d'une ténacité, d'une détermination hors du commun était le fou que les fantasmes de niais ont dépeint ?

Lorsque, le 17 octobre 1895, les Ginoux vendent pour 60 francs à Vollard leur *Arlésienne*[541] – que Vollard possédera toujours en 1901, puisqu'il la montre – les bateleurs en provenance assurent que ce ne peut pas être celle que Vincent leur a remise, puisque, dans leur imaginaire, cette Atlantide-là est engloutie ! Leurs acrobaties ont seulement libéré la place dont le pastiche de Schuffenecker avait besoin.

Et d'où viendrait l'*Arlésienne* d'après le dessin de Gauguin que l'on a dépouillée de ses papiers pour en munir l'intruse ? «Ah, c'est un grand mystère, Monsieur, elle a dû être donnée à un moment ou à un autre à Gabriel-Albert Aurier, puisqu'on la trouve dans la collection de ses héritiers». La belle affaire ! Cela n'est qu'une déduction erronée connexe. Aurier est irrémédiablement mort le 5 octobre 1893 et la localisation des quatre toiles *d'après le dessin de Gauguin* est *simultanément* connue sept ans plus tard, quand, en mars 1901, Ambroise Vollard confie son exemplaire *sur fond rose*, 14 du catalogue, deux mois après avoir vendu aux Bernheim deux exemplaires *sur fond rouge* (qui ne sont pas exposés) tandis que Johanna détenait la quatrième. Gabriel-Albert Aurier n'a donc, c'est certain, jamais détenu d'*Arlésienne*. Il était bien évidemment sans fondement de supposer que la version d'Otterlo avait pu être peinte par Vincent pour la lui donner.

L'une ou l'autre de ses sœurs, qui connaît Vollard et lui confie des Vincent pour une exposition en 1895,$_{b1369}$ aura simplement acheté, *après 1901,* la toile qui passera ensuite aux héritiers William. Le mystère a fondu.

Quel sens ont désormais les mots de la note 26 de la lettre 768 de la nouvelle édition de la *Correspondance* disant qu'une étude du *Metropolitan* est censée garantir ? Recherche brillamment absente de la documentation, pourtant on ne peut plus détaillée (l'équivalent de 25 feuillets) rassemblée sur le site du Metropolitan qui a bien dû comprendre que cette affaire sentait le roussi.

> Vangoghletters.org/
> Lettre 768, note 26
> *« Provenance research undertaken by The Metropolitan Museum of Art in New York has revealed that the second version, Marie Ginoux ('The Arlésienne') (F 488 / JH 1624), was in the possession of Madame Ginoux.*

L'Arlésienne de Schuffenecker nue, interdite par la *Correspondance* (ce qui n'empêche pas le Metropolitan de mentionner à huit reprises les lettres de Vincent et Theo pour véhiculer l'illusion qu'elle serait peut-être signalée) venue de nulle part, ne pouvant venir de nulle part, ni d'Arles ni d'ailleurs, peut redevenir le gauche pastiche qu'elle a toujours été, peint par Schuffenecker d'après un somptueux Vincent qu'il détenait.

Ses défenseurs auront beau jeu de présenter leurs excuses. Ils devront alors expliquer pourquoi, quand le pastiche fut publiquement dénoncé, en 1997, on organisa de grandes manœuvres pour exposer partout la toile contestée, de New York à Detroit, de Boston à Philadelphie, de Chigago à Amsterdam, de New York à Paris, de Washington à Cleveland. Pourquoi, sinon pour la garantir ? Pourquoi a-t-on, en catimini, supprimé les points d'interrogation qui témoignaient de l'incertitude de l'historique dans la très officielle notice en ligne du Metropolitan Museum of Art.

Dans un premier temps, *L'Arlésienne* de Schuffenecker était seulement supposée pouvoir éventuellement venir de chez les Ginoux et avoir été vendue à Vollard, puis, soudain, la supputation erronée s'est muée en certitude, le point d'interrogation est passé à la trappe.

Où est l'étude aux conclusions fausses, probablement imaginaire puisque non publiée et dont les références ne sont pas données ? Au nom de quoi, si ce n'est au nom de la ruse, l'édition de la *Correspondance,* pilotée par le Van Gogh Museum, s'arroge-t-elle le droit violer les principes qu'elle s'impose,

Metropolitan 2007

Prov?nce/Ownership History
?the...er, Mme Joseph-...el (Marie Julien) Ginoux, Arles
...895; given to ...rtist; sold to Vollard for Fr
...until October 17, 1...); ?[A...oise Vollard, Paris, 18...-
97; sold to Alice Ru...Fab...robably for her si... Ella
Ruben, for E...in M...; ?Ella Ruben, C...penhagen
(from 18...; Bernt Grönvold, Berlin (by 1912–17; bought in
Copenhagen for DM 3,000; sold to Cassirer for DM 100,000
on June 20, 1917); [Paul Cassirer, Berlin, 1917; stock no.
2988; sold to Falk for DM 133,000 on July 3, 1917]; Sally
Falk, Mannheim (1917–19; sold through Cassirer to Winter
for DM 200,000 on April 17, 1919 (Cassirer stock no. 3430
(Sammlung Falk)]; Moritz Winter, Warsaw (from 1919); Fritz
Schön, Basel and Berlin-Grünewald, Berlin (by 1924–26); [Stephan
Bourgeois, New York, 1926]; Adolph Lewisohn, New York
(1926–d. 1938; cat., 1928, pp. 151–52, ill. p. 153 and in
color on frontispiece); his son, Sam A. Lewisohn, New York
(1938–d. 1951)

Metropolitan 2008

...nance
the...er, Mme Joseph-Michel (Marie-...ien) Ginoux, Arles
(un...1895; given to her by the ar...ough Henri
(u...ret on October 17 for Fr 60 to ...ard); [A...broise Vol-
lard, Paris, 1895–97; sold as "de ...aune" ...) May for Fr
150 to Alice Ruben-Faber... ...sister, Ella
Ruben]; possibly E...a...en, Copenhagen (f...17);
Bernt Grönvold, Copenhagen and Berlin ...12–
bought in Copenhagen for DM 3,000 ...ld ...assirer, Berlin,
1917 for DM 100,000 to Cas...r ...assirer, Berlin,
1917; stock no. 2988; sol... July ...33,000 to
Falk]; Sally Falk, Mann...im ...9; consigned to Cas-
sirer, April 11 ...assirer on April 17, 1919
for DM 2...0...0 to W...(Cassirer stock no. 3430
(Samm... ...); M... Winter, Warsaw (from 1919); Fritz
Schön, B...sel and Grünewald, Berlin (by 1924–26);
[Stephan ...ourgeois, New York, 1926]; Adolph Lewisohn,
New York (1926–d. 1938; cat., 1928, pp. 151–52, ill. p. 153
...color ...; ...his ...on, Sam A. L...sohn,
...(1938–...)

Question marks removed — *FORGED*

de dissimuler que cette toile a été dénoncée à plusieurs reprises et d'inventer un artifice pour évoquer en note une toile que la même *Correspondance* bannit ? Il reste que les papiers fabriqués pour une toile dûment dénoncée sont faux. La question sera un jour de savoir pourquoi ils furent fabriqués.

On pourrait s'interroger sur les raisons qui permettent que l'histoire de l'art ne progresse d'un cran que lorsque le personnel en place qui a promu, vanté, soutenu, favorisé les faux, et qui pour ces raisons empêche la manifestation de la vérité, lâche les commandes. Le rappel de l'envers du décor illustrera les mécanismes qui ont protégé, et protègent la copie de Schuffenecker.

Le 30 mai 1997, un dossier intitulé *Van gogh, les mises en examen se succèdent* est présenté par le *Journal des Arts*. En couverture une toile : *L'Arlésienne* du Metropolitan. En pages centrales, zéro argument. Le journaliste, qui a confisqué la présentation d'un débat que je devais initier sur des bases saines, est parfaitement ignorant des subtilités. Il récite, en guise d'épouvantail anti-faux, les facéties de Roland Dorn et Walter Feilchenfeldt dénonçant quatre toiles… toutes quatre authentiques. Si la question de l'*Arlésienne*, celles des *Tournesols* ou de diverses falsifications Gachet sont évoquées – comme elles sont soulevées par deux films (*Les faux Van Gogh*, Antenne 2 et *The fake Van Goghs*, Channel 4) et une multitude d'articles – c'est pour une large part le fruit de mes recherches. Je n'ai pas découvert la

fausseté le matin même, je travaille alors sur Vincent et les falsifications de sa vie et de son œuvre depuis sept ans.

Deux ans auparavant, j'avais signalé à Jan Hulsker, avec qui j'étais entré en correspondance, que les conclusions de l'article qu'il avait publié dans le *Burlington Magazine* en 1992 sur *Les deux Arlésienne* ne pouvaient convenir et qu'un placement satisfaisant de la « seconde » *Arlésienne*$_{488}$ dans le corpus était une impossible gageure... puisque Schuffenecker en était l'auteur. Après plusieurs échanges, Hulsker me demande de mettre en forme la démonstration. Il relit, fait des suggestions, me priant par exemple de supprimer, au nom du réalisme, l'encadré du relevé, sans commentaires, de quelques-uns des propos vantant la toile new-yorkaise en me disant que, si je le conservais, personne ne pourrait seulement imaginer la toile fausse, tant était grande l'importance dans l'histoire de l'art de ceux qui l'avaient célébrée. Lorsque tout est en forme, il fait quelque chose que seul l'Honnête Homme sait faire. Il écrit à la directrice du *Burlington Magazine* pour lui demander de publier... une démonstration qui invalide ses propres conclusions imprimées quatre ans plus tôt dans ses colonnes. Voilà pourquoi Hulsker est devenu, comme le *Metropolitan* le rapporte en se référant à un article de Martin Bailey désormais vieux de vingt ans : *« very doubtful » about its authenticity*.

Après avoir dit quelques mots sur son *New Complete Van Gogh* tout juste sorti des presses, sa lettre du 30 septembre 1996 expose ses motifs.
Dr. Jan Hulsker à Mrs Caroline Elam, directeur du *Burlington Magazine*, Victoria, 30 septembre 1996 :
«... La seconde raison que j'ai de vous écrire est que je souhaiterais attirer votre attention sur un article non publié qui m'a été récemment adressé par un écrivain français, Benoit Landais, avec qui je suis en correspondance depuis un certain temps maintenant et que j'ai appris a apprécier comme l'un des experts les plus avertis de Van Gogh que j'aie rencontrés. Dans son article M. Landais montre (à mon avis de manière tout à fait convaincante) que l'assez célèbre *Portrait de Mme Ginoux*, aujourd'hui au Metropolitan Museum de New York <u>est un faux</u>.
En 1992, vous avez publié mon article en deux parties : *Van Gogh Roulin et les deux Arlésienne*. Le second des deux portraits de Mme Ginoux de 1888 posait un sérieux problème parce qu'il n'était mentionné dans aucune des lettres de Vincent et la seule information que nous avons sur sa provenance pointe vers les très suspects frères Schuffenecker. Ma conclusion était qu'il pouvait avoir été donné à Mme Ginoux par le peintre, bien qu'il n'y ait pas d'indice montrant qu'il ait jamais été en sa possession. M. Landais

a une meilleure réponse : la copie n'a pas été faite par Vincent ! Vous avez probablement noté dans la presse internationale que dans les derniers mois sans cesse davantage de doutes ont vu le jour sur l'authenticité de Van Gogh célèbres et qu'ils commencent à être librement discutés. La question de la petite peinture *Jardin à Auvers*$_{814}$ qui a été empêchée de quitter la France et pour laquelle le gouvernement français a dû payer la somme colossale de 150 millions de francs d'indemnités au propriétaire au printemps est l'un des cas. Il y a maintenant de sérieux doutes sur son authenticité, bien que le Van Gogh Museum, qui a «authentifié» la peinture en 1992 nie, évidemment, les «rumeurs» (voir *Le Monde* du 27 septembre 1996).

Benoit Landais m'a autorisé à vous écrire au sujet de son article et à vous demander si vous pourriez envisager de le publier dans le *Burlington*. Il comprend bien sûr que vous ne seriez jamais d'accord pour publier un article sans le lire. Si vous étiez assez aimable pour me faire savoir si vous pourriez éventuellement être intéressée par l'article, M. Landais vous en enverrait aussitôt un exemplaire.» (traduction B. L.)

Caroline Elam me priera de lui adresser ma démonstration. J'en resterai sans nouvelles après l'accusé de réception. Je le signale un peu plus tard à Hulsker, qui, mécontent de voir qu'il n'est pas donné de réponse à sa requête de publier l'article qu'il regarde comme un nécessaire rectificatif de sa thèse caduque, envoie, le 11 décembre 1996, un nouveau courrier plus ferme... dont il n'aura pas davantage de nouvelles.

«Dans mon fax du 1er octobre 1996, je vous ai écrit à propos de mon livre *The New Complete Van Gogh* Peintures, dessins, croquis (Meulenhoff, 1996). Je peux vous indiquer que le livre est paru à Amsterdam et qu'il est désormais disponible en Angleterre. J'espère que vous le regarderez et qu'il vous sera utile ainsi qu'à vos lecteurs. Si vous avez déjà vu le livre, vous avez peut-être remarqué que j'ai mis un point d'interrogation après les légendes de certaines œuvres dont je conteste l'authenticité. Je suis heureux de l'avoir aussi fait pour la peinture d'un jardin n° 2107, F 814, dont la vente à Paris hier a été un tel fiasco, comme vous l'avez certainement lu dans les journaux ou vu à la télé. Le propriétaire n'a demandé que 50 millions de francs pour la peinture qui a déjà coûté au gouvernement français 145 millions de francs, mais il n'y a pas eu d'enchérisseurs. Peu importe finalement tous les articles de journaux sur son manque de crédibilité et qu'il ait probablement été peint par Schuffenecker.

Dans l'Introduction de mon catalogue j'ai rappelé aux lecteurs que j'avais déjà écarté environ 80 œuvres, je pense, qui étaient douteuses, et j'ai écrit : «Cela ne veut pas dire que toutes les œuvres reproduites doivent

être considérés comme authentiques. » Vous savez combien les grandes institutions sont réticentes à admettre qu'elles puissent seulement se tromper. Le Van Gogh Museum a maintenu sa position selon laquelle leur authentification de la peinture du jardin F 814 n'était pas une erreur et je me demande bien quelle sera leur réaction à ce qui s'est passé hier.

Il vous intéressera sans doute que dans mon catalogue j'ai mis un semblable point d'interrogation dans la légende de l'*Arlésienne* (Mme Ginoux) 1624, F 488 du Metropolitan Museum de New York. Là encore, la réticence du musée à accepter que ce puisse être un faux sera grande, mais à mon sens la recherche sérieuse et objective ne devrait pas s'arrêter à de telles considérations. Je pense donc que le *Burlington Magazine* n'hésitera pas à publier l'article sur l'*Arlésienne* du Metropolitan Museum qui vous a été envoyé il y a quelque six ou huit semaines. Cette peinture pourrait également devenir un jour une « cause célèbre ».

On entendra au contraire à Paris, dans un procès célèbre, un avocat soutenir, sans honte, que Hulsker n'a jamais remis en cause le *Jardin à Auvers*$_{814}$ et la justice abusée dire qu'il n'y a pas/plus de doute sur son authenticité. Malgré des éléments nouveaux, qui lui sont soumis en 1997, le *Burlington* ne publiera rien sur l'*Arlésienne*. Le *Magazine* imprimera en revanche l'année suivante, à la demande expresse du Van Gogh Museum, la thèse tout à fait erronée de Bogomila Welsh souhaitant réfuter « mot à mot » mes conclusions sur les *Tournesols*. L'universitaire canadienne pensait pouvoir établir – à coups d'erreurs factuelles diverses (une petite centaine tout de même) – la réalité d'un échange de *Tournesols* avec Gauguin. Depuis ma réfutation de cette thèse, le prétendu échange est reconnu imaginaire. Le *Burlington Magazine* publiera également plus tard la thèse de Louis Van Tilborgh et Ella Hendriks qui se proposait de réfuter mes conclusions sur le (très faux) *Parc de l'Asile*.$_{659}$ Leur article est parvenu à donner l'illusion que je me trompais, mais c'est au prix d'une fraude commise en connaissance de cause : prétendre que Vincent a envoyé cette « toile de 30 » (seul moyen de la « sauver » en l'ancrant dans la *Correspondance*) la veille du jour où il écrit qu'il n'a *pas* envoyé « de toile de 30 », car elles n'étaient pas sèches. La vérité est que la *Correspondance* ne laisse aucun doute, l'original de Vincent est, là encore, unique. Quand pareilles pratiques sévissent, le combat devient inégal, mais cela ne change pas grand chose à la fausseté réelle des toiles, sauf à l'accuser. Lorsque la corruption et la fraude gagnent, il faut savoir traiter la gangrène, si l'on veut éviter que tout crédit ne soit un jour perdu. De l'*Arlésienne* il n'y eut plus de nouvelles. Placer une étude fut impossible où que ce soit ; les journaux d'art ayant adopté, pour dire vite, les réflexes promotionnels de la presse pharmaceutique. Sur le site internet

du *Metropolitan*, la provenance de la toile demeurait alors incertaine et cela suffisait.

Speaker invité en mars 2002 au symposium Van Gogh - Gauguin du Van Gogh Museum, je demande avant les débats à Vojtech Jirat-Wasiutinski, mon voisin de fauteuil, s'il est averti de discussions autour de l'*Arlésienne* de New York alors exposée. Il me répond que « dans le milieu », l'*Arlésienne* est, en gros, considérée authentique à 50 % (*half-half*), ce qui paraît tout de même assez franchement insuffisant. Au panel de discussion, je dis que la toile n'a pas plus que les *Tournesols* contrefaits sa place à l'exposition et reçois pour toute réponse celle de Douglas Druik de l'*Art Institute* de Chicago, grand spécialiste de Gauguin (sculpture comprise) commissaire de l'exposition jurant qu'il n'y a pas de faux exposés et qu'il est blessé qu'on le dise. Depuis, peu de choses – ma lettre du 17 septembre 2004 à Philippe de Montebello, alors directeur du *Metropolitan*, restera sans réponse – hors la promotion soutenue et les multiples voyages de l'attrape-nigauds.

Et comment le site du Metropolitan s'y prend-il pour donner l'illusion à l'observateur inattentif que Vincent aurait pu envoyer la toile à Theo *puis* lui demander s'il avait vu le portrait de Marie Ginoux à Arles ? En choisissant une citation qui ne peut en aucun cas renvoyer à l'unique portrait de Marie Ginoux alors à Arles : *Et je songeais à une femme fânée, tu as chez toi l'étude de cette femme qui avait des yeux si étranges, que j'avais rencontrée par un autre hasard.*$_{753}$ « *[possibly this picture]* » et en la faisant suivre de celle dans laquelle Vincent demande à Theo s'il aurait remarqué *le portrait de Marie Ginoux en noir et jaune.*$_{741}$ « *either this picture or F 489 (musée d'Orsay, Paris)* ». Le tour d'illusionniste est bien mené, mais pour y parvenir les prestidigitateurs ont dû ajouter la citation sans rapport et inverser l'ordre des lettres – comme Christie's l'avait fait dans son catalogue promouvant les faux *Tournesols*. La « première » citation est tirée d'une lettre du 29 mars 1889, la seconde de celle donnée pour être du 22 janvier. Etrange chronologie que des lettres de Vincent classées, pour les besoins de la cause, dans cet ordre : début novembre 1888, 3 mai 1889, 29 mars, 22-23 janvier, 16 juin, 18 juin, 13 juin 1890, 2 février 1890.

Ce n'est malheureusement pas tout. Alors que dans *Provenance*, il est (faussement) garanti que la toile est chez les Ginoux – donc que les mots que Vincent consacre à celle qu'il envoie à Theo ne la concernent pas – il est écrit pour huit de ces citations qu'elles *pourraient* renvoyer à la toile du Met par des formules du genre : "*[possibly this picture]*". Les deux autres citations

évoquent une peinture unique, évidemment pas celle du Met, puisqu'il y est dit *noir*, ici trois fois, synonyme de *bleu de Prusse,* pour Vincent.

Fortuitement, encore sans doute, l'édition des lettres en 2009 est ignorée, elle dit sans doute trop clairement que toutes ces références sont sans exception fausses (la seule mention que l'on y trouve, 768-26, l'invite à un endroit où elle n'a rien à faire : l'envoi à Theo de la toile d'Orsay que l'on sait envoyée sans réplique). Pourquoi faut-il tant tricher ? Où commence la fraude ?

References

Descente aux enfers, le Metropolitan, a écarté ces "références" pour les exiler en "Notes", note protégée par un pieux mensonge : il ne serait pas possible de dire avec certitude quelle Arlésienne Vincent évoque.

Vincent van Gogh. *Letter to his brother Theo.* [early November 1888] [published in "The Complete Letters of Vincent van Gogh," 3 vols., Greenwich, Conn., 1958, vol. 3, p. 100, letter no. 559], writes that he has "an Arlésienne at last, a figure (size 30 canvas) slashed on in an hour, background pale citron, the face gray, the clothes black, black, black, with perfectly raw Prussian blue. She is leaning on a green table and seated in an armchair of orange wood," either this picture or F489 (Musée d'Orsay, Paris).

Vincent van Gogh. *Letter to his brother Theo.* [May 3, 1889] [published in "The Complete Letters of Vincent van Gogh," 3 vols., Greenwich, Conn., 1958, vol. 3, p. 166, letter no. 590], probably referring to a picture or pictures among a batch of canvases he had just sent to Theo in Paris, one of which may be this work, states that "you will see that the expressions of the two women are different from the expressions one sees in Paris".

Vincent van Gogh. *Letter to his brother Theo.* [March 29, 1889] [English transl. published in "The Complete Letters of Vincent van Gogh," Greenwich, Conn., 1958, vol. 3, p. 146, letter no. 582], writes that ". . . I thought of a faded woman, you have the study of her at home, the woman who had such strange eyes whom I also met accidentally" [possibly this picture].

Vincent van Gogh. *Letter to his brother Theo.* [January 22 or 23, 1889] [English transl. published in "The Complete Letters of Vincent van Gogh," Greenwich, Conn., 1958, vol. 3, p. 128, letter no. 573], asks if Theo saw "the portrait of Mme. Ginoux in black and yellow" during his visit to Arles, and states "that portrait was painted in three-quarters of an hour," either this picture or F489 (Musée d'Orsay, Paris).

Theo van Gogh. *Letter to his brother Vincent.* June 16, 1889 [published in "The Complete Letters of Vincent van Gogh," 3 vols., Greenwich, Conn., 1958, vol. 3, p. 544, letter no. T10], writes that he is "very fond of that figure of a woman seen from a height. I had a visit from a certain Polack, who knows Spain and the pictures there well. He said it was as fine as one of the great Spaniards," either this picture or F489 (Musée d'Orsay, Paris) [see Vincent's letter of June 18, 1889].

Vincent van Gogh. *Letter to his brother Theo.* [June 18, 1889] [English transl. published in "The Complete Letters of Vincent van Gogh," Greenwich, Conn., 1958, vol. 3, p. 182, letter no. 595], in response to his brother's letter of June 16 [see Ref.], writes that he is "glad to hear that someone else has turned up who actually saw something in the woman's figure in black and yellow," either this picture or F489.

Theo van Gogh. *Letter to his brother Vincent.* June 13, 1890 [published in "The Complete Letters of Vincent van Gogh," 3 vols., Greenwich, Conn., 1958, vol. 3, p. 573, letter no. T37], mentions that a lithographer named Lauzet looked at Vincent's paintings, writing that "he likes the 'Portrait of a Woman' which you did at Arles very much," possibly this picture.

Vincent van Gogh. *Letter to his brother Theo.* [February 2, 1890] [published in "The Complete Letters of Vincent van Gogh," 3 vols., Greenwich, Conn., 1958, vol. 3, p. 253, letter no. 625], writes that he is worried about a friend "whose portrait I did in yellow and black," possibly referring to this picture.

In memoriam...1990

En 1990, l'imagination du musée Vincent van Gogh, qui exposait la copie de Schuffenecker, s'emballait. La notice la nantissait d'une date fausse, l'ancrait dans un passé immémorial, collectionnant suppositions et ragots dans un bavardage sans queue ni tête.

75, *L'Arlésienne*, portrait de madame Ginoux, novembre 1888, Toile, 91,4 x 73,7, Non signé, F 888 JH 1624, New York, The Metropolitan Museum of Art, Legs Sam A. Lewisohn, 1951

«Van Gogh fit une seconde version de ce portrait vraisemblablement pour payer les services de madame Ginoux au moyen d'une toile – pratique courante chez les peintres désargentés. Le peintre modifia la palette un peu timide de sa première version par des oppositions de couleurs plus dures, prolongeant ainsi les expériences qu'il avait entamées avec le *Paysan*.

La raison pour laquelle Van Gogh remplaça dans sa seconde version le parasol et les gants par des livres n'est pas tout à fait claire. Au vu des couvertures colorées, il s'agit ici de romans français modernes. Que le peintre ait voulu, par ces détails nouveaux, montrer madame Ginoux en amateur de ce genre de livres semble étrange, mais ne peut être totalement exclu. En effet, il fallait en ce domaine peu de chose à Van Gogh pour que son imagination s'emballe. Ayant vu, sur une table, lors d'une visite chez son ami parisien, le peintre Gauzi, un exemplaire d'un livre de Balzac, il n'hésita pas plus tard à parler à des tiers de Gauzi comme d'un grand admirateur de cet écrivain.

Cependant, comme Van Gogh cherchait davantage ici à représenter un type qu'à faire le portrait d'un individu, une autre interprétation de ce détail semble plus réaliste. Pour Van Gogh, les romans français étaient le symbole par excellence des temps modernes, et il a probablement voulu confronter dans ce tableau les valeurs ancestrales représentées par une Arlésienne typique, aux témoignages de son siècle, comme il le fit dans ses paysages de blés en représentant le travail des champs, supposé immuable, devant un train passant à l'arrière-plan. De toute évidence, Van Gogh cherchait toujours cette sorte de contraste, qu'il caractérise plus tard comme «une rencontre étrange et heureuse des antiquités fort lointaines avec la crue modernité» [w 22 F].»

Evert Van Uitert, Louis Van Tilborgh, Sjraar Van Heugten

4

> *Voilà que, pour la cinquième fois,*
> *je reprends ma figure de la Berceuse*
> Vincent, 29 mars 1889

Cherche Berceuse désespérément

Dans les précédentes versions de ce chapitre, la présentation était différente. Elle débutait avec la critique de la version de la *Berceuse* du Metropolitan Museum of Art de New York listant en vrac l'ensemble des griefs. C'est absurde. Le lecteur ne pouvait qu'avoir le sentiment d'être

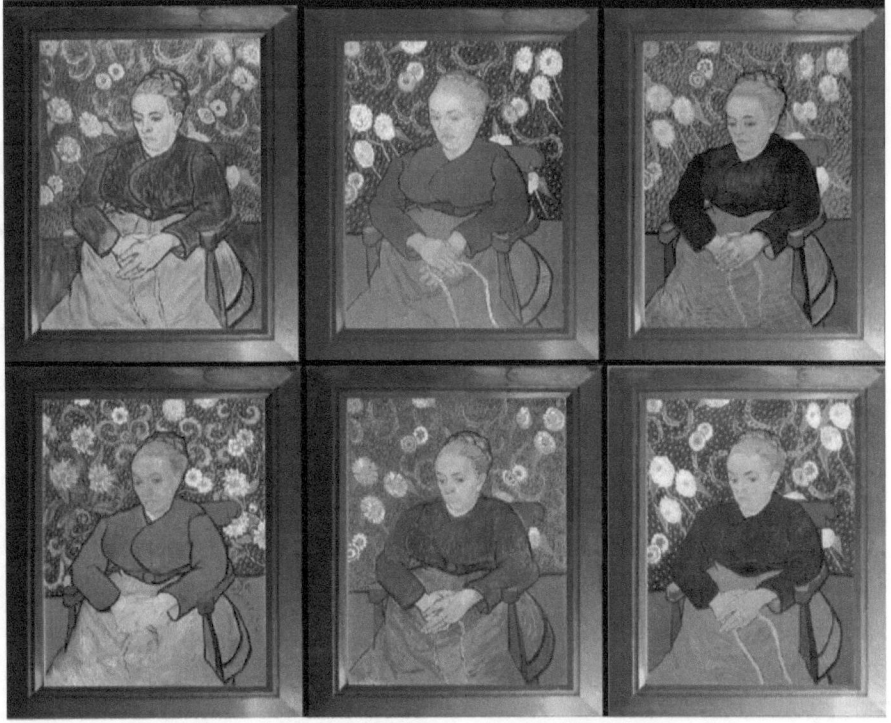

contraint à voir comme le texte intimait de le faire. Ceux qui ne voyaient pas les défauts ne pouvaient être que blessés par le dénigrement d'une toile toujours présentée comme satisfaisante. Il est préférable d'indiquer d'abord pourquoi il existe un problème avec les *Berceuse* et nécessaire d'écarter plusieurs conclusions erronées.

Vincent évoque cinq versions, six ont été retenues au premier catalogue avant que la dernière du classement proposé ne soit écartée. Toute la question est de savoir si la mise à l'écart était avisée ou si au contraire le revirement recalait une toile authentique.

Le mot fatidique donnait les raisons de ce choix : « Faux ». On le doit à Jacob-Baart de la Faille qui, en 1939, l'a fait figurer dans l'édition révisée de son catalogue raisonné des oeuvres de Vincent van Gogh publié en 1928. Dans l'exemplaire de son premier catalogue qu'il tenait à jour on lit « bestaat niet » qui peut se traduire par « n'existe pas ».

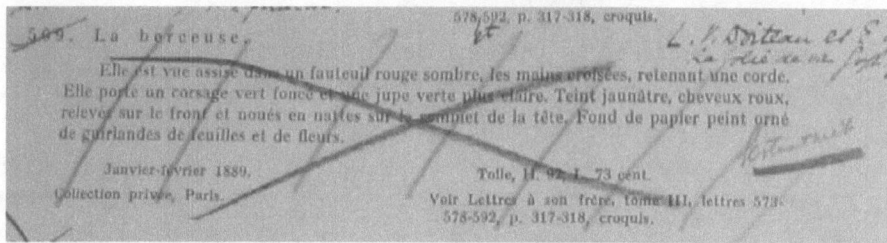

La toile décrite, localisée et reproduite dans le premier catalogue existait pourtant bel et bien.

La toile évincée puis tombée dans l'oubli avait été placée en dernière position dans son ordre de réalisation, répertoriée sous le numéro F 509. Étaient conservés ses numéros F 504, 505, 506, 507 et 508, aujourd'hui respectivement au *Rijksmuseum Kröller-Müller* d'Otterlo, au *Metropolitan Museum* de New York, à l'*Art Institute de Chicago*, au *Van Gogh Museum* et au *Boston Museum of Fine Arts*.

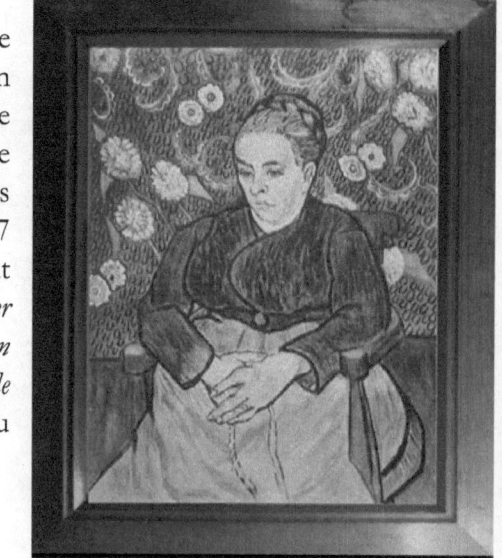

On ne saurait dire avec certitude ce qui a poussé de la Faille à la mise à l'index. Mais, en 1937, un épisode rendu public par l'*Intransigeant,* faisant au passage quelques gorges chaudes, a pu l'y inciter, une septième *Berceuse* était apparue.

Emile Labeyrie, ancien gouverneur de la Banque de France, avait prêté, pour l'inauguration du Palais de Tokio à Paris, un «Gauguin» qu'Emile Bernard, visitant l'exposition, reconnut comme l'une de ses propres œuvres, peinte un demi-siècle auparavant à Pont-Aven. Il avait cédé sa toile à Amédée Schuffenecker et sa signature avait été ensuite remplacée.

Labeyrie écrivit, le 27 juillet, une assez jolie lettre à Bernard pour lui signaler d'autres toiles – cinq présumées de Bernard lui-même et deux de «Van Gogh» – simultanément acquises et issues de la collection de deux frères octogénaires récemment disparus, l'aîné en 1934, son cadet l'année suivante :

> Emile Labeyrie 10, rue de Vergennes, Versailles, le 27 juillet 1937
> Monsieur, [...] Vous avez bien voulu m'informer de la sommation faite par vous au secrétariat de la rétrospective de l'Art français au sujet du paysage de Bretagne exposé sous le nom de Gauguin et qui m'appartient. Comme vous le supposez, je ne suis bien évidemment pour rien dans l'apposition, que vous dites frauduleuse, sur cette toile de la signature de Gauguin en place de la vôtre.
> J'ai acquis le tableau parce qu'il me plaisait beaucoup et qu'il était de bas prix : ce n'est pas la signature qui me l'a fait acquérir bien que je n'aie pas supposé que celle-ci fût fausse : d'autant moins que le vendeur m'avait dit, sans me donner une garantie que je ne lui demandais pas, que la toile provenait de la famille Schuffenecker, dont je connaissais les relations passées avec Gauguin.
> Vous pouvez être assuré que je ne manquerai pas lorsque le tableau me sera rendu, de cacher la signature que vous me dites avoir été apposée par un faussaire, en mentionnant au dos de la toile l'aventure arrivée à cette œuvre.
> [...] j'ai acquis différentes œuvres de vous qui me plaisent fort les unes et les autres, savoir :
> 1- toile de 85 x 110 - 2 femmes nues accroupies face à face, se détachant sur un mur vert émeraude, signé «Emile Bernard 1895»
> 2- toile de 81 x 65 – Paysage : vue d'Aix-en-Provence prise de la maison de Cézanne : la signature «Emile Bernard» est peu apparente : la date est illisible.
> 3- toile de 41,5 x 54 – Paysage : vue de plage : au premier plan un champ de blé au bord duquel causent deux hommes dont un en haut de forme,

daté, en marron «St-Briac, 13 mai 1886» et signé «Emile Bernard» en rouge

4- toile de 55,5 x 46 - Votre portrait de trois quarts, tête inclinée regardant à gauche, signé «Emile Bernard – 1890»

5 Etude sur carton 52 x 33 représentant 2 baigneurs s'essuyant sous une voûte d'arbres, signé «E. Bernard».

Je ne puis croire que ces différentes œuvres ne soient pas toutes authentiques, car elles me paraissent toutes d'un maître.

J'ai enfin pris à la même source deux œuvres que je crois de Van Gogh.

L'une est une petite étude, exquise de sensibilité représentant une vue de toits se détachant sur un ciel doré où se trouve un soleil très empâté. Au-dessous du panneau se lit la mention suivante «Certifié de Vincent Van Gogh, Emile Bernard, 1928».

L'autre représente la tête de la Berceuse sur toile (34 x 42) : cette peinture ne porte, comme la précédente, aucune signature, mais elle ne me paraît pas être une copie, car elle présente de notables différences avec les autres tableaux connus du même sujet. Sur le cadre est fixé un cartouche indiquant le nom de Van Gogh.

Puisque le hasard me vaut le plaisir d'entrer en rapport avec vous, je vous serais reconnaissant, Monsieur, de bien vouloir me donner les assurances sur l'authenticité de ces diverses œuvres et aussi, éventuellement, les indications que vous pourriez retrouver dans vos souvenirs au sujet de leur création.

Je vous prie, Monsieur, d'agréer l'expression de mes sentiments distingués.
E. Labeyrie [Monsieur Emile Bernard, 15 quai de Bourbon, Paris.]

En digne héritière, Jeanne Schuffenecker, la fille d'Emile devenue la légataire commune des deux frères, avait ainsi cédé deux introuvables «Van Gogh» en dépit de la mise en garde d'un voisin fort averti qui avait dénoncé dans cette brocante toute une série de «Van Gogh nouvelle fabrique». La lettre nous renseigne, Emile Schuffenecker, qui n'a officiellement jamais personnellement détenu de *Berceuse,* savait produire une tête de *Berceuse* montrant de notables différences.

De la Faille, qui aura pu se plonger dans la *Correspondance* pour savoir combien de versions elle acceptait, ne fit aucun cas de la petite intruse et, biffa son numéro F 509 dont il avait pourtant signalé sa trace dans trois lettres. Il ne s'était pas particulièrement attaché à démêler l'écheveau, datant d'abord toutes les *Berceuse* de « janvier-février 1889 » avant d'élargir la fourchette à « janvier-mai ». La *Correspondance* permet pourtant de dater assez précisément les mises en chantier des cinq versions que Vincent mentionne : ± 22 décembre 1888 ; ± 24, puis 30 janvier 1889 ; 3 février

et enfin 29 mars pour la dernière. Ces dates n'étant pas universellement acceptées, il convient de préciser.

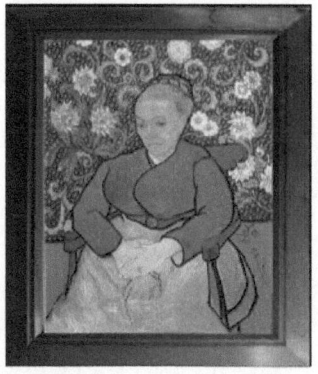

La première version que Vincent appellera « l'esquisse » est commencée avant la grande crise qui conduira à l'oreille coupée le 23 décembre 1888. La lettre du 22 janvier 1889, disant à Theo qu'il a « en train le portrait de la femme Roulin où [il] travaillai[t] avant d'être malade »[741] et souhaite le « terminer », nous dit qu'il possède alors une seule version du portrait. Les mots de la lettre du 28 annonçant la naissance du second exemplaire donnent à penser que le fond était déjà couvert, puisque Vincent précise « j'avais arrangé là-dedans les rouges depuis le rose jusqu'à l'orangé… »[743] et que l'on ne trouve pas de rose ailleurs que dans les fleurs du fond.

Le baptême de « *La Berceuse* » semble se faire dans la lettre à Arnold Koning qui suit de peu la lettre à Theo (et non qui la précède comme l'a proposé le dernier classement de la *Correspondance*). Vincent a alors la toile sur le chevalet et dit avoir nommé sa toile qu'il décrit : *La Berceuse*. La lettre à Theo annonçant la seconde version confirme qu'il n'y avait qu'une seule toile au 22 janvier : « Je crois t'avoir déjà dit qu'en outre j'ai une toile de Berceuse, juste celle que je travaillais lorsque ma maladie est venue m'interrompre… » Vincent semble s'être souvenu qu'il n'avait pas d'abord donné d'intitulé pour sa toile le contraignant à préciser «… juste celle que je travaillais lorsque ma maladie est venue m'interrompre » afin que Theo puisse se repérer.

La seconde version apparaît pour la première fois dans la lettre de Vincent à Gauguin disant « recommencer » la toile dont l'intitulé apparaît deux fois au fil des mots. Dans une référence à Roulin : « Sa voix en chantant pour son enfant prenait un timbre étrange où il y avait de la voix d'une berceuse ou d'une nourrice navrée et puis un autre son d'airain comme un clairon de France »,[739] puis, plus bas, dans la mention de la toile elle-même : « il y en aurait qui sentiraient là-dedans la berceuse. » La lettre[739] à Gauguin a été placée au 21 janvier en raison de son :« Roulin vient de partir », départ datant du jour même. La formule ne peut cependant pas être tenue pour une ferme indication de date. Elle est contrebalancée par un équivalent : « Je viens de dire à Gauguin au sujet de cette toile »,[743] évoquant cette lettre[739],

dans celle,[743] adressée à Theo, fermement datée du 28, qui témoigne de l'existence de la seconde version : « 2 épreuves ». Cela est encore conforté par la lettre à Theo du 30 disant : « Je terminerai cette lettre comme celle à Gauguin... » qui ne peut donc pas être alors vieille... de neuf jours. La date à retenir pour la lettre à Gauguin est donc au plus tôt le 23 janvier, mais plus probablement autour du 25, Vincent ayant peint en rafale trois toiles : la seconde *Berceuse,* puis les « répétitions absolument équivalentes & pareilles » de chacune de ses deux grandes toiles de *Tournesols* auxquelles il met les « dernières touches »,[743] le matin du 28.

La troisième version est annoncée le 30 janvier : « J'ai mis aujourd'hui une 3me berceuse en train. »[774] Vincent ne dit pas s'il a un destinataire en vue mais on peut le deviner, malgré le projet précédent d'une version « pour la Hollande » à condition de pouvoir « ravoir le modèle ».[743] La même lettre, qui évoque la visite du Roulin du 28, contient : « Je pouvais justement lui montrer les deux exemplaires du portrait de sa femme ce qui lui faisait plaisir. » D'autant plus plaisir que Vincent les lui a présentées sur leur châssis, encadrées par ce qu'il considérait comme sa plus haute réussite, chacune flanquée des « volets jaunes » de *Tournesols*. Le destinataire apparaîtra dans la lettre du 3 février annonçant la mise en chantier de la quatrième : « *J'ai fait la berceuse trois fois, or Mme Roulin étant le modèle et moi n'étant que le peintre je lui ai laissé choisir entre les trois, elle et son mari, seulement en conditionnant que de celle qu'elle prendrait j'en ferais encore une répétition pour moi laquelle actuellement j'ai en train.* »[745] Si cette quatrième version est toujours sur le chevalet le 3 février, c'est que, mal portant, Vincent a dû se reposer : *j'aurais préféré te répondre aussitôt à la bien bonne lettre contenant 100 francs mais justement étant très fatigué à ce moment-là et le médecin m'ayant ordonné absolument de me promener sans travail mental, ce n'est par suite de cela qu'aujourd'hui que je t'écris.* »[745] Avant que la crise ne se déclare, l'alerte est manifeste. Le docteur Rey, l'interne qui le suit à l'hôpital, lui a conseillé du repos. La franchise perce au bas de la lettre, dans laquelle Vincent juge important de se soigner : *Les fièvres de pays je ne les ai pas encore eues et cela aussi je pourrais encore les attraper. Mais ici on est déjà malin dans tout cela à l'hospice et do nc du moment qu'on n'a pas de fausse honte et dit franchement ce qu'on sent on n'y peut mal.*[745]

Il se déduit des propos du 3 février que la réalisation de la troisième réclama très peu de temps, à tout le mieux deux jours, et n'a pu être reprise plusieurs fois, puisque que Roulin n'est pas encore retourné travailler à Marseille, d'où il ne pouvait s'absenter que très brièvement, quand

Vincent laisse les époux choisir entre trois, la troisième version leur étant manifestement destinée.

Le 7 février, quatre jours après cette lettre, il est hospitalisé. Inquiète de son comportement étrange, sa femme de ménage a alerté le voisinage. Des hallucinations de l'ouïe l'affectent, sa crainte d'être interné a tourné au délire et ses propos sont incohérents. Son état s'améliorera progressivement et, le 18, il pourra retrouver sa maison jaune tout en continuant à prendre ses repas et à dormir à l'hospice.

Dans l'incapacité de peindre, sa quatrième version de la *Berceuse* restée sur le chevalet n'a pas avancé lorsqu'il la reprend le 25 février pour l'achever le lendemain… sans plus disposer de son modèle direct : Vincent n'ajoutera des nouvelles de sa quatrième version que trois semaines plus tard. Le 25 février, il écrit : « Hier & aujourd'hui j'ai commencé à travailler. Lorsque Mme Roulin est partie elle aussi, pour aller vivre avec sa mère à la campagne provisoirement, alors elle a emporté la berceuse. J'en avais l'esquisse et deux répétitions, elle a eu bon oeil et a pris la meilleure, seulement je la refais dans ce moment. et je ne veux pas que celle là soit inférieure. »[748] Les trois semaines de suspension sont la conséquence d'une nouvelle crise, à partir du 4 février, qui a conduit à un nouvel internement, le privant de travail jusqu'au 24.

Si la formule nous apprend que Vincent ne dispose plus du modèle, elle dit aussi qu'il a estimé que l'une des deux répétitions était meilleure que l'autre et accessoirement que les deux étaient supérieures à l'esquisse. Vincent a laissé les Roulin choisir, mais a pu guider leur choix ce qui nous empêche de déduire qu'Augustine aurait préféré une toile plus ressemblante, critère essentiel d'un modèle pour choisir son effigie.

Vincent est de nouveau interné, cette fois d'office le 26 février et ne se remet au travail qu'un mois plus tard. Le 29 mars, il dit être sorti la veille et l'avant-veille « une heure en ville pour chercher de quoi travailler »[753] Son : « *Et voila que pour la 5me fois je reprends ma figure de la Berceuse* » nous dit qu'il va la peindre à l'hôpital avec face à lui une (unique) version précédente qui va lui servir de modèle.

Ces indispensables repères pour espérer cerner l'ordre dans lequel ont été peintes les différentes versions n'apportent que peu de lumière sur l'ordre de réalisation. Deux éléments cependant. Deux toiles ont été peintes sur

une longue période, l'esquisse et la quatrième de la série, tandis que deux toiles ont été peintes sur une période courte, la seconde peinte en une journée ou deux et surtout la troisième que Vincent n'a pu commencer que le 29 janvier et qu'il achevée bien avant le 3 et sur laquelle il ne pourra plus revenir puisqu'Augustine l'emportera tandis qu'il sera retenu à l'hôpital.

Toute fin avril à l'heure de quitter Arles pour son internement volontaire à Saint-Rémy, Vincent remplit deux caisses de ses dernières oeuvres. Parmi elles quatre *Berceuse*. La *Correspondance* postérieure nous apprend que deux d'entre elles sont sur châssis, bordées de baguettes, rouges pour l'une, fatalement blanches pour l'autre comme l'étaient les originaux des *Tournesols,* et que les deux toiles volantes sont, en « témoignage d'amitié »[776] pour Gauguin et Emile Bernard, réputés *nos vrais amis*.[745]

Trois *Berceuse* seront enregistrées dans l'inventaire de la collection de Theo, la quatrième est repérée chez Bernard qui l'expose en 1892 chez Le Barc de Boutteville et la vend deux ans plus tard, via le marchand Julien Tanguy, pour 600 francs au comte Antoine de La Rochefoucauld. Cette toile,[508] photographiée en 1905 par Druet à l'occasion de son exposition aux Indépendants (cliché 2459), est aujourd'hui au musée des Beaux-Arts de Boston qui possède également un portrait du mari.

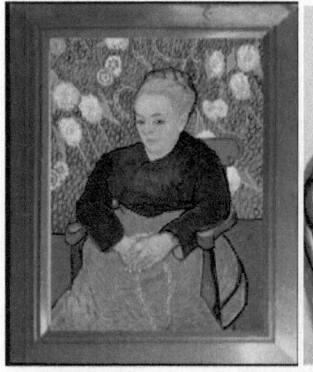

Peu après, Paul Gauguin réclame à Johanna Van Gogh la toile qui devait lui revenir. Elle la conservait depuis l'internement de Theo à l'automne 1890 et avait été enregistrée dans son inventaire sous le numéro 109. Elle la lui envoie roulée comme il en avait fait la demande le 29 mars 1894 : «Depuis quelques années […] toujours en voyage […] je ne m'occupais pas de reprendre les tableaux de Vincent qui m'appartenaient, entre autres une berceuse (femme assise dans un fauteuil)…» Il remerciera le 4 mai : «j'ai

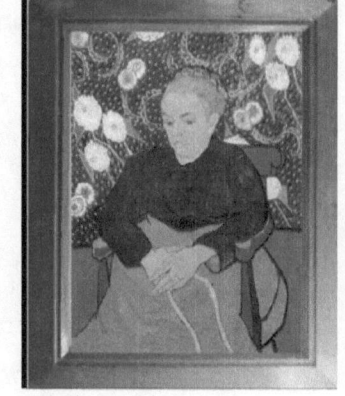

bien reçu votre lettre et le rouleau» Cette toile$_{506}$ est aujourd'hui au Art Institute de Chicago.

En 1907, dans un lot de 15 toiles, Johanna Van Gogh cédera pour un millier de florins l'esquisse de la *Berceuse*$_{504}$ à Bernheim-jeune (numéros 193 et 149 dans ses nomenclatures) aussitôt photographiée par Druet (40017). Elle retournera aux Pays-Bas cinq ans plus tard vendue à Hélène Kröller-Müller qui la léguera à l'Etat néerlandais avec son musée d'Otterlo.

La dernière à quitter la collection de la famille Van Gogh sera la *Berceuse*$_{507}$ offerte par le fils de Theo et Johanna au Stedelijk Museum d'Amsterdam pour le remercier d'avoir mis sa collection en sécurité avec la sienne durant l'occupation par l'Allemagne nazie.

La *Berceuse* en trop ne saurait donc être que l'une des deux autres, soit le F 505, soit le numéro 509. La question ne se pose pas pour ceux qui s'en remettent à sagacité de Baart de la Faille encouragés par une identification de Marcelle Roulin. A la toute fin des années cinquante, elle reçut la visite de l'historien d'art John Rewald lui

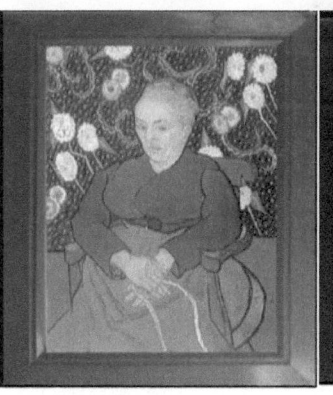 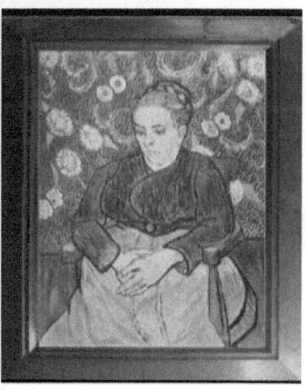

demandant identifier la toile vendue de ses parents plus d'un demi siècle plus tôt lorsqu'elle avait 11 ans. Elle dit la reconnaître sur la seule reproduite en couleur du catalogue de 1939. Son témoignage est évidemment sans la plus petite valeur probante, d'autant qu'elle ne risquait pas de reconnaître la 509. Écartée, elle n'était reproduite dans ce catalogue.

Nous savons que la version reçue par les Roulin était de l'avis de Vincent la meilleure des trois premières. Il convient donc de chercher à les identifier.

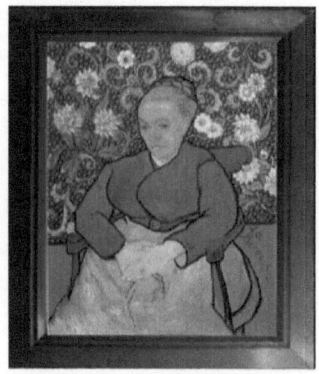

L'accord s'est fait assez tôt pour admettre que « l'esquisse » est la toile$_{504}$ aujourd'hui au musée Kröller-Müller. Il fut remis en cause et notamment soutenu par une théorie[53] aujourd'hui abandonnée[54] voulant que Vincent ait eu recours au décalque et qu'Augustine Roulin n'ait pas posé pour la première *Berceuse*. Les mots des lettres suffisent à contredire. Augustine Roulin a posé au départ, puisqu'elle est « le modèle » tandis que Vincent n'est *que le peintre* et s'il espère « ravoir le modèle »$_{743}$ c'est qu'il en a disposé.

Le degré de complexité du fond de la toile d'Otterlo, très travaillé, se distingue de tous les autres et c'est également vrai pour l'ordre de passage des couleurs. Le fond sera ensuite simplifié, procédure habituelle pour les répliques se concentrant sur l'essentiel. La toile correspond à la description détaillée donnée à Koning et les mains, peu définies, renvoient à l'esquisse qui était restée « *à l'état vague pour les mains* ». On peut sans risque d'erreur en déduire qu'elle fut la première peinte comme le fait le catalogue de l'exposition Roulin de 2025.[55] On peut ajouter qu'elle était l'une des deux envoyées par Vincent tendues sur châssis avec celle que prend Bernard.$_{508}$ Les deux autres étant roulées, celle envoyée à Gauguin$_{506}$ et la version d'Amsterdam$_{507}$ absente de la grande exposition de 1905, qui n'est montrée qu'à partir de 1909, lorsqu'elle reste la seule de la collection.

Si on prend en compte le fait que Vincent s'améliore au fil des versions, ou en a le sentiment, on peut considérer avec un degré de certitude voisine qu'Augustine a choisi la troisième version. Il faudrait donc trouver quelle est la seconde de la série, modèle mis à profit pour le troisième exemplaire. Pour la dernière étude consacrée à la série des *Berceuse*, *The Roulin family portraits* organisée par Boston et Amsterdam, Vincent a peint la toile de Chicago qui est le modèle de la toile entrée en 2002 au Metropolitan Museum of Art de New York, réputée avoir été remise aux Roulin.

53. Kristin Hoermann Lister, 'Tracing a transformation: Madame Roulin into *La berceuse*', Van Gogh Museum Journal, 2001.
54. Cat. Repetitions, Rathbone & al, Yale University press, 2013, p. 130.
55. Nienke Bakker & al, 'The Roulin family portraits' Boston, Amsterdam, 2025

De fait, les points communs à ces deux toiles sont nombreux. Le pied du fauteuil de bois brun est devenu une partie de la robe, plus incliné dans la seconde. Seules ces deux toiles partagent l'oblique de la tige épaisse, à droite du fauteuil. Les trois tiges mauves parallèles sur la gauche du fauteuil sont communes à ces deux toiles. Le dessin du fond est repris. D'autres éléments confirment, le modèle est la toile de Chicago.

On bute cependant sur un premier empêchement, les explorations techniques menées au moment de l'exposition *Face to Face* de 2013, dont les résultats ont été rapportés dans le catalogue, disent que la toile de New York est parmi les plus chargées en pâte, qu'elle a été réalisée en plusieurs campagnes, menées dans la pâte sèche, dans la pâte à demi sèche et sur la pâte sèche. Le corsage a été repeint dans un vert plus foncé, les plis de la jupe ont été repris. Le cordon a été peint sur la toile sèche, les mains ont été peintes en deux séances, la tête également et : « Cependant le fond apparaît planifié à l'avance. Quand il a fixé le papier peint vert l'artiste a laissé des espaces en réserve pour une grande partie du feuillage. » Comme dans la toile de Chicago, mais dans une moindre mesure.

La question devient de savoir quand Vincent aurait-il bien pu peindre et repeindre sa troisième *Berceuse* ? Il dispose, dans le meilleur des cas, de trois jours avant que les Roulin ne choisissent, pas assez pour que la pâte sèche, d'autant que la toile est largement chargée. Les réserves et les manques remarqués dans la toile de Chicago a conduit les auteurs de l'étude à écrire : « *much of the layout of the composition appears preplanned evidenced by the places left in reserve for numerous elements of the picture.* » Cela voudrait dire que, partant de la composition de l'esquisse sans rapport, Vincent aurait conçu son nouvel arrangement « en négatif », sachant d'avance très précisément où il allait placer ses fleurs, avant qu'elles n'existent. Au contraire de ce qui s'est passé pour l'esquisse dont « les fleurs et les autres éléments décoratifs ont été peints sur un fond déjà sec ». Ce n'est pas recevable. Si Vincent savait où placer ses fleurs dans la toile de Chicago, c'est nécessairement qu'il copiait une toile dans laquelle elles étaient semblablement placées et où elle avaient été peintes sur un fond uni. La *Berceuse* de Chicago ne peut pas être la seconde version, une autre l'a précédée et la toile du Metropolitan qui la suit, et dans laquelle nombre d'éléments du fond recouvrent un fond peint en premier, ne peut pas être la troisième.

Autre empêchement majeur, même si l'interprétation de la réussite d'une toile est subjective, on ne voit pas comment Vincent, ou quiconque, peut

considérer que la toile du Met surpasse celle de Chicago. Si par mesure de précaution on demande à des logiciels d'Intelligence Artificielle, derniers prétendants à l'objectivité experte, d'évaluer le regard de chacune des deux toiles, ils donnent une même réponse : léger strabisme convergent dans la toile du Metropolitan. Au contraire, le regard parallèle dans celle de Chicago ne donne pas l'impression de loucher. Augustine aurait donc eu « bon œil »[748] en préférant un portrait dans lequel elle louche à un autre sans cette tare ? Ce n'est pas le seul défaut. Quel que soit le détail auquel on s'intéresse, la toile[505] du Met est largement inférieure.

Dans la toile du Metropolitan, le bord du crâne est déformé, la coiffure est incertaine et les tresses sont perdues. Le visage peint à touches courtes est sans modelé, les subtils tons rompus du visage sont absents. La mimique est résignée, les yeux corrigés ne montrent pas les habituels bords anguleux de pierres taillées. Une ombre sous le nez laisse deviner de la moustache. Les ongles sont rongés, les doigts raides sont privés d'une bague tellement essentielle pour que l'on comprenne, norme de l'époque, qu'il s'agit d'une femme mariée tenant en main le cordon d'un berceau à bascule dans lequel son enfant se repose. Un poignet est cassé, et une main est tubulaire. Fiché entre deux doigts serrés, le cordon étranglé devient irréaliste. Le corsage, peint en à-plat, dont l'intérieur des manches est décoré, transforme les seins en obus. Que penser, en marge d'autres mignardises, de feuilles au dessin schématique décorées de mièvres nervures « naturalistes » ? L'accoudoir du fauteuil montre un maladroit renflement surmontant une courbe (de hanche ?) en ballon. Nombre de contours décoratifs sont posés de manière hésitante, sans rythme.

On cherchera en vain quels éléments pourraient paraître plus réussis. Les deux tiges pour une seule fleur en haut à droite ? Le bras droit allongé ? Le cordon qui a perdu sa souplesse, bordé d'un rouge remplaçant le noir, ajouté sur une jupe sèche ? Le contour foncé uniforme sur les feuilles alors que dans les autres versions une ou l'autre est bordée de jaune ? Tout est partout plus raide et les vilaines mains apparaissent comme un empêchement définitif à une remise de cette toile-là à la coquette Augustine aux ongles soignés dans les autres versions.

L'ordre de réalisation proposé : Kröller-Müller$_{504}$ / Chicago$_{506}$ / Metropolitan$_{505}$ ne saurait être le bon et comme Augustine n'a pu recevoir que la toile du Metropolitan$_{505}$ ou la toile disparue,$_{509}$ il faut bien s'intéresser à la seconde éventualité.

Nous ne disposons évidemment d'aucune étude sur la façon dont la toile écartée a été réalisée, mais la qualité raisonnable de la photographie en noir et blanc permet nombre d'observations. L'Intelligence Artificielle n'y décèle « aucun strabisme ou effet de loucherie » et juge, sans que la question lui ait été posée, que c'est « probablement l'étude ou la version la plus neutre/anatomiquement juste des quatre portraits soumis. » (Metropolitan$_{505}$ / Chicago$_{506}$ / Boston$_{507}$ /toile perdue.$_{509}$)

La boucle (le bouton ?) de la ceinture est plus claire que le corsage et cela n'est partagé qu'avec l'esquisse$_{504}$ et la toile d'Amsterdam$_{507}$ Seules ces trois toiles ont en commun le double col. Au contraire des autres, la toile du Stedelijk$_{507}$ et 509 ne montrent pas de tige pour porter la fleur et la feuille sous le dossier et elles ont en commun un contour foncé sur toutes les feuilles, à l'exception notable de la feuille sous l'oreille. Elles partagent exactement la forme en « 9 », en haut à gauche (à l'arcade supplémentaire près dans 509) ou la petite forme liant la fleur bleue aux deux dahlias, au-dessus de la tête, présente uniquement dans ces deux toiles, ainsi qu'une ligne dans la manche gauche. La tige plus souple du dahlia central sur l'épaule droite du modèle, leur est commune. Elles partagent, avec l'esquisse,$_{504}$ des stries verticales sur l'accoudoir droit.

Elles sont donc intimement liées, l'une est le modèle de l'autre. Cette simple constatation permet au passage d'écarter l'éventualité que la toile bannie$_{509}$ soit un faux s'inspirant de celle du Stedelijk.$_{507}$ La toile d'Amsterdam reste dans la collection de la famille Van Gogh pour n'apparaître que six ans après l'apparition de la toile du Met et ne la quitter que plus de vingt ans après le signalement de 509. Rien ne s'oppose au fait que 507 dont la décoration est peinte sur un fond sec, ait été la seconde version dans laquelle Vincent renonce au fond alambiqué de 504 et met en place l'arrangement que l'on retrouvera dans toutes les versions. Les dahlias bleus, à l'exception d'une des fleurs, ne se retrouvent pas ailleurs (sauf peut-être dans 509). La séquence Kröller-Müller,$_{504}$ Amsterdam$_{507}$, toile perdue$_{509}$ s'impose, sans qu'aucune autre version ne puisse venir s'intercaler.

Les partisans du placement de la toile du Metropolitan[505] en troisième position dans la séquence pensent avoir un atout majeur dans leur manche. Sur la manche droite, dans la toile d'Amsterdam,[507] on remarque un repentir. Il est interprété comme la reprise de la manche dans la toile du Metropolitan. La toile d'Amsterdam deviendrait la quatrième version dans laquelle Vincent aurait voulu reprendre la position des mains de la troisième, pour finalement retourner à celle qu'il avait donnée dans les deux premières. Le scénario s'embrouille. On peut penser que le trait recouvert est lié à la forme de la manche dans la toile du Met, mais on ne peut pas en faire une preuve. D'autant que la trace n'a pas la même forme et n'est pas au même endroit que le bord de la manche dans la toile du Met. Elle est plus haut placée et les tentatives de collage de la main du Met sur la toile d'Amsterdam ne conduisent qu'à des incohérences.

Vincent le dit au moment où il met la dernière en chantier, sa *Berceuse*, n'est qu'une « *chromolithographie de Bazar et encore cela n'a même pas le mérite d'être photographiquement correct dans les proportions ou dans quoi que ce soit.* »[753] Ce sera aussi pour lui un essai manqué et faible,[801] mais cela ne reflète que le fossé qui sépare ce qu'un artiste produit et ce qu'il voudrait faire. On connaît les sources d'inspiration probables, le papier peint derrière le portrait qu'avait fait de sa grand-mère échangé avec Vincent qui le tenait en haute estime, les dahlias repris de son *Souvenir du jardin à Etten* peint d'imagination un mois plus tôt, le cordon emprunté à un tableau de Rembrandt dont Vincent avait possédé la gravure. Son caractère voulu est indéniable. Sa *Berceuse* qu'il classait parmi les oeuvres pas inférieures à d'autres [*Tu verras que les toiles que j'ai faites dans les intervalles sont calmes et pas inférieures à d'autres.*[751]] avec les quelques-unes qui avait suivi la première crise est réussie et marquante. Il sera content que son audace soit citée en premier et évidemment touché par le commentaire de Theo : «Certes ce n'est pas là le beau qu'on enseigne, mais il y a quelque chose de si frappant, de si près de la vérité.» Cela vaudra en retour : *Ce que tu dis de «La Berceuse» me fait plaisir.*[776] Il sera content que sa fière audace ait été citée en premier et évidemment touché par le commentaire de Theo : «Certes ce n'est pas là le beau qu'on enseigne, mais il y a quelque chose de si frappant, de si près de la vérité.» Il répétera à Roulin qui lui répondra : « nous somme très charmé de l'accueil qu'il a fait à nos Portraits, tant pour l'amitié qu'il présente pour moi et ma famille que pour la louange qu'il fait de votre travail. » Le sérieux avec lequel la *Berceuse* est traitée, la fidélité des reprises témoignent de son importance et

il est pas de raison de s'accommoder des anomalies, d'excuser des défauts, d'admettre que tout est possible, que l'ordre est indifférent.

Le dernier classement proposé par le musée Van Gogh lie pertinemment les toiles de Chicago$_{506}$ et de Boston en disant que Vincent prend chez lui la première pour peindre à l'hospice la seconde qui ferme la marche. L'étude de Rathbone de 2013 avait pour sa part conclu : « De nombreux détails spécifiques dans les *Berceuse* de Chicago et de Boston rend ces deux oeuvres plus proches l'une de l'autre que de toute autre de la série ». Le pied de la chaise brun devenu robe verte les rapproche comme nombre d'éléments du fond les deux fois laissés en réserve. Ces fonds préalablement conçus disent que ni l'une ni l'autre n'a pu être la seconde de la série. Les places de l'esquisse$_{504}$ et de la version remise aux Roulin étant prises, elles ne peuvent avoir fait partie des trois premières. Contrairement à ce que j'avais d'abord déduit faute d'avoir remarqué que la dernière *Berceuse* a eu un unique modèle, celui que Vincent emporte à l'hospice. Il devient clair que la toile de Chicago$_{506}$ précède celle Boston.$_{508}$ La forme en 9 de la guirlande en haut à gauche dans la toile de Boston$_{508}$ est différente et nettement plus petite que celle de Chicago$_{506}$ (qui se trouve être la même que celles d'Amsterdam$_{507}$ et de la toile perdue$_{509}$). On ne voit pas comment, si la toile de Boston avait précédé celle de Chicago, Vincent aurait pu recréer exactement une forme dont il n'avait pas le modèle avec lui. Il en va de même pour guirlande au-dessus de la droite du fauteuil devenue plus sobre et qui désormais monte à la verticale vers l'une des fleurs du haut. Schématisée, la toile de Boston$_{508}$ apparaît plus apaisée, plus libre, avec son fond plus clair, ses tiges plus légères et ses contours de feuilles jaunes – autant d'éléments que l'on ne retrouve pas ailleurs. Modèle d'aucune autre, elle est la dernière de la série et il est bien logique que Vincent l'ait peinte d'après sa quatrième version et qu'il ait envoyé à Theo sa dernière version sur châssis pour ne pas l'écraser. Elle est âgée d'un mois quand il l'expédie et, bien que peu chargée, elle est loin d'être sèche à cœur, la rouler risquerait de l'endommager.

Question subsidiaire, puisque la *Berceuse*$_{505}$ du Met a pour premier propriétaire connu Amédée Schuffenecker, d'où la tient-il ? De Vollard qui l'a obtenue des Roulin répondront en chœur ses défenseurs. La preuve n'existe ni pour la cession par les Roulin ni pour la sortie de chez Vollard. Selon toute probabilité une *Berceuse* est passée de Roulin à Vollard dans le lot de quatre van Gogh sans titre enregistré le 4 juin 1899, mais on ne sait quand Vollard la revend et il n'y a pas d'achat ou d'échange par les Schuffenecker enregistrés ensuite. Il est en revanche, certain qu'Amédée

Schuffenecker possède la *Berceuse* du Metropolitan elle est photographiée par Druet (cliché 2467) lors de son exposition aux Artistes indépendants. Une *Berceuse* avait été vue chez lui par Julius Meier-Graefe en 1903 et il y a tout lieu de penser qu'il s'agit de la même version qui restera entre ses mains jusqu'en 1912, au moins.

Depuis l'envoi à Gauguin au printemps 1894, la toile de Chicago, est à Paris. Elle pourrait être la « femme dans un fauteuil » acquise par Auguste Bauchy le 5 novembre 1894 chez Vollard, d'autant que c'est très précisément ainsi que Gauguin a nommé la toile, mais un enregistrement montre que Georges Chaudet, chez qui Gauguin avait mis ses Van Gogh en dépôt, cède la « *Berceuse* » appartenant à Gauguin à Vollard le 6 juin 1899, dans un lot de cinq toiles. Dans les derniers mois de 1899, Vollard devait donc détenir deux *Berceuse,* celle de Roulin et celle de Gauguin dont nous sommes ensuite sans nouvelles jusqu'à ce que la toile de Chicago$_{506}$ apparaisse, en 1909, chez le

marchand Eugène Blot qui la confie à une exposition chez Eugène Druet (n° 10 du catalogue, cliché 21351). L'historique du catalogue de la Faille la signale ensuite par mégarde entre les mains d'Amédée Schuffenecker, mais il s'agit manifestement d'une confusion avec la toile New York.

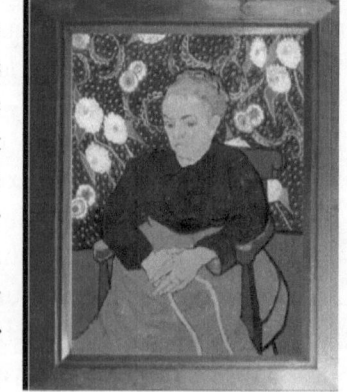

Les frères Schuffenecker n'ont apparemment pas détenu la toile de Chicago avant l'apparition de la toile du Metropolitan chez Amédée, laquelle n'était pas plus qu'une autre *Berceuse* – alors que trois versions sont censées être à Paris – montrée à l'importante exposition à leur main montée par leur ami Julien Leclercq à Paris en 1901. Cela ne signifie pas qu'Emile n'en a pas disposé. Il fréquente et Bauchy et Georges Chaudet tous deux étroitement liés à Gauguin. Retenons simplement que l'on ne pourra pas opposer d'argument de provenance pour établir que les Schuffenecker auraient obtenu la toile des Roulin ni que son modèle est toujours resté hors de leur portée. Premier à acquérir deux van Gogh après la mort de Vincent le méthodique Emile Schuffenecker a vu le triptyque *Tournesols-Berceuse-Tournesols* présenté par Bernard à l'exposition chez Theo en septembre 1890. Il aura vu la version

de Boston₅₀₈ chez Bernard, puis chez Le Barc de Boutteville, chez Tanguy et chez La Rochefoucauld, un temps son élève.

Il n'a pu manquer de connaître le long article que publie Gabriel-Albert Aurier dans le premier numéro du *Mercure de France* qui évoque : « La Berceuse, cette gigantesque et géniale image d'Épinal qu'il a répétée, avec de curieuses variantes, plusieurs fois… » Et l'on trouve chez lui une curieuse variante – la seule avec la tête jaune et mains sans jaune – aux mains inversées qui ne peut être aucune de celles auxquelles Aurier a fait allusion. Un grand artiste ne se copie pas à l'identique, les faussaires le savent et introduisent des variations, pastichent, pour éviter que leurs copies ne passent pas pour ce qu'elles sont. Parfois, quand ils modifient ce à quoi il ne faut pas toucher, les copies jurent. Constante dans les versions autres que celle du Met, seuls les fonds varient. Avec la toile du Met, aux veines sur les feuilles près, nous avons une copie exacte du fond – ce qui n'est jamais tout à fait vrai dans les autres versions – une reprise du fauteuil, de l'habit, de la tête, des vêtements, à quoi il serait périlleux de toucher, et des mains, chose que n'importe quel artiste est censé savoir figurer, raides, maladroites, ne ressemblant à aucune des mains de Vincent connues. Leur placement et leur traitement soulèvent une question à laquelle on ne trouvera pas d'autre réponse que la nécessité d'introduire une variation. Pourquoi Vincent devrait-il soudain, après avoir deux fois peint son icône, inverser la position des mains, renoncer à la bague à laquelle il tenait au point de la souligner ? Pour lui, l'esquisse était bien involontairement du fait de sa première crise « *restée à l'état vague pour les mains* ». Elles avaient donc une certaine importance pour la fidélité au modèle, modèle qui lui est nécessaire, puisqu'il espère le « ravoir ». Et soudain, il faudrait l'affubler de mains imaginaires – puisque son modèle ne pose pas de nouveau pour lui – de mains manquées, une grosse patte rose coiffant quatre bâtons sans jeu coloriste, dans la version qu'il va le pousser à choisir ? Le scénario proposé est indéfendable, nécessairement erroné.

Au contraire de ce qui se passe d'ordinaire, la présence de la signature sur la toile du Metropolitan₅₀₅ apparaît comme une entrave à l'attribution à Vincent. Elle est la même que sur la toile de Chicago₅₀₆ placée au même endroit. La mention « arles 89 », avec une minuscule au nom de la ville, est semblable, à ceci près que l'accoudoir semble avoir été élargi pour mieux pouvoir l'accueillir, alors qu'elle était à l'étroit sur celui de Chicago. La mention *La Berceuse* a la même orientation. Les principales différences sont un B, dont les panses ne touchent pas le fût, et le s que Vincent n'avait pas

pris la peine d'incliner. La copie de lettres préexistantes est à la portée de tout artiste. On ne peut donc faire de la présence des inscriptions sur la toile du Met un critère d'authenticité, mais on peut s'en étonner dans une toile prétendument remise aux Roulin.

En leur offrant des toiles, il a passé avec eux un contrat leur interdisant la vente. On en trouve le reflet dans la lettre de Joseph Roulin du 19 août 1889 : « Ne craignez pas que je fasse faire quelque chose à vos tableaux car je respectte trop le talent de l'artiste, et la parole donnée vous savez que c'est sacré pour moi »[796]. Le meilleur moyen de prévenir la vente, nécessairement tentante pour de pauvres hères aux abois, afin que les cadeaux personnels soient conservés, est de ne pas les signer. Aucun des différents portraits dont on peut être sûr que Vincent les a remis au couple n'est signé. On ne voit pas pourquoi une *Berceuse* devait faire exception, d'autant que ce serait une sorte d'exception dans l'exception, trois des *Berceuse* ne sont pas signées.

On ne voit pas davantage pourquoi « *La Berceuse* » devrait être inscrit sur le portrait remis à Augustine. L'intitulé présent sur la toile, mention très exceptionnelle chez Vincent, a un sens pour lui, lié à la symbolique qu'il y associe avec ses références à Van Eeden, pour Koning, aux *Pêcheurs d'Islande* pour Gauguin, à l'image de femme *d'à terre* rêvée *par un matelot qui ne saurait pas peindre*, pour Theo, mais pour Augustine Roulin ? Laquelle n'a jamais bercé sa fille devant lui si on admet que le cordon est une importation depuis la gravure de Rembrandt. C'est, comme il le définit au départ, un portrait d'elle, une femme assise dans le fauteuil que Gauguin avait acheté peu après son arrivée avec les diverses fournitures pour l'atelier, elle est « la femme Roulin » transformée en *Berceuse* pour les besoins de l'art, mais une inscription *La Berceuse,* avec l'article défini, sur une image qui lui est remise ne peut que déposséder Augustine d'une partie d'elle-même.

Depuis 1939, les diverses tentatives de classement des *Berceuse* ont toutes pris pour point de départ la remise de la toile du Metropolitan[505] aux Roulin. Leurs auteurs pouvaient se sentir encouragés par sa présence en couleur dans les *Lettres de Vincent van Gogh à Emile Bernard publiées par Vollard en 1911*. Si Bernard la tient pour authentique c'est qu'elle doit l'être. Qui irait suspecter une toile illustrant les lettres de Vincent à son ami Bernard, éditées par le destinataire en personne ? Qui douterait d'une toile, cautionnée par l'introduction de Bernard rappelant l'exposition chez Theo de 1890 : « il y avait la *Berceuse* verte qui resplendissait entre les soleils

jaunes et orange, comme une madone de village entre deux candélabres d'or» ? Cela n'est pourtant pas fondé. Bernard a certifié plusieurs « Van Gogh », deux appartenant à son ami Schuffenecker, aujourd'hui rejetées car ils n'étaient pas de Vincent. On sait seulement que le 25 janvier 1910, un contrat donne, contre 2000 francs de «droits d'auteur» versés à Bernard, le droit pour Ambroise Vollard d'éditer ces lettres durant six ans. Fin 1909, Emile Bernard avait eu vent des négociations entre Johanna Van Gogh et Félix Fénéon de la maison Bernheim-Jeune en vue d'une luxueuse édition des *Lettres de Vincent à Theo* et du projet d'Alfred Valette le directeur du *Mercure de France* qui, de son côté, en envisageait une à bon marché : 3 francs 50. Souhaitant publier les vingt et une lettres que Vincent lui a écrites, avant la sortie des *Lettres à Theo* – ainsi qu'il l'avait obtenu en 1892 pour les extraits dans le *Mercure de France* – il s'est adressé, à Vollard.

Marchand-éditeur, Vollard qui, déjà en 1897, souhaitait «faire reproduire un des tableaux de l'exposition de Van Gogh par une gravure en couleurs»,$_{b1374}$ contacte la Société Anonyme des Arts Graphiques à Bellegarde-sur-Valserine, fondée en 1905, le *must* en héliogravure, un procédé révolutionnaire permettant la première reproduction mécanique de qualité des œuvres en couleurs, pratiquement au moment où apparaissent les premiers autochromes. Fred Thévoz, qui, un quart de siècle plus tard, publiera *L'Héliogravure en 12 leçons*, en est le directeur. Le choix des illustrations a été confié à Emile Bernard, qui, ne disposant plus d'œuvres de Vincent hormis l'*Autoportrait au chapeau de paille*,$_{526}$ aujourd'hui au *Detroit Institute of Arts*, s'est tourné vers les Schuffenecker aux inépuisables réserves. En 1903 Julius Meier-Graefe comptait «vingt-sept toiles chez l'agent Schuffenecker à Meudon» et sept chez son grand frère. Amédée prête la *Berceuse*,$_{505}$ assurée pour 10 000 francs, et *La Mairie d'Auvers le 14 juillet*.$_{790}$ Thévoz les reproduit, incruste le nom de sa société dans ses clichés et retourne les deux peintures à Vollard qui, les mois passant, devra insister, le 12 décembre 1910, pour le prier de récupérer ses deux toiles.

Les premières épreuves des *Lettres à Bernard* sont imprimées quand Vollard donne soudain l'ordre de tout arrêter, comme lorsqu'il y a une grosse bourde, un secret à cacher : « À Monsieur Ficker, éditeur, 6 rue de Savoie, Paris. Paris, le 29 janvier 1912. Monsieur, Veuillez faire arrêter immédiatement le brochage du Vincent Van Gogh, il y aura sans doute une nouvelle modification à apporter au livre, et ne livrer bien entendu aucun exemplaire avant que je vous aie donné les instructions à ce sujet. Salutations. »[56] Avait-on découvert que la *Berceuse* posait problème ? Nul ne saura sans doute jamais le motif du curieux contretemps.

Si l'on écarte de la série la toile du Metropolitan$_{505}$ et que l'on place les toiles de Chicago$_{506}$ et de Boston$_{508}$ en dernières réalisées, le cas de la toile d'Amsterdam,$_{507}$ que personne ne sait classer, se trouve grandement simplifié.

La placer en quatrième position, comme l'a fait le dernier classement d'Amsterdam est doublement incohérent. C'est fait sous prétexte qu'elle serait moins réussie et apparemment inachevée et pour cette raison pas choisie pour servir de modèle pour la toile de Boston dernière de la série. Selon cette séquence, Vincent aurait repris pour modèle la seconde… dont on sait pourtant qu'il la jugeait inférieure. Il aurait également fait moins bien au fil des répétitions. Cela ne convient pas. Il tenait à ce que la quatrième ne soit pas moins bonne que celle qu'il venait d'offrir, pourquoi vouloir croire qu'il aurait échoué et qu'il aurait repris, pour peindre la dernière de la série, une version qu'il avait jugée moins satisfaisante que celle qu'il a offerte ?

La toile d'Amsterdam$_{507}$ est au contraire celle (et la seule candidate) sur laquelle Vincent décide du nouvel arrangement de sa tapisserie (cercles noirs autour des dahlias épanouis que l'on retrouve dans 509) qu'il schématisera ensuite. L'unique dahlia rose montre que le jeu coloriste n'est pas encore établi. Jugée moins bonne (par Vincent) que la toile offerte, elle n'est pas partout très poussée et l'on comprend qu'il se soit accordé avec les Roulin réclamant de pouvoir faire une copie de celle qu'ils avaient choisie. Il ne le dit pas tout à fait ainsi, mais : « *je lui ai laissé choisir entre les trois, elle et son mari, seulement en conditionnant que de celle qu'elle prendrait j'en ferais encore une répétition pour moi laquelle actuellement j'ai en train.* »[745] A s'y fier strictement on doit déduire que quelqu'ait été le choix des Roulin, Vincent souhaitait copier la version qu'ils prenaient. Cela n'a guère de sens. S'ils avaient choisi une version « moins bonne », Vincent, qui de toutes façons ne répète pas

56 Archives J.-P. Morel, Paris

absolument, n'avait pas besoin d'elle pour en peindre une nouvelle pour lui-même. Il n'a manifestement besoin de celle qu'ils choisissent que parce c'est celle qu'il veut pour modèle. Encore besoin pour peindre la toile de Chicago[506] qu'il ne pourra achever avec ce modèle, mais qu'il mènera malgré tout à bien entre deux internements. Dernière toile peinte qu'il juge assez réussie pour évoquer les toiles « *calmes et pas inférieures à d'autres* »[751] peintes dans les intervalles. Victoire sur l'adversité, elle est datée, signée et munie de son intitulé (posé sur un fond déjà sec), la seule dans ce cas.

Signature et intitulé pour l'esquisse,[504] nommée à chaud, aucune écriture sur la seconde[507] ni sur la troisième,[509] l'une abandonnée,[507] l'autre offerte[509], puis la toile de Chicago[506] signée, datée et nommée et enfin « La Berceuse »[508]– non signée, c'est superflu – pour la dernière qui est peinte afin d'être montrée Paris où elle arrivera sur châssis. Artiste veillant à atteindre son but, Vincent est à chaque fois, parti de la version précédente, comme on pouvait le supposer d'emblée.

L'histoire reconstituée apparaîtra sans doute trop lisse, mais sa cohérence s'appuie de bout en bout sur des éléments précis et concrets, libre des croyances partagées que rien ne fondait et conduisaient à une série d'impasses et d'incohérences.

Alors ?

Nouvelle fantaisie chevauchant la mémoire d'un « Van Gogh » au cœur des fantasmes et de la démesure ? Coup pour faire du *buzz* ? Le ban et l'arrière-ban des experts, leurs faire-valoir opposeront cela pour disqualifier le blâme qui leur est servi, mais, retour de compliment, il leur est par avance opposé que la vérité finit toujours par l'emporter sur les intérêts des clercs. Les preuves sont ici à nu, les œuvres sont lisibles par tous. Le savoir ira son chemin.

On regardera un jour ces toiles dénoncées ici avec d'autres yeux et, ainsi que cela est invariablement le cas lorsque les assurances ont volé en éclats. La fausse question toujours posée resurgira : comment a-t-on pu se tromper aussi lourdement ?

La réponse est par avance connue. Détestant les entraves, le commerce a acheté la critique pour la remplacer par des promoteurs, de dociles porte-voix, des colporteurs de béatitude, aujourd'hui des *managers* et des communicants. La voie libre, il a été loisible de désigner les objets soumis à l'admiration, des reliques. *Anything goes !* Le ravissement des dévots est entretenu par l'écho médiatique et les prophéties se réalisent. Tel est le fertile terreau de l'imposture.

Comment oublier que les falsifications abusent des gens qui ne sont pas des experts ? Comment ignorer que les citadelles aux bases vermoulues menaçant ruine sont un jour défaites ? Aucun tour de passe-passe ne permettra d'écarter furtivement des œuvres tant vantées, elles constituent les piliers de l'édifice. Il faudra cependant bien se résoudre aux révisions.

Lettres citées

Correspondance générale
154 [132], Vincent à Theo, ± mardi 12 août 1879.
192 [163], Vincent à Theo, ± dimanche 18 décembre 1881.
193 [164], Vincent à Theo, ± vendredi 23 décembre 1881.
197 [169], Theo à Vincent, jeudi 5 janvier 1882.
265 [232], Vincent à Theo, dimanche 17 septembre 1882.
279 [R17], Vincent à Van Rappard, mercredi 1 novembre 1882.
388 [326], Vincent à Theo, ± vendredi 21 septembre 1883.
401 [337], Vincent à Theo, ± mercredi 31 octobre 1883.
440 [364], Vincent à Theo, ± jeudi 20 mars 1884.
456 [375], Vincent à Theo, ± mardi 16 septembre 1884.
458 [377], Vincent à Theo, ± dimanche 21 septembre 1884.
464 [378], Vincent à Theo, jeudi 2 octobre 1884.
480 [393], Vincent à Theo, ± lundi 26 janvier 1885.
559 [450], Vincent à Theo, ± samedi 6 février 1886.
568 [460], Vincent à Theo, ± mercredi 18 août 1886.
571 [461], Vincent à Theo, ± lundi 18 juillet 1887.
574 [W1], Vincent à Willemien, fin octobre 1887.
575 [B1], Vincent à Emile Bernard, ± décembre 1887.
582 [466], Vincent à Theo, ± vendredi 2 mars 1888.
585 [469], Vincent à Theo, ± vendredi 16 mars 1888.
588 [470], Vincent à Theo, mercredi 21 ou jeudi 22 mars 1888.
593 [475], Vincent à Theo, ± jeudi 5 avril 1888.
594 [474], Vincent à Theo, lundi 9 avril 1888.
599 [B4], Vincent à Emile Bernard, jeudi 19 avril 1888.
602 [480], Vincent à Theo, mardi 1er mai 1888.
603 [481], Vincent à Theo, vendredi 4 mai 1888.
604 [482], Vincent à Theo, vendredi 4 mai 1888.
616 [493], Vincent à Theo, lundi 28 ou mardi 29 mai 1888.
617 [495], Vincent à Theo, mardi 29 ou mercredi 30 mai 1888.
623 [496], Vincent à Theo, mardi 12 juin 1888.
625 [498], Vincent à Theo, ± vendredi 15 & samedi 16 juin 1888.
632 [B8], Vincent à Emile Bernard, mardi 26 juin 1888.
635 [507], Vincent à Theo, ± dimanche 1 juillet 1888.
636 [508], Vincent à Theo, jeudi 5 juillet 1888.
638 [506], Vincent à Theo, ± mardi 10 juillet 1888.
640 [510], Vincent à Theo, dimanche 15 juillet 1888.
645 [513], Vincent à Theo, ± dimanche 22 juillet 1888.
649 [B12], Vincent à Emile Bernard, dimanche 29 juillet 1888.
651 [B13], Vincent à Emile Bernard, lundi 30 juillet 1888.
653 [W5], Vincent à Willemien, mardi 31 juillet 1888.
655 [B14], Vincent à Emile Bernard, ± dimanche 5 août 1888.
659 [522], Vincent à Theo, ± dimanche 12 août 1888.
663 [520], Vincent à Theo, samedi 18 août 1888.
670 [W8], Vincent à Willemien, ± dimanche 26 août 1888.
671 [529], Vincent à Theo, mercredi 29 ou jeudi 30 août 1888.
676 [533], Vincent à Theo, samedi 8 septembre 1888.
677 [534], Vincent à Theo, dimanche 9 septembre 1888.
679 [536], Vincent à Theo, ± lundi 10 septembre 1888.
683 [539], Vincent à Theo, mardi 18 septembre 1888.

686 [542], Vincent à Theo, dimanche 23 ou lundi 24 septembre 1888.
687 [541a], Vincent à Theo, mardi 25 septembre 1888.
688 [GAC32],Gauguin à Vincent, ± mercredi 26 septembre 1888.
689 [541], Vincent à Theo, mercredi 26 septembre 1888.
691 [543], Vincent à Theo, ± samedi 29 septembre 1888.
693 [553 b], Vincent à Eugène Boch, mardi 2 octobre 1888.
694 [544], Vincent à Theo, mercredi 3 octobre 1888.
695 [553a], Vincent à Gauguin, mercredi 3 octobre 1888.
702 [550], Vincent à Theo, mercredi 10 ou jeudi 11 octobre 1888.
703 [552], Vincent à Theo, samedi 13 octobre 1888.
710 [551], Vincent à Theo, lundi 22 octobre 1888.
712 [557], Vincent à Theo, ± jeudi 25 octobre 1888.
713 [T3], Theo à Vincent, samedi 27 octobre 1888.
714 [558b], Vincent à Theo, samedi 27 ou dimanche 28 octobre 1888.
715 [558], Vincent à Theo, ± lundi 29 octobre 1888.
716 [B19a], Vincent & Gauguin à Emile Bernard, jeudi 1er ou 2 novembre 1888.
717 [559], Vincent à Theo, ± samedi 3 novembre 1888.
721 [563], Vincent à Theo, ± lundi 19 novembre 1888.
723 [560], Vincent à Theo, ± samedi 1 décembre 1888.
726 [564], Vincent à Theo, lundi 17 ou mardi 18 décembre 1888.
724 [765], Vincent à Theo 23 décembre 1888.
728 [567], Vincent et Félix Rey à Theo, mercredi 2 janvier 1889.
732 [569], Vincent à Theo, lundi 7 janvier 1889.
735 [570], Vincent à Theo, mercredi 9 janvier 1889.
734 [GAC34], Gauguin à Vincent ± 11 janvier 1889.
736 [571], Vincent à Theo, jeudi 17 janvier 1889.
741 [573], Vincent à Theo, mardi 22 janvier 1889.
739 [GAC VG/PG], Vincent à Gauguin, 23-26 janvier 1889.
743 [574], Vincent à Theo, lundi 28 janvier 1889.
744 [575], Vincent à Theo, mercredi 30 janvier 1889.
745 [576], Vincent à Theo, dimanche 3 février 1889.
747 [577], Vincent à Theo, lundi 18 février 1889.
748 [578], Vincent à Theo, ± lundi 25 février 1889.
750 [579], Vincent à Theo, mardi 19 mars 1889.
751 [580], Vincent à Theo, vendredi 22 mars 1889.
752 [581], Vincent à Theo, dimanche 24 mars 1889.
753 [582], Vincent à Theo, vendredi 29 mars 1889.
760 [585], Vincent à Theo, dimanche 21 avril 1889.
761 [586], Vincent à Theo, ± mercredi 24 avril 1889.
764 [W11], Vincent à Willemien, ± mardi 30 avril 1889.
765 [588 et 589], Vincent à Theo, mardi 30 avril 1889.
767 [589], Vincent à Theo, jeudi 2 mai 1889.
768 [590], Vincent à Theo, vendredi 3 mai 1889.
774 [T9], Theo à Vincent, mardi 21 mai 1889.
776 [592], Vincent à Theo, ± jeudi 23 mai 1889.
781 [T10], Theo à Vincent, dimanche 16 juin 1889.
782 [595], Vincent à Theo, ± mardi 18 juin 1889.
783 [596], Vincent à Theo, mardi 25 juin 1889.
792 [T12], Theo à Vincent, mardi 16 juillet 1889.
800 [604], Vincent à Theo, 5 et 6 septembre 1889.
805 [607], Vincent à Theo, ± vendredi 20 septembre 1889.
807 [T18], Theo à Vincent, vendredi 4 octobre 1889.

808 [609], Vincent à Theo, samedi 5 octobre 1889.
820 [614], Vincent à Theo, ± mardi 19 novembre 1889.
825 [T21], Theo à Vincent, dimanche 8 décembre 1889.
834 [621], Vincent à Theo, vendredi 3 janvier 1890.
842 [622a], Vincent aux Ginoux, lundi 20 janvier 1890.
843 [T25], Theo à Vincent, mercredi 22 janvier 1890.
850 [625], Vincent à Theo, samedi 1er février 1890.
856 [W20], Vincent à Willemien, mercredi 19 février 1890.
857 [628], Vincent à Theo, ± lundi 17 mars 1890.
860 [T31], Theo à Vincent, samedi 29 mars 1890.
862 [T32], Theo à Vincent, mercredi 23 avril 1890.
863 [629], Vincent à Theo, mardi 29 avril 1890.
864 [629a], Vincent à sa sœur et sa mère, mardi 29 avril 1890.
865 [630], Vincent à Theo, ± jeudi 1er mai 1890.
866 [632], Vincent à Theo, ± vendredi 2 mai 1890.
871 [634a], Vincent aux Ginoux, ± lundi 12 mai 1890.
876 [T35], Theo à Vincent, lundi 2 juin 1890.
877 [638], Vincent à Theo, mardi 3 juin 1890.
879 [W22], Vincent à Willemien, jeudi 5 juin 1890.
883 [640a], Vincent aux Ginoux, mercredi 11 juin 1890.
884 [GAC41], Gauguin à Vincent, ± vendredi 13 juin 1890.
888 [T37], Theo à Vincent, dimanche 15 juin 1890.
898 [649], Vincent à Theo et Jo, ± samedi 12 juillet 1890.

Autres

b1056, Dr. Rey à Theo, 30 décembre 1888, arch. VGM
b1369 Ambroise Vollard à Johanna Van Gogh, 7 juin 1895 arch. VGM
b1427, Emile Schuffenecker à Johanna Van Gogh, 7 Mars 1894, arch. VGM.
b1446, Mme Tanguy à Johanna Van Gogh, ± 28 février 1894, arch. VGM.
b2022, Theo à Johanna, 28 décembre 1888, arch. VGM
b2022, Theo à Johanna, 1er janvier 1889, arch. VGM
b2050, Theo à Johanna, 16 mars 1889, arch. VGM
b2138, Johanna Van Gogh à Paul Gachet, 20 mai 1906, arch. VGM
b2204, Relevé de prêt, Johanna Van Gogh, octobre 1901, arch. VGM
b4130, Julien Leclercq à Johanna Van Gogh 25 novembre 1900, arch. VGM.
b4131, Julien Leclercq à Johanna Van Gogh 28 décembre 1900 arch. VGM.
b4134, Julien Leclercq à Johanna Van Gogh 16 février 1901, arch. VGM.
b4138, Julien Leclercq à Johanna Van Gogh, 15 mars 1901, arch. VGM.
b4140, Julien Leclercq à Johanna Van Gogh, 29 mars 1901, arch. VGM.

www.ingramcontent.com/pod-product-compliance
Lightning Source LLC
Chambersburg PA
CBHW020909180526
45163CB00007B/2678